AUGUSTE VITU

LES

MILLE ET UNE NUITS

DU THÉATRE

Septième série

PARIS

PAUL OLLENDORFF, ÉDITEUR

28 *bis*, RUE DE RICHELIEU, 28 *bis*

1890

Tous droits réservés.

IL A ÉTÉ TIRÉ A PART

*Dix exemplaires sur papier de Hollande numérotés
à la presse (1 à 10)*

LES

MILLE ET UNE NUITS

DU THÉATRE

DU MÊME AUTEUR

Les Mille et une Nuits du Théâtre. — Séries I à VI. 6 vol. gr. in-18. 21 fr. »

Chaque série formant un volume est vendue séparément. 3 fr. 50

Le Cercle ou la Soirée à la Mode, comédie épisodique en un acte et en prose, par Poinsinet, nouvelle édition conforme au manuscrit original, précédée d'une étude par Auguste Vitu, 1 vol. gr. in-18 2 fr. »

Le Jargon et Jobelin, avec un Dictionnaire analytique du Jargon, ouvrage couronné par l'Académie française, 1 beau vol. in-8°, sur papier de Hollande. 12 fr. »

LES MILLE ET UNE NUITS DU THÉATRE

DCXII

11 janvier 1879.

DEUXIÈME FESTIVAL DE L'HIPPODROME

Le second festival de l'Hippodrome vient de continuer et de consolider le succès du premier. Paris est décidément en possession d'une salle de concert, qui, par son étendue, sa magnificence et ses qualités acoustiques, surpasse l'Albert Hall de Londres.

Il est certain que la forme elliptique de l'Hippodrome, comme aussi la nature des matériaux qui en composent l'immense cage, briques, bois, fer et cristal, favorisent au plus haut degré la vibration régulière des ondes sonores. Cependant, la réflexion, l'étude et l'art peuvent revendiquer leur part dans l'excellence des résultats obtenus. J'ai eu l'occasion de constater moi-même que lorsqu'un ouvrier menuisier frappe un coup de marteau sur une planche au centre de l'Hippodrome, le bruit se répercute en ondes successives, engendrant de formidables échos. Il ne fallait donc pas songer à placer l'orchestre au milieu de l'ellipse; des expériences délicates ont amené à reconnaître le point

le plus favorable, comme aussi la hauteur exacte d'où le son devait partir pour s'épancher à pleines urnes sur un public de quinze mille auditeurs. On a dû résister aux instances d'un compositeur illustre qui voulait qu'on abaissât le premier plan ; on lui a démontré qu'à dix centimètres plus bas, l'orchestre commençait à perdre de son éclat et de sa netteté. Enfin, on a obvié à quelques résonnances un peu dures qui se produisaient çà et là, en établissant aux points reconnus dangereux des tables d'harmonie qui adoucissent les vibrations, dont elles absorbent, pour ainsi dire, le trop-plein. Toute la paroi qui forme le fond de l'orchestre est aussi recouverte de bois légers et sonores, dissimulés sous la teinte générale de l'ornementation.

Le programme du second festival faisait place, comme le premier, à la musique ancienne, à la musique moderne, à la musique nouvelle ; il partait de Haëndel pour aboutir à M. Victorien Joncières en passant par Glück, Rossini, Meyerbeer, Auber, Berlioz, Léo Delibes et Jules Massenet.

L'*Alleluia* du *Messie* a servi de chœur de sortie aux auditeurs empressés de retrouver leurs voitures dans une nuit lumineuse mais glaciale. Seuls, quelques amateurs fervents ont écouté jusqu'à la dernière minute cette composition savante, énergique, empreinte d'une sorte de gaîté robuste qui rappelle les *hurrah!* de la vieille Angleterre.

L'ouverture de *la Muette* et le prélude instrumental de *l'Africaine*, magistralement rendus par l'excellent orchestre que dirige avec autorité M. Vizentini, ont fait le plus grand plaisir.

Beaucoup de succès aussi pour le joli chœur de l'*Armide* de Glück : *Voici la charmante retraite*, suivi de la délicieuse gavotte en *fa*, d'un tour si mélancolique et d'un ton si fin.

Il m'a paru que le finale du deuxième acte de *Guil-*

laume Tell, rendu avec quelque mollesse et quelque confusion, n'obtenait pas toute l'attention qu'il mérite. La vérité est que l'entrée des montagnards suisses, se rendant par petits groupes à l'appel des libérateurs, appartient essentiellement à la musique de scène, qui ne se sépare pas facilement de la représentation.

Il y a moins de grandeur réelle que d'aspiration à la grandeur dans l'*Hymne à la France*, de Berlioz. Le thème initial en est court et se développe assez péniblement. Mais la reprise finale en *tutti* a produit beaucoup d'effet.

M. Victorien Joncières, acceptant le rôle d'un bon travailleur qui ne se laisse pas abattre par les revers, a dirigé lui-même l'exécution de quelques fragments de *Dimitri* et du prélude instrumental de *la Reine Berthe*. On a retrouvé dans les fragments de *Dimitri* les qualités qui en assurèrent le succès au Théâtre-Lyrique, et les applaudissements dont la personne de M. Joncières a été saluée ont dû le rassurer sur l'avenir. Le prélude de *la Reine Berthe*, d'un caractère à la fois religieux et vaguement poétique, sans justifier l'arrêt sévère prononcé contre la partition tout entière, n'a pas paru suffisant pour le faire casser.

La seconde audition du troisième acte du *Roi de Lahore*, comprenant la marche céleste, le divertissement et l'incantation, s'est terminée comme la première par une ovation dont le jeune maître s'est montré profondément ému et reconnaissant. Le thème original et coloré du divertissement est proprement un charme pour l'oreille ; c'est surtout à l'imagination que s'adressent les sonorités prodigieuses de l'incantation, qui vous élèvent en pensée jusqu'au paradis d'Indra perdu dans le bleu pur et aveuglant du firmament hindou. On a fait répéter à grands cris cette page étonnante.

Par un parfait contraste, la musique délicate et semi-

lunaire de *Sylvia* a partagé le succès des excessives vibrations du *Roi de Lahore*. Que choisir entre ces quatre morceaux également délicieux : les Chasseresses, la Valse lente, les *pizzicati* et le Cortège de Bacchus? Le public n'a pas eu de préférence et il a essayé de les faire tous recommencer; il n'a eu de satisfaction que pour les *pizzicati*, parce qu'il est le plus court. Ce qui ne m'empêche pas d'entendre encore résonner dans mon souvenir la poétique fanfare des Chasseresses et le rythme chastement voluptueux de la Valse lente : un chef-d'œuvre. La musique de *Sylvia* n'est pas une partition de ballet : c'est un poème musical. M. Léo Delibes a été acclamé comme il le méritait, et il suffit d'une pareille soirée pour changer une renommée en popularité.

Tel est le résultat de ces grandes réunions musicales, qui associent les masses aux plus saines et aux plus pures jouissances du grand art.

DCXIII

ODÉON (SECOND THÉATRE-FRANÇAIS). 10 janvier 1879.

LA PERRUQUE MERVEILLEUSE

Comédie en trois actes en vers, par M. Louis de Villeverde.

Les personnages de *la Perruque merveilleuse* se nomment Géronte, Éraste, Frontin, Labranche, Lisette et Isabelle, plus un coiffeur qui s'appelle Toupet. Ceci suffit à nous avertir que *la Perruque merveilleuse* est un pastiche de l'ancien répertoire, et qu'il n'en faut attendre ni beaucoup de nouveauté ni beaucoup d'intérêt.

Cette perruque enchantée n'est pas un talisman, c'est une vraie perruque sous laquelle le jeune docteur Éraste essaye de se donner l'air grave qui inspire la confiance des clients. Éraste réussit à gagner assez d'argent pour obtenir la main d'Isabelle, fille du seigneur Géronte; mais la richesse tourne la tête d'Éraste, qui se grise avec son valet Frontin et méprise le mariage, jusqu'au moment où, son crédit s'envolant avec sa perruque, Éraste s'estime heureux de conquérir le pardon de Lucile et de devenir son mari.

Puisque M. de Villeverde, un pseudonyme couvrant un anonyme, se retournait vers les origines de notre théâtre, il aurait dû pousser franchement jusqu'à la foire Saint-Germain ou la foire Saint-Laurent. Son Léandre besogneux, affamé, volage et gourmand, répond à tous les signalements d'Arlequin. *Arlequin médecin*, tel eût été le vrai titre de la pièce, sous la plume de Le Sage ou de Dorneval.

La Perruque merveilleuse est écrite avec plus de verve que de correction, et les vers en sont plus gais que prosodiques. La rime s'y montre tour à tour riche et indigente; l'ancienne césure paraît aussi inconnue à M. de Villeverde que le système de la césure mobile adoptée par l'école moderne.

On a cependant écouté avec bienveillance ce petit ouvrage, où se rencontrent çà et là quelques traits plaisants.

M. Kéraval, un élève du Conservatoire, s'est fait applaudir dans le rôle de Frontin; ce jeune homme possède des qualités qui, développées, lui permettront de prétendre à l'emploi de « la grande casaque ». MM. Valbel, Clerh, M^{lles} Kolb et Sisos tiennent avec agrément les autres rôles de *la Perruque merveilleuse*.

Athénée-Comique. Même soirée.

BABEL-REVUE

Revue de l'année 1878, en 4 actes et 11 tableaux,
par M. Paul Burani et Édouard Philippe.

La revue de l'Athénée nous conduit tout d'abord au Japon, d'où nous voyons partir le savant Tokio, chargé de faire un rapport au Mikado sur l'Exposition universelle. La donnée pouvait devenir amusante ; il ne s'agissait que de faire contraster la civilisation européenne avec les idées et les mœurs de l'extrême Orient. Les réflexions du Japonais, représenté par l'excellent compère Montrouge, eussent été la critique naturelle et piquante de nos travers et de nos ridicules. Les auteurs n'ont pas eu la patience de suivre la voie dont ils avaient dessiné l'amorce. Leur revue rentre tout de suite dans les sentiers battus, peu fertiles en rencontres heureuses.

MM. Paul Burani et Édouard Philippe sont des hommes de trop d'esprit pour ne pas s'en vouloir à eux-mêmes plutôt qu'à nous, si nous n'avons pas pris, d'un bout à l'autre de *Babel-Revue*, tout le plaisir que nous en espérions.

Je parierais d'ailleurs que beaucoup de choses fines et mordantes ne sont pas arrivées jusqu'à l'oreille du public, ayant été interceptées au point de départ par l'aphonie de quelques petites actrices de l'Athénée. Dans quoi pouvait-on les avoir trempées pour obtenir cet effet d'enrouement général ?

Et puis, faut-il le dire, certaines effusions patriotiques ou politiques, avec accompagnement de la R. F., ont eu le malheur de ne pas plaire aux uns et de laisser les autres glacialement indifférents.

Heureusement, le public ne demandait qu'à entrer en joie ; c'est pourquoi il n'a pas ménagé ses applaudissements à M^{me} Montrouge, dont la verve endiablée ferait fondre la plus épaisse banquise (avis aux enfants du *Capitaine Grant*), ni à M^{lle} Alice Lavigne, très amusante en gavroche du bois de Vincennes et en Mariquita du *Tour du Monde*. Le dernier tableau, consacré à l'inévitable revue des théâtres, a décidé du succès final. La scène de *Roméo et Juliette*, avec M^{me} Montrouge en Juliette et M^{lle} Bade en Roméo, est absolument réussie. Les amants se tiennent enlacés et tout à coup se séparent furieux en échangeant du papier timbré en guise de lettres d'amour, puis ils se rejettent dans les bras l'un de l'autre avec les pâmoisons les plus réjouissantes. On a rappelé M^{lle} Bade, qui imite très spirituellement Capoul.

Les costumes dessinés par M. Riou, fort jolis et fort brillants, s'encadrent dans une mise en scène aussi luxueuse que le permet le cadre restreint de l'Athénée.

DCXIV

VARIÉTÉS. 11 janvier 1879.

LE GRAND CASIMIR

Pièce en trois actes, de MM. Jules Prével et A. de Saint-Albin, musique nouvelle de M. Charles Lecocq.

Le mariage d'une écuyère avec un homme du monde, voilà le point de départ de la pièce nouvelle, qui aurait pu tourner à l'anecdote, si les auteurs, en gens habiles, ne s'en étaient tenus à cette donnée première pour en

déduire des combinaisons scéniques de la plus haute fantaisie.

Avant d'être le célèbre dompteur, la gloire du Cirque de l'Avenir à Marseille, le grand Casimir était un fils de famille qui occupait une sous-préfecture pour se préparer à quelque beau mariage. Le sort voulut qu'un jour le cirque du célèbre Cranbell vînt en représentation à Falaise. Maître Cranbell avait une fille, la plus hardie et la plus sage des écuyères ; le beau sous-préfet s'éprit de cette délicieuse amazone ; il lui jetait chaque soir pour cent francs de bouquets ; cette prodigalité, jugée insensée par les bourgeois de Falaise, suffit au grand Casimir pour obtenir un conseil judiciaire. Obligé de donner sa démission de sous-préfet, le grand Casimir s'engagea comme écuyer dans la troupe du père Cranbell ; on le fit interdire, on l'enferma dans une maison de santé, il s'en échappa et devint l'heureux époux d'Angelina. Il prit goût au métier et se fit dompteur de bêtes féroces ; enfin, à la mort du père Cranbell, le voilà directeur de cirque.

Mais les affaires ne vont pas, ni du côté de la caisse, ni du côté du cœur. Le dompteur Casimir n'a pas perdu les habitudes du fils de famille ; la dette et l'échéance s'accumulent sur sa tête légère ; et puis il néglige Angelina. Ce n'est pas pour d'autres femmes qu'il l'oublie, c'est pour lui-même. Les succès du dompteur ont grisé sa vanité, heureux lorsqu'il a reçu les bouquets et les mouchoirs des spectateurs affolés, il contemple avec indifférence les ovations d'Angelina. Il y a là une étude très fine, mais un peu spéciale, d'un intérieur d'artistes, — saltimbanques ou cabotins, peu importe : tous sont égaux devant la vanité.

Casimir, sans qu'il s'en doute, a trois rivaux, le grand-duc d'un pays innomé, Sothermann le clown, et le régisseur Gobson. De ces trois hommes, le plus redoutable n'est pas le grand-duc, malgré sa prétention

au « chic » et la magnificence de ses « chèques ». L'ennemi dangereux, c'est Gobson, qui a acheté toutes les créances contre Casimir, pour l'obliger à lui céder son cirque. A ce moment une séparation semble inévitable entre Casimir et Angelina. Une idée vient à Casimir. Les arrangements de famille pris avec les Cranbell, portent qu'en cas de mort de Casimir, le cirque restera la propriété de sa veuve. Casimir disparaîtra, passera pour mort, et le Cirque de l'Avenir échappera tout naturellement à l'ambition de Gobson.

Au second acte, nous retrouvons Casimir installé à Bastia, en Corse, et fort embarrassé. Il a eu le malheur, dans un repas de fête, de tremper ses lèvres, par pure distraction, au verre de Mlle Ninetta Galetti, fille de l'aubergiste du Lion-d'Or, et le voilà forcé, de par la coutume corse, d'épouser Ninetta, sous peine de tomber sous le poignard des cent quarante-neuf membres de la famille Galetti. Pendant que le mariage a lieu devant M. le maire, le Cirque de l'Avenir fait son entrée triomphale dans les rues de Bastia ; Angelina ouvre la marche sur un magnifique alezan qui danse la polka, accompagnée du clown Sothermann et du grand-duc qui porte un singe dans ses bras. C'est ainsi que cet excentrique principicule accomplit le vœu qu'il a fait de suivre Angelina jusqu'au bout du monde.

Angelina retrouve donc son Casimir qui, pour se tirer momentanément d'affaire, se donne pour le garçon d'honneur de la noce des Galetti. Angelina, redevenue folle de son Casimir, lui fait promettre de la retrouver le soir à l'hôtel du Lion-d'Or où elle a retenu ses appartements.

Que se passe-t-il, au troisième acte, dans ce fantastique hôtel du Lion-d'Or? C'est ce que je n'entreprendrai pas de raconter en détail. C'est un chassé-croisé à donner le vertige. Angelina, pour être seule avec son Casimir, s'est séparée de la troupe. Le grand-duc, le

régisseur et le clown, flairant quelque aventure, pénètrent dans l'hôtel du Lion-d'Or, déguisés le premier en major andalou, le second en seigneur persan, le troisième en laird écossais : « Il va donc y avoir un con-« grès à Bastia ? » s'écrie le bonhomme Galetti tout effaré.

De son côté, Casimir, apprenant que sa première femme vient de s'installer dans la chambre n° 8, juste à côté de l'appartement préparé pour les nouveaux mariés, s'empresse de déménager, emportant avec lui ses vêtements de nuit, ses pantoufles et sa bassinoire, tandis que Ninetta le suit et porte processionnellement sa couronne de fleur d'oranger sous un globe de verre. Après avoir successivement essayé et abandonné toutes les chambres, Casimir se décide à planter sa tente dans le bureau de l'hôtel. La naïve Ninetta commence sa toilette de nuit, lorsque Angelina survient. La scène décisive entre la femme abandonnée et le mari bigame est des plus étranges et positivement des plus neuves qu'on puisse imaginer. La femme est de bonne foi, elle pleure de toutes les larmes de l'amour vrai, elle parcourt toutes les alternatives de la fureur jalouse et de la tendresse aux inépuisables indulgences, tandis que le grand toqué de Casimir répond à ses doléances par des explications insensées, et irrésistiblement comiques. Son excuse c'est qu'on l'a pris par la violence : « J'ai été faible, dit-il, très faible ; l'habitude de domp-« ter les bêtes féroces m'a rendu très faible avec les « hommes. » — « Mais il fallait protester devant le « maire ! » — « Je ne savais pas ce que je disais, j'étais « dans un courant d'air ! » Ainsi, cette scène, vraiment curieuse, échappe à la vulgarité par le désespoir sincère d'Angelina et au sérieux du drame par les répliques ahuries du grand Casimir.

Les meilleures folies ont une fin. Il se trouve, pour comble, que Casimir, loin d'être bigame, n'est pas marié du tout ; son premier mariage a été déclaré nul

faute du consentement des parents, et le second n'est pas moins vicié pour cause de violence. Casimir, revenu tout entier à Angelina, lui promet une réparation d'amoureux et de *gentleman*.

Les trois actes de MM. Jules Prével et A. de Saint-Albin ont tenu d'un bout à l'autre le public sous le charme d'une intrigue amusante, d'une gaîté spirituelle et fine et d'une bonne humeur qui ne se dément jamais. Si mes collaborateurs du *Figaro* savaient à quel point je suis heureux lorsqu'ils réussissent, ils n'écriraient jamais que des chefs-d'œuvre — par amitié pour moi.

Je me suis servi du mot charme, quoique le charme ne semble pas le mot propre lorsqu'il s'agit d'une de ces odyssées comiques où les objets de la vie réelle dansent une sarabande devant les yeux du spectateur comme dans la première ivresse du vin de Champagne. L'éloge est cependant exact, et j'en reporte une bonne partie sur un troisième collaborateur du *Grand Casimir*, sur M. Charles Lecocq, à qui l'on avait demandé quelques airs nouveaux et qui a écrit, à cette occasion sans importance pour lui, quelques-unes des plus jolies choses qui soient jamais sorties de cette plume mélodique.

Ce n'est pas une partition, cela ne vise ni à l'opéra-comique ni à l'opérette; ce ne sont pas non plus des chansons; mais c'est de la musique du ton le plus aimable et de la verve la plus abondante. Je pourrais tout citer, je m'en tiens au rondeau du second acte : *Il le savait bien, le perfide!* dont la grâce tendre est d'une délicatesse exquise et digne d'un maître.

Et M^{me} Céline Chaumont détaille ce bijou musical avec un art que ne désavouerait pas M^{me} Carvalho, la plus parfaite diseuse musicale de notre temps. Avec quelle voix? me demanderez-vous; je n'en sais rien. Peut-être avec son cœur.

Mme Céline Chaumont ne s'en est pas tenue à son succès inattendu de chanteuse ; elle a rendu, avec son talent ordinaire, toutes les parties du rôle d'Angelina et, avec un talent supérieur, la grande scène du troisième acte. Elle a été applaudie et rappelée comme elle le méritait.

M. Dupuis a trouvé dans le rôle du grand Casimir une de ses meilleures créations. Cet excellent comédien a joué avec le talent le plus souple et le plus original un rôle qui exige autant de verve que de mesure ; car le dompteur Casimir doit rester, au milieu des cascades les plus violentes, le jeune « gilet à cœur » qui a eu l'honneur d'administrer comme sous-préfet la ville de Falaise.

M. Baron donne au personnage du grand-duc, qui suit les cirques en habit noir et en cravate blanche, une tenue véritablement étonnante ; on lui a fait bisser les amusants couplets « du chic et du chèque ».

M. Léonce en clown, Mlle Baumaine en jeune mariée corse, et M. Germain, en Dumanet revenu au village, ont contribué à la perfection d'un remarquable ensemble.

DCXV

Bouffes-Parisiens. 13 janvier 1879.

LA MAROCAINE

Opéra bouffe en trois actes, paroles de M. Paul Ferrier, musique de M. Jacques Offenbach.

On a remarqué que les pièces à turbans réussissaient rarement au théâtre ; *la Marocaine* vient de vérifier une fois de plus l'exactitude de cette observation.

Il n'y a pas d'effet sans cause. Or, comme les coiffures musulmanes sont au moins aussi élégantes et aussi gaies à l'œil que celles des peuples occidentaux, j'incline à croire qu'il faut expliquer le phénomène par des considérations étrangères à la chapellerie et à la bonneterie. Ne serait-ce pas, par exemple, que lorsqu'un auteur accouche d'un scénario malingre, rachitique, cachectique et pied-bot, il l'habille en Turc comme les bourgeois de 1830 costumaient leurs enfants en artilleurs de la garde nationale? Il compte sur le fez, sur les babouches, sur les cafetans, sur les sultanes, sur les eunuques, sur les narghilés et autres turqueries pour colorer son sujet de la gaîté qui lui manque, et régulièrement il tombe à plat comme cela vient d'arriver ce soir à l'homme d'esprit dont on peut lire le nom en tête du présent article.

Le public a écouté tout d'abord avec bienveillance, puis avec patience, puis avec découragement les aventures du sultan Soliman, anciennement connu sous le nom de Schahabaham, de son neveu Sélim, de son grand-vizir Otokar et de Mlles Fatime et Attalide.

Au premier acte, on fait passer Fatime pour Attalide afin d'arracher celle-ci à Soliman, qui la veut faire sultane; au second acte la fraude se découvre; au dernier, Soliman abdique, Fatime épouse Achmed, fils d'Ottokar, et Sélim son adorée Attalide. Allah soit loué! puisque ce *libretto* dépourvu d'art et d'intérêt a fini... par finir. Que n'a-t-il commencé par là?

Je suis désolé d'être obligé de dire aussi crûment les choses, mais l'attitude du public prouvait que *la Marocaine* lui apparaissait comme le contraire d'une pièce spirituelle et amusante. Un certain récit de combat, qui aurait paru fade sur les anciens tréteaux de Bobêche, a littéralement assassiné le troisième acte et la pièce. Décidément l'opérette absurde, ancienne manière, a vécu.

Je plains sincèrement M. Jacques Offenbach d'avoir répandu sa verve inépuisable sur un pareil sujet. Qu'auriez-vous voulu qu'il fît contre ces trois actes? Qu'il se tût. Mais puisqu'il a chanté quand même, signalons au courant de la plume la jolie sérénade chantée au lever du rideau par Mlle Mary Albert : « Aux baisers de la nuit sereine », puis les couplets très réussis du grand-vizir Ottokar avec sa queue de rimes en *car* qui produisent un bizarre et pittoresque effet de castagnettes, puis le chœur des esclaves et la chanson de Fatime : « Esclave soit, je suis esclave. » Le finale de ce premier acte, le mieux pourvu de musique gracieuse et fine, a du mouvement musical, de l'entrain et de l'ampleur comique.

Deux morceaux encore à signaler dans le second acte; le quatuor : « Trésor de grâce et de douceur », dont la péroraison et d'une amusante originalité, et le fin caquetage d'un autre petit quatuor : « Nous sommes quatre, quatre, quatre. »

Je rencontre au troisième acte la romance de Fatime : « Ayez pitié de nos alarmes » dont le chant large et presque grave forme avec des paroles burlesques un contraste si violent qu'il en est presque douloureux. C'est, du reste, une remarque qui convient à toute la partition de *la Marocaine*, c'est que à part quelques cascades voulues, elle est écrite dans un style de demi-caractère très éloigné de celui du livret, et qui, sans la placer au rang des meilleures productions d'Offenbach, laisse la renommée du musicien intacte dans le naufrage de la pièce.

Les artistes méritent aussi qu'on les dégage de toute complicité. Mme Paola-Marié prêtait au rôle de Fatime la puissance de sa voix vibrante et exercée ; à côté d'elle, Mlle Mary Albert, dont la voix est fraîche et étendue, a prouvé qu'elle n'attendait qu'un bon rôle pour mettre en évidence ses qualités de chanteuse légère

et de comédienne spirituelle. Une toute jeune débutante, M^lle Hermann, s'est montrée fort gracieuse. M. Milher et M. Joly ont trouvé des effets très comiques dans des rôles manqués. Mais à quoi sert tout cela? A quoi servent les riches et pittoresques costumes que Grévin a dessinés pour ces Marocains et Marocaines éphémères? La fâcheuse issue de la soirée prouve que le meilleur moyen de réussir, c'est encore d'offrir au public des pièces où l'on puisse rencontrer çà et là un peu de bon sens et d'esprit; de même que le meilleur moyen de contraindre les auteurs à se châtier eux-mêmes, avant que le public ne s'en charge, c'est de leur dire tout net la vérité.

DCXVI

Château-d'Eau. 15 janvier 1879.

HOCHE

Drame en six actes et dix tableaux, par MM. Richard et Launay.

Il est dit que le général Lazare Hoche sera toujours la victime des républicains. Vivant, ils l'emprisonnaient et le destinaient à la guillotine; mort, ils s'emparent de sa mémoire et s'en font un trophée. Mais qu'importe! La courte carrière de Lazare Hoche fut assez bien remplie pour n'avoir rien à craindre de ses étranges panégyristes. Le drame du Château-d'Eau passera sur sa gloire immortelle; le ridicule glisse sur le marbre comme l'eau du ciel.

Les auteurs de *Hoche* ont découpé en tableaux plus ou moins pittoresques la vie de celui qui mourut gé-

néral en chef de l'armée d'Allemagne. Ne s'étant pas donné le soin de construire un drame, ils se sont également épargné la peine d'écrire un dialogue. Ils ont cousu au bout l'un de l'autre des lambeaux de déclamations patriotiques, républicaines ou révolutionnaires. Aux bons endroits, on joue la *Marseillaise,* on crie *Vive la République!* et si cela n'amuse pas le spectateur, tant pis pour lui.

Les auteurs ont usé du procédé le plus simple, en attribuant aux républicains toutes les vertus et à leurs adversaires toutes les hontes. Ce système de diffamation d'une partie de la France par l'autre a quelque chose de révoltant lorsqu'il s'étale sur la scène. Peu importe qu'il se produise dans le livre ou dans le journal; alors, j'y puis répondre et faire le public juge. Mais au théâtre, où je ne puis interrompre sans provoquer un scandale et me faire jeter dehors, je suis obligé d'écouter en silence des provocations outrageantes et des excitations odieuses.

Je n'incrimine pas plus que de raison les intentions des auteurs. Tel est le danger des sujets politiques que les paroles les plus naturellement placées dans la bouche de tel ou tel personnage servent immédiatement de prétexte à des manifestations peu compatibles avec l'idée de plaisir et de délassement intellectuel qui s'attache aux représentations théâtrales.

La prose de MM. Richard et Launay a été commentée, de minute en minute, par l'intervention d'une claque abominablement bruyante et même menaçante, dont les hurlements donnaient à la salle du Château-d'Eau la physionomie d'un club. Il y avait même quelques tricoteuses. Par exemple, le général Hoche parle de clémence et de pardon; cette allusion à l'amnistie est faiblement soulignée par la claque, qui ne se soucie pas de pardonner aux royalistes

comme le pacificateur de la Vendée. Une minute après, elle acclame de salves prolongées l'apologie de la guillotine présentée par Saint-Just.

Pendant les entr'actes, on chante la *Marseillaise* dans la salle, et des colloques envenimés s'engagent entre les claqueurs et les spectateurs paisibles qui paraissent manquer d'enthousiasme. Je me figure que les théâtres de Paris devaient avoir quelque chose de cet aspect fiévreux et peu rassurant, à la veille des journées funestes qui préparèrent la Terreur.

Le rôle de la critique dramatique s'efface complètement, lorsqu'il s'agit de discuter, non plus la conduite d'une action dramatique, mais des opinions et des passions politiques, armées les unes contre les autres. Le mieux qu'elle pourrait faire serait donc de garder le silence ; c'est à quoi je me résoudrai sans doute, si je suis de nouveau convié à des manifestations de ce genre. J'aime le théâtre, mais je n'ai jamais volontairement mis le pied dans un club. Le plaisir d'entendre les chouans qualifiés de « cochons » par une aimable spectatrice, placée aux quatrièmes galeries, n'a pas compensé pour moi les impressions de cette soirée, qui n'aurait été qu'ennuyeuse, si le zèle farouche des claqueurs ne l'eût rendue pénible. Ils se sont pâmés, lorsque le général Hoche a qualifié les émigrés d'*émigraillons*. Le mot est heureux, en effet ; la muse révolutionnaire a de ces trouvailles qui sentent l'eau de vaisselle.

DCXVII

Théatre Cluny. 16 janvier 1879.

L'ABIME DE TRAYAS

Drame en cinq actes et six tableaux, par MM. Jules Adenis
et Jules Rostaing.

L'Abime de Trayas est un gros mélodrame dont les situations, pour manquer un peu de nouveauté, n'en sont pas moins émouvantes. L'action repose sur une substitution. Un gentilhomme ruiné, Robert de Quincy, que l'inconduite et l'immoralité ont conduit au crime, a assassiné le lieutenant de vaisseau Maurice Raynald, s'empare de ses papiers de famille et, sous ce faux nom, devient l'époux de Mlle Valentine Delormel, fille d'un riche banquier. Au moment où les nouveaux mariés sortent de l'église, ils trouvent sur leur chemin une femme dont le costume misérable et les traits fatigués trahissent plus de douleur encore que de misère. Cette femme, c'est Mme Delormel, la mère de Valentine, que Robert de Quincy avait séduite, enlevée à son mari, et lâchement abandonnée. Mme Delormel, en reconnaissant Robert, pousse un cri terrible; Robert essaye de la faire passer pour folle; finalement elle le tue d'un coup de poignard au moment où il essaye de consommer par la force cet abominable mariage; et le jeune docteur Max Guérard, qui aime Valentine, sauve Mme Delormel des poursuites de la justice, en acceptant l'accusation de folie, mise en avant par Robert.

Il y a du talent et de la vigueur dans plusieurs scènes de *l'Abime de Trayas*. L'intérêt ne faillit pas une minute, et le public du théâtre Cluny s'est laissé sérieusement « empoigner ». Une débutante, Mme Estelle

Jayet, est remarquable dans le rôle de M^me Delormel ; M. Maurice Simon, que nous avons autrefois connu à la Renaissance et au Théâtre-Historique, tient avec autorité et distinction le rôle de Robert de Quincy.

DCXVIII

Opéra. 19 janvier.

YEDDA

Ballet en trois actes, par MM. Philippe Gille, Arnold Mortier et L. Mérante, musique de M. Olivier Métra.

La Chine et ses magots firent fureur au xviii° siècle ; c'est aujourd'hui le Japon qui nous enchante. Le « japonisme » auquel nous sommes en proie exerce son influence sur nos modes, sur notre ameublement et sur nos arts. Je pourrais nommer quelques-uns de nos peintres célèbres dont toute l'ambition est de reproduire exactement l'aspect des peintures japonaises. Les origines de cette sorte d'idolâtrie remontent à l'expédition de Chine de 1860.

Un certain nombre d'officiers, d'artistes et de savants français, poussèrent jusqu'au Japon après la signature du traité de paix et se montrèrent vivement frappés de ce qu'ils avaient vu. Ils rapportèrent, de cet étrange archipel du « Nippon », où la férocité des races barbares s'alliait à la civilisation la plus raffinée, de nombreux spécimens d'un art aussi original que l'art chinois, mais infiniment plus avancé et plus fin. Les premiers costumes japonais qui parurent aux bals costumés des Tuileries et chez M. de Morny, en 1861

et 1862, produisirent une sensation profonde. L'Exposition de 1867 acheva leur popularité.

Cependant le théâtre n'a pas tiré, jusqu'à présent, autant de parti qu'on aurait pu le supposer, d'un art décoratif qui comporte toutes les richesses et toutes les élégances. M. Victor Koning seul prit l'initiative, il y a deux ou trois ans, d'une manifestation japonaise. Les costumes de *Kosiki* excitèrent l'admiration générale dans le petit cadre du théâtre de la Renaissance.

Voici que l'Opéra aborde à son tour les terres du Nippon, et c'est la Sangalli qu'il a chargée d'y planter son étendard victorieux.

Le livret nous assure que *Yedda* est une légende japonaise; mais des érudits de mes amis m'affirment que le pays où j'aurais le plus de chances de rencontrer les origines de *Yedda*, ce serait la Scandinavie, dans la partie la plus rapprochée du pôle Nord. J'aime mieux les croire que d'y aller voir par le temps qu'il fait.

Le premier acte se passe à l'entrée d'un hameau japonais, aux bords du lac sacré, dominé par les pics inaccessibles d'une chaîne de montagnes bleues. C'est là qu'habite Yedda, la fille du vannier, et la plus jolie Japonaise qui jamais se soit mirée dans les eaux mystérieuses du lac sacré. Yedda est fiancée à Nori, qu'elle doit épouser le jour même; quand, par malheur pour elle et pour lui, le Mikado vient à passer par là. Il est jeune et joli, ce mikado, il a du vague à l'âme, et il s'ennuie, bien qu'il doive, lui aussi, épouser prochainement une très belle princesse. Au premier coup d'œil, il est saisi par la beauté de Yedda; la jeune vannière danse devant son souverain seigneur, qui pense à part soi que les premières danseuses du théâtre impérial de Yeddo ne sont pas de cette force-là. Lorsqu'il s'est éloigné, comme à regret, jetant sur Yedda des regards qui ont enflammé la jalousie de la princesse, Yedda reste fascinée par le souvenir de cette cour

brillante qui lui est apparue comme un rêve. Tô se trouve là tout à point pour mettre à profit ces dispositions de l'âme chez la jeune fille. Tô, qui joue dans tout ceci le rôle de Méphistophélès, est un bouffon de cour, qui ose aimer la princesse, et qui, par conséquent, a tout intérêt à la brouiller avec le mikado. Tô propose à Yedda le moyen infaillible de devenir l'égale des plus grandes dames.

« Écoute, » lui dit-il (par signes), « à l'autre bout « du lac, à l'heure de minuit, au pied de l'arbre de la « vie, se réuniront les esprits de la nuit. Ce sont les « filles des dieux qui distribuent le bonheur et le mal-« heur à chaque être humain. Vois-tu ces grandes « feuilles de lén qui flottent sur la surface de l'eau ? « Quand le rossignol chantera, aussitôt, hardiment « pose le pied sur une de ces feuilles. Elle te transpor-« tera chez les esprits... »

« — J'irai ! » répondit Yedda (toujours par signes). Et elle y va aussitôt que le rossignol commence à chanter.

Le décor du deuxième acte représente un paysage poétique et vaporeux, où s'élève l'arbre de la vie, dont le tronc robuste étend ses branches gigantesques jusque sur les eaux du lac sacré. La lune se lève. Les esprits, obéissant au commandement de leur reine Sakourada, s'abandonnent à des danses voluptueuses. C'est à eux que Yedda, toujours portée par sa feuille de lén, vient demander la puissance magique qui lui donnera le bonheur et la richesse. Sakourada cueille une branche de l'arbre de la vie. Cette branche rendra la jeune vannière riche, puissante et belle entre toutes. Mais, à chacun des vœux que formera Yedda, une des feuilles de la branche tombera, et la chute de la dernière feuille marquera la dernière heure de Yedda.

Au troisième acte, Yedda, transfigurée, apparaît aux yeux du Mikado dans son propre palais. « Je

« veux qu'il m'aime ! » pense-t-elle, et une feuille tombe desséchée. Le Mikado, enivré d'amour, tombe aux pieds de Yedda. La princesse, survenant et exaspérée par ce tableau, veut frapper Yedda ; le poignard de la princesse se brise, et une seconde feuille se détache de la branche.

Yedda se croit arrivée au faîte de la puissance qu'elle prend pour le bonheur, Mais tout à coup Nori se présente devant elle ; elle sent qu'elle aime encore son fiancé, elle veut l'oublier, elle l'oubliera, car une troisième feuille jaunit et tombe.

Cependant, la princesse paye un assassin pour en finir avec Yedda ; cette fois c'est Nori qui se précipite pour la couvrir de son corps et qui reçoit le coup fatal.

A la vue de Nori expirant, Yedda sort comme d'un rêve ; elle maudit sa fatale coquetterie, sa criminelle ambition, et, n'ayant plus rien à faire sur la terre, elle souhaite de rejoindre Nori dans la tombe. La dernière feuille se dessèche ; les deux fiancés sont réunis dans la mort.

Sur cette donnée poétique, fantastique, mouvementée, dramatique même, mais seulement pendant les cinq minutes de dénoûment, M. Olivier Métra a écrit une partition d'une fraîcheur et d'une grâce extrêmes, où la mélodie coule à pleins bords. Je ne saurais apprécier d'une manière détaillée les trente-six morceaux de cette œuvre étendue. Je signalerai seulement, parmi les plus frappants, la scène rustique qui ouvre le premier acte, et que, dans un opéra, j'appellerais le chœur d'introduction ; l'entrée de Yedda en *ré* ; la marche, sur laquelle se déroule le splendide cortège du Mikado, en *la* majeur, que des accords martelés font passer par des tonalités étranges ; le divertissement en *si* bémol, dont le motif original est mis en relief par la sonorité particulière de la qua-

trième corde des violons ; enfin la scène du rossignol en *si* majeur, à 6/8, dont le thème brodé par la flûte paraît suivre, dans leur méandres les plus délicats, les étonnantes variations dansées par la Sangalli.

La danse des Esprits, qui remplit le second acte, contient un morceau qui sera populaire demain sous le nom de Valse des Fées ; c'est un motif lent et mélancolique, où l'on reconnaît, sans pouvoir s'y méprendre, l'auteur de la fameuse Valse des Roses.

Les deux morceaux saillants du troisième acte sont deux ensembles : le *ballabile* des éventails et des papillons, et celui des ballons, dont le papillotement pittoresque est un enchantement pour les yeux, tandis que l'oreille suit avec intérêt le développement de rythmes d'un irrésistible entrain.

En écrivant la musique de *Yedda*, M. Olivier Métra n'a pas songé, comme son héroïne, à dérober une branche à l'arbre de la vie ; se défiant de toute ambition décevante, il s'est contenté de rester lui-même. Telle a été, sans doute, la meilleure raison du très vif succès de sa partition. Cette musique chante toujours. L'orchestration en est claire, agréable, bien distribuée, et met en valeur, avec un discernement très habile, chaque partie du clavier instrumental. Qu'on ne dise pas que cela manque de science ; la science de M. Olivier Métra est aimable, voilà tout. S'il y a un reproche à lui faire, c'est de garder une égalité constante dans le charme ; on pourrait dire qu'elle manque d'ennui.

L'ingénieux ballet de MM. Gille, Mortier et Mérante est mis en scène avec un goût parfait et une splendeur extraordinaire. Les costumes de Yedda, du Mikado, de la princesse, de Tô, comme aussi ceux de la garde royale et même des moindres comparses, sont des merveilles de richesse et de curiosité. On y reconnaît le crayon érudit de M. Eugène Lacoste. Les ac-

cessoires ne sont pas moins bien traités. Je recommande aux amateurs de bibelots la chaise en laque dans laquelle le Mikado couché fait son entrée au premier acte. Les décors sont dignes de l'Opéra ; je louerai surtout l'arbre de la vie, au second acte, admirable composition de M. J.-B. Lavastre.

C'est Mme Rita Sangalli qui mime et danse le rôle de Yedda, avec une puissance et une force d'exécution qui n'excluent ni le charme ni la grâce. Mme Sangalli a été couverte d'applaudissements par le public d'élite qui assistait à la première de *Yedda*.

Mlles Marquet et Righetti, dans les rôles de la princesse et de la reine des Esprits ; MM. Mérante, Rémond et Cornet ont eu leur part de succès, ainsi que les autres étoiles de la danse, Mmes Mérante, Sanlaville, Pirou, Fatou, Monchanin, etc. ; j'en passe, et des plus charmantes.

DCXIX

Ambigu. 18 janvier 1879.

L'ASSOMMOIR

Drame en dix tableaux, par MM. William Busnach
et feu Octave Gastineau, tiré du roman de M. Émile Zola.

A l'issue de cette première représentation de *l'Assommoir*, à laquelle tout Paris s'était porté comme s'il se fût agi d'un événement littéraire, il me semble, en prenant la plume à deux heures du matin, que j'ai fait un mauvais rêve. Serait-il vrai que, cédant à je ne sais quel entraînement inexplicable, à je ne sais quelle fascination malsaine, j'aie passé ma soirée et une

partie de ma nuit chez un liquoriste du boulevard Rochechouart, en compagnie d'ouvriers zingueurs, de chapeliers sans ouvrage, de souteneurs de filles et de traîneuses de bottines éculées, et qu'à force de gober des prunes à l'eau-de-vie, en les arrosant de mêlé-cassis et de vitriol, j'aie perdu le sens et la raison jusqu'à m'intéresser à toute cette fripouille et à toutes ces guenilles, dont le seul souvenir me donne ce matin d'insupportables nausées ?

Je me sens hébété, ahuri ; j'ai mal aux cheveux, comme on dit dans le monde. J'éprouve cette inquiétude vague qui suit les mauvaises rencontres, même lorsqu'on s'en tire sain et sauf. En consultant ma mémoire, j'y retrouve des impressions analogues nées tantôt d'une visite dans une maison centrale, tantôt d'une promenade à Bicêtre, ou bien d'une conversation avec un condamné à mort dans le préau de la prison de Grenoble, ou bien enfin, d'une station prolongée au milieu des tableaux de M. Courbet, tels qu'ils furent exposés en 1867 dans un hangar au bout du pont de l'Alma.

Et cependant, les auteurs de *l'Assommoir* se sont donné un mal énorme pour rendre le sujet et les personnages de M. Émile Zola présentables ailleurs qu'à l'hôpital ou au dépotoir. Ils se sont efforcés — illusion généreuse mais naïve — de tirer une leçon morale de ces peintures écœurantes, comme un chiffonnier patient détaille, du bout de son crochet, un tas d'ordures empuanties, dans l'espérance d'y découvrir une cuiller d'argent ou un diamant.

Mais M. Émile Zola n'avait déposé ni métal précieux, ni pierreries sous les souillures voulues de son style violemment répulsif.

La recherche obstinée de MM. William Busnach et Octave Gastineau, explorant les entrailles d'une œuvre si vantée et cependant si vide, n'en a fait sortir que le

pauvre mélodrame représenté hier soir à l'Ambigu, et de qui l'on pourrait dire avec Victor Hugo :

> L'idole alors, fœtus aveugle et monstrueux,
> Sort de la montagne éventrée.

Ce serait entreprendre une tâche aussi pénible qu'inutile que d'établir les points de ressemblance et de dissemblance entre le drame et le roman. Une analyse succincte, divisée par tableaux, fournira les éléments d'une pareille comparaison aux curieux qu'elle pourrait tenter.

1er *tableau* : Une chambre garnie à l'hôtel Boncœur, boulevard Rochechouart. Gervaise, une paysanne du Midi, séduite par un ouvrier chapelier nommé Lantier, l'a suivi à Paris ; ils y sont tombés dans une misère affreuse ; Gervaise attend Lantier, qui a passé la nuit dehors ; un ouvrier zingueur, nommé Coupeau, qui demeure dans le même bouge, essaye de consoler Gervaise. Lantier rentre, abruti par une nuit de débauche ; il envoie Gervaise porter au Mont-de-Piété les hardes qui lui restent, et lorsqu'il a l'argent, il fait charger sa malle sur une voiture et s'en va, abandonnant sa maîtresse. C'est Coupeau qui se charge de rapporter la clef de la chambre à Gervaise, qui est partie pour le lavoir.

Deuxième tableau : Le lavoir où Gervaise apprend à la fois l'abandon de Lantier et le nom de la rivale à laquelle elle est sacrifiée. C'est une couturière nommée la grande Virginie. Celle-ci vient au lavoir pour voir la mine de Gervaise. Un combat furieux s'engage entre les deux femmes ; elles s'inondent d'abord avec des seaux d'eau chaude, puis elles s'attaquent corps à corps le battoir en main. Un cercle de femmes les entoure et les dérobe à la vue des spectateurs : la grande Virginie en sort... humiliée, tandis qu'une sorte de

désappointement se manifeste chez un certain public qui espérait voir ce qu'il n'a point vu et ce que la laitière de Montfermeil montra si libéralement lorsqu'elle fut culbutée par son âne. Car, ne vous y trompez pas, la scène du lavoir, avec ses prétentions à l'épopée « naturaliste », n'est que du Paul de Kock, mais du Paul de Kock faisandé.

La grande Virginie, ainsi frappée dans ses œuvres vives, jure de poursuivre Gervaise d'une haine mortelle.

Troisième tableau : le Boulevard extérieur. — Gervaise travaille de son état de blanchisseuse; en reportant du linge, elle rencontre Coupeau, qui lui offre une prune à l'eau-de-vie; ici nous faisons connaissance avec quelques gens du monde, Bec-Salé, Bibi-la-Grillade et Mes-Bottes, ouvriers soiffards, qui se font dire leur fait par un honnête forgeron nommé Goujet, surnommé la Gueule-d'Or, à cause de sa barbe rousse. Coupeau offre sa main à Gervaise, qui l'accepte.

Quatrième tableau : la Noce. — Le mariage de Coupeau et de Gervaise a lieu le même jour que celui de la grande Virginie avec un personnage qui répond au nom de Poisson et qui postule pour devenir sergent de ville. Les deux noces se réunissent; Gervaise et Virginie deviennent amies intimes.

Cinquième tableau : Une maison en réparation sur le boulevard extérieur. — Sept ans se sont passés; Gervaise et Coupeau sont heureux; la femme a monté une boutique de blanchisseuse; Coupeau gagne de bonnes journées comme zingueur; ils ont une petite fille, Nana, qu'ils adorent. La vue de ce bonheur perce le cœur de la grande Virginie; elle tient l'occasion de commettre par vengeance un véritable crime, car, chargée par des ouvriers d'avertir Coupeau que l'échafaudage où il va monter n'est pas solide, elle garde volontairement le silence; Coupeau tombe du qua-

trième étage, et on le couche sur une civière pour le transporter à l'hôpital.

Sixième tableau : la Boutique de Gervaise. — C'est la fête de Gervaise, elle s'annonce bien triste. Coupeau a survécu à son effroyable chute, mais, depuis sa guérison, il est tombé dans l'ivrognerie et ne travaille presque plus. Il arrive « éméché » pour le dîner, se trouve bientôt ivre-mort, si bien qu'il demeure inerte et abruti en face de Lantier, qui essaye de lui reprendre Gervaise dans sa propre maison. Gervaise parvient toutefois, au prix d'un scandale, à se débarrasser de son ancien amant, qui, furieux, jure de s'unir à la grande Virginie pour tirer vengeance de Gervaise.

Septième tableau : la Forge. — Gervaise est venue chez Goujet, dit Gueule-d'Or, qui vit avec sa mère, pour obtenir un délai de celle-ci à qui elle doit de l'argent. Tout va de mal en pis dans le ménage Coupeau. Gervaise s'est aperçue depuis longtemps qu'elle était aimée par Goujet. Le forgeron lui déclare sa flamme, Gervaise va céder, lorsque apparaît M^{me} Goujet. La bonne et honnête dame n'est pas éloquente ; cependant, elle rappelle à leur devoir ces deux vertus chancelantes. Coupeau apparaît. Excité par Lantier, redevenu son ami, il vient chercher sa femme chez le forgeron. Gervaise lui avoue toute la vérité. Coupeau prend horreur de lui-même, et jure de ne plus boire.

Huitième tableau : l'Assommoir. — Lantier parvient à attirer Coupeau chez le liquoriste, le grise et lui gagne au tourniquet les quatre-vingt-quatre francs de sa paye qu'il venait de toucher. Lorsque Gervaise, mourant de faim, réclame le pain de sa fille et le sien, elle trouve son mari ivre-mort, qui lui offre un verre d'eau-de-vie, et la malheureuse femme affolée se met à trinquer avec les ivrognes de l'Assommoir.

Neuvième tableau : la Mansarde. — Coupeau, à demi tué par l'alcool, vient de sortir de l'hôpital ; il retrouve

sa femme et sa fille Nana, qui a maintenant quinze ans, dans la plus affreuse détresse. D'ailleurs, Nana est perdue, car elle s'échappe pour aller rejoindre « un vieux monsieur » qui l'attend au coin de la rue voisine. Les médecins ont déclaré qu'une seule rechute, qu'un seul verre d'eau-de-vie seraient mortels pour Coupeau, et ne lui ont permis que de vieux bordeaux pour rétablir ses forces. La grande Virginie demande à Coupeau la permission de lui offrir une bouteille de ce précieux liquide ; mais sous le nom de bordeaux, c'est de l'eau-de-vie qu'elle lui envoie ; Coupeau la boit tout entière et meurt dans l'effroyable agonie du *delirium tremens*.

Dixième tableau : le boulevard Rochechouart, devant le bal de l'Élysée-Montmartre. — Gervaise, vaincue par la faim, demande l'aumône aux passants ; elle est reconnue par la grande Virginie, qui sort du bal au bras de Lantier, et qui savoure sa vengeance. « Voilà « où je voulais te voir ! » dit-elle. A ce moment, elle reçoit un coup de couteau dans le dos ; c'est son mari qui la guettait et qui vient de se faire justice.

On s'empresse autour de Gervaise qui vient de s'évanouir ; Goujet, dit Gueule-d'Or, sort du restaurant où on célèbre ses noces avec une honnête fille, à temps pour recevoir le dernier soupir de la malheureuse veuve Coupeau. Un croque-mort, qui joue le rôle du chœur antique dans *l'Assommoir*, prononce l'oraison funèbre de Gervaise, en ces termes textuels qui appartiennent « en propre » à M. Émile Zola : « Tu sais... « c'est moi... c'est moi, Bibi la Gaieté, dit le consola- « teur des dames... Va, t'es heureuse, fais dodo, ma « belle ! »

La représentation avait bien commencé pour *l'Assommoir* devant une salle très bienveillante et très choisie ; choisie à ce point que pas un des habitués du paradis de l'Ambigu n'avait pu pénétrer aux troisièmes

ni aux quatrièmes galeries, réservées à des gens « de confiance ». Le premier tableau, supérieurement joué par M^me Hélène Petit, MM. Gil Naza et Delessart, comportait un certain intérêt ; la mise en scène, très curieuse et très habile, du lavoir, avait excité l'enthousiasme que n'obtinrent en leur temps ni *le Misantrope*, ni *Andromaque*, ni *les Burgraves*, et qui semblait exclusivement, de nos jours, réservé à la baleine de la Porte-Saint-Martin.

Ces bonnes dispositions se sont maintenues jusqu'au tableau qui se termine par la chute de l'échafaudage. C'est également là que s'écroule la charpente de la pièce.

Les cinq derniers tableaux roulent uniquement sur cette alternative grossière : Coupeau, s'étant soûlé, se dessoûlera-t-il, et, une fois dessoûlé, se ressoûlera-t-il ? Révoltez-vous si vous voulez, c'est comme cela. On n'y a pas tenu. La résistance du public a commencé par un sourd murmure au moment où Gervaise esquisse son troisième amour avec Goujet, dit la Gueule-d'Or ; le « vieux monsieur » de Nana a fait passer un frisson de dégoût ; la scène du *delirium tremens*, jouée avec une furie et une vérité extraordinaires par M. Gil Naza, a été interrompue par une clameur générale : « Assez ! assez ! à l'hospice ! » criait-on de tous les côtés. Enfin, au dernier tableau, la salle entière, même le côté des amis intimes, s'est insurgée contre la férocité de la grande Virginie, qui a le tort de donner à la pièce entière une signification burlesque qui pourrait s'exprimer dans un sous-titre : « *L'Assommoir ou la revanche d'une fessée.* »

Et, cependant, le drame de l'Ambigu est bien honnête, bien doux et bien moral. L'ivrognerie y est stigmatisée avec un acharnement qui dépasse le but, car il a déterminé une manifestation du public en faveur de l'honorable corporation des « mannezingues », con-

tre laquelle les auteurs semblaient demander collectivement la peine de mort.

J'ai dit hier au soir que l'interprétation de *l'Assommoir* était supérieure. M^me Hélène Petit, dans Gervaise, M. Gil Naza dans Coupeau, se sont placés au premier rang des artistes contemporains. C'est l'Odéon qui les a mis en lumière, et il est juste de s'en souvenir au moment de leur avènement.

Je goûte médiocrement M. Delessart sous les traits de Lantier; c'est peut-être la faute du rôle.

Mes-Bottes, le lion de l'Assommoir, finit en bénisseur; il en arrive à porter une cravate blanche (ma parole d'honneur!) et distribue des cigares aux *camaros* émerveillés. C'est M. Dailly qui tient ce rôle, avec beaucoup de bonhomie, de gaieté et de naturel.

Je ne puis que nommer les autres artistes chargés des rôles du second plan, MM. Charly, Angelo, Leriche, Courtès, Mousseaux, M^mes Lina Munte, Magnier, Suzanne Pic, etc.

Les décors du lavoir et de l'Élysée-Montmartre, sont des tour de force de plantation et de perspective.

Quelle sera la destinée de *l'Assommoir*? Je ne prendrai pas sur moi de la prédire. Il y a des gens plus ou moins sensibles au mal de cœur sur terre comme sur mer. Les arrangeurs du drame, en passant l'éponge sur le style de M. Zola, y ont substitué le leur qui est commun, traînant, sans expression et sans flamme. Les connaisseurs remarquent qu'il y a beaucoup moins d'argot et beaucoup moins de français dans le drame que dans le livre. La littérature n'a rien à voir là-dedans. Nos pères de 1830 ont eu la première de *Hernani*. Nous ne dirons pas, nous, que nous avons eu la première de *l'Assommoir*. Notre décadence et notre humilité ne vont pas jusque-là.

DCXX

Vaudeville. 20 janvier 1879.

L'AVENTURE DE LADISLAS BOLSKI

Pièce en cinq actes et six tableaux, par M. Victor Cherbuliez.

Le titre de la pièce nouvelle est parfaitement justifié ; le cas de Ladislas Bolski est une simple aventure que le public court avec le héros, sans prévoir quel en sera le singulier dénouement.

M. Victor Cherbuliez, qui occupe une belle place dans le roman contemporain, s'est fait une spécialité des personnages polonais, russes, magyars, tchèques, bosniaques et bulgares. Le monde slave et oriental, avec ses instincts rêveurs, avec la mobilité de sentiments et de résolutions qu'on lui attribue, se prête aisément à la fantaisie. Les romanciers français s'en sont beaucoup servis depuis *l'Uscoque* et *Consuelo* de George Sand.

Les habitudes de raisonnement et de bon sens, un peu terre à terre, qui prévalent chez les peuples occidentaux, anglais, français, belges et suisses, alourdissent la fantaisie ou s'en moquent. Au contraire, le Polonais, par exemple, tel qu'on s'obstine à nous le dépeindre, est le héros le plus commode et le plus accommodant. Dément-il dix fois par minute le caractère qu'on lui suppose ; fait-il, au milieu de l'action, précisément le contraire de ce que le lecteur attendait de lui, il n'y a pas à faire d'objection : voilà comme sont les Polonais.

Mais cette fantaisie-là ne touche-t-elle pas à la folie ? Précisément, le roman de *Ladislas Bolski* est l'histoire d'un fou. Il a fallu déployer beaucoup d'adresse ingé-

nieuse pour infuser dans la cervelle de ce jeune Polonais la dose de sérieux indispensable pour nouer et conclure une action théâtrale.

Maintenant, voici ce que le roman est devenu.

Le jeune comte Ladislas Bolski habite Paris avec sa mère, veuve du comte Bolski, tué en combattant pour l'affranchissement de la Pologne. La comtesse Bolska, jugeant que la mort guerrière de son mari et de ses frères l'acquitte de toute dette envers son pays, s'est promis de conserver son fils. Elle l'a élevé dans un isolement complet, si complet que le jeune Ladislas ignore les exploits de son père, et presque le nom de la Pologne. Tout aux plaisirs parisiens, Ladislas s'est épris d'une grande dame russe, Mme de Liewitz, qui vit en France loin d'un vieil époux cantonné par la goutte dans ses terres de Courlande. Mme de Liewitz n'attend que la mort de son mari pour épouser l'homme de son choix, le prince Reschnine, secrétaire de l'ambassade russe. C'est à travers cette situation, solidement établie sur un engagement mutuel, que Ladislas vient se jeter avec l'étourderie d'un papillon... polonais.

La comtesse Bolska, vouée tout entière aux bonnes œuvres, a ouvert une souscription en faveur d'un compatriote tombé dans la misère. Mme de Liewitz, sur qui la fougue juvénile et la passion sincère de Ladislas ont produit quelque impression, adresse son offrande à la souscription de la comtesse Bolska, avec une invitation à dîner pour le jeune comte. La comtesse Bolska repousse avec amertume la souscription d'une ennemie de son pays, et renvoie les cinquante louis de Mme de Liewitz.

Or, il arrive entre temps que Ladislas, revenant du bois, s'est arrêté un instant au café Durand pour s'y rafraîchir. Il entend deux hommes qui se disent en polonais : « C'est un Bolski, et les Bolski sont toujours des Bolski. » Il demande le nom de ces hommes ; on

lui répond que l'un d'eux est Tronsko, le célèbre historien des guerres polonaises, pour le moment professeur de langues à Paris. Aussitôt, Ladislas achète le livre de Tronsko, et se hâte de le parcourir. Qu'y trouve-t-il? La révélation des destinées de la Pologne et la vérité sur la mort de son propre père, tombé sous les balles russes. L'oisif d'hier, devenu subitement un patriote exalté, demande compte à sa mère de l'ignorance où elle l'a tenu de toutes ces choses. Il lui tarde de suivre son père sur le chemin glorieux du martyre. Tronsko, présent à l'entretien, montre quelque incrédulité en présence d'un enthousiasme si subit, et fait comprendre à Ladislas que, pour mériter la confiance des patriotes polonais qui préparent une nouvelle prise d'armes, il faut avoir donné des gages.

A ce moment, Mme de Liewitz se fait annoncer chez la comtesse Bolska; elle vient chercher l'explication d'un refus qu'elle veut attribuer à une méprise. La comtesse ne lui laisse pas d'illusion, et lui déclare nettement que la charité polonaise n'accepte pas l'aumône de l'ennemi: Mme de Liewitz plaide la cause de la charité pure et simple, de la charité sans cocarde, attendant inutilement un peu d'aide de la part de Ladislas. Celui-ci reste muet et Mme de Liewitz se retire profondément blessée du double affront qu'elle vient de recevoir. «Eh bien!» s'écrie le comte lorsqu'elle est sortie, «je viens d'insulter la femme que j'aime! N'était-« ce pas l'épreuve la plus cruelle et la plus concluante?
« — C'est vrai! répond Tronsko, vous partirez pour la « Pologne avec une mission. »

L'action se transporte en Pologne chez Mme de Liewitz, dans le gouvernement de Plosk. L'émeute gronde sourdement dans les rues; cependant un bal se prépare chez le gouverneur, baron Tambof, qui recommande à Mme de Liewitz un coiffeur français, récemment arrivé de Paris. On fait entrer l'artiste capillaire:

c'est Ladislas, que personne ne reconnaît excepté M^me de Liewitz. Elle se laisse coiffer par lui sans laisser paraître la moindre émotion, puis, tout à coup, sortant de son immobilité glaciale, elle tombe dans les bras de Ladislas. Mais à peine ont-ils le temps d'échanger un premier baiser, qui sera le dernier. La police a saisi les fils du complot; elle cerne la maison; vainement, le prince Reschnine, toujours généreux, essaye-t-il de favoriser la sortie ou la fuite de Ladislas; celui-ci déclare fièrement qu'il est le comte Bolski, et on l'interne dans une forteresse.

M^me de Liewitz pénètre dans la casemate où Ladislas attend son sort. Elle a obtenu du czar une promesse de grâce; il suffit que Ladislas signe une lettre de soumission. Il s'y refuse avec l'âpre énergie d'un homme qui a peur de soi-même, et M^me de Liewitz le laisse seul avec le fatal papier. Il hésite, veut le brûler à la flamme d'une lampe, puis il s'arrête accablé, et le rideau tombe. On devine qu'il signera.

Le quatrième acte nous ramène chez la comtesse Bolska. Tronsko, pour épargner à la noble femme une immense douleur, a répandu le bruit que Ladislas s'était évadé de la forteresse où les Russes le tenaient prisonnier; mais Ladislas ne veut pas, au prix d'un mensonge, surprendre les baisers de sa mère. Il lui avoue sa faiblesse, et sa mère le maudit.

Fou de désespoir, Ladislas se précipite à l'hôtel de M^me de Liewitz, qu'on dit arrivée à Paris, et qui n'est pas venue au rendez-vous qu'elle lui avait donné à Genève. M^me de Liewitz ne fait que traverser Paris; elle repart le soir même pour Londres où, devenue veuve, elle va épouser le prince Reschnine, nommé ambassadeur en Angleterre.

C'est ici que nous abordons le dénoûment, qui est, à proprement dire, la véritable « aventure » de Ladislas Bolski. La future ambassadrice est redevenue complè-

tement maîtresse d'elle-même. Elle explique à Ladislas, avec un sang-froid parfait et des nuances atrocement exquises, qu'elle l'a aimé un instant parce qu'il lui était apparu en héros, et qu'en cessant de l'être, il a perdu tout son prestige.

Ladislas ne sait plus que penser. Sa tête se perd. Et la nuit d'amour qui a suivi l'évasion ? Est-ce encore une chimère ? Et cette bague qui lui est restée au doigt, n'atteste-t-elle pas la réalité de son bonheur ? Mme de Liewitz sourit dédaigneusement. La bague est celle d'Hélène, la jolie femme de chambre de la princesse, une sorte d'esclave fidèle, dévouée jusqu'à la mort et jusqu'à la honte.

D'où viendra la punition de Mme de Liewitz ? Du prince Reschnine. Lorsqu'il apprend la conduite de celle-ci avec Ladislas et comment elle a esquivé le paiement d'une dette d'ignominie par une supercherie plus odieuse encore, il lui signifie un adieu méprisant. De plus, il rend à Ladislas l'original de sa demande en grâce, et le comte Bolski pourra enfin embrasser sa mère qui lui pardonne.

Les quatre premiers actes de la pièce nouvelle ont été écoutés avec le plus vif intérêt et accueillis avec les plus vifs applaudissements. Ils renferment des scènes de la plus grande beauté, écrites d'un style très ferme et très élevé, entre autres celle où Ladislas avoue à sa mère qu'il a été un lâche et un traître à la patrie polonaise.

Le dénoûment a déconcerté le public qui ne s'y attendait pas. Je distingue. Il était bien difficile de ne pas prévoir, grâce à certaines préparations significatives, que la jolie Hélène sentait au cœur quelque tendresse pour le beau Ladislas Bolski. C'est le personnage de Mme de Liewitz, qui se découvre et s'explique trop ard. Elle avait été posée jusque-là comme une femme raisonnable d'abord, puis entraînée, mais toujours

sincère, et l'on apprend à l'improviste qu'elle avait fait ou laissé tomber le pauvre Ladislas dans une méprise humiliante. Tel est le défaut; il s'en présentera toujours quelqu'un du même genre lorsque les auteurs essayeront de terminer une action scénique en dehors des procédés connus. On adore l'originalité, on l'appelle à grands cris, mais c'est, comme le Méphistophélès de Gounod, pour la mettre à la porte si elle blesse, et elle blesse presque toujours.

L'Aventure de Ladislas Bolski est excellemment jouée; Mlle Pierson se montre tour à tour spirituelle et dramatique dans le rôle énigmatique, quoique curieusement analysé, de Mme de Liewitz; Mme Pascal est à la hauteur des belles scènes que domine la noble figure de la comtesse Bolska. M. Pierre Berton anime de sa chaleur brûlante le personnage exalté de Ladislas Bolski. On n'est pas plus fin, plus distingué que M. Dieudonné sous les traits du plus généreux et du plus accompli des princes russes; le rôle lui fait beaucoup d'honneur.

Un rôle qui présentait des difficultés d'autant plus sérieuses qu'elles ne sont appréciables que par les connaisseurs, c'est celui d'Hélène, la femme de chambre; Mlle Massin les a surmontées avec un extrême bonheur, à force de bonne grâce, d'intelligence et de tact. C'est une charmante création.

Citons encore M. Parade, qui tire parti d'un rôle de ganache, peut-être exagéré; MM. Georges Richard et Boisselot, et Mme de Cléry, qui joue très agréablement le rôle épisodique de Mme Tamboff.

DCXXI

Opéra-Comique. 27 janvier 1879.

Reprise de ROMÉO ET JULIETTE

Opéra en cinq actes, de MM. Michel Carré et Jules Barbier,
musique de M. Charles Gounod.

Créé au Théâtre-Lyrique de la place du Châtelet, le 27 avril 1867, l'opéra de MM. Michel Carré, Jules Barbier et Charles Gounod appartient depuis plus de six ans au répertoire de l'Opéra-Comique. La première reprise fut établie par Mme Carvalho, M. Duchesne, M. Bouhy, M. Duvernoy, Mlle Ducasse, M. Troy. Aujourd'hui, Mlle Ducasse reste seule en possession du rôle de Stefano. Tous les autres rôles ont changé de mains et de voix.

L'intérêt de la représentation d'hier était tout entier dans une interprétation nouvelle, qui confiait le rôle de Juliette à Mlle Isaac et celui de Roméo à M. Talazac. Sans attacher au jugement du premier coup d'œil plus d'importance que de raison, il faut convenir que M. Talazac paraissait mieux taillé pour le rôle de Roméo que Mlle Isaac pour celui de Juliette. Les avantages physiques de Mlle Isaac dépassent évidemment la mesure requise pour ce rôle d'enfant de seize ans. Mais il n'y aurait ni justice ni courtoisie à s'arrêter sur cette question de forme. C'est l'affaire de l'actrice et surtout de la virtuose de se transfigurer en emportant le spectateur avec elle dans les régions de l'art pur. Je ne crois pas que Mlle Isaac y ait réussi, je doute même qu'elle ait songé à entreprendre un semblable voyage. C'est une excellente chanteuse, à la voix grasse, bien por-

tante, bien posée, qui exécute sagement et intelligemment sa partie, mais qui ne s'envole jamais

M. Talazac, jeune, ardent, quoiqu'un peu contraint, est, au contraire, un Roméo parfaitement vraisemblable. Je ne jurerais pas que le jeune ténor disposât librement hier soir de toutes les ressources de sa voix. L'émotion le paralysait au point de rendre sourdes presque toutes les cordes du médium. Cependant l'épreuve lui a réussi. M. Talazac a rendu avec beaucoup de charme certaines parties en demi-teinte, et il a dit, d'une manière très sentie et très émouvante le beau cri : *Juliette est vivante!* dans le duo du cinquième acte. Je ne doute pas que M. Talazac, délivré des craintes qui l'étreignaient hier, ne prenne possession d'une manière durable de ce beau rôle de Roméo.

La belle voix de basse de M. Giraudet est à l'aise dans le rôle de frère Laurent.

M. Barré dit spirituellement la chanson de Mercutio.

C'est M^{lle} Decroix qui joue la bonne nourrice, cette femme si dévouée qu'elle a tout donné et n'a rien gardé pour elle.

DCXXII

Théâtre-Historique. 28 janvier 1879.

Reprise de LA TOUR DE LONDRES

Drame en cinq actes, par MM. Eugène Nus, Alphonse Brot
et Charles Lemaitre.

La Tour de Londres, un bon gros mélodrame, âgé précisément d'un quart de siècle, puisqu'il parut pour

la première fois sur la scène de l'Ambigu le 20 septembre 1855, renferme une situation dramatique d'une rare puissance.

La voici, dégagée de tous incidents antérieurs ou ultérieurs.

Georges Douglas, duc d'Hamilton, va être mis à mort par ordre de Cromwell. Un homme s'offre pour l'office de bourreau, comme naguère un autre homme masqué s'offrit pour trancher la tête de Charles Ier, roi d'Angleterre. Cet homme, connu sous le nom de John Walker, n'est autre que le comte Murray, l'ami dévoué de Georges Douglas. Il a réuni une troupe de partisans prêts à tout. Et voici les instructions qu'il leur donne : « Au milieu du frémissement de la foule, quand le « bourreau lèvera sa hache, précipitez-vous sur les « soldats de Cromwell, et frappez sans pitié. » Cependant l'heure de l'exécution s'approche, lorsqu'une révélation foudroyante s'abat sur l'âme loyale du comte Murray. Sa sœur Clary a été déshonorée par Georges Douglas, et c'est sous l'influence de cette horrible découverte que Murray se précipite, la hache à la main, vers l'échafaud où l'on amène ce Georges Douglas, qu'il voulait sauver tout à l'heure.

N'est-ce pas là une situation neuve et terrible, qui aurait fait, aux temps classiques, la fortune d'une tragédie ?

Seulement un auteur tragique de quelque portée d'esprit aurait choisi entre ces deux solutions : ou bien Murray n'écoutera que sa colère et coupera la tête de Douglas ; ou bien la loyauté du gentilhomme répugnant à une vengeance masquée, Murray sauvera Douglas de l'échafaud, quitte à lui demander ensuite raison l'épée à la main.

Les auteurs de *la Tour de Londres* se sont arrêtés à une troisième combinaison, qui n'est ni bien ingénieuse ni bien vraisemblable, mais qui leur a permis

de continuer leur mélodrame pendant quatre autres actes. Il paraît qu'en saisissant la hache, le comte Murray a été pris d'un accès de délire furieux, qui le rendait incapable de toute action réfléchie bonne ou mauvaise. Georges Douglas a été décapité, mais ce n'est pas par Murray.

Celui-ci, revenu à lui, croit avoir tué celui qu'il appelait son frère, et les quatre derniers actes de la pièce développent ses angoisses et ses remords jusqu'à ce qu'enfin la découverte du véritable meurtrier vienne ramener la paix dans cette âme troublée.

M. Dumaine, qui créa le comte Murray à l'Ambigu, a conservé ce rôle dans la reprise d'hier, et s'y montre, comme à l'ordinaire, acteur pathétique et puissant.

Citons, à côté de lui, M. Montal, Mmes Mea et Jeanne Marie.

DCXXIII

Troisième Théatre-Français.　　　　　29 janvier 1879.

L'HABITANT DE LA LUNE

Comédie en un acte, en vers, par M. Gellion-Danglars.

UN ALIBI

Comédie en deux actes, en prose, par MM. Maurice Desvallières et Jules Noriac.

LE ROMAN D'UN MÉRIDIONAL

Comédie en trois actes, en prose, par M. Mary Lafon.

M. Gellion-Danglars, auteur de *l'Habitant de la Lune*, suppose qu'un amoureux, ne sachant comment s'intro-

duire auprès d'une dame de qualité éprise des *Mondes* de Fontenelle, imagine de se présenter comme un homme qui arrive de la lune. Cette ruse naïve lui réussit. — Dont acte.

Il s'en faut de beaucoup que *l'Alibi* soit d'un tour aussi gai. Il s'agit d'un jeune officier qui se trouve impliqué dans une conspiration ; sommé d'expliquer l'emploi de son temps, il aime mieux se laisser fusiller que d'avouer qu'il a passé la nuit chez la femme de son général. Une jeune fille innocente et pure, appelée Cyprienne, prend la résolution de sauver le capitaine Brizier, au prix de son honneur. Voilà certainement le sujet le plus connu, le plus souvent traité, et cependant le moins acceptable du monde. Les auteurs de *l'Alibi*, qui sont, paraît-il, très jeunes, ne se sont pas aperçus, j'aime à le croire, qu'ils ont tout simplement refait et défait *les Mousquetaires de la Reine* en les introduisant dans le cadre de *Bataille de Dames*. Il n'est question dans ces deux actes, qui se passent sous la Restauration, que de cours prévôtales, de conseils de guerre, de conspirateurs fusillés. Ce sont là de tristes souvenirs qu'il est bien inutile de remuer sans cause sérieuse.

La pièce de résistance de la soirée, c'était *le Roman d'un Méridional*, comédie en trois actes en prose par M. Mary Lafon. Ah ! pour le coup, on a ri tout de bon, ri à s'en décrocher la mâchoire ; on se rattrapait.

Le méridional dont M. Mary Lafon, méridional lui-même, nous retrace l'odyssée, s'appelle Roland de Cardaillac. Il est d'antique lignée, mais pauvre comme Job. Il rencontre à Luchon une héritière espagnole, doña Isabelle, riche à millions, dont il s'avise de devenir amoureux. Doña Isabelle traîne après soi une cour de soupirants et d'amies intimes, qui, naturellement font la guerre au méridional sans argent. Mais Roland de Cardaillac, s'il n'a pas de rentes au soleil, ne man-

que pas de ressources. Le général Roderigo l'a connu médecin à Madrid; à New-York, il a plaidé, comme avocat, contre l'Américain John Dickson; il a servi comme officier, en Russie, sous les ordres du colonel prince de Kirkoff; une Autrichienne l'a connu photographe à Vienne; une paysanne navarraise prétend qu'elle l'a vu à Burgos sous l'habit monacal, enfin un vieux domestique poltron prétend reconnaître en lui un célèbre bandit récemment mis à mort par le supplice de la *garote*.

Les trois actes de M. Mary Lafon sont occupés par la solution de ces diverses devinettes, accueillies l'une après l'autre par des éclats de gaîté folle.

On peut dire que *le Roman d'un Méridional* est bien la pièce d'un homme né sur les bords de la Garonne. Elle a du moins l'entrain gascon, et une violente exubérance dans la farce, qui rappelle le *Don Japhet d'Arménie* de Scarron.

DCXXIV

Odéon (Second Théâtre-Français). 31 janvier 1879.

SAMUEL BROHL

Comédie en cinq actes, précédée d'un prologue,
par MM. Henri Meilhac et Victor Cherbuliez.

J'ai eu bien souvent l'occasion de constater à quel point les perspectives du roman sont trompeuses, et combien il est malaisé de les ajuster avec précision à l'optique de la scène. La difficulté, déjà grande en principe, se décuple pour ainsi dire lorsque le roman

qu'il s'agit de découper vit surtout par le travail patient des descriptions et des paysages, par le fini curieux des peintures et des costumes, enfin par l'observation minutieuse de caractères plus ou moins singuliers. En ce qui concerne personnellement l'œuvre de M. Victor Cherbuliez, j'ai signalé, à propos du *Ladislas Bolski,* du Vaudeville, l'obstacle spécial que rencontre la reproduction scénique de types slaves et orientaux, peu conformes à nos idées de développement méthodique et de raisonnement rectiligne.

Or, de tous les romans de M. Victor Cherbuliez, *Samuel Brohl* était peut-être, à première vue, celui qui paraissait le plus éloigné de l'état de condensation sous lequel les faits romanesques doivent se présenter, pour se rapprocher le plus possible de la forme dramatique proprement dite.

C'est peut-être la difficulté même qui a tenté la plume ingénieuse de M. Henri Meilhac. Voici l'analyse fidèle de la comédie qu'il a taillée dans le roman de M. Victor Cherbuliez.

Le prologue nous montre l'intérieur d'un cabaret gallicien, dans un petit village des environs de Lemberg. Le cabaret de maître Brohl dépérit, parce que son fils et successeur naturel, le jeune Samuel, n'envisage qu'avec horreur la profession paternelle. C'est un rêveur : il voudrait étudier et s'en aller dans les villes pour y réaliser ses espérances de grandeur et de richesse, loin de sa petite amie Kasia, qui se croit jolie et qui, à ses yeux, n'est qu'une maritorne.

Tout à coup des hôtes inattendus paraissent chez maître Brohl. Ce sont une princesse russe et son intendant. Leur chaise de poste s'est brisée, et pendant qu'on la raccommode, les voilà bien obligés de faire connaissance avec l'intérieur sordide d'un cabaret gallicien. La princesse Gulof, hautaine, audacieuse et capricieuse, est frappée par la mine et par les discours

du jeune Samuel Brohl. Il lui paraît piquant de satisfaire les aspirations ambitieuses de ce petit sauvage. Elle arrange les choses par le moyen le plus court, en achetant Samuel Brohl à son père. Elle n'a plus d'argent; qu'importe? elle paye avec le plus beau de ses bracelets, un magnifique bijou dont le médaillon contient son chiffre et sa signature. Fouette, cocher! Samuel Brohl part derrière la voiture de la princesse, sans donner un regard à sa petite amie Kasia qui pleure de désespoir.

Dix ans se sont écoulés lorsque la pièce commence. Nous sommes dans le casino d'une ville de Suisse, sur les bords d'un lac. M. Moriaz, un illustre chimiste français, membre de l'Institut, y occupe un pavillon avec sa fille Antoinette et l'institutrice de celle-ci, Mlle Moissenet.

Mlle Moissenet est fort exaltée, fort romanesque, et Mlle Antoinette Moriaz, quoiqu'elle possède une raison très ferme et un cœur très droit, subit plus qu'il ne le faudrait l'influence de son institutrice. C'est ainsi qu'elle dédaigne l'amour simple et sincère de son cousin Camille Langis, pour ne songer qu'à un héros de roman, le comte Abel Larinski, dont Mlle Moissenet lui vante tout le long du jour les exploits plus ou moins authentiques.

Le fait est que le comte Abel se trouve tout à point dans la montagne pour tirer d'affaire M. Moriaz, qui s'y était aventuré et ne savait comment en redescendre. Voilà donc le comte Abel Larinski devenu une espèce de sauveur, et par conséquent un ami.

Il ne tarde pas à se comporter comme un prétendant à la main d'Antoinette; or, dans cette main, il y a deux millions. Le comte Abel ne cherche pas à se targuer d'un crédit imaginaire. Il se hâte, au contraire, d'avouer, en homme habile, qu'il n'a, pour toutes ressources, que ses talents d'agrément. L'em-

pereur de Russie a confisqué les domaines de Larinski.
mais il n'a pu enlever au comte Abel son admirable
talent de pianiste ; le jeune comte donne des leçons.
Tant de résignation chez un héros de l'indépendance
polonaise gagne tout à fait le cœur de Mlle Moriaz.

Mais, à ce moment, le comte Abel voit se lever entre
lui et Mlle Moriaz un obstacle inattendu : c'est la princesse Guloff.

Car le comte Abel Larinski n'est autre que Samuel
Brohl, qui, après avoir reçu de la princesse la plus
brillante éducation et quelque chose de plus, lui a
faussé compagnie un beau matin pour s'en aller courir le monde.

La princesse reconnaît au premier coup d'œil le
personnage caché sous le nom d'emprunt de comte
Larinski. Samuel Brohl ne se laisse pas démonter. Il
entreprend de prouver à la princesse qu'elle n'a aucun
intérêt à le démasquer, au contraire, car il possède
deux lettres dans lesquelles la princesse s'exprimait
avec peu de ménagements sur certains hauts personnages ; il n'en faudrait pas davantage pour attirer sur
la princesse la disgrâce et la ruine. Ce procédé de
chantage réussit complètement. La princesse se hâte
d'entreprendre un voyage en Égypte, pour éviter la
tentation de se mêler aux affaires de Samuel.

Tout marche donc à souhait pour celui-ci. L'inimitié
instinctive qu'il inspire à Camille Langis est demeurée
impuissante. Personne, excepté la princesse, ne sait
que Samuel Brohl s'est emparé des papiers de famille
du feu comte Abel Larinski, mort entre ses bras, tandis que l'autorité enregistrait le décès de Samuel
Brohl. Ainsi, chaque fois que la famille Moriaz, inquiète, demande en Orient des renseignements sur le
comte Larinski, on lui répond que c'est le plus accompli des gentilshommes.

Le prétendu comte a fait agréer ses cadeaux de

noces. Heureusement pour Mlle Moriaz, la princesse revient d'Égypte. En y réfléchissant, elle s'est indignée à la pensée qu'un homme parût lui faire peur et au prix de sa fortune, au prix de son honneur, elle raconte tout à Mlle Moriaz. Celle-ci croit d'abord à une calomnie, à quelque venimeuse vengeance. « La « preuve! la preuve! » demande-t-elle. Mais cette preuve, Antoinette Moriaz la porte à son bras depuis une heure. C'est le bracelet que lui a donné Samuel Brohl comme étant celui de la défunte comtesse Lariski, et qu'il a tout bonnement trouvé dans une cachette à la mort de maître Brohl. Ce bracelet, c'est celui qui avait payé Samuel Brohl à son père, et qui contient à l'intérieur le nom de la princesse Gulof.

A partir de ce moment, tout est fini pour Samuel Brohl. Antoinette le chasse avec un mépris contre lequel il essaye vainement de lutter. Mais il ne suffit pas que le mariage soit rompu. Il faudrait ravoir un portrait et des lettres d'Antoinette qui se trouvent entre les mains du faux comte polonais. Camille Langis se charge d'en obtenir la restitution. Comme il a refusé à l'aventurier Samuel Brohl l'honneur de croiser le fer avec lui, il ne lui reste qu'à lui offrir de l'argent. C'est ce qu'il fait. Samuel Brohl met à prix, avec un cynisme convulsif, les précieux souvenirs de son amour. Lorsqu'il a devant lui trente mille francs en billets de banque, il les jette au feu. Puis il dit alors à Camille Langis : « Maintenant, voulez-vous me faire l'honneur de vous battre avec moi? » Camille accepte, et Samuel Brohl disparaît ainsi avec les honneurs de la guerre, car il donne à Camille Langis un coup d'épée sans gravité. Inutile de dire qu'Antoinette, guérie de ses idées romanesques par une pareille aventure, épouse son cousin. Quant à Mlle Moissenet, elle n'a pas besoin d'être convertie, car elle déclare qu'elle s'était toujours méfiée de ce comte Larinski.

La comédie de MM. Henri Meilhac et Victor Cherbuliez est, comme on a pu le voir, très vivante et très mouvementée. Ajoutons qu'elle met en action des caractères très étudiés, les uns honnêtes et sympathiques comme celui du savant Moriaz et de son neveu Camille, les autres purement comiques, et d'un comique très fin, comme celui de Mlle Moissenet. Elle n'a pas eu cependant tout le succès que les auteurs et le théâtre en pouvaient espérer. Le public était évidemment en disposition malveillante et sa sévérité s'est attaquée çà et là à des détails sans importance.

Loin de moi la pensée de celer des défauts que j'aurais été le premier à signaler et à discuter si la pièce avait rencontré des auditeurs moins prévenus.

Il est certain, par exemple, que la pièce paraît longue et aurait pu s'alléger d'un acte, celui qui vient le troisième après le prologue. On pourrait, en prenant les choses de plus haut, reprocher à la comédie de MM. Henri Meilhac et Victor Cherbuliez de porter pendant cinq actes sur un personnage aussi peu honnête que Samuel Brohl, dont la plus forte peccadille n'est pas de courir sous un faux nom, à la conquête d'une dot, mais d'avoir vécu dans une intimité suspecte avec la princesse russe dont il recevait les bienfaits.

Mais à cela le public n'a pas paru prendre garde ; il s'en est pris à des détails de quatrième ordre, à une phrase qui lui paraissait naïve, à l'entrée d'un domestique qui répondait tout bonnement à la sonnette de son maître. Au théâtre Taitbout passe ; mais à l'Odéon !

Détail typique : on a hué le nom de saint Vincent de Paul, et celui de l'abbé Roussel, l'un portant l'autre.

Cependant les mécontents, qui paraissaient animés de quelque parti pris, ont fini par être ramenés au silence.

La scène très dramatique et très hardiment menée

de l'explication entre le faux comte Larinski et Antoinette Moriaz, au quatrième acte, a été saluée de longs applaudissements.

Je n'ai pas l'habitude d'offrir des consolations inutiles aux pièces sérieusement condamnées ; cependant je crois, cette fois, très sincèrement, que *Samuel Brohl*, allégé et retouché par quelques raccords, pourra retrouver devant le public des représentations suivantes le succès qui lui a été si durement marchandé ce soir.

Les cinq décors de *Samuel Brohl* ont été peints par Chéret et par Zarra ; la mise en scène, les accessoires et les costumes ont été combinés et dessinés avec un goût exquis.

Enfin, l'interprétation des principaux rôles est excellente. Mlle Julien joue le rôle d'Antoinette Moriaz de la manière la plus dramatique et en même temps la plus distinguée ; l'autorité et la diction spirituelle de Mlle Antonine font accepter de haute lutte les hardiesses de la princesse Gulof. Quant à Mlle Élise Picard, elle a fait de l'institutrice Moissenet un type inoubliable atteignant l'extrême limite de la gaieté sans tomber une seule minute dans la caricature.

M. Marais apporte à l'interprétation du personnage de Samuel Brohl toute sa fougue, toute sa volonté, toute son énergie. Je ne dirai pas que le rôle est difficile : je le tiens pour impossible. Y réussir n'est, pour ainsi dire, que de surcroît, lorsqu'on a eu, comme M. Marais, le talent de l'imposer jusqu'au bout.

M. Pujol apporte le soin le plus consciencieux dans la reproduction de ce type du vieux savant un peu ganache, qui s'appelle M. Moriaz.

Enfin M. Porel a su donner du relief et une physionomie originale au rôle du spirituel et vaillant ingénieur Camille Langis, le dénicheur de faux Polonais.

Les petits rôles sont également bien tenus. Mlle Kolb dessine d'une façon ravissante la silhouette de la petite

Kasia, qui ne paraît qu'au prologue et qui ne dit pas vingt lignes. Citons encore M^{lle} Alice Brunet, très naïvement drôle sous les traits d'une Suissesse de Courbevoie; M. François qui, sous le tablier à franges et le chapeau rond du cabaretier Brohl, reproduit à s'y méprendre un type de Knauss ou de Munkaczy, et M. Tousez, bien amusant dans le personnage d'un vieux guide.

DCXXV

Comédie-Française. 7 février 1879.

Reprise de MITHRIDATE

Tragédie en cinq actes en vers, de Racine.

Mithridate fut représenté pour la première fois sur le théâtre de l'hôtel de Bourgogne, au mois de janvier 1673. Le 12 du même mois, Racine fut reçu à l'Académie française, en même temps que Fléchier, évêque de Nîmes.

Le jour où l'auteur triomphant de *Mithridate* prit séance à l'Académie française à côté du vieux Corneille, encore tout accablé par la chute de sa *Pulchérie*, les adorateurs du soleil levant ne manquèrent pas d'égaler l'œuvre nouvelle aux *Horaces*, à *Cinna* et à *Nicomède*. Racine lui-même put croire qu'il avait vaincu le grand Corneille sur son propre terrain. Suprême injustice, profonde illusion, auxquelles la postérité ne s'est pas associée.

Mithridate ne saurait, en effet, soutenir la comparaison ni avec les chefs-d'œuvre de Pierre Corneille ni avec les meilleures tragédies de Racine lui-même.

Voulant peindre le caractère du terrible ennemi des Romains, de ce monstre couvert de crimes plus encore que de gloire, qui s'appelait Mithridate Eupator, Racine a trouvé deux ou trois tirades d'une grande allure et d'un beau mouvement littéraire. Mais lorsque son Mithridate cesse de parler et qu'il agit, ce n'est plus le conquérant de l'Asie et de la Grèce qu'on nous montre, c'est un vieillard amoureux, disputant à ses deux fils le cœur d'une jeune Grecque qui ne veut pas de lui.

Voltaire, le premier, a fait remarquer que l'intrigue de *Mithridate* est exactement calquée sur celle de *l'Avare*. Le roi de Pont emploie, pour faire avouer à Monime qu'elle aime Xipharès et qu'elle en est aimée, le même stratagème qu'Harpagon lorsqu'il arrache à Valère le secret de son amour pour Marianne. L'idée, excellente pour une comédie de mœurs, paraît mesquine comme ressort unique d'une grande tragédie. Sans doute, l'innocent aveu de Monime, suivi d'une terrible angoisse,

> Avant que votre amour m'eût envoyé ce gage,
> Nous nous aimions... Seigneur, vous changez de visage !

est du plus grand effet, mais cet effet n'aboutit à rien. Il aurait fallu, pour obéir à la loi primordiale de l'art, que la confidence insidieusement arrachée à Monime amenât le dénoûment terrible indiqué par l'histoire, je veux dire la mort de Monime s'étranglant avec son diadème par ordre de son farouche époux, et l'assassinat de Xipharès par son propre père.

Loin de là ; Mithridate, après avoir plus ou moins détesté l'infidèle, finit par la céder à son fils avec l'abnégation d'un berger de l'Astrée. On ne saurait rien imaginer de plus fade, de plus faux, de moins tragique et de plus opposé à la vérité humaine comme à l'exactitude historique.

Ce consentement, presque burlesque, ne dénoue

pas la tragédie, par cette raison qu'elle n'a pas été nouée une seule minute. Mithridate, partagé entre son amour malheureux pour Monime et sa haine contre les Romains, ne sait à quoi se résoudre.

> De ce trouble fatal par où dois-je sortir?

On lui annonce que les Romains investissent la ville par surprise; se croyant abandonné par Xipharès, il se perce de sa propre épée, au moment où Xipharès victorieux force les Romains à se rembarquer. Ainsi, la pièce finit par une méprise, comme elle avait marché jusque-là, sans but déterminé.

Malgré ces défauts criants et l'insurmontable ennui d'une action languissante et mal conduite, *Mithridate* se maintint au répertoire jusqu'à ces dernières années, grâce à deux rôles faits pour séduire les acteurs tragiques, celui de Mithridate et celui de Monime.

Malheureusement, la Comédie-Française ne possède pas, à l'heure actuelle, un premier rôle capable de représenter dignement le roi de Pont. Je ne veux même pas m'arrêter à discuter M. Maubant; à quoi bon affliger un artiste estimable et incorrigible, lorsque la critique ne saurait conserver l'espoir de lui donner ce qui lui a toujours manqué, ni de lui rendre ce qu'il a perdu? En cherchant autour de moi, je ne vois absolument que M. Dumaine à qui la Comédie-Française puisse songer, pendant qu'il en est temps encore, pour occuper l'emploi des rois de tragédie, dont la vacance a trop duré.

Le rôle de Monime, qui n'exige ni force, ni emportements, ni cris, mais seulement de la grâce, de la tendresse et un charme touchant, convient admirablement à Mᵐᵉ Sarah Bernhardt. On le dirait écrit pour elle. C'est ce dont je l'engage à se pénétrer plus complètement qu'elle ne l'a fait ce soir. Elle donne à son entrée du premier acte une audace cavalière et un éclat impérieux qui préparent mal le personnage.

« Le rôle de Monime », a dit M^{lle} Clairon dans ses curieux mémoires, « est un des plus nobles et des plus « touchants qui soient au théâtre ; mais, je l'ai vivement « éprouvé, c'en est un des plus difficiles. Sans cris, sans « emportement, sans moyen d'arpenter le théâtre, d'a- « voir des gestes décidés, une physionomie variée, im- « posante, il paraît impossible de sauver le rôle de la « monotonie qu'il offre au premier aspect ; ces secours « aideraient l'actrice, mais ils seraient autant de contre- « sens pour le personnage. »

M^{lle} Sarah Bernhardt s'est souvenue de ces recommandations magistrales dans la grande scène du quatrième acte ; il ne lui reste, pour être tout à fait bien, qu'à s'y conformer un peu plus tôt et à modifier certains gestes, comme, par exemple, après avoir levé les bras tout droits au-dessus de la tête, de les laisser retomber sur les cuisses avec un bruit sec qui n'a rien de tragique. Le succès de M^{lle} Sarah Bernhardt a été très grand ; je comprends qu'on l'ait rappelée après chaque acte, mais je comprends moins qu'elle soit revenue. L'observation ne s'adresse pas seulement à elle, mais à ses camarades. Comment ! au troisième acte, Mithridate fait arrêter Pharnace par ses gardes, en ordonnant qu'on l'enferme dans la tour, et voilà qu'un instant après Pharnace reparaît en compagnie de son auguste père, comme pour avertir le public que tout cela n'est pas sérieux ? Hélas ! il le savait de reste.

M. Mounet-Sully donne au personnage de Xipharès l'air fatal d'un Hamlet qui vient de converser avec le spectre, et il continue à supprimer comme superflues la plupart des syllabes dont Racine avait coutume de composer ses vers. Cependant, il a eu de bons passages, et il ne manquerait peut-être à ce jeune tragédien que de prendre quelques leçons sérieuses de lecture et de diction poétique pour mériter la place qu'il occupe à la Comédie-Française.

M. Dupont-Vernon, dans le rôle de Pharnace, et M. Martel, dans celui du confident Arbate, mettent de bonnes et solides qualités au services de personnages profondément ingrats.

Somme toute, l'interprétation de *Mithridate* est incomplète et médiocre. Il me semble que les rôles étaient à peine sus, du moins, il est permis d'en juger ainsi d'après de nombreux lapsus et des hésitations trop visibles. Comment demander aux acteurs de raisonner leur personnage et de donner aux mots la valeur que leur assigne la savante diction racinienne lorsque ces mots eux-mêmes ne sont pas assurés par une mémoire imperturbable? Le répertoire tragique exige, chez ses interprètes, une méditation profonde et un labeur assidu. Il y vaudrait mieux renoncer que de le compromettre par une exécution inférieure à celle qu'on a le droit d'attendre de la Comédie-Française.

11 février 1879.

DCXXVI

QUATRIÈME CONCERT DE L'HIPPODROME

Le programme du quatrième concert de l'Hippodrome ne contenait, sur huit numéros, que deux morceaux connus, l'ouverture de *la Chasse du jeune Henri*, de Méhul, et la marche du *Tannhauser*, de Richard Wagner. J'incline à croire que ce n'est pas assez, et que l'entreprise intéressante des concerts de l'Hippodrome a besoin, pour prospérer, de s'appuyer plus largement sur les maîtres consacrés. L'éducation musicale du public n'est pas tellement complète qu'il ait

épuisé les jouissances artistiques contenues dans le chef-d'œuvre des diverses écoles, et qu'on puisse le mettre, sans risque de le fatiguer, au régime des auditions controversables et incertaines.

Le concert d'hier mardi a commencé par une ouverture de Georges Bizet, intitulée *Patrie*, qui laisse beaucoup à désirer sous le rapport de la structure et des idées. Elle commence par une marche en mineur, qui semble un décalque incolore de la marche hongroise popularisée par le *Faust* de Berlioz. Une deuxième marche, en majeur, d'une sonorité vague, suit immédiatement la première, qui est reprise après un *andante* assez distingué confié uniquement aux instruments à cordes. Le tout se termine singulièrement et peu brillamment par une espèce d'*allegro* à trois temps, qui rappelle les chants nationaux d'Écosse.

Venait ensuite un chœur intitulé les *Djinns*, de la composition de M. Fauré. Je suppose sous toutes réserves, n'ayant pu saisir une seule des syllabes chantées, que M. Fauré a voulu mettre en musique la célèbre *Orientale* de Victor Hugo :

> Mur, ville
> Et port,
> Asile
> De mort,
> Mer grise
> Où brise
> La brise,
> Tout dort.
> Dans la plaine
> Naît un bruit,
> C'est l'haleine
> De la nuit.

Le rythme va s'élargissant de strophe en strophe, jusqu'à la prière désespérée du bon musulman, en vers de huit syllabes :

> Prophète, si ta main nous sauve
> De ces impurs démons des soirs,
> J'irai prosterner mon front chauve
> Devant tes sacrés encensoirs.

Puis la mesure des vers diminue, et la pièce finit comme elle avait commencé par des vers de deux syllabes :

> Tout passe,
> L'espace
> Efface
> Le bruit...

La coupe du morceau musical était donc tout indiquée ; ce devait être le signe du *crescendo* et du *decrescendo*, séparés ou plutôt unis par un grand *forte* exprimant l'arrivée furieuse et dévastatrice des Djinns. Il me semble que M. Fauré a manqué cette gradation ; le point culminant de la composition semble écrêté, et l'effet général est nul. La vérité est que les vers des *Djinns* composent par eux-mêmes une symphonie dont M. Victor Hugo lui-même a composé les mélodies, dessiné les rythmes et groupé les sonorités. C'est une partition littéraire qui se suffit à elle-même et sur laquelle les musiciens de la note ne peuvent que perdre leur temps et leurs bonnes intentions.

Je me sens assez embarrassé à propos du *Déluge* de M. Camille Saint-Saëns. Je me borne à constater que le poème biblique de M. Saint-Saëns m'a paru d'un faible intérêt musical, et que, sur les deux parties dont il se compose, il en est une, la première, qui n'existe pour ainsi dire pas.

Cette première partie débute par un récit de violon solo, soutenu par de rares accords, et qui, d'après le livret, paraît signifier « la corruption de l'homme ». Après cette manière de prélude, des voix débitent une sorte de légende médiocrement versifiée par M. Louis Gallet, le récit passant de la voix de ténor à celle de

soprano ou de basse, et des coryphées aux chœurs, sans qu'on puisse saisir la raison de ces changements.

Tout ce récitatif laisse en repos les forces de l'orchestre, sans mettre les voix en valeur, et je n'en puis donner une idée plus juste qu'en le comparant à la lecture récitée de l'Evangile pendant le saint sacrifice de la Messe, toutefois avec moins d'accent et de naïveté.

Le silence relatif de la première partie n'est, sans doute, qu'un calcul destiné à donner plus de relief à la seconde, qui représente le déluge proprement dit. Vous connaissez tous les orages de la musique de scène; ce déluge est un orage de plus, dépeint avec une intensité violente, que je ne demanderais pas mieux que de prendre pour une haute manifestation de génie musical. Il ne me manque, pour y consentir, que de devenir plus accessible que je ne le fus jamais au principe même de la musique imitative. Je conviens que les notes tonitruantes des ophicléides et des *bass-tuba* peuvent donner l'idée d'une chose terrible, et que l'imitation de la pluie est aussi complète que possible, dans toute l'étendue de ses effets connus. Mais après? La musique ne serait-elle que l'art des sons, *Tonkunst*, comme l'appellent les Allemands? Je suis de ceux qui tiennent pour le sens de l'étymologie grecque, c'est-à-dire la langue des Muses. Ici, je trouve beaucoup de *Tonkunst*, mais la Muse, où est-elle?

Le Feu de M. Guiraud succédait à la pluie de M. Saint-Saëns. Je ne jugerai pas au courant de la plume un fragment d'opéra dont je ne connais pas le plan général, et je craindrais d'être injuste. Il me paraît seulement que *le Feu* appartient à l'ordre de conception qui a inspiré *le Roi de Lahore;* mais le coloris éclatant de Massenet exposera ses continuateurs à plus d'une comparaison qui tournera facilement au mécompte.

A travers ces essais, plus ou moins heureux, de

musique descriptive, le public s'est emparé, comme d'une bonne fortune inespérée, d'une fraîche sérénade qui fait partie des *Poèmes de la Mer*, de M. Wekerlin, et il l'a redemandée à son interprète, M. Mouliérat, dont la jolie voix de ténor portait sans effort dans toutes les parties de la salle. C'est de tout le programme le seul morceau qu'on ait fait répéter.

La *Danse macabre* de M. Saint-Saëns est une fantaisie instrumentale bien supérieure à son *Déluge*. Le sujet, expliqué en vers de mirliton, par M. H. Cazalis, c'est la Mort qui joue du violon et fait danser les trépassés autour d'elle. Le petit rigodon chromatique exécuté par la Mort fait passer un frisson dans le dos; mais l'effet s'évanouit lorsque les sonorités de l'orchestre s'éveillent, contrairement aux vraisemblances du sujet. On entend çà et là les os des squelettes qui s'entre-choquent en dansant; la clarinette imite le coq, puis la vision s'évanouit dans la brume du matin. Il y a bien du talent dans la *Danse macabre*. Mais à quoi bon ? Où sont, en tout ceci, l'imagination musicale, l'inspiration de la Muse, et comment ne pas préférer avec Alceste la *Chanson du roi Henri* à toutes ces diableries, sonneries et fanfares, qui assimilent l'art sublime du compositeur au métier de ces spécialistes de la Forêt-Noire qui règlent les timbres des coucous ?

Le concert s'est terminé allégrement par la marche du *Tannhauser*; on en a beaucoup goûté l'élégance rossinienne qui rappelle de si près l'introduction du *Siège de Corinthe*. Il est vrai que Richard Wagner désavoue aujourd'hui cette jolie page qu'il traite en péché de jeunesse.

DCXXVII

Gaité. 15 février 1879.

Reprise des AMANTS DE VÉRONE

Opéra en cinq actes, paroles et musique de M. le marquis d'Ivry.

L'ouvrage très distingué de M. le marquis d'Ivry vient d'être transplanté avec succès de la salle Ventadour, qui va tomber, hélas! sous le marteau des démolisseurs, à la salle de la Gaîté. Le cadre étant moins grand, l'action s'y trouve proportionnellement plus resserrée, l'intérêt plus pressant, les sonorités plus pleines.

Je n'ai pas à revenir sur une partition si récente, dont les parties saillantes sont présentes à toutes les mémoires. Comme aux premières représentations, on a particulièrement remarqué et applaudi la belle mélodie du frère Lorenzo, au troisième acte : *A l'aube aux yeux gris*, le quatrième acte tout entier, avec son duel si émouvant, et surtout la romance en *sol* bémol de Roméo : *Qu'elle est lente à venir*, qui passe à bon droit pour la meilleure inspiration de M. le marquis d'Ivry.

L'interprétation a subi quelques changements : M. Mouret remplace M. Taskin dans le rôle du frère Lorenzo, et Mlle Émilie Ambre succède à Mlle Heilbron dans le rôle de Juliette.

Je conçois que M. Capoul tienne aujourd'hui au rôle de Roméo comme il s'attacha, pendant des années, à celui de Paul dans le bel opéra de Victor Massé. C'est que M. Capoul ne fait pas les choses à demi; quand un rôle le séduit, il s'y donne tout entier, il s'y incarne

au point de ne plus faire qu'un avec le personnage rêvé, et il n'y a pas d'exagération à dire que, pendant vingt ans, nul chanteur ne pourra plus aborder le rôle de Roméo sans s'exposer à une comparaison redoutable avec M. Capoul. Il a chanté hier soir avec une plénitude d'organe, une sincérité de passion, un emportement d'amoureux qui ont littéralement enlevé la salle. On l'a rappelé d'acte en acte et presque de scène en scène.

Quoique *les Amants de Vérone* aient fait leur première apparition devant le public il y quatre mois seulement, M^lle Émilie Ambre est déjà la troisième Juliette de M. le marquis d'Ivry; avant elle, la critique a eu à juger M^lle Rey et M^lle Heilbron. M^lle Émilie Ambre a porté vaillamment le fardeau de ce rôle, qui devient de plus en plus lourd à porter à mesure que l'opéra marche vers son dénoûment.

Il arrive souvent qu'un artiste, qui aborde résolument la première scène d'un grand ouvrage lyrique, sent ses forces décroître au moment décisif où elles lui étaient le plus nécessaires pour enlever la grande redoute qui est la clé du champ de bataille musical. Heureusement pour M^lle Émilie Ambre, elle aussi a donné un spectacle tout contraire. Au premier abord, il semblait que sa voix, chaude et pure, fût un peu courte et ne dominât pas aisément la masse instrumentale. Mais cette impression n'a pas duré : M^lle Émilie Ambre a chanté avec beaucoup de sûreté et avec toute la force nécessaire le grand monologue de Juliette, au quatrième acte, qui se termine par la terrible progression : *Roméo, je bois à toi!* finissant sur le *si* aigu. Enfin, au cinquième acte, M^lle Émilie Ambre a partagé le triomphe de Capoul dans la scène du tombeau.

M. Dufriche prête toujours l'appui de sa belle et flexible voix de baryton au personnage du seigneur Capulet; la voix de M. Mouret n'a peut-être pas autant

de charme et de moelleux que celle de M. Taskin, qui a créé le frère Lorenzo; ce n'en est pas moins un chanteur estimable, qui a su se faire applaudir.

M^{lle} Lhéritier tient toujours avec beaucoup d'esprit et de talent le rôle de la nourrice; M. Fromant a fait goûter les couplets de Mercutio : « Amour, caprice ou bien chimère » et enfin, M. Christoph est certainement le plus beau Tybalt qu'on puisse imaginer. Il s'est si bien battu avec M. Capoul, qu'on les a rappelés après le duel, comme dans un assaut d'armes.

L'orchestre et les chœurs ont très bien manœuvré, sous la direction de M. Luigini.

DCXXVIII

RENAISSANCE. 20 février 1879.

Reprise d'HÉLOISE ET ABÉLARD

Opérette en trois actes, paroles de MM. Clairville et Busnach, musique de M. Litolff.

Le livret d'*Héloïse et Abélard* est certainement fort amusant, au moins dans ses deux dernières parties. Les auteurs n'exigent de la complaisance du public qu'une chose : c'est de ne rien savoir des personnages ou de l'histoire du temps passé, et de ne pas s'offenser d'une parodie qui travestit en beau Léandre le grand penseur, le grand agitateur du xii^e siècle. C'est une concession facile pour la plupart des spectateurs qui ne connaissent d'Héloïse et Abélard que le tombeau de fantaisie édifié en leur honneur au cimetière du Père-Lachaise, et que l'emplacement de la maison du

chanoine Fulbert sur le quai Napoléon, où se lisait encore, il y a peu d'années, ce distique mirlitonesque :

> Héloïse, Abélard habitèrent ces lieux.
> Des sensibles amants modèles vertueux.

Le mérite particulier du libretto de MM. Clairville et Busnach, c'est qu'il prend le public pour complice, et ne le fait rire que de ce qu'il croit deviner plutôt que de ce qu'on lui dit. Ajoutons que MM. Clairville et Busnach eurent un troisième collaborateur ; à qui revient une grande partie de cet habile stratagème : c'est la censure, qui, biffant d'un trait de plume le monologue où Fulbert expliquait ses projets de vengeance, ouvrit aux auteurs un nouvel horizon en matière de coupure. Le monologue parlé fut remplacé par une scène muette, qui décida du succès.

La plupart des effets produits sur le public du théâtre des Folies-Dramatiques le 18 novembre 1872, se sont retrouvés hier à la Renaissance ; la distribution des rôles est toute nouvelle, mais en a gardé les traditions.

La partition de M. Henri Litolff, d'un ton brillant, aisé, point trop bavarde, a été fort goûtée. Je cite, parmi les morceaux les mieux accueillis, les couplets d'Héloïse au premier acte :

> Ah ! si j'allais, pauvre Héloïse,
> Couper le menton d'Abélard !

Au second acte, les couplets du *glou glou*, dits par le chanoine Fulbert, le duo latin des deux amants, et le quatuor qui suit ; enfin, au troisième acte, le duo élégant et mélodique chanté par Héloïse et Bertrade, les couplets d'Abélard ;

> Faut-il que le pauvre Abélard
> N'apporte rien en mariage !

et, pour finir, la valse chantée d'Héloïse, ont donné à

la reprise de l'opérette de M. Litolff les proportions d'un succès musical.

On se demandait comment on remplacerait M. Milher, qu'on prétendait inimitable sous les traits du chanoine Fulbert; M. Vauthier a résolu le problème de la façon la plus simple; il a joué le rôle en comique très gai et très fin, et il l'a chanté avec l'entrain de sa belle voix, si pleine et si flexible.

Lorsque Mlle Paola Marié créa le rôle de Bertrade aux Folies-Dramatiques, la critique, séduite par sa voix chaude et son excellente méthode, s'empressa de la signaler comme la meilleure acquisition que pût faire l'Opéra-Comique, et celui-ci, bien entendu, n'engagea pas plus Mlle Paola Marié qu'il n'engagea plus tard ni Mme Peschard, ni M. Vauthier, ni d'autres encore dont la place paraissait marquée à la salle Favart. Mme Alice Reine, qui débutait hier par le rôle de Bertrade, sans se placer sur la même ligne que sa devancière, a très honorablement réussi. Elle possède ce qu'on appelle « de l'acquis »; n'est-ce pas dire qu'elle est un peu « province »? Mais elle a de la voix, de la verve, et, outre qu'elle a très bien fait sa partie dans le duo entraînant du troisième acte, elle a fort joliment dit une sorte de complainte, dont j'aime beaucoup le tour archaïque : « Que sont devenus tous ces gens-là? »

M. Urbain remplit très agréablement la partie de *tenorino*, écrite pour Abélard.

Il paraît que Mme Coraly Geoffroy, ci-devant Guffroy, faisait merveille dans le rôle d'Héloïse, qu'elle créa avec une verve exubérante comme toute sa personne. Avec Mlle Jane Hading, la transformation et le contraste sont aussi complets que possible. La nouvelle étoile de la Renaissance est une jeune et jolie personne, qui dirige avec sûreté une voix, non pas peut-être très forte, mais homogène et suffisamment tim-

brée. Elle a chanté avec virtuosité les couplets de « la barbe » et la valse du troisième acte, qu'on lui a redemandée. Comme actrice, Mlle Jane Hading est un peu maniérée; elle a trop de zèle et trop d'intentions; elle souligne tout, du geste, de l'œil ou du sourire. Mlle Jane Hading n'aura d'effort à faire que pour devenir plus simple, moins préoccupée de l'effet, et c'est ainsi qu'en devenant elle-même, elle dégagera sa personnalité, qui est douée de tout ce qu'il faut pour réussir.

MM. Lary, Pacra, Mlles Piccolo et Dianie complètent un ensemble excellent.

M. Cornil a peint de très jolis décors, et les costumes sont fort élégants.

Somme toute, très heureuse et très brillante reprise.

DCXXIX

Comédie-Française. 22 février 1879.

LE PETIT HOTEL

Comédie en un acte en prose, par MM. Henri Meilhac
et Ludovic Halévy.

M. de la Marsillère, un vieux garçon de quarante-huit ans, épousera-t-il Mme Pietranera, qui est veuve, jeune, charmante et coquette? Tel est le point délicat que M. de la Marsillère discute avec son notaire, M. Magimel, qui vient lui soumettre le projet de contrat. M. de la Marsillère s'y prend un peu tard pour réfléchir, car les choses sont bien avancées; il a mis en vente son petit hôtel de garçon, où il a vécu si heureux pendant vingt-cinq ans, et il en a acheté un autre

beaucoup plus vaste, conforme aux goûts fastueux de M^me Pietranera. Dès que M^me Pietranera sera revenue d'un petit voyage qu'elle est allée faire en Angleterre pour embrasser une vieille tante, on publiera les bans.

Un amateur se présente pour visiter l'hôtel : c'est M. Louis de Boismartin, un jeune rentier qui a voyagé au pays des amours et qui en revient tout mélancolique. Après avoir été trompé par une femme du monde, il a voulu se rejeter sur le mariage ; vaine tentative! Le mariage a manqué huit jours avant la noce. La Marsillère se trouve tout naturellement au courant de ces petites histoires, parce qu'il voit très souvent à son cercle un autre Boismartin, qui lui raconte les aventures de celui-ci, qui est son neveu, quand il est de bonne humeur, c'est-à-dire, quand il a gagné dix-huit cents ou deux mille points au rubicon.

Pendant que Louis de Boismartin visite l'aile gauche de l'hôtel sous la conduite d'un domestique une autre personne se présente pour le même objet. Cette fois, c'est une dame, M^me Antoinette de Cernay, une veuve de vingt ans, qui, malheureuse dans une première et éphémère union, trompée dans l'espérance d'en contracter une seconde avec un jeune homme qui lui plaisait, a résolu de vivre dans l'isolement d'une sorte d'hermitage.

Ceci dit, vous connaissez la pièce comme si vous l'aviez déjà vue. Antoinette de Cernay et Louis de Boismartin se rencontrent et se reconnaissent. Ce sont les deux personnages du mariage manqué. Une série d'explications s'engage entre eux, et de l'aigreur passe à la violence. La Marsillère s'interpose naturellement comme arbitre, puisque les deux plaideurs paraissent installés chez lui comme ils le seraient chez eux. Enfin, la paix se conclut, mais aux dépens de ce brave La Marsillère, car le sujet de la querelle entre les deux futurs, c'était une certaine dame en qui vous

avez d'avance deviné M^me Pietranera, que devait épouser le vieux garçon. La Marsillère, décontenancé, mais sauvé du sort le plus affreux, garde son petit hôtel ; quant au grand, au lieu d'abriter M. et M^me de La Marsillère, il sera le nid de M. et M^me de Boismartin.

Comme on le voit, ce n'est qu'une bluette dont le fonds ne brille pas par une entière nouveauté ; mais elle est animée par des détails très fins et par des jeux de scène d'une irrésistible gaîté. Elle est jouée avec infiniment de verve par MM. Coquelin aîné, Thiron, Coquelin cadet, Truffier et M^lle Jeanne Samary.

M^lle Jeanne Samary a très spirituellement et très élégamment interprété le rôle d'Antoinette de Cernay. C'est la première fois que M^lle Samary sort de l'emploi des soubrettes ; mais n'y a-t-il pas encore de la soubrette dans cette jeune veuve si délurée, si tracassière, si prompte à la querelle, et, tranchons le mot, si mal élevée, qui qualifie tout net de « vieille pie » l'honnête La Marsillère qui a la bonté de la recevoir, de l'écouter et de s'occuper de ses petites affaires ?

Cela donné, il s'ensuivait, comme une conséquence forcée, que l'amoureux de cette folle d'Antoinette dût appartenir également à la tribu comique. C'est donc M. Coquelin aîné qui fait Louis de Boismartin, le jeune homme à bonne fortune devenu amoureux pour le bon motif. Il y est fort plaisant.

Le rôle de M. de la Marsillère revenait de droit à M. Thiron, excellent dans les vieux garçons qui ne demanderaient qu'à redevenir jeunes.

M. Coquelin cadet a si peu de chose à dire que je me fais presque un scrupule de choisir ce bout de rôle pour lui soumettre une critique. M. Coquelin cadet n'a-t-il jamais rencontré un notaire de Paris ? Ne sait-il pas qu'un notaire de Paris, qui a payé sa charge trois, quatre ou cinq cent mille francs pour le moins, est un gros personnage, avisé, posé, très soigné de sa

personne et se recommandant soit par une élégance sérieuse, soit par une tenue austère, à la confiance des clients? Avis à M. Coquelin cadet, dont les gestes et la tournure rappellent plutôt ici le troisième clerc qui n'a pas encore renoncé à la vie d'étudiant ni aux plaisirs chorégraphiques de la Closerie des Lilas.

DCXXX

Vaudeville. 22 février 1879.

Reprise des FAUX BONSHOMMES

Comédie en quatre actes,
par Théodore Barrière et Ernest Capendu.

Théodore Barrière avait trente-trois ans lorsqu'il fit représenter les *Faux Bonshommes*, au Vaudeville de la place de la Bourse, le 11 novembre 1856. Son œuvre comprenait déjà trente à quarante pièces parmi lesquelles se détachaient, vivement éclairés par les feux du succès, les titres de *la Vie de Bohème* et des *Filles de Marbre*. L'homme de théâtre l'homme d'esprit étaient déjà connus, appréciés, célèbres ; le philosophe satirique, l'observateur profond, n'avaient pas encore donné leur mesure.

Ce n'est pas à dire que depuis son début précoce, à l'âge de dix-huit ans, l'esprit et le talent de Théodore Barrière eussent subi quelqu'une de ces transformations complètes qu'on remarque parfois chez des natures plus compréhensives et plus souples qu'originales et fortes. L'individualité de Théodore Barrière était, au contraire, si marquée, si *genuine*, comme disent

les Anglais, que, moi qui ne le perdis pas pour ainsi dire de vue, depuis notre première jeunesse jusqu'à son lit de mort, je puis affirmer que Théodore Barrière était à dix-huit ans, sinon tout ce qu'il fut depuis, du moins tout ce qu'il promettait d'être. Fier et pointilleux comme un brave du temps de Louis XIII, ombrageux comme un cheval de sang, inquiet et défiant comme Jean-Jacques Rousseau, tout bouillonnant d'une misanthropie prématurée et pour ainsi dire préconçue, qui débordait hors de lui-même en pétillant comme la mousse généreuse d'un vin amer mais fortifiant et salubre : par-dessus tout, doué d'un cœur d'or, qui comprenait et pratiquait toutes les délicatesses, Théodore Barrière aurait écrit les *Faux Bonshommes* dix ans plus tôt, s'il l'avait voulu ou plutôt s'il l'avait osé.

Mais une influence singulière avait pesé sur ses premières productions. Théodore Barrière lorsqu'il aborda le théâtre, était décidé à arriver, c'est-à-dire à être joué ; il le fut très vite, très souvent, et partout. Mais à quelles conditions ! Il n'avait qu'à se présenter pour recevoir le meilleur accueil ; mais, selon les mœurs du temps, on lui imposait des collaborateurs en renom : Clairville, Bayard, Anicet-Bourgeois, qui lui enseignaient le théâtre tel qu'ils le comprenaient. Leurs leçons, fruit d'une expérience plus ou moins heureuse, plus ou moins enviable, avaient leur bon et leur mauvais côté. Elles habituaient le jeune écrivain à ne pas se contenter de peu : elles lui apprenaient aussi à ne pas se contenter de ce qui était bien, et à chercher le mieux dans une foule de combinaisons secondaires, artificielles, confinant au métier et s'éloignant de l'art.

Théodore Barrière subit cette tutelle pendant quelques années ; mais lorsque, de sa rencontre avec Lambert Thiboust, eut jailli de toutes pièces la production singulière qui s'appelle *les Filles de Marbre*,

il reconnut avec joie qu'on pouvait réussir en dehors des vieux moules; et sortant du réseau des ficelles dans lesquelles on l'avait si longtemps emprisonné, il put s'écrier : « Je suis libre ! »

C'est alors qu'il écrivit, en moins de deux années, *les Parisiens* et *les Faux Bonshommes*. Le créateur de Desgenais avait trouvé sa voie, et, en cherchant d'instinct la trace d'Aristophane, il retrouva le grand chemin de Molière.

Les Faux Bonshommes sont, à coup sûr, de toutes les pièces jouées et applaudies depuis trente ans, celle qui mérite le mieux qu'on évoque ce grand nom. Dufouré, Bassecourt, Vertillac sont des créations que ne désavoueraient aucun des maîtres de notre grand répertoire classique. La trame de l'ouvrage est simple comme il convient aux comédies de caractère ; la seule péripétie qui en renouvelle la face pendant les trois premiers actes, ce sont les changements de main imposés aux filles de Péponet par la versatilité de leur père, laquelle n'est que l'effet de sa cupidité.

Certes, elle avait été bien souvent dessinée, elle le sera encore cette figure de bourgeois, ignorant, solennel, vaniteux, affamé d'argent et de gloriole; mais je ne crois pas qu'on ait jamais appuyé le crayon avec une verve plus cruelle que ne le fit Théodore Barrière en modelant ce personnage épique, cynique et inconscient qui se fait appeler Péponet de Val-Joly. « Il n'y a rien d'écrit ! » Voilà la loi et les prophètes que révèrent les Péponet, jusqu'au jour où de simples escrocs, comme les Lecarbonnel, la retournent contre eux en emportant la caisse.

Je ne disconviens pas que la peinture ne soit brutale ; mais pour peindre les vices et les laideurs de son temps, faut-il tremper sa plume dans de l'encre rose? La scène du contrat, coupée par l'exclamation tragique de Péponet : « Mais on ne parle que de ma

mort, là dedans ! » est conçue et exécutée avec cette intensité de coloris qui est la marque des grands auteurs comiques.

Oui, j'avoue que tout ce monde de faux bonshommes qui n'obéissent qu'au plus sordide égoïsme est vil et repoussant ; il commet au doigt et à l'œil toutes manières de vilenies pourvu qu'elles rapportent de l'argent. Il y en a bien d'autres dans *Turcaret*, qui se maintient depuis un siècle et demi au répertoire de nos premiers théâtres, et qui, selon moi, ne vaut *les Faux Bonshommes* ni par la vérité de l'observation ni par l'abondance du trait. Et que devient, à la fin du chef-d'œuvre de Le Sage, cette horde de femmes galantes, de revendeuses, de chevaliers d'industrie, d'escrocs de bas aloi ? « Maintenant, » s'écrie Frontin, « allons faire souche d'honnêtes gens. »

La conclusion de Barrière est plus humaine, plus consolante et plus juste. Le pauvre Péponet, dégonflé de ses illusions et de ses écus, se donne à lui-même la leçon : « Imbécile de Péponet ! idiot ! ambitieux ! Ah !
« tu n'étais pas content de ta fortune honnêtement
« acquise, et tu as voulu te fourrer dans des spécu-
« lations ténébreuses ! Eh bien ! te voilà nu comme un
« petit saint Jean. Tu n'as plus rien, bête brute, et
« c'est bien fait. Ah ! ma pauvre fille, je t'ai dépouil-
« lée, tu vas me haïr !... »

D'ailleurs, est-ce que toutes ces figures grimaçantes des Vertillac, des Dufouré, des Bassecourt, ne sont pas renfoncées à leur place et comme dominées par les deux couples d'Octave et d'Emmeline, d'Edgard et d'Eugénie, qui représentent l'amour, la jeunesse, le désintéressement et la foi ?

La reprise des *Faux Bonshommes* a donc été ce soir, pour Théodore Barrière et pour le Vaudeville, la consécration nouvelle d'un succès qui ne s'arrêtera pas aux limites du temps présent.

M. Delannoy et M. Parade conservent les rôles de Péponet et de Dufouré, dans lesquels ils se sont incarnés. M. Dieudonné ne remplit peut-être pas la scène et la salle avec toute l'ampleur de Félix, mais ii est plus rapin, plus amoureux, plus jeune d'aspect et d'allures. Mme Alexis, dans le rôle de Mme Dufouré, vaut Mme Guillemin. La jeune troupe du Vaudeville, MM. Carré, Roger, Colombey, Faure, Boisselot, Mlles Réjane et Kekler, rivalisent de zèle dans les autres rôles de cette belle comédie, que tout Paris voudra voir ou revoir.

DCXXXI

Théatre-Cluny. 11 mars 1879.

LE CHATIMENT

Drame en quatre actes, par M. Gustave Rivet.

Le drame de M. Gustave Rivet avait été d'abord répété en vue des matinées littéraires, organisées par M. Talien. Le directeur de Cluny s'est avisé tout à coup que *le Châtiment* pourrait bien supporter l'épreuve d'une représentation en règle, devant le public du soir, et le succès lui a donné raison.

N'exagérons rien : le drame de M. Gustave Rivet n'est que l'ébauche tâtonnée par un débutant qui ne se connaît pas encore lui-même, mais trois actes languissants, invraisemblables et sans art amènent enfin le spectateur à une situation terrible et neuve. C'est quelque chose, et cela vaut mieux peut-être que dix actes proprement troussés, mais médiocres.

Le premier acte décalque simplement et maladroi-

tement le premier acte du *Fils naturel*, d'Alexandre Dumas fils. Jeanne Meunier est une honnête ouvrière, séduite par un jeune bourgeois, nommé Claude Gérin, de qui elle a eu un fils encore au berceau. Claude Gérin s'éloigne sous un prétexte. A peine est-il parti qu'un ami commun annonce à Jeanne que Claude ne reviendra pas. « Il vous abandonne, » dit-on à Marie Vignot, dans *le Fils naturel*. « Il vous lâche » dit-on à Jeanne Meunier, dans *le Châtiment*. Voilà la différence.

Au second acte, on voit Claude Gérin faire sa cour à Mlle Flore de Teilles, qui a une grosse dot. Pourquoi donne-t-on la demoiselle et la dot à Claude Gérin qui n'a pas de fortune ? Claude s'imagine qu'on a reconnu ses mérites et ses capacités d'homme d'affaires. Pure illusion. Mlle Flore de Teilles est une coquine qui veut un mari pour couvrir les suites d'une faute, s'étant laissé séduire par un certain Marescot, l'homme d'affaires de sa mère. Jeanne Meunier vient réclamer son amant, le père de son fils ; Mlle de Teilles ne s'arrête pas à si peu de chose, et Jeanne, humiliée mais résolue, décide qu'elle élèvera son fils sans demander d'assistance à personne autre qu'au bon Dieu.

Dix ans se sont écoulés. Un vieil ouvrier, qui a recueilli le petit Jean Meunier, vient annoncer à Claude Gérin que la pauvre Jeanne est morte et il le supplie de réparer enfin ses torts envers l'enfant. Claude Gérin offre de l'argent. « Ce n'est pas de l'argent qu'il lui faut ! » s'écrie l'honnête père Bravet, « c'est un père. Je lui en servirai si je puis. » A peine le père Bravet s'est-il éloigné, sans laisser le moindre renseignement qui permette de le retrouver, que Claude Gérin découvre l'effroyable trahison dont il est victime depuis dix ans. L'adultère est assis à son foyer et l'enfant qu'il chérit, son Georges, n'est pas son fils, c'est le fils de Marescot. Claude chasse la femme coupable et le bâtard. Le voilà seul au monde ; le reste de

sa vie sera consacré à retrouver son vrai fils, Jean Meunier, qu'il repoussait tout à l'heure.

Le drame ne s'est pas éloigné jusqu'ici des situations les plus rebattues et incontestablement mieux traitées par ses devanciers que par lui. Mais voici le quatrième acte que je signalais tout à l'heure comme assurant à l'ouvrage de M. Gustave Rivet une valeur originale.

Dix autres années se sont écoulées. Les recherches entreprises pour retrouver Jean Meunier n'ont pas été heureuses. On a su que l'enfant avait été mis en apprentissage, mais qu'il avait fui l'atelier. Enfin, aux dernières dates, il habitait un taudis mal famé du côté de Belleville. On lui a écrit; sans doute il arrivera le lendemain au rendez-vous qu'on lui a donné chez M. Claude Gérin, qui est un inconnu pour lui.

Minuit va sonner. Claude Gérin s'est retiré chez lui, après avoir renvoyé son valet de chambre. Une vitre se brise; un jeune homme s'introduit dans l'appartement. C'est un pâle voyou, aux accroche-cœurs bien relevés sur les tempes, coiffé d'une casquette de soie, vêtu d'un bourgeron, chaussé d'espadrilles. Il va droit au secrétaire qu'il n'a pas la peine de fracturer, car la clef est restée dans la serrure, il y prend une liasse de billets de banque et de valeurs au porteur et va se retirer sur la pointe des pieds. Mais Claude Gérin a entendu du bruit. Il aperçoit le voleur, et le saisit au collet en criant à l'aide. Le pâle voyou se débarrasse de lui par un coup de couteau bien appliqué et disparaît comme il était venu. Mais il est aperçu et arrêté par la police. On le ramène dans la maison d'où on l'a vu sortir et on le place devant Claude Gérin expirant. — « C'est bien mon assassin ! » dit Claude. — « Votre nom ! » demande le brigadier de la sûreté. — « Jean Meunier ! » A ce nom Claude Gérin ressent une commotion foudroyante. Jean Meunier, c'est son fils ! « Mon fils ! Voilà ce que j'ai fait de mon fils ! » s'écrie

le malheureux père. Et rappelant ses forces pour une dernière expiation, il rétracte sa déclaration précédente et jure qu'il s'est trompé Pendant que la justice verbalise, un ami fidèle de Claude, Charles Berthet, le type du devoir et du travail, saisit le criminel par la main et lui dit sourdement : « Ne nie pas ! c'est toi ! l'homme que tu as assassiné, c'est ton père ! » Et le pâle voyou, atterré, tombe à genoux auprès de sa victime. « Mon fils ! mon fils ! Voilà le châtiment ! » telles sont les dernières paroles de Claude Gérin.

J'ai peu vu de scènes aussi saisissantes au théâtre. Ici M. Gustave Rivet n'a pas seulement rencontré une situation, il lui est venu le talent nécessaire pour la présenter dans toute son éloquente horreur. Les remords de la victime devant son assassin, l'hébétement presque attendri du pâle voyou qui se sent pris par les entrailles en apprenant toute l'étendue de son crime, tels sont les éléments pathétiques que M. Gustave Rivet a groupés ici avec une sûreté de main qui ne s'était pas révélée dans les actes précédents.

L'effet produit a été très grand, parce que la leçon, si effroyable et si dure qu'elle soit, porte aussi juste que fort sur une des plus tristes plaies de la société.

Le Châtiment a trouvé d'excellents interprètes dans MM. Laclaindière, qui a joué avec beaucoup d'émotion et de force quelques passages du rôle difficile de Claude Gérin ; par M. Henri Richard, très digne et très convaincu dans le rôle du vertueux Charles Berthet, et par M. Richard-Christian, qui a dessiné avec une vérité étonnante la silhouette du voyou assassin, qui n'apparaît qu'à la fin de la pièce.

C'est un succès très honorable pour l'auteur et pour le Théâtre-Cluny.

DCXXXII

THÉATRE DES ARTS. 17 mars 1879.

LE PETIT LUDOVIC

Comédie en trois actes, par MM. Crisafulli et Victor Bernard.

Le Théâtre des Arts, qui s'appelait autrefois le Menus-Plaisirs, vient de rouvrir par un succès.

La donnée du *Petit Ludovic* est des plus amusantes. Elle se trouve dans quelques pages de ce livre délicieux, les *Petites misères de la vie conjugale*, où Balzac accumule tant de fines observations qui ne demandent qu'à devenir des comédies de mœurs. Vous souvient-il de la mauvaise humeur d'Adolphe s'apercevant que, le jour même où il épousait Caroline, sa femme avait cessé d'être fille unique? Il faut lire le portrait de la belle-mère redevenue jeune, minaudant et brodant des petits bonnets pour le rejeton inattendu, pour ce « tardillon », comme on l'appelle dans la pièce nouvelle.

Tel est le sujet, légèrement rabelaisien, mais en somme fort honnête, que MM. Crisafulli et Victor Bernard ont développé très gaiement.

Fortuné Chambly, le gendre, apprend avec une suffisante philosophie que sa belle-mère, Mme Potard, lui a donné un petit beau-frère le jour même où Mme Chambly lui donnait un fils. Le nouveau-né des Potard s'appelle Ludovic. La raison en est amusante. C'est qu'un jour M. Potard, passant devant la Porte-Saint-Denis, au fronton de laquelle on lit *Ludovico Magno*, s'est dit : « Si jamais j'ai un fils, je veux qu'il porte le premier de ces noms et qu'il mérite un jour le second. » Mais Fortuné Chambly a beau montrer le meilleur caractère

du monde, la discorde ne tarde pas à s'introduire dans la famille, parce qu'il y a rivalité, dès la barcelonnette, entre Ludovic Potard et Isidore Chambly. Le beau-père et le gendre trouvent que leur rejeton respectif est bien plus beau que l'autre. Fortuné Chambly, poussé à bout, s'emporte jusqu'à qualifier le petit Ludovic de petit singe, et voilà la guerre allumée.

Les deux premiers actes, écrits sur ce thème de fantaisie bourgeoise, sont amusants au possible et remplis de grosses saillies auxquelles on ne résiste pas. Le troisième acte, qui ramène la paix entre les Potard et les Chambly, a paru un peu languissant.

L'interprétation du *Petit Ludovic* est excellente ; Mme Aline Duval joue en vraie comédienne le rôle de Mme Potard, la mère un peu surannée du petit Ludovic. MM. Cooper et Montbars donnent une physionomie très comique aux personnages du gendre et du beau-père. Les autres rôles de femmes, plus ou moins développés, sont agréablement tenus par Mmes Delessart, R. Cassothy et Élisa Sergent.

DCXXXIII

Gymnase. 21 mars 1879.

NOUNOU

Comédie en quatre actes et cinq tableaux,
par MM. Émile de Najac et Alfred Hennequin.

Les auteurs de *Bébé* sont aussi les auteurs de *Nounou*. On peut prévoir qu'ils épuiseront la série des noms enfantins et que nous verrons paraître sur l'affiche du

Gymnase : *Tonton, Toutou, Dada, Dodo, Nanan*, et ainsi de suite.

Bébé, du moins n'était que le surnom d'un grand jeune homme de vingt ans, que sa mère continuait à traiter en petit garçon quoiqu'il eût dépouillé depuis longtemps sa robe d'innocence. Ici le titre annonçait et définissait une idée de comédie, qui avait fourni, comme d'elle-même, des développements heureux.

Nounou, c'est tout bonnement le surnom de la nourrice, et ce vocable du « jargonnoys puéril » comme dit Rabelais, ne touche qu'obliquement le sujet de la pièce. Le *Mari de la nourrice* serait le vrai titre d'une comédie, ou plutôt d'une farce dont le sens et la conclusion sont à peu près ceci : que des parents sages ne prendront jamais à leur service le mari de la nourrice sur lieux.

C'est l'imprudence qu'ont commise Paul Beauménil et sa femme Adrienne. Lorsqu'ils ont retenu la nommée Catelle, ils se sont laissé attendrir par les grimaces du mari Clovis Bouzou, qui paraissait si désolé de quitter sa femme, et ils l'ont attaché à leur maison en qualité de jardinier. Il est vrai que Paul et Adrienne ne sont pas absolument les maîtres chez eux ; ils se trouvent en double puissance de beau-père et de belle-mère, car M. et Mme Beauménil, père et mère de Paul, et M. et Mme Talardot, père et mère d'Adrienne, sont logés sous le même toit que leurs enfants ; ce sont eux qui tranchent et qui décident.

Or, ni M. Beauménil *senior*, ni M. Talardot ne sont des hommes raisonnables. Ils ne tardent pas à faire la cour à la nourrice, qui est jeune et jolie ; il n'en fallait pas tant pour mettre hors de lui Clovis Bouzou, de qui l'on exige, dans l'intérêt de la *nursery*, une sagesse exemplaire.

Le même système, recommandé à Paul Beauménil par les grands parents qui ont exigé une séparation

momentanée entre les jeunes époux, a des conséquences analogues. Paul commence à poursuivre de ses assiduités la femme plus que légère du docteur Asinard, le médecin de la maison Beauménil, tandis que le jeune cousin Georges Dubert cherche à émouvoir le cœur d'Adrienne.

A un moment donné, qu'il était facile de voir venir, ces divers personnages, à force de se chercher, se rencontrent la nuit dans un jardin, se perdent, se trompent, se prennent les uns pour les autres; si bien que M. Talardot se trouve enfermé dans un hangar avec la cuisinière Charlotte, tandis que Paul est dans la serre avec Mme Asinard. Éternelle redite de la scène des pavillons au dénoûment du *Mariage de Figaro*.

Clovis Bouzou, qui surveille Catelle avec la ténacité d'un mari jaloux, a surpris le secret des maîtres, sans avoir la pensée d'en abuser. Malheureusement, à la suite d'un dîner à la cuisine, copieusement arrosé par des vins fins volés à la cave de M. Talardot, Clovis s'enivre abominablement; une dispute s'engage entre lui et le valet de chambre Auguste, à propos de la cuisinière Charlotte; des injures on en vient aux voies de fait; la dinde qu'on allait envoyer à la salle à manger, vole, quoique rôtie, à travers les airs, tandis que le monte-plats n'emporte que des serviettes et des croûtes de pain. Les maîtres s'émeuvent d'un tapage insolite, descendent l'un après l'autre, et reçoivent à brûle-pourpoint, de l'ivrogne Clovis, les révélations les plus désobligeantes. Les hommes veulent se battre, les femmes parlent de se séparer de leurs maris. Au milieu de ce désordre burlesque, qu'est devenu le bébé? On le voit descendre par le monte-plats comme une simple volaille.

Le dénoûment de cette arlequinade, c'est que Clovis Bouzou, un peu dégrisé, et se voyant chassé avec la *Nounou*, sa femme, donne un bon conseil aux grands

parents: c'est de retourner chacun chez soi et de laisser les jeunes époux vivre tranquilles avec leur enfant. Le conseil est suivi ; les deux grands-pères et les deux grand'mères se retirent par amour pour leur petit-fils. Clovis retourne à son village, et la Nounou, délivrée d'assiduités compromettantes, pourra vaquer en conscience à son devoir professionnel.

Il y a beaucoup de mouvement et peu d'action dans la nouvelle pièce de MM. Émile de Najac et Alfred Hennequin, beaucoup de drôleries et peu de gaieté. A l'exception des deux grand'mères, que les auteurs ont consenti à respecter, les autres personnages ne demandent qu'à mal faire, et ce parfum de mauvaises mœurs produit une sorte de répugnance qu'accentuent encore certains détails absolument *schoking*, tels, par exemple, que la potion de bromure et de camphre, qui préserve la tête du docteur Asinard et la vertu de la cuisinière Charlotte.

Pour un mot amusant, qui éclate çà et là, j'ai été fâché d'entendre sur la scène du Gymnase dix plaisanteries vieillottes, comme le vin de Nuits qui fait dormir, et d'y voir des jeux de scène tels que celui du personnage caché, à la voix duquel tout le monde répond à la fois. « Il y a de l'écho ici, » dit Figaro en pareille occurrence. Il y a trop d'échos dans *Nounou* et ce qu'ils répètent ne valait peut-être pas la peine d'être dit une première fois.

Cependant on a fini par s'amuser un peu vers la fin, comme si l'on assistait à une pantomime jouée par les Hanlon-Lees. Ce n'est pas tout à fait assez pour le Gymnase ni pour MM. de Najac et Hennequin, qui ont écrit des ouvrages plus distingués et plus fins. Le sort fâcheux de *la Femme de chambre*, une comédie de M. Paul Ferrier, que *Nounou* rappelle de très près par le fond et par les détails, aurait dû servir d'avertissement à MM. de Najac et Hennequin. Le public a mon-

tré çe jour-là qu'il avait peu de goût pour les galanteries du torchon.

L'intérieur de la cuisine Talardot est un tableau certainement fort curieux, et qui pourrait faire concurrence au lavoir de M. Émile Zola. Mais laissons les roses aux rosiers et à l'Ambigu les basses réalités de *l'Assommoir*. C'est le conseil que je me permets de donner au Gymnase.

La pièce, à quelques exceptions près, est médiocrement jouée. M. Saint-Germain a composé avec son talent ordinaire le rôle de Clovis Bouzou, le mari de la nourrice; mais à un comédien de sa valeur, il faut de la comédie et non de la farce. Mme Hélène Monnier joue avec beaucoup de verve et de naturel le rôle de la cuisinière Charlotte; elle fait sauter les casseroles comme un cordon bleu de première classe. Je n'apprécie pas beaucoup Mlle Dinelli dans le rôle de la nourrice; elle s'y montre certainement fort agréable et spirituelle, comme à son ordinaire, mais ses manières, sa diction, ses costumes sont ceux d'une nourrice d'opérette, qui serait refusée, au premier coup d'œil, dans une maison bourgeoise.

DCXXXIV

Odéon (Second Théatre-Français). 22 mars 1879.

Reprise de DON JUAN OU LE FESTIN DE PIERRE

Comédie en cinq actes en prose, de Molière.

Molière, ce grand acteur et ce grand poète, était, avant tout, de son vivant, directeur de théâtre : je

veux dire qu'il se préoccupait comme un simple mortel d'attirer la foule et d'encaisser de fructueuses recettes, au risque de se faire qualifier de « spéculateur » par les critiques et les envieux. Or, une comédie espagnole de Tirso de Molina, *El burlador de Seviglia y el combibado de piedra* (c'est-à-dire *le trompeur de Séville et le convié de pierre*), imitée sous le titre estropié de *Festin de Pierre*, faisait fureur sur les trois théâtres rivaux de celui de Molière. Les comédiens de l'hôtel de Bourgogne jouaient un *Festin de Pierre*, comédie en cinq actes en vers, écrite par Villiers, l'un de leurs camarades; le théâtre du Marais s'était emparé d'une autre pièce du même titre par Dorimond, jouée d'original à Lyon en 1658; enfin les Comédiens italiens jouaient un *Festin de Pierre* en trois actes, mélange macaronique de scènes italiennes et françaises. Molière voulut avoir le sien et ne se donna pas la peine de l'écrire en vers, contre l'opinion littéraire du temps, qui rangeait la comédie en prose parmi les ouvrages inférieurs.

Pourquoi Molière était-il si pressé? On ne l'a pas dit, mais il n'est pas impossible de le deviner. Depuis *l'École des femmes*, qui date du 26 décembre 1662, Molière, en dehors des divertissements commandés par la cour, c'est-à-dire *la Princesse d'Élide* et *le Mariage forcé*, n'avait rien composé, ou du moins n'avait rien fait représenter d'important sur son propre théâtre. Ce grand génie serait-il demeuré stérile pendant deux longues anées? Non; mais il comptait sur *Tartufe*, dont il avait joué les trois premiers actes devant le roi, au mois de mai 1664; or, *Tartufe* venait d'être interdit et *le Misantrope* n'était pas achevé. C'est évidemment pour remplir une lacune, pour boucher un trou comme on dit aujourd'hui, que *Don Juan ou le Festin de Pierre* fut bâclé en quelques jours de travail et représenté précipitamment le 5 février 1665,

c'est-à-dire à la fin de la saison. La pièce ne put être jouée que quinze fois avant la clôture de Pâques ; et, d'ailleurs, elle fit beaucoup d'argent, quoi qu'on ait dit, car la recette dépassa plusieurs fois deux mille livres, somme énorme pour les théâtres de ce temps-là.

C'est probablement pour se consoler de l'interdiction momentanée prononcée contre *Tartufe* que Molière imagina de peindre son don Juan sous les couleurs de l'hypocrisie, au risque de donner prise aux plus violentes attaques qui, en effet, ne lui manquèrent pas. Molière se résigna, et ne reprit pas son *Don Juan* après les fêtes de Pâques.

Lorsqu'on relit *Don Juan* avec une complète impartialité, on reconnaît aisément que les scrupules excessifs et les violentes colères soulevées par l'athéisme du personnage principal manquent de fondement. Don Juan est un mécréant, mais le pauvre, Francisque, qui refuse l'aumône de l'athée et aime mieux mourir de faim que de renier son Dieu, n'est-il pas la plus éloquente défense de la foi religieuse ? Le dénouement, qui nous montre la punition de l'esprit fort et de l'hypocrite, n'est-il pas terrible dans sa rapide énergie ? « La Statue : Arrêtez, don Juan. Vous m'avez hier donné parole de venir manger avec moi. — Don Juan : Oui. Où faut-il aller ? — Donnez-moi la main. — La voilà. — Don Juan, l'endurcissement au péché entraîne une mort funeste, et les grâces du ciel que l'on renvoie ouvrent un chemin à sa foudre. » Quelle magnifique image ! Il me semble que ni saint Paul ni Bossuet ne désavoueraient la sublime grandeur d'un pareil trait.

La scène de provocation entre don Juan et les deux frères d'Elvire, l'intrigue villageoise de don Juan avec Charlotte et Mathurine, le quatrième acte tout entier, qui contient l'épisode de M. Dimanche, les remontrances de don Luis, l'avertissement d'Elvire et l'ap-

parition du commandeur, enfin au cinquième acte l'admirable et profonde dissertation de don Juan sur l'hypocrisie, sont des morceaux d'une beauté achevée, de sorte que, tout compte fait, *Don Juan*, malgré le décousu de l'action et la rapidité d'une exécution improvisée, mérite d'être classé, sinon au premier rang, du moins très près du premier rang parmi les œuvres de Molière.

Il y a près de quinze ans que *Don Juan* est abandonné par la Comédie-Française. Cependant nous avons eu le plaisir d'en voir quelques scènes, délicieusement interprétées par M. Delaunay, dans une représentation à bénéfice, avec M. Got, le roi des Sganarelles. On voit que les éléments d'une excellente reprise ne manqueraient pas rue Richelieu.

En attendant, l'Odéon vient de prendre les devants, et le voilà récompensé de son zèle par un très vif succès.

M. Valbel, chargé du personnage de don Juan, s'en est tiré à son honneur. Si je disais que M. Valbel possède toutes les nuances de ce rôle colossal, il ne me croirait pas lui-même; mais il le porte avec aisance, avec grâce, avec intelligence, et c'est beaucoup. M. Valbel, en creusant son personnage, reconnaîtra sans doute qu'il y faut plus de chaleur âcre, comme aussi plus d'amère ironie; cependant les mouvements de fureur qu'excitent en lui les remontrances de Sganarelle ont, en avançant vers la fin du drame, quelque chose de convulsif, qui trahit le damné, et il a détaillé d'une façon très remarquable le grand couplet de l'hypocrisie au cinquième acte, ce chef-d'œuvre de pensée, d'observation et de style.

M. Porel est excellent de tout point dans le rôle de Sganarelle, qu'il joue avec un soin scrupuleux et une connaissance exacte de la tradition.

L'unique scène du rôle de Pierrot est très finement dite par M. Touzé, que secondent à merveille Mlles Kolb

et Alice Brunet, très amusantes et très naïves sous les traits des paysannes Charlotte et Mathurine.

M^me Marie Samary représente avec une mélancolique dignité le difficile personnage de l'épouse abandonnée.

Enfin, MM. Sicard, Rebel, Amaury et Clerh complètent un ensemble très difficile à réunir pour un ouvrage de cette importance.

Les décors sont fort beaux; le dernier est de Chéret, tout bonnement. C'est une ruine éclairée par la lune à travers des rochers couronnés de grands arbres. On le destinait au prologue de *Balsamo*, mais le prologue n'a pas été joué; et le décor restait sans emploi. Le voilà maintenant à sa place : un chef-d'œuvre dans un chef-d'œuvre.

DCXXXV

Châtelet. 28 mars 1879.

Reprise de SALVATOR ROSA

Drame en cinq actes et sept tableaux, par M. Ferdinand Dugué.

Le drame de M. Ferdinand Dugué, représenté pour la première fois sur le théâtre de la Porte-Saint-Martin le 19 juillet 1851, avec Mélingue jouant Salvator Rosa, Rouvière Masaniello, M^me Person Hermosa, et M^lle Gabrielle Lorry faisant le rôle de Madone, n'est pas identiquement celui qu'on a joué ce soir au théâtre du Châtelet.

On sait que Salvator Rosa et son maître Falcone furent deux des principaux chefs de l'insurrection de Masaniello. Le drame de 1851 nous faisait assister à la

folie et à la chute du pêcheur napolitain, proclamé roi et massacré à quelques heures d'intervalle par les sanglants caprices du peuple. M. Ferdinand Dugué a supprimé ce développement historique dans l'édition définitive de son drame publiée en 1860. La pièce finit aujourd'hui sur le triomphe des insurgés et sur la mort de Hermosa, qui reçoit en pleine poitrine la balle destinée à Salvator par le bandit Pietramala.

Ces modifications ne changent pas la physionomie générale du drame, dont le défaut essentiel est de manquer d'unité et d'intérêt. La lutte de Salvator Rosa contre Ribera, le tyran de la peinture italienne au XVII° siècle, l'amour des deux sœurs Hermosa et Madone pour Salvator, enfin la révolte de la plèbe napolitaine contre le joug espagnol forment trois sujets distincts et parallèles, qui se disputent l'attention du spectateur, mais qui ne la fixent pas.

Le premier acte contient une belle scène entre ces deux farouches personnages, Salvator et Ribera, qui se servaient du poignard aussi facilement que du pinceau.

Au second acte, M. Ferdinand Dugué a mis en scène, avec habileté, l'aventure si connue de Salvator Rosa, capturé par des bandits, et rachetant sa vie par l'admiration que son talent leur inspire.

Signalons encore la scène curieuse du carnaval de Rome, dans laquelle Salvator, sous le masque du bouffon Covielle, insulte ses ennemis avec une verve toute napolitaine, et passons par profits et pertes le reste du drame de M. Ferdinand Dugué.

Salvator Rosa est une pièce qui semble avoir été conçue plutôt au point de vue de l'ancien Cirque que d'un théâtre de drame littéraire. La danse et les combats y tiennent une large place, et voilà probablement pourquoi M. Castellano lui a livré la vaste scène du Châtelet.

Le ballet du carnaval romain est brillamment monté, et je n'y trouve à reprendre que certains maillots blancs dont les indiscrétions ont paru plus choquantes qu'agréables.

M. Dumaine joue le rôle de Salvator Rosa avec ses qualités et ses défauts, qui ne sont ni les qualités ni les défauts de Mélingue ; il a été fort applaudi, ainsi que M^{me} Marie Grandet, qui reparaissait après une longue absence, dans le rôle peu original de Hermosa, ce pâle décalque de la Tisbé d'*Angelo*. M^{lle} Jeanne-Marie est gentille sous les traits de la jeune Madone. (Quel drôle de nom !)

Le rôle de Masaniello est interprété d'une façon bizarre par un jeune acteur, dont je veux oublier le nom. On me dit, d'ailleurs, qu'il remplaçait au pied levé M. Villeray, qui s'est enroué aux répétitions.

M. Ferdinand Dugué a semé quelques perles de la plus belle eau sur le canevas un peu gros de son dialogue. Le public, distrait par le spectacle, ne les a pas remarquées. J'en cueille deux, bien précieuses, dans la scène quatrième du deuxième acte entre Masaniello et sa sœur Hermosa. « — Tu vis encore ? » s'écrie Masaniello en apercevant sa sœur. « La honte et le « remords ne t'ont pas tuée, toi qui nous a déshonorés, « toi qui as flétri notre nom plébéien ! » Cinq minutes plus tard, le frère et la sœur, réconciliés, ne songent plus qu'à sauver Salvator Rosa, menacé de mort dans une embuscade. « Il faudrait un homme sûr ! » s'écrie le frère. « J'irai moi-même ! » répond la sœur. Ce mot sublime a passé sans émouvoir la foule. Décidément, la gaîté française s'en va.

DCXXXVI

Théatre des Nations
(ci-devant Historique-Lyrique). 1er avril 1879.

CAMILLE DESMOULINS

Drame en cinq actes et huit tableaux, par M. Émile Moreau.

Le premier mouvement du critique théâtral, en face d'une pièce mal faite et mal venue, c'est de s'en débarrasser au moins de frais possible, par une exécution sommaire. A ce point de vue, dix lignes suffiraient pour exprimer mon opinion sur la valeur littéraire et dramatique de *Camille Desmoulins*. Cependant, lorsqu'il s'agit d'un drame prétendu historique et que l'histoire mise à la scène est celle de la révolution française, c'est-à-dire la substance même et l'origine de notre état présent, je ne crois pas pouvoir me dispenser de quelques réflexions, qui me paraissent utiles et par conséquent nécessaires.

Que fut Camille Desmoulins? A son début, un avocat sans causes et un journaliste sans lecteurs, qui, embrassant de bonne foi les idées de la révolution française, s'y jeta à corps perdu, et ne tarda pas à se signaler d'abord par ses violences écrites, puis par sa cruauté effective; tranchons le mot, par ses crimes.

Au lendemain de l'assassinat de Flesselles, de Launay, de Foulon, de Bertier, du vicomte de Belzunce, du maire de Saint-Denis, du meunier de Saint-Germain-en-Laye, pendus, massacrés, déchirés en morceaux par une foule en délire, un voile de sang couvrit la France. Toute notion du juste et de l'injuste s'effaça; le crime revêtit sa forme la plus hideuse : il se fit plaisant.

Camille Desmoulins, le Jules Vallès et le Vermersch de 1789, publia une brochure intitulée : *la France libre*, avec cette épigraphe tirée de Cicéron : « *Quæ quoniam in foveam incidit, obruatur !* » c'est-à-dire : « Puisque la bête est tombée dans le piège, qu'on l'assomme ! » Il s'intitule impudemment « procureur général de la Lanterne », et écrit le *Discours de la Lanterne aux Parisiens*. L'épigraphe de ce second opuscule n'est pas moins significative que la première ; Camille Desmoulins emprunte à saint Mathieu cette sentence : « *Qui male agit odit lucem !* » c'est-à-dire : « Qui agit mal craint la lumière, » qu'il travestit par cette traduction odieuse : « Les fripons ne veulent pas de lanterne. »

Camille devient un des héros de l'émeute et de la sédition au 17 juillet 1791, au 20 juin, au 10 août 1792 ; il eut la main dans les massacres de Septembre organisés par son ami Danton, et plongea ses deux bras jusqu'aux coudes dans le sang des Girondins.

C'est à ce moment fatal qu'une révolution soudaine se fit chez Camille. « Un coup de foudre, » a dit M. Jules Claretie dans son beau livre, trop indulgent, sur Camille et Lucile Desmoulins, « lui dessilla les yeux, ou plutôt il sortit comme en sursaut de sa coupable erreur, au bruit du couteau de Sanson tombant lourdement sur la tête des Girondins. » Il fut pris de remords, et aussi de terreur, en voyant que les flots de sang innocent versé par les révolutionnaires montaient jusqu'aux dantonistes et menaçaient de les engloutir. Un soir de l'été de 1793, Danton et Camille Desmoulins, c'est encore à M. Claretie que j'emprunte cette sombre légende, rentraient chez eux en longeant les quais. Danton indiqua tout à coup à Camille le grand fleuve dans lequel le soleil couchant, derrière la colline de Passy, reflétait ses rouges rayons, si bien qu'il semblait rouler quelque chose de sanglant. « Regarde, » dit Danton, et Camille vit les yeux du massacreur de

Septembre se gonfler de larmes. « Vois, que de sang !
« La Seine coule du sang ! Ah ! c'est trop de sang versé !
« Allons, reprends ta plume, écris et demande qu'on
« soit clément, je te soutiendrai ! »

De cette vision shakespearienne de Danton, surgit l'inspiration du *Vieux Cordelier*, le dernier écrit de Camille, un cri sublime d'ironie et de pitié, l'un des grands chefs-d'œuvre de l'éloquence française.

Camille Desmoulins s'était repenti, et son repentir le conduisit à l'échafaud. Retour terrible du destin ! Brissot et Robespierre avaient été les deux témoins du mariage de Camille avec Lucile Laridon Duplessis ; Camille fit guillotiner l'un et fut guillotiné par l'autre.

Certes, la seconde partie de la vie de Camille, la plus courte, rachète généreusement la première ; son amour pour Lucile, les dernières effusions des deux époux au moment suprême, ont fait et feront couler encore bien des larmes ; et je conçois qu'un dramaturge soit tenté par de tels contrastes, pleins de douleur et de pitié.

Cependant, qu'a fait M. Émile Moreau ? Loin de comprendre que cette pitié et cette douleur étaient inséparables de l'idée d'expiation, c'est-à-dire de justice, il a supprimé les longs crimes de Camille pour ne montrer qu'un instant de vertu.

Le premier acte nous présente Camille Desmoulins au Palais-Royal, dans la célèbre journée du 12 juillet 1789, poussant le peuple à protester contre le renvoi de Necker en attaquant la Bastille, et le second acte nous transporte en 1794, au lendemain de la mort des Girondins. Ainsi l'auteur escamote sans cérémonie cinq années de la vie de Camille, les cinq années que sa mort généreuse et courageuse suffit à peine à expier devant le jugement de l'histoire.

Les huit tableaux du drame ne se composent d'ailleurs que de lambeaux découpés dans les journaux

du temps, comme aussi dans la correspondance de Camille et de Lucile, c'est-à-dire dans le livre de M. Jules Claretie. Ce travail de marqueterie, pratiqué sans art, déconcerte à chaque instant le public, qui s'étonne ou s'égaie tour à tour de choses vraies qui paraissent absurdes faute d'être expliquées, c'est-à-dire préparées et enchaînées.

Je tiens, cependant, à reconnaître que M. Émile Moreau, s'il a dissimulé les coupables antécédents de Camille, met, au contraire, en pleine lumière les crimes de la Terreur. Il peint Robespierre comme un Tartufe épris d'Elmire-Lucile, et je comprends, à la rigueur, qu'il lui ait prêté un mouvement d'hésitation au moment d'ordonner l'arrêt de mort de Camille, hésitation vaincue par deux furies de guillotine, Fanchon, la concubine d'Hébert, et sa propre maîtresse, Cornélie, la fille du menuisier Duplay, chez qui demeurait le dictateur. Mais c'est une trop forte licence que de nous montrer une lueur d'humanité chez Fouquier-Tinville, cet abominable chacal à qui Robespierre lui-même dit un jour : « Misérable, tu veux donc déshonorer la guillotine ! »

Certes, l'impression générale du drame n'est favorable ni à la révolution ni à ses tristes héros, et il faut louer M. Émile Moreau d'avoir osé indiquer, plutôt que peindre, le noble caractère du général Arthur Dillon, défenseur passionné de la monarchie, et le martyr de la foi royaliste, comme aussi d'avoir livré le sinistre rédacteur du *Père Duchêne* à l'exécration de la foule.

Mais qu'importe ! Les clubs, le tribunal révolutionnaire, la charrette qui traîne les condamnés à la guillotine ne seront jamais regardés de sang-froid par un public français.

Ce sont là de tristes et dangereux spectacles qui excitent les passions et ravivent les haines. Hier la

tourbe ignoble des claqueurs semblait prendre à tâche de provoquer les spectateurs paisibles et qui ne demandaient qu'à garder leur sang-froid.

Chose à la fois risible et écœurante, tandis que le gros des salariés du lustre marquait consciencieusement « les effets » indiqués par le chef de claque, les volontaires recrutés un peu à la hâte rechignaient à certains passages dont l'impartialité choquait leur admiration superstitieuse pour « nos pères » de 1793. Arthur Dillon, honoré par l'auteur comme un brave soldat qui ne craignait pas de tirer son épée de royaliste contre les ennemis de la France, a été sifflé par les bons républicains des troisièmes galeries.

On nous a régalés de la *Marseillaise* et du *Chant du Départ* hurlés par des voix avinées pendant le dernier entr'acte. On a un peu sifflé les chanteurs ; ils ont fait mine de se fâcher, mais on s'est moqué d'eux, et le désordre naissant n'est pas allé plus loin. Bon pour une soirée. Mais il ne faut pas jouer avec le feu, et l'administration supérieure encourrait, à mon avis, une grave responsabilité si elle encourageait, sous prétexte de propagande républicaine, des manifestations comme celle d'hier, où personne ne trouve son compte, ni les radicaux, ni les conservateurs.

Le drame de M. Émile Moreau a été défendu par des interprètes plus dévoués que récompensés de leurs peines, dans M. Frédéric Achard et M^{lle} Léonide Leblanc, qui jouent Camille et Lucile. M. Frédéric Achard n'a pas les moyens physiques du drame ; sa voix, lorsqu'elle veut porter hors des effets de comédie, devient criarde et nasillarde. Quant au rôle de Lucile, il est absolument manqué. Un exemple. Au moment où une explication, qu'on suppose devoir être dramatique, va s'engager entre les deux époux, Camille étant devenu jaloux du beau Dillon, Lucile, au lieu de répondre aux interrogations pressantes de Camille, se pose sur un

canapé et s'endort parce qu'elle est fatiguée d'une longue course à pied. Voilà une étrange manière de filer une scène et de dénouer une situation. Croirait-on que l'auteur n'a pas même eu l'idée d'une scène d'adieux entre Camille et Lucile, qui eût rappelé les traits principaux de leur correspondance si touchante, et qui, du moins, aurait fait couler des larmes à travers cet amas de plates horreurs ?

M. René Didier n'a pas mal tenu le rôle d'Arthur Dillon, Mlle Hadamard est une charmante Mme Danton, et Mlle Maria Vloor a mis en saillie la figure atroce de la tricoteuse Fanchon.

A travers le drame décousu de M. Émile Moreau circule, sans l'ombre d'utilité, de raison ni d'amusement, le personnage d'Olympe de Gouges, qui fut parmi les femmes de la révolution ce qu'a été M. Gagne pour la génération présente. Mme Marie Dumas, chargée de ce rôle, n'y a point réussi ; le public a paru convaincu que Mme Marie Dumas, conférencière à la parole abondante et actrice supportable dans des matinées consacrées plutôt à la curiosité littéraire qu'à la bonne exécution théâtrale, devra se résigner à n'aborder la scène qu'en « amateur », pour son agrément personnel.

Deux ou trois décors sont curieux et suffisamment exacts ; par exemple, le jardin du Palais-Royal en 1789, le préau de la prison du Luxembourg et la place de la Révolution vue du coin de la rue Royale.

J'ai une réclamation à faire en faveur des accusés traduits au tribunal révolutionnaire. On ne leur a donné que cinq jurés ; il leur en faut douze absolument.

DCXXXVII

Porte-Saint-Martin. 3 avril 1879.

LA DAME DE MONSOREAU

Drame en cinq actes et dix tableaux, précédé d'un prologue,
par Alexandre Dumas et Auguste Maquet.

La Porte-Saint-Martin reprenait ce soir *la Dame de Monsoreau* dans son propre répertoire, et demain la Comédie-Française ouvrira ses portes à *Ruy Blas*, suffisamment éprouvé par quarante et un ans de stage à la Renaissance, à la Porte-Saint-Martin et à l'Odéon. Je ne suis pas de ces esprits chagrins qui s'indignent contre les reprises des œuvres consacrées. Je laisse les théâtres faire leurs affaires comme ils l'entendent, sauf à les sermonner quand je trouve qu'ils l'entendent mal.

Était-il bon, était-il utile, était-il opportun de reprendre *la Dame de Monsoreau*? C'est au public qu'il appartenait de répondre à cette triple question, qu'il vient de résoudre affirmativement, à la plus grande gloire d'Alexandre Dumas et d'Auguste Maquet. Oh! la bonne soirée! Il courait comme un rayon de joie sur la figure des spectateurs émerveillés et comme reverdis par cette œuvre charmante, pleine de souplesse et de vigueur, étincelante de jeunesse et d'amour.

Et quelle étonnante variété de personnages! Le chevaleresque Bussy et le lâche duc d'Anjou, l'énigmatique Henri III et l'ambitieux duc de Guise, le fou Chicot et le moine Gorenflot, Diane de Méridor, la belle des contes de fée, à la chevelure dorée, aux yeux noirs

remplis de larmes, et la sémillante comtesse de Saint-Luc, à la bouche pleine de sourires ! Les aventures, les enlèvements, l'amour ardent et passionné dans la petite maison de la rue des Tournelles, les intrigues mortelles des cours et les émotions de la place publique, les conspirations et les duels, tous ces éléments romanesques s'amalgament aux souvenirs réels de nos annales dans un art si consommé qu'on se demande où commence la légende, où finit la réalité.

Je ne crois pas que la collaboration d'Alexandre Dumas père et d'Auguste Maquet ait produit un drame plus émouvant, plus varié, plus attachant que cette *Dame de Monsoreau*, qui vient de réveiller parmi les spectateurs de 1879 la même curiosité haletante, le même entraînement que parmi les spectateurs du 19 novembre 1860.

Je n'ai pas besoin de dire que le duel de Bussy contre Quélus, Schomberg, Maugiron et d'Epernon, et le combat final du même Bussy contre la troupe des assassins soudoyés par Monsoreau ont produit un effet énorme. L'ouvrage renferme des situations moins décisives, mais d'une plus haute valeur littéraire. Je citerai deux scènes, qui portent, selon moi, l'empreinte d'un talent absolument supérieur, où la main de l'artiste met en saillie toute sa puissance, sans rien perdre de sa grâce ni de sa correction achevée ; d'abord l'explication du duc d'Anjou et de Monsoreau, où celui-ci, menacé par le frère du roi, tombe à ses genoux en l'appelant Sire, et où le duc conspirateur et traître à son roi, épouvanté à son tour, relève l'homme qu'il insultait tout à l'heure, en lui disant : « Tais-toi ! Veux-« tu donc faire tomber nos têtes ! » Puis, au dernier acte, la scène entre le roi et son frère, terrible dans sa sobre et noble simplicité. Il y a un mouvement superbe, lorsque Henri III, attirant à lui son frère qui détourne les yeux, lui crie : « Mais regarde-moi donc, toi, qui

« oses t'attaquer au vainqueur de Jarnac et de Mon-
« contour ! »

La distribution des rôles est tout à fait nouvelle ; elle n'a conservé que deux noms, ceux de M. Lacressonnière et de M. Faille ; M. Lacressonnière, qui créa Bussy, joue maintenant Monsoreau, et il sait donner à ce rôle odieux le caractère farouche qu'il comporte en lui conservant l'allure du grand seigneur. M. Faille représente avec conviction le vieux baron de Méridor, et il est remplacé dans le duc d'Anjou par M. Montal. Il m'a paru que M. Montal jouissait d'une extinction de voix à peu près complète, mais il a gardé cette vibration prodigieuse qui se traduit par une sorte de bêlement sur chaque voyelle sonore. Eh bien, M. Montal n'en possède pas moins des qualités sérieuses, et il reproduit avec talent la physionomie singulière du triste frère de Henri III, chez qui la férocité le dispute à la bassesse morale, tout en laissant au personnage princier la hauteur de ton qui convient.

M. Alexandre est d'un comique irrésistible sous le froc du frère Gorenflot, ce type pantagruélique du moine de la Ligue, qui paraît arraché tout vivant à quelque illustration de la Satire Ménippée.

Les deux rôles de femme ne sont placés qu'au second plan ; M^{lle} Angèle Moreau joue Diane de Méridor aussi convenablement que le lui permet sa diction un peu pâteuse. M^{lle} Charlotte Reynard esquisse avec charme la silhouette de M^{me} de Saint-Luc qui ne fait que traverser le drame.

Les trois grands rôles de *la Dame de Monsoreau* appartiennent à Henri III, au comte de Bussy et à Chicot.

Le rôle de Henri III, dessiné par Alexandre Dumas et Auguste Maquet avec une réserve voisine de la sympathie et assurément plus rapprochée de la vérité que les caricatures empruntées aux pamphlets de la Ligue, est bien compris et rendu par M. Taillade. Cet

artiste remarquable a eu des créations plus brillantes, mais non de meilleures, car il montre dans celle-ci des qualités de dignité et de diction soutenue qui n'appartiennent qu'à la maturité du talent.

M. Paul Deshayes est excellent dans le rôle de Bussy; il y est chaleureux, convaincu, énergique et amoureux tout à la fois. En un mot, c'est l'homme du rôle.

M. Lafontaine, investi, non sans hésitation de sa part, de la succession de Mélingue, s'est sans doute préoccupé, plus que ne devrait le faire un artiste de sa valeur, d'éviter toute apparence d'imitation. Tout ce que Mélingue jouait et jetait en dehors avec sa bouche sarcastique, son nez busqué, ses grands bras, ses grandes jambes, et son superbe port de tête, M. Lafontaine le retient, le modère, le détaille, tantôt avec finesse, tantôt avec gaîté, toujours avec talent. Mais ce Chicot-là est ou un raisonneur ou un philosophe désabusé, à la manière de Figaro; il n'a pas toujours l'accent du drame, que M. Lafontaine lui donnerait avec tant de profondeur s'il lui plaisait de le vouloir. Chicot n'est pas seulement un fou de cour, c'est un gentilhomme insulté, bafoué, qui a juré de se venger et qui se venge, comme Monte-Cristo, en tuant l'un après l'autre tous ses ennemis. L'idée fixe de la vengeance devrait bien, de temps à autre, crisper la lèvre de M. Lafontaine et assombrir son regard. M. Lafontaine est de ceux qui savent méditer un conseil et en tirer parti. Il fera du mien ce qu'il voudra, et je reconnais, du reste, qu'il a mené ce rôle de Chicot, d'un bout à l'autre de l'énorme drame, avec une sûreté incomparable, en homme qui faisait ce qu'il voulait faire, parce que, après y avoir mûrement réfléchi, il croyait s'être arrêté au parti le meilleur et le plus approprié à ses moyens personnels d'exécution.

On sait que Mélingue avait obtenu autrefois qu'on lui confiât, aux dépens de Bussy, le soin de perforer

l'un après l'autre les onze coupe-jarrets de M. de Monsoreau. Lafontaine s'est montré moins exigeant, et l'on a rendu à Bussy le soin du combat final avec tous ses effets. Seulement, c'est toujours Chicot qui cloue au mur, d'un coup de son irrésistible colichemarde, le détestable Monsoreau.

La pièce est bien montée, et les costumes sont fort beaux.

RUY BLAS ET LA REINE D'ESPAGNE

2 avril 1879.

Je ne connais pas, parmi l'infinie variété des études littéraires, de recherches plus attachantes que l'origine des créations que le génie des arts ajoute ou juxtapose à celles de la nature. Rien ne naît de rien; l'imagination, cette faculté maîtresse du poète, n'échappe pas à la règle commune; on peut dire qu'elle n'est, après tout, qu'une interprétation originale et ingénieuse des faits humains, qu'ils procèdent des phénomènes de la conscience ou des enseignements de l'histoire.

François-Victor Hugo, dans sa traduction de Shakespeare, a consacré le meilleur de son talent à rechercher les origines de *Hamlet*, et à montrer comment d'une légende vulgaire Shakespeare a tiré l'œuvre philosophique la plus considérable que l'art dramatique ait produite dans aucun temps et dans aucun pays.

Sans établir entre *Ruy Blas* et *Hamlet* une comparaison malséante et déraisonnable, il me paraît curieux de tenter pour le drame le plus populaire de M. Victor

Hugo une recherche qui m'a captivé surtout, parce que j'ai vu qu'elle pouvait conduire à quelques résultats intéressants.

Il ne faut pas compter, pour arriver au but, sur l'aide de M. Victor Hugo. Les renseignements fournis par les deux volumes de ses mémoires (*Victor Hugo raconté,* etc.) excluent systématiquement toute révélation de ce genre. M. Victor Hugo raconte minutieusement et sincèrement l'histoire de ses drames, les démarches, les visites, les contretemps des répétitions; l'effet des rivalités, des haines; mais il n'aborde pas l'exégèse de sa pensée. Il enveloppe d'un silence absolu les mystères de la composition littéraire.

En 1838, le sujet de *Ruy Blas*, dit-il, le préoccupait depuis longtemps. D'où venait ce sujet? De l'imagination du poète, ou de ses lecteurs? C'est ce qu'il ne nous apprend pas, et c'est ce qu'il s'agit de découvrir.

Il avait voulu d'abord que sa pièce commençât par le troisième acte : « Ruy Blas, premier ministre, duc
« d'Olmedo, tout-puissant, aimé de la reine; un laquais
« entre, donne des ordres à ce tout-puissant, lui fait
« fermer une fenêtre et ramasser son mouchoir. Tout
« se serait expliqué après. L'auteur, en y réfléchissant,
« aima mieux commencer par le commencement, faire
« un effet de gradation plutôt qu'un effet d'étonne-
« ment, et montra d'abord le ministre en ministre et
« le laquais en laquais. » C'est tout.

Cette donnée si singulière d'un laquais devenu premier ministre et duc, par et pour l'amour d'une reine d'Espagne, d'où est-elle née? De l'imagination du poète ou d'un caprice de l'histoire? La réponse à cette première question est facile. Ruy Blas est la reproduction, avec variantes, d'une figure authentique, celle de don Fernand de Valenzuela. Ce n'était pas précisément un enfant du peuple, mais un gentilhomme de

noblesse douteuse, qui, dans ses jeunes années, suivit comme page le duc de l'Infantado. Il rimait comme Ruy Blas, et sa muse s'épanchait en vers tendres et passionnés :

>..... Je jetais mes pensées
> Et mes vœux vers le ciel en strophes insensées..
> J'avais je ne sais quelle ambition de cœur.
> A quoi bon travailler? Vers un but invisible
> Je marchais, je croyais tout réel, tout possible,
> J'espérais tout du sort. Et puis je suis de ceux
> Qui passent tout un jour, pensifs et paresseux,
> Devant quelque palais regorgeant de richesses,
> A regarder entrer et sortir les duchesses.
> Si bien qu'un jour, mourant de faim sur le pavé,
> J'ai ramassé du pain, frère, où j'en ai trouvé,
> Dans la fainéantise et dans l'ignominie...

Tel fut, à peu près, le sort de don Fernand de Valenzuela, lorsque, après la mort du duc de l'Infantado, il se trouva réduit au rôle de *passeante in corte*, c'est-à-dire fainéant de cour, ou chevalier d'industrie; ainsi, don Valenzuela fut à la fois Ruy Blas et don César de Bazan. M. Victor Hugo a su conserver ces deux aspects du personnage en le dédoublant.

A force de regarder « entrer et sortir les duchesses », il fut remarqué d'abord par le P. Nitard, confesseur de la reine Marie-Anne d'Autriche, femme de Philippe IV, et président du conseil de régence, puis par doña Eugenia, l'une des femmes de la reine. Il épousa doña Eugenia, puis il capta la confiance de la reine elle-même, devint le conseiller secret de tous ses actes, si bien qu'on l'appelait l'esprit follet de la reine, *il duende de la Reina*.

La reine Marie-Anne exerça la régence pendant la longue minorité de son fils Charles II; elle possédait donc la réalité du pouvoir que M. Victor Hugo prête contre la vraisemblance à la reine Marie de Neubourg. La régente s'en servit pour créer don Fer-

nand de Valenzuela d'abord premier écuyer, puis grand écuyer, chevalier de Santiago, marquis de San Bartolome de los Pinarès, enfin grand d'Espagne de première classe avec la clef d'or double. Aux yeux du peuple et de la cour, étonnés et indignés, Valenzuela était le favori déclaré, le *valido* de la reine-mère. Les mécontents mirent de leur côté le jeune roi Charles II, qui, à peine âgé de quinze ans, s'arrachant à l'autorité de sa mère, fit arrêter Valenzuela. Le favori fut envoyé aux îles Philippines d'où il ne revint jamais, bien que le roi l'eût plus tard gracié ; on jeta la reine-mère dans un couvent (1677).

L'identité de Valenzuela et de Ruy Blas est évidente, à part quelques traits volontairement grossis et forcés pour les besoins du drame. Par exemple, Valenzuela avait été page d'un grand seigneur, et comptait à ce titre parmi les « domestiques » de celui-ci ; mais un « domestique », dans la langue du xviie siècle, est un homme de l'intimité, de l'entourage, mais non pas un laquais. En ce temps, les « domestiques », officiers, secrétaires, intendants, etc., ne passaient pas pour des laquais, et les laquais n'étaient pas des domestiques.

L'aventure de don Fernand de Valenzuela se trouve tout entière dans les *Mémoires de la cour d'Espagne* publiés en 1690 chez Claude Barbin, par Mme d'Aulnoy, qui fut quelque temps attachée à Marie-Louise d'Orléans (fille de Philippe d'Orléans et de Madame, Henriette d'Angleterre), première femme de Charles II d'Espagne. C'est ce curieux et charmant petit livre qui a eu l'honneur de fournir à M. Victor Hugo, immédiatement et médiatement, comme je le montrerai tout à l'heure, les matériaux de son drame.

Les amours de Valenzuela avec la reine Marie-Anne offraient plus d'un écueil au dramaturge qui aurait songé à les transporter sur la scène dans leur réalité

pure et simple. C'est ce que sentit M. Victor Hugo avec l'instinct du théâtre qu'il possède à un très haut degré et qu'on lui conteste injustement. Ces écueils, il les évita en substituant au personnage historique de Valenzuela, c'est-à-dire au mari de doña Eugenia, à l'amant adultère de la reine régente Marie-Anne, le personnage inventé de Ruy Blas, et à la reine Anne elle-même la figure plus jeune et plus pure de sa belle-fille, Marie-Anne de Neubourg.

Certains passages du récit de Mme d'Aulnoy devaient conduire M. Victor Hugo, si sa science d'artiste avait eu besoin d'un guide, à cette substitution si naturelle et si conforme aux exigences du théâtre.

Un jour, la reine Marie de Neubourg trouva dans sa chambre une lettre apportée on ne sait comment et portant cette suscription : « A la reine seule ! » On y lisait ces mots : « Je vous adore, je meurs en vous « adorant. Que l'on est malheureux d'être né sujet, « quand on se sent les inclinations du plus grand roy « du monde ! »

C'est bien le thème, un peu prosaïque dans l'original, mais magnifiquement paraphrasé par M. Victor Hugo, du billet de Ruy Blas :

> Madame, sous vos pieds, dans l'ombre, un homme est là,
> Qui vous aime, perdu dans la nuit qui le voile ;
> Qui souffre, ver de terre amoureux d'une étoile,
> Qui pour vous donnera son âme s'il le faut,
> Et qui se meurt en bas quand vous brillez en haut.

Si l'on ne trouve pas dans le billet de Ruy Blas à Marie de Neubourg la pensée principale de la lettre qu'elle reçut d'une main demeurée inconnue : « Que « l'on est malheureux d'être né sujet quand on a les « inclinations du plus grand roy du monde ! » ce n'est pas que M. Victor Hugo l'ait dédaignée, mais parce qu'il s'en était déjà servi au premier acte :

> ... Va-t'en, fuis, abandonne,
> Ce misérable fou qui porte avec effroi,
> Sous l'habit d'un valet, les passions d'un roi!

Bien d'autres détails ont passé du récit de M^{me} d'Aulnoy dans le drame, et justifient, cette fois, les qualités d'exactitude que M. Victor Hugo revendique dans une note imprimée à la suite de la pièce. Ainsi, la querelle de don Guritan avec Ruy Blas, au second acte, trouve un germe dans la résistance jalouse qu'opposa le grand écuyer de la reine mère, marquis de Castel-Rodrigo, à la réception de don Fernand de Valenzuela comme écuyer de la maison royale.

Les spectateurs malveillants du théâtre de la Renaissance s'égayèrent en 1838 de la « cassette en bois « de calembourg » envoyée par la reine Marie à son père « monsieur l'électeur de Neubourg ». Cependant le bois de calembourg se trouve textuellement dans les Mémoires de M^{me} d'Aulnoy, avec le fameux billet du roi Charles II,

> Madame, il fait grand vent et j'ai tué six loups.

l'un portant l'autre.

Le roi, étant à la chasse avait envoyé à la reine « un « chapelet de bois de calembourg garny de diamans, « dans un petit coffret de filigrane d'or, avec un billet « qui contenait ces mots : Madame, il fait grand vent. « J'ai tué six loups. » On voit que le laconisme cynégétique de Charles II se corrigeait par des attentions délicates et galantes.

Enfin, le grave personnage de la camerera mayor, chargée d'appliquer les prescriptions sévères, odieuses ou ridicules, de l'étiquette espagnole, tient une large place dans les esquisses malignes de M^{me} d'Aulnoy. La spirituelle Française rapporte à ce sujet un trait tout à fait singulier, qui se retrouvera tout à l'heure sous

ma plume et qui me servira de transition pour aborder un ordre de renseignements littéraires tout nouveau.

Il est bien clair que M. Victor Hugo a trouvé dans les souvenirs de M^{me} d'Aulnoy le point de départ de son drame et le motif d'un certain nombre d'ornements répandus çà et là. C'était son droit absolu; l'histoire est la grande source où poètes et dramaturges puisent librement, comme l'oiseau et l'abeille puisent au calice des fleurs, sans qu'on exige d'eux d'autre redevance que le fruit de leur travail et de leur génie.

Mais les lignes générales d'un drame restent flottantes dans l'esprit du poète jusqu'à ce qu'il ait attaché à un point fixe le nœud de sa fiction.

Or ce nœud, qui retient toute l'intrigue, c'est, pour *Ruy Blas*, la vengeance de don Salluste, donnant son propre valet pour amant à la reine Marie de Neubourg.

On a signalé l'analogie de cette combinaison avec le canevas des *Précieuses ridicules*, où M. de La Grange et M. du Croisy, méprisés par Cathos et par Madelon, s'amusent à les induire en galanterie avec leurs valets Mascarille et Jodelet, qu'ils bâtonnent ensuite devant elles. La rencontre, pour curieuse qu'elle soit, me paraît purement fortuite, et je me tiens pour assuré qu'elle n'entra pour rien dans la conception de *Ruy Blas*. L'idée fécondante était beaucoup plus rapprochée de M. Victor Hugo, quoiqu'elle provînt encore, mais cette fois par intermédiaire, de M^{me} d'Aulnoy.

M. Victor Hugo ne fut pas le seul écrivain de sa génération dont l'attention se fixa sur ces mémoires remplis d'anecdotes piquantes, narrées d'un ton si naturel et si français. La publication, alors récente, des Mémoires inédits de Saint-Simon, dont les premiers volumes sont consacrés à la peinture de la cour d'Es-

pagne dans les dernières années du xviie siècle, avait mis à l'ordre du jour le règne et la personne, également bizarres, du roi Charles II, le dernier prince de la maison d'Autriche qui ait gouverné l'Espagne. On compterait par dizaines les romans qu'on écrivit en marge des mémoires de Saint-Simon, complétés par ceux de M^{me} d'Aulnoy, de Torcy, etc.

Un homme de lettres extraordinairement célèbre vers 1830, cruellement oublié aujourd'hui, avait lu, avant M. Victor Hugo, les mémoires de M^{me} d'Aulnoy. Il s'appelait de son vrai nom Hyacinthe-Joseph-Alexandre Thabaud; mais la littérature, le journalisme et le théâtre n'ont retenu que son pseudonyme, qui était Henri de Latouche. Je ne parlerai de lui qu'avec infiniment d'égards; cet homme d'esprit compte parmi nos ancêtres, car de 1829 à 1831 il fut le propriétaire et le rédacteur en chef de l'ancien *Figaro*. D'autres titres le recommandent à la reconnaissance des générations littéraires; il eut la bonne fortune d'attacher son nom à la première édition des poésies posthumes d'André Chénier, et la gloire de deviner le génie naissant de George Sand. Sainte-Beuve a fait de lui un profond et mélancolique éloge, en s'écriant : « Il lui « était toujours réservé d'ouvrir aux autres la terre pro- « mise sans y entrer lui-même. »

Donc, Henri de Latouche connaissait les Mémoires de M^{me} d'Aulnoy, et comme on peut s'assurer qu'entre vingt beautés différentes il n'y en a pas deux qui toucheront également les cœurs, Henri de Latouche s'arrêta précisément, avec une joie toute gauloise, à l'extrait du livre que M. Victor Hugo aurait considéré peut être avec le plus d'indifférence.

C'est ici que je retourne à la camerera mayor. Ce tyran enjuponné de la reine Marie-Louise d'Orléans, la première femme de Charles II avant Marie-Anne de Neubourg, s'appelait la duchesse de Terra Nova. C'est

elle qui disait à la reine Marie-Louise : « Il ne faut
« pas qu'une reine d'Espagne regarde à la fenêtre. »

> Cette fenêtre-là donne sur la campagne ;
> Viens, tâchons de les voir. — Une reine d'Espagne
> Ne doit pas regarder à la fenêtre...
> (*Ruy Blas*, acte II, sc. I^{re}.)

La sévérité de la duchesse de Terra Nova envers la fille du duc d'Orléans, nièce de Louis XIV, n'était pas purement professionnelle ; elle exprimait une haine ridicule, absurde et féroce contre la France et les Français. Un jour, pendant que la reine était absente, la duchesse fit tordre le cou à deux perroquets chéris de la reine, sous le prétexte que ces oiseaux ne parlaient que le français, et que l'étiquette interdisait toute autre langue que l'espagnol dans le palais de la reine d'Espagne. La reine, à son retour, informée de la noire méchanceté qui s'en était prise à ses oiseaux favoris, dissimula tout d'abord son courroux ; elle attendit que la camerera mayor lui vînt rendre ses devoirs, et lorsque celle-ci se baissa pour lui baiser la main, la reine lui administra, à tour de bras, une terrible paire de soufflets.

La duchesse de Terra-Nova, suffoquée, résolut de s'aller plaindre au roi, ce qu'elle fit en pompe solennelle, suivie de quatre cents dames espagnoles, qui prirent fait et cause pour elle contre la « Française ». La reine Marie-Louise trônait à côté du roi, pendant que la duchesse prononçait sa harangue entrecoupée de pleurs. Quant elle cessa de parler, la reine se tourna vers Charles II, et, spirituelle comme une petite-fille de Henri IV qu'elle était, elle lui dit en souriant : « C'était une envie ! » (*Es un antoja !*) Ce mot produisit un saisissement extraordinaire chez le roi. Il y avait si longtemps que le pauvre Charles II souhaitait un héritier et désespérait d'en avoir un ! Il se jeta au

cou de la reine et la couvrit de baisers, puis il congédia gaillardement la camerera mayor et ses quatre cents dames, aussi scandalisées des démonstrations amoureuses du roi qu'indignées de son injustice.

Hélas! le bon Charles II en fut pour sa fausse joie. Il n'y avait pas d'enfant, il n'y en eut jamais, et la chronique prétend que ce n'était pas la faute de la reine.

L'anecdote est plaisante. Henri de Latouche s'en gaudit et crut y voir le point de départ d'une piquante comédie dans le genre du *Mariage de Figaro* ou du *Pinto* de Népomucène Lemercier. Il imagina la cour d'Espagne divisée en deux camps : le parti autrichien, qui souhaite passionnément que Charles II ait des enfants pour conserver la couronne d'Espagne à la postérité de Charles-Quint, et le parti français, qui veut précisément le contraire, afin que la succession espagnole tombe aux mains de la maison de Bourbon. L'envoyé de France a pour mission de protéger la vertu — absolument intacte — de la reine contre les entreprises des galants ; tandis que le parti espagnol, personnifié dans le grand inquisiteur, cherche tout bonnement à donner un amant à la reine...

Vous apercevez maintenant le point de contact entre l'idée d'Henri de Latouche et l'intrigue de Ruy Blas. Ce que la comédie tente dans l'intérêt politique de la maison d'Autriche, le drame l'entreprend pour la vengeance personnelle de don Salluste disgracié.

La comédie de Henri de Latouche (qualifiée drame parce qu'il y a mort d'hommes), en cinq actes en prose, fut représentée une seule fois sur le Théâtre-Français le 5 novembre 1831. Tout au plus alla-t-elle jusqu'au bout, malgré le vaillant appui de MM. Monrose, Menjaud, Joanny, Périer, de Mmes Brocard, Dupont, Anaïs et Tousez. L'auteur constate lui-même qu'à partir de la scène VIII du quatrième acte, la

pièce n'a plus été jugée. Ce fut une de ces soirées d'orage si fréquentes dans l'atmosphère littéraire de 1830. Il s'y mêla bien un peu de politique; l'esprit mordant de Latouche, qui n'épargnait personne, lui laissait peu d'amis parmi les gens de lettres; l'inventeur du mot camaraderie vit se tourner contre lui les « bons camarades » de son temps, et le rédacteur en chef du *Figaro* avait fait de cruelles blessures à ses ennemis politiques. D'ailleurs Latouche, qui professait un républicanisme élégant, mais très exalté, avait voulu, c'est lui-même qui parle, « montrer la diplo- « matie rôdant autour des alcôves royales, et par quels « événements les légitimités se perpétuent ».

Le malheur et le danger des visées politiques au théâtre, c'est qu'elles provoquent la contradiction et la résistance en dehors de tout jugement littéraire. Le théâtre est le patrimoine commun du public; quiconque s'en sert pour exposer ses opinions personnelles et livre celles d'autrui à l'animadversion ou à la risée, manque de respect à une portion du public et n'en doit attendre ni tolérance ni justice. Ce n'est plus une représentation, c'est une bataille. Latouche le prévit et accepta galamment sa défaite. Certes, *la Reine d'Espagne* n'est pas un chef-d'œuvre, mais c'est une œuvre. On l'accusait, non sans raison, d'impudeur; mais les superstitions d'aujourd'hui, que *Nounou* n'a pas révoltées, s'accorderaient sans doute à louer la chasteté de *la Reine d'Espagne*.

Il y a, d'ailleurs, une très jolie scène, celle de « l'envie », où Charles II, trompé par la reine qui lui demande une grâce au nom de celui qui n'est pas encore, s'empresse de nommer un gouverneur, deux menins, un confesseur, un grand écuyer, et une nourrice pour l'Infant qui n'est pas né et qui ne naîtra jamais.

M. Victor Hugo assistait, sans aucun doute, à la mémorable soirée du 5 novembre 1831. Sans nul doute aussi il l'avait oubliée lorsqu'il ordonna le plan de *Ruy Blas*. Alors, à son insu, des souvenirs inconscients de *la Reine d'Espagne* se mêlèrent, à l'état diffus, aux Mémoires de M^me d'Aulnoy et à ses conceptions personnelles. Ces souvenirs, on les dégage aisément en comparant ces deux œuvres si dissemblables et si inégales entre elles par la pensée générale comme par le talent.

Je n'en relèverai qu'un petit nombre, mais des plus accusés.

Le second acte se passe, comme le second acte de *Ruy Blas*, dans la chambre de la reine, et commence de même, par une scène d'étiquette entre la reine, la camerera mayor et une des filles d'honneur de la reine, doña Paquita, qui est identiquement la Casilda de *Ruy Blas*. Je n'insiste pas sur les détails, que les auteurs ont puisés aux mêmes sources. On y voit apparaître le chambellan Almeida, qui joue entre la reine Marie-Louise et le jeune Henarès le même rôle que don Guritan entre la reine Marie-Anne et Ruy Blas. La cérémonie décrite par don Guritan,

> Il faut
> Vous tenir cette nuit, dans la chambre prochaine,
> Afin d'ouvrir au roi s'il venait chez la reine

est mise à la scène, par Latouche, comme une sorte d'intermède entre le second et le troisième acte.

La première entrevue de la reine avec Henarès, introduit près d'elle par l'inquisiteur général comme Ray Blas par don Salluste, n'a lieu qu'au troisième acte; mais ici la ressemblance s'affirme énergiquement.

Henarès a été blessé, non par les ronces de fer d'un

mur, mais par l'épée d'Almeida ; il se trouve mal et la reine étanche son sang avec un mouchoir à ses armes. Nous ne pouvons méconnaître ici l'évanouissement de Ruy Blas et l'épisode de la manchette de dentelle : « Quel riche mouchoir ! » s'écrie Henarès ; « une M. un « L.! une couronne ! Oh ! la vie me redevient chère ! « Non, non, ne profanons pas cette enceinte ! L'émo-« tion, la faiblesse et le bonheur me tueraient ! »

... Faites, mon Dieu, qu'à cet instant je meure.

dit Ruy Blas apercevant le morceau de dentelle caché dans la gorgerette de la reine.

A partir de cette scène capitale du troisième acte de la *Reine d'Espagne*, la divergence des données primordiales s'accroît avec une telle rapidité que les deux pièces sont bientôt à mille lieues l'une de l'autre, comme deux navires, qui avaient paru faire voile côte à côte, se trouvent en quelques instants aux deux bords opposés de cette immense coupe bleue ou verte qui s'appelle l'Océan.

Il m'était donc permis de rechercher librement les origines de *Ruy Blas* sans qu'on se méprît sur mon intention. L'œuvre immense de M. Victor Hugo n'appartient qu'à son illustre auteur. Nul, peut-être, parmi les modernes, n'a su se préserver, je ne dirai pas même des emprunts, mais des réminiscences ou des imitations déguisées. Le très petit nombre de celles-ci qu'on pourrait indiquer, et dont le catalogue tiendrait sur une carte de visite, se rapportent exclusivement à l'aurore de sa gloire, alors que le jeune poète subit encore l'impression directe de la Muse qui charma son adolescence.

Je viens de rechercher, à titre d'étude et de curiosité, les origines de son drame le plus populaire. L'œuvre de M. Victor Hugo n'en est pas diminuée, au con-

traire, car certaines critiques, qui portaient sur des questions de vraisemblance, s'effacent presque entièrement lorsque l'on confronte la création du poète avec les réalités de l'histoire.

D'ailleurs, Latouche et cent autres avant M. Victor Hugo connaissaient les mémoires de Mme d'Aulnoy, et lui seul en a tiré *Ruy Blas*.

Voilà des châtaigniers à qui l'on n'avait jamais demandé que de l'ombre et des châtaignes; Théodore Rousseau passe, les regarde et jette un chef-d'œuvre sur la toile. Meyerbeer entend des psaumes, et, sous leur psalmodie monotone, il devine la passion et les idées d'un siècle. Voilà la partition des *Huguenots*. La matière est inerte et commune à tous. Le génie la pétrit et, lui insufflant la vie en lui donnant la forme, la marque à jamais de son ineffaçable seing.

DCXXXVIII

Comédie-Française. 4 avril 1879.

Reprise de RUY BLAS

Drame en cinq actes en vers, par M. Victor Hugo.

Ruy Blas est, après *Marion Delorme*, le seul drame de M. Victor Hugo que la Comédie-Française ait emprunté au répertoire d'autres théâtres. Il mérite cet honneur à tous égards, car jamais le style du grand poète n'a dépassé cette plénitude de contours, cette souplesse raffinée, cette variété de couleurs et cette force expressive qui font, de la langue de *Ruy Blas*, le monument le plus éclatant de la renaissance poétique

et lyrique dont M. Victor Hugo fut le promoteur, l'apôtre et le triomphateur.

La construction du drame n'est pas à l'abri de la critique; mais les défauts connus des œuvres consacrées finissent par être consacrés comme elles et se confondent, par la suite des temps, avec les beautés achevées.

Je ne referai pas l'histoire de *Ruy Blas*, que j'écrivis à propos de la reprise du mois de février 1872, à l'Odéon, en me reportant à des souvenirs de la première représentation qui eut lieu au théâtre de la Renaissance, salle Ventadour, le 8 novembre 1838. *Ruy Blas* apparut dans sa gloire sur notre première scène française, et la salle Ventadour, qui le vit naître, tomba sous la pioche des démolisseurs. *Ruy Blas* va produire à la Comédie-Française des recettes dont une seule aurait fait vivre pendant une semaine le théâtre du pauvre Anténor Joly. Ainsi va le monde.

J'ai fait également connaître, dans le travail qui précède, sous le titre de *Ruy Blas et la Reine d'Espagne*, les origines de *Ruy Blas*, en tant qu'elles se rattachent à la constitution générale du drame et à l'histoire d'Espagne. Mais je n'avais pas eu la prétention de deviner le point purement psychologique autour duquel se développa la pensée primitive du poète. Je le connais aujourd'hui par une confidence du poète faite à un ami commun qui a bien voulu la partager avec moi. L'idée mère de *Ruy Blas,* antérieure à toute personnification, à toute identification individuelle, à toute recherche en vue d'une construction historique, est apparue à M. Victor Hugo en lisant la première partie des *Confessions* de Jean-Jacques, où l'apprenti philosophe, alors simple domestique, raconte les impressions qu'il éprouvait lorsqu'il servait à table la noble damoiselle dont il était ou se croyait épris.

Sur cette indication, j'ai retrouvé le passage essen-

tiel. Il s'agit de l'amour très éphémère de Jean-Jacques pour mademoiselle de Breil. Le voici : « Que n'aurois-« je point fait pour qu'elle daignât m'ordonner quel-« que chose, me regarder, me dire un seul mot ! Mais « point : j'avois la mortification d'être nul pour elle ; « elle ne s'apercevoit même pas que j'étois là... »

> Oui, je me damnerais pour dépouiller ma chaine
> Et pour pouvoir comme eux m'approcher de la reine
> Avec un vêtement qui ne soit pas honteux.
> Mais, ô rage ! être ainsi, près d'elle, devant eux !
> En livrée ! en laquais, être un laquais pour elle !

Au point de départ, voilà tout *Ruy Blas*. Ce qu'un pareil sujet aurait donné entre les mains d'un écrivain vulgaire, qui nous aurait traînés de l'antichambre à la cuisine et de la cuisine à l'alcôve, c'est un thème que je laisse aux réflexions de mes contemporains menacés par la marée montante des eaux sales du naturalisme. Sous la plume de M. Victor Hugo, il est devenu le « drame étincelant et sombre », le joyau sans prix, ciselé et serti avec un art incomparable et toujours nouveau, que la foule vient d'acclamer ce soir avec tant d'enthousiasme.

Il ne me reste donc, ce soir, qu'à juger les nouveaux interprètes de *Ruy Blas*. Tâche délicate et jusqu'à un certain point périlleuse pour le critique qui se fait une loi d'être sincère, mais qui ne voudrait pas que sa sincérité risquât jamais de manquer de justice.

La reprise de l'Odéon, en 1872, présentait une rare réunion de talents, tous considérables, quelques-uns hors ligne. C'étaient Geffroy, Mélingue, Lafontaine et M^{lle} Sarah Bernhardt.

Les souvenirs qu'ils ont laissés dans *Ruy Blas* pesaient certainement sur les premières heures de la soirée d'aujourd'hui, qui ont été pénibles.

Le premier acte surtout semblait annoncer une déception. M. Frédéric Febvre, admirablement costumé,

mais pris, sans doute, de quelque appréhension nerveuse, a ouvert le drame avec une telle vélocité de débit qu'on ne pouvait le suivre. Cette sorte de bredouillement a sans doute quelque chose de contagieux, car M. Mounet-Sully en était également affecté, et M. Coquelin aîné lui-même, d'ordinaire si maître de lui, n'a pas tardé à se laisser entraîner. C'était, de la part des trois protagonistes, une course au clocher, un « déblaiement » à grande vitesse, comme s'il s'était agi de percer un tunnel à travers le drame de M. Victor Hugo, ou comme s'ils eussent craint de manquer le train de minuit.

Au second acte, la voix charmante et la diction mesurée de Mlle Sarah Bernhardt ont commencé à détendre les nefs des auditeurs, un peu agacés par la vélocipédimétrie du premier acte. (Qu'on me passe ce néologisme.)

Au troisième acte, continuation du succès d'incantation de Mlle Sarah Bernhardt. M. Mounet-Sully rencontre çà et là un effet dans le grand monologue : « Bon appétit, messieurs », qu'il a le tort de découper en une infinité de facettes dont la réunion ne forme pas un diamant très pur.

Cependant, le quatrième acte, enlevé par M. Coquelin aîné avec une verve extraordinaire, obtient un succès énorme.

Enfin, au cinquième acte, chacun reprend son équilibre. M. Febvre retrouve de la vigueur et de l'accent pour distiller le venin de sa vengeance sur la reine d'Espagne, Mlle Sarah Bernhardt continue à se faire applaudir avec transports, et M. Mounet-Sully conquiert de haute lutte un succès très personnel, très considérable, très mérité.

Voilà le tableau succinct, un peu sec, mais très exact, de cette curieuse soirée.

Les opinions sont très partagées sur M. Coquelin

aîné dans le rôle de don César. On s'accorde sur un point de fait incontestable : c'est que M. Coquelin aîné ne représente, à aucune minute, le grand seigneur tombé qu'avait rêvé M. Victor Hugo, et que personnifièrent, avec des moyens très différents, mais très efficaces, à trente-quatre ans de distance, Saint-Firmin et Mélingue. C'est Mascarille, c'est Jodelet, c'est don Japhet d'Arménie, ce n'est pas don César de Bazan. La taille et la figure de M. Coquelin aîné le veulent ainsi. Mais cette réserve faite, il faut convenir que M. Coquelin aîné est excellent et remplit de la plus amusante fantaisie tout le quatrième acte. Or, de bon Coquelin, c'est quelque chose de très bon, et, laissant don César de côté, le public a fait à M. Coquelin aîné une ovation méritée.

De même que le quatrième acte est à M. Coquelin aîné, le cinquième appartient à M. Mounet-Sully, abstraction faite du premier monologue, dont Frédérick-Lemaître faisait un poème sublime, et que son jeune successeur dit entre ses dents, comme une patenôtre dont on ne saisit pas un seul mot. Mais, à partir de l'entrée de don Salluste, M. Mounet-Sully s'est transfiguré et, pour ainsi dire, réveillé ou révélé ; il a dit avec une justesse rare, avec une sobriété pleine de force, ou avec une tendresse pathétique les traits principaux qui sillonnent la fin de *Ruy Blas* comme une illumination d'éclairs. « J'ai l'habit d'un laquais... Je « crois que vous venez d'insulter votre reine... Je te « tiens écumant sous mon talon de fer... Je priais, je « pleurais, je ne peux pas vous dire... Votre reine, une « femme adorable... » Et encore :

> Je vais te tuer, monseigneur, crois-le bien.
> Comme un infâme, comme un lâche, comme un chien !

Et surtout :

> ... C'est du poison, mais j'ai la joie au cœur !

Mais quelle belle scène que cette mort du pauvre laquais pardonné et repentant, et comme il est heureux que M. Mounet-Sully se soit trouvé ce soir assez heureusement inspiré pour faire valoir ces vers émouvants et superbes, qui sont comme la moralité du drame.

> Permettez, ô mon Dieu, justice souveraine,
> Que ce pauvre laquais bénisse cette reine.
> Car elle a consolé mon cœur crucifié,
> Vivant par son amour, mourant par sa pitié !

Les larmes étaient dans tous les yeux et l'admiration dans tous les cœurs.

Voilà vraiment du théâtre et du drame, de la terreur et de la grandeur. Et comme nous sommes loin des vilenies abrutissantes et asphyxiantes auxquelles on voudrait nous condamner et nous soumettre, nous Français, petits-fils de Corneille, de Molière, de Racine et de Voltaire, nous les fils de Victor Hugo, d'Alexandre Dumas, de George Sand, d'Alfred de Musset, d'Alfred de Vigny, de tout ce qui a aimé le beau, le grand, le vrai, le juste et l'idéal !

DCXXXIX

Odéon (Second Théâtre-Français). 7 avril 1879

LE MARQUIS DE KÉNILIS

Drame en cinq actes en vers, par M. Charles Lomon.

Bien que le second drame de M. Charles Lomon paraisse trois ans plus tard que *Jean d'Acier*, je parierais volontiers pour le droit d'aînesse du *Marquis de Ké-*

nilis. La donnée n'en est ni plus ni moins neuve, mais la facture me paraît plus juvénile encore et moins travaillée.

Le Marquis de Kénilis nous reporte, comme *Jean d'Acier*, aux souvenirs de la Révolution de 1789, dans lesquels M. Charles Lomon s'attarde un peu trop pour lui et pour nous. Constatons tout d'abord qu'il n'y touche, dans *le Marquis de Kénilis,* qu'avec beaucoup de précautions, théoriquement pour ainsi dire; et qu'à cet égard sa pièce est absolument inoffensive pour toutes les opinions.

Au premier acte, qui se passe à Brest vers 1792, le marquis de Kénilis, qui commande la frégate *la Cérès,* est à la veille de marier sa fille Berthe avec un gentilhomme nommé Gaston de Trévieux qu'elle aime ou qu'elle n'aime pas, je ne sais trop ; ce qu'il y a de certain, c'est qu'elle a distingué un petit Breton, nommé Yvon, qui sert sous les ordres du marquis et qui a osé lever les yeux jusqu'à elle. Gaston de Trévieux, revenant de Paris, apprend au marquis de Kénilis que la vie du roi est en danger, et lui propose de se réunir à la noblesse fidèle pour sauver la tête de Louis XVI. Le marquis se démet de son commandement; mais Yvon ne le suivra pas : il reprendra la mer. « — Il y « a donc quelque chose que vous aimez mieux que « moi? » lui demande Mlle de Kénilis. « — La Patrie ! » répond Yvon.

Au second acte, M. le marquis de Kénilis déplore amèrement de n'être plus qu'un officier retraité. Il devrait s'y attendre, puisqu'il a donné sa démission. Gaston de Trévieux, revenu secrètement de l'émigration, profite de la disposition d'esprit où il trouve le marquis pour le décider à reprendre *la Cérès*. Il s'agit de sortir du port pour aller chercher un corps de huit cents royalistes, et de revenir ensuite les débarquer pour soulever la Bretagne. Ce qu'on n'a pas dit au

marquis, c'est que *la Cérès* rentrerait escortée par une escadre anglaise..Comprenez-vous pourquoi l'escadre anglaise aurait besoin, pour entrer dans le port de Brest, du concours de *la Cérès?* Non; mais peu importe. L'intention de M. de Trévieux est mauvaise : cela suffit à la marche du drame.

Le complot est exécuté et dénoncé par un mousse; le marquis et Gaston de Trévieux sont arrêtés.

Au troisième acte, nous nous trouvons dans un lieu vague, qui ressemble à l'intérieur d'un château, mais qui doit être un cabaret puisqu'on y boit, et une auberge puisqu'on y couche. Nous y apprenons que M. de Kénilis et M. de Trévieux ont été condamnés à mort dans l'entr'acte. Yvon, devenu lieutenant de vaisseau et commandant de *la Cérès,* a obtenu du Comité de Salut public que la sentence capitale prononcée contre le père de celle qu'il aime fût commuée en transportation. Quant à M. de Trévieux, son rival, il le laisse fusiller comme un chien, et cette magnanimité paraît toute naturelle à M. de Kénilis comme à Berthe. Le père et la fille sont embarqués sur *la Cérès.*

Le quatrième acte se passe dans le salon du capitaine, c'est-à-dire dans le gaillard d'arrière de *la Cérès,* orné de deux énormes caronades. Voilà deux mois que la frégate croise en pleine mer sans avoir rencontré d'ennemis. Le capitaine Yvon ouvre une dépêche cachetée dont il avait ordre de ne prendre connaissance que lorsqu'il serait parvenu sous une certaine latitude. La dépêche contient l'ordre de fusiller sur-le-champ le marquis de Kénilis. Celui-ci, à qui le capitaine Yvon communique la dépêche, dit froidement à son ancien subordonné : « Vous ne pouvez faire respecter votre « autorité que par la discipline, et la discipline est « votre seule règle comme elle est votre seul titre. « Obéissez. » — « O servitude! » s'écrie le capitaine Yvon. *Et grandeur militaire,* faudrait-il ajouter, car

cette histoire de la fusillade ordonnée par une dépêche cachetée en mer, reproduit l'un des plus émouvants épisodes du beau livre d'Alfred de Vigny, publié, il y a tout à l'heure cinquante ans, sous le titre de *Servitude et Grandeur militaires;* cela s'appelle *Laurette ou le Cachet rouge.*

Yvon va procéder à l'exécution sommaire de son futur beau-père, lorsqu'on signale un navire anglais de force supérieure. Le seule moyen d'égaliser la lutte serait de diriger sur l'ennemi un coup de canon tellement bien appliqué qu'il lui démolît son grand mât et l'empêchât de donner la chasse. Le marquis de Kénilis est, paraît-il, de première force dans le jeu qui consiste à abattre d'un coup de canon le grand mât des navires de premier rang. Il pointe une caronade, le coup part et la toile tombe.

Le coup a-t-il porté? Je ne crois pas, car *la Cérès* nous montre, au cinquième acte, ses voiles trouées par la mitraille et son pont encombré par les débris du combat. Très beau décor peint par Chéret. Blessé mortellement, le marquis expie par cette fin héroïque le crime involontaire qu'il faillit commettre contre sa patrie. La nuit tombe; c'est l'heure où s'accomplit quotidiennement sur les navires de guerre la pieuse cérémonie du salut du pavillon, et c'est à l'ombre du drapeau tricolore que le marquis de Kénilis rend sa belle âme à Dieu.

Le drame de M. Charles Lomon ne se compose, à vrai dire, que d'une suite d'enfantillages colorés par toute sorte de tirades vertueuses et patriotiques. On se sent obligé de louer les bons sentiments de l'auteur, mais, pour ne pas juger la pièce avec trop de sévérité, on a besoin de se souvenir que M. Charles Lomon est absolument un jeune homme, qui, ne possédant encore ni impressions, ni observations qui lui soient propres, construit des drames avec ses souvenirs de lecture.

La versification du *Marquis de Kénilis* n'est pas toujours correcte; on y trouve des vers comme celui-ci :

Peut se permettre un peu de familiarité.

qui est armé de treize pieds bien comptés. Mais l'écrivain arrive, somme toute, à l'expression assez large de sa pensée, et le travail assidu lui donnera sans doute ce qui lui manque encore pour conquérir des succès durables.

Le drame de M. Charles Lomon a été monté par l'Odéon avec un grand soin de détails et des décors très remarquables. L'interprétation est fort bonne. M. Pujol rend avec beaucoup de noblesse et de pathétique le beau caractère du marquis de Kénilis; Mlle Jullien s'est fait applaudir dans le rôle de Berthe; M. Rebel, qui joue le capitaine Yvon, a de la chaleur et de l'intelligence; il devra se défaire d'un grasseyement disgracieux. M. Porel joue avec zèle le rôle d'un vieux matelot raisonneur et dévoué à son chef.

L'Odéon a très bien fait d'accueillir, malgré ses imperfections relatives, le drame de M. Charles Lomon, qui est vraiment un « jeune ». Mais, après *le Marquis de Kénilis*, d'autres ouvrages considérables au point de vue littéraire attendent qu'on leur fasse place au soleil de la rampe. Quand jouera-t-on le *François Ier* de M. Parodi, le *Henry VIII* de M. Gilbert-Augustin Thierry, l'*Attila* de M. de Bornier, *la Moabite* de M. Déroulède? Évidemment, quand la question de l'Odéon sera résolue; et franchement, il serait temps d'y songer.

M. Turquet, secrétaire d'État pour les beaux-arts, M. Antonin Proust, rapporteur de la sous-commission, ne bornent pas sans doute leur sollicitude aux affaires de l'Opéra. Je trouve admirable qu'on accorde 800 000 francs, 1 000 000, 1 200 000 francs, même à notre première scène lyrique; mais ne songera-t-on

pas un peu à la littérature, qui n'a d'autre asile que ce pauvre Odéon, dont les destinées sont tenues en suspens depuis tant de mois?

Je laisse de côté toute question de personnes; mais je ne me lasserai pas de répéter que, quel que soit le directeur de l'Odéon, M. Duquesnel ou tout autre, il faut lui donner de quoi vivre. On a accordé 40 000 francs à un directeur de province pour monter un opéra inédit. Que donne-t-on à l'Odéon? 60 000 francs pour huit pièces nouvelles formant un minimum de seize actes, et pour quarante représentations de l'ancien répertoire. C'est absolument misérable, et nul ne peut exiger qu'un entrepreneur risque à tout coup sa fortune personnelle et son honneur commercial pour substituer son action et sa responsabilité à celles de l'État.

L'existence de l'Odéon est aussi nécessaire aux jeunes auteurs qu'au recrutement de la Comédie-Française. Qui joue en ce moment *Ruy Blas*? M^{lles} Sarah Bernhardt et Baretta, MM. Mounet-Sully, Febvre et Coquelin cadet, qui sont tous sortis de l'Odéon. Voilà certainement une pépinière féconde, qui vaut mieux que toutes les écoles d'application qu'on projette de créer stérilement aux dépens du budget.

DCXL

Athénée-Comique. 10 avril 1879.

LEQUEL?

Comédie-bouffe en trois actes, par MM. Armand Chaulieu et Henri Feugère.

La « comédie-bouffe » de l'Athénée est une grosse et bonne farce, qui, sans prétention aucune à la co-

médie, a fait franchement rire pendant plus de deux heures.

La donnée en est aussi gaie qu'invraisemblable. Deux jeunes gens se croient mariés à la même femme. Il y a eu erreur à la mairie, l'officier municipal ayant pris l'un des témoins pour l'époux. Le moment vient où les deux prétendus maris se rencontrent à la porte de la chambre nuptiale ; ni l'un ni l'autre ne veut céder le pas, et un combat singulier s'engage entre eux ; leurs armes sont le sabre et la hache du charcutier Piédeporc, oncle de la mariée. Si j'ajoute que ce charcutier, qui s'appelle Piédeporc, habite Sainte-Menehould, on apercevra tout de suite la physionomie de la pièce.

Le troisième acte renferme une scène bien hardie, mais bien bouffonne ; il faut voir l'un des maris d'Agathe Piédeporc revendiquer ses droits et s'introduire dans le lit prétendu conjugal, où il ne trouve que le père Piédeporc, qui, brusquement réveillé, prend l'amoureux pour un voleur et lui administre une raclée.

La situation, qui paraît indécente à raconter, n'est, au théâtre, que profondément burlesque. On est en plein dans les souvenirs de la Foire Saint-Laurent et des Funambules.

La pièce de MM. Armand Chaulieu et Henri Feugère est jouée avec un entrain diabolique par Mme Macé-Montrouge, à qui M. Montrouge donne la réplique avec sa finesse ordinaire. M. Allart est très amusant dans le rôle du mari définitif d'Agathe Piédeporc.

DCXLI

Renaissance.　　　　　　　　　　12 avril 1879.

LA PETITE MADEMOISELLE

Opéra-comique en trois actes, paroles de MM. Henry Meilhac
et Ludovic Halévy, musique de M. Charles Lecocq.

L'ouvrage nouveau dû à la collaboration des trois auteurs du *Petit Duc* porte un titre qui n'a pas été compris par tout le monde. En l'expliquant, j'aurai à peu près raconté la pièce.

On connaît le rôle militant et romanesque que joua, dans les troubles de la Fronde, Mlle d'Orléans, fille de Gaston, petite-fille de Henri IV, cousine germaine de Louis XIV, qu'on appelait la Grande Mademoiselle. On sait qu'après avoir tiré contre les troupes de son roi le canon de la Bastille, elle finit par se soumettre et même par se réconcilier avec le cardinal Mazarin; beaucoup plus tard, elle s'éprit du duc de Lauzun, bon gentilhomme d'ailleurs, et vaillant homme de guerre, et l'on croit qu'elle l'épousa.

Telle est l'aventure que MM. Henry Meilhac et Ludovic Halévy viennent de mettre à la scène, en substituant au personnage historique de Mlle d'Orléans le personnage inventé d'une frondeuse pour rire nommée la comtesse Cameroni, *la Petite Mademoiselle*.

La Petite Mademoiselle se jette dans Paris par surprise, y fomente la résistance des bourgeois, puis, vaincue par les troupes royales, obtient sa grâce du cardinal Mazarin et épouse un jeune officier qu'elle aime, le vicomte de Manicamp.

Le premier acte est le plus joli et le mieux venu des

trois. La petite Mademoiselle, pour entrer dans Paris, a pris au hasard le nom d'une notairesse d'Angoulême qu'elle connaissait un peu, M^{me} Douillet.

Or il se trouve que la très jolie et par trop légère M^{me} Douillet a laissé des souvenirs galants parmi les officiers des régiments qui ont, l'un après l'autre, tenu garnison à Angoulême; il y a même une chanson là-dessus, avec accompagnement d'une sonnerie de cavalerie. Le jeune vicomte de Manicamp, qui commande aux avant-postes, croit qu'il lui est permis d'en prendre à son aise avec la galante M^{me} Douillet, mais il rencontre une résistance et des airs de hauteur qui l'avertissent de sa méprise; l'officier passe de la galanterie un peu brutale au respect, puis à l'amour. Il se promet de rejoindre la comtesse Cameroni dans Paris.

Le second acte nous montre la comtesse déguisée en servante de cabaret pour conspirer plus à son aise avec de grands seigneurs et de grandes dames habillés en portefaix ou en femmes de la Halle. Quant à Manicamp, il s'est fait accepter comme apprenti chez un charcutier dont la boutique est située en face du cabaret de la comtesse. Les barricades s'élèvent et sont prises, la Fronde est vaincue.

Rien n'empêcherait Manicamp d'épouser la Petite Mademoiselle si une combinaison politique, réglée par le cardinal Mazarin, et que je n'ai pas bien comprise, n'obligeait la comtesse à épouser le frère de son premier mari. Enfin Mazarin se laisse fléchir, et il me paraît regrettable que ce fin politique n'ait pas cédé plus tôt, car le troisième acte de *la Petite Mademoiselle* n'en est pas précisément le meilleur.

Parmi les dix-neuf morceaux dont se compose la partition de M. Lecocq, le public a surtout applaudi le duetto de M^{lle} Mily Meyer et de M. Lary : « S'il est un bourgeois respectable », au premier acte; les cou-

plets de Manicamp déguisé en gars bas-normand :
« Me v'la, j'arrive de Normandie », chantés par M. Vau-
thier avec la verve la plus bouffonne; les couplets de
M^lle Jeanne Granier : « Notre papa, homme estimable »,
et la Mazarinade, construite en forme d'air de bra-
voure, qui fournissent le meilleur contingent du se-
cond acte. Un trio bouffe, au dernier acte, se recom-
mande par sa gaîté et son allure dansante. J'ajoute,
pour mon goût personnel, une louange au petit
sextuor du premier acte, très mélodique et bien
spirituellement agencé pour les voix.

M^lle Jeanne Granier a été très fêtée sous les nom-
breux travestissements et costumes de la Petite Ma-
demoiselle; M. Vauthier représente avec beaucoup
d'aisance et d'humour le vicomte de Manicamp.
M^mes Desclauzas et Mily Meyer donnent du piquant à
deux rôles épisodiques, celui de la cabaretière qui
appelle sa servante M^me la comtesse, et de la charcu-
tière qui appelle son apprenti M. le marquis. M. Ber-
thelier n'a presque point de rôle; il s'en est fait un
comme il a pu.

Les décors et les costumes sont pittoresques et
riches; il y a là les éléments d'un succès qui n'em-
prunte presque rien aux procédés de l'opérette.

DCXLII

Vaudeville. 19 avril 1879.

LES TAPAGEURS

Comédie en trois actes, par M. Gondinet.

Les tapageurs, d'après M. Gondinet, sont les gens
qui fondent le succès de leurs spéculations politiques,

financières ou matrimoniales sur le bruit, qui est un des attributs de la Renommée, et au besoin sur le scandale, qui élève au pinacle un homme ou une femme, lorsqu'il ne les étouffe pas dans la boue.

Les types modelés par M. Gondinet sur cette donnée première sont le comte de Jordane, homme politique, homme du monde, qui fait du tapage pour le plaisir d'en faire, car, époux d'une femme charmante qui lui a donné son cœur avec des millions, et père d'un aimable garçon nommé Raoul, qui borne son ambition à se battre bruyamment pour des étoiles d'opérettes, le comte de Jordane n'a vraiment rien à souhaiter dans le monde tel qu'il le comprend. Puis, le prince Orbeliani, un Roumain de grande naissance et de grande fortune, qui étale au grand jour son luxe, ses succès de boudoir, et même ses ridicules, car il en a. Balistrac, l'ancien député, l'ancien préfet, prestidigitateur de premier ordre dans l'intimité, et le plus amusant des clowns dans un bal travesti, qui espère devenir ministre en attirant l'attention publique par quelque moyen que ce soit. Enfin, Saint-Chamas, l'orateur parlementaire, qui prépare son avenir politique par des interpellations aussi bruyantes qu'inutiles; Descourtois, Puyjolet, ambitieux modestes, qui laissent à leurs femmes le soin de battre la caisse pour le compte de la communauté; et, planant sur tous de la hauteur de son cynisme, le banquier Cardonat, entrepreneur d'affaires aussi séduisantes que chimériques, telle est la galerie de tapageurs collectionnée par M. Gondinet. Elle contient quelques portraits de valeur douteuse ou secondaire, et l'on y pourrait signaler plus d'une lacune. Mais la représentation de ces trois actes dure près de quatre heures. Si M. Gondinet n'avait rien omis, il nous aurait conduits jusqu'à l'aurore.

Autour des tapageurs se groupent des figures de

femmes très variées, depuis la chaste et charmante Geneviève, fille de l'austère M. Bridier, ancien garde des sceaux, redevenu simple avocat, jusqu'à la petite grue qui a le droit de se croire chez elle dans la demeure du prince Orbeliani et qui, ne s'y trouvant pas traitée selon ses mérites par les invités du prince, s'en va finir sa nuit chez Bignon, au bras du premier venu. Entre ces deux extrêmes se placent Clarisse, l'aimable femme du comte de Jordane ; Mme Cardonat, une Valaque dont la beauté n'est pas sans influence sur le succès des spéculations entreprises par son mari ; Valentine de***, la plus tapageuse des veuves, etc.

Tous ces personnages, dessinés par l'observation de M. Gondinet ou imaginés par sa fantaisie, se promènent pendant deux actes, d'abord à travers la soirée donnée par le comte de Jordane, ensuite à travers la redoute offerte par le prince Orbeliani au monde parisien. Les traits de mœurs, les fines remarques, les mots spirituels abondent et surabondent, mais l'action ne vient pas. Vous est-il arrivé d'attendre, dans quelques-uns de ces salons que j'appellerai, en rappelant une des plus aimables œuvres de M. Édouard Pailleron, le salon de la comtesse Wachter, un de ces dîners fantastiques qui semblent reculer dans les brumes de la nuit à mesure que les aiguilles avancent sur la pendule ! Il y a là des femmes aimables, des Parisiens consommés, des hommes forts, de grands artistes, tous gens spirituels à défrayer pendant vingt ans un journal comme le *Figaro*. Eh bien ! malgré le charme irrésistible, au point d'en devenir irritant, d'une conversation pimentée par tous les condiments de l'imprévu, une lassitude énervante envahit votre être, et vous en arrivez à ce degré de fatigue où le mot le plus étincelant et le plus substantiel serait pour votre oreille cette simple phrase : « Madame est servie. » Enfin, vous vous mettez à table, il est trop

tard; votre cerveau, alourdi par une tension prolongée, ne prête plus qu'une attention distraite aux rares propos qui s'échangent encore, et votre estomac contracté n'a plus cet entrain physiologique qui s'appelle l'appétit.

Cet apologue résume les sensations produites sur le public par la pièce d'hier. Lorsque la comédie et même le drame se sont montrés au troisième acte des *Tapageurs*, il était trop tard; le moment psychologique était passé.

C'est, d'ailleurs, peu de chose que ce drame sommaire. Le comte de Jordane, tout en courtisant M$^{\text{me}}$ Cardonat, s'est laissé prendre aux embûches du mari, et voilà son honneur compromis par la débâcle d'une fantastique Compagnie du Danube dont il s'est laissé faire administrateur. L'austère Bridier refuse la main de Geneviève à Raoul de Jordane, parce que la situation nouvelle faite à son père offense le puritanisme du vieil avocat. Placé entre son fils au désespoir et sa femme qu'il a offensée, le comte de Jordane se tire d'affaire en galant homme qui a des écus; il paie les dettes de la Société Cardonat, marie son fils et se fait pardonner par sa femme.

Mais comment M. Edmond Gondinet ne s'est-il pas aperçu que ce petit drame, attendu jusqu'au coup de minuit, n'était autre que le *Montjoye* de M. Octave Feuillet, réduit à un acte? Le fond et les épisodes sont identiques; car il n'y a pas jusqu'à la belle Moldave, M$^{\text{me}}$ Cardonat, qui ne reproduise, trait pour trait, la belle Péruvienne pour laquelle M. Montjoye trompe sa femme.

Ces remarques faites, le moyen d'être absolument sévère avec M. Edmond Gondinet? Il a tant d'esprit, tant d'*humour*, une veine si fertile, qu'une pièce manquée par lui contient encore assez de choses charmantes et vraiment françaises, pour ajouter à l'estime qu'on

a de son talent, alors même qu'elle n'inscrit pas un titre de plus sur la liste de ses succès. Les deux premiers actes des *Tapageurs*, dans leur contexture si feuillue qu'elle en est confuse, ressemblent à des pages d'album chargées par un peintre habile de mille croquis qui correspondent chacun à un souvenir. C'est inachevé, mais charmant de spontanéité et de vérité.

M. Adolphe Dupuis joue le comte de Jordane comme il avait joué Montjoye, avec beaucoup d'autorité, d'aisance et d'esprit. M. Pierre Berton a bien peu de chose à faire et à dire dans son rôle d'écervelé, qu'on pourrait croire amoureux de sa jeune belle-mère. Est-ce une fausse impression née de l'optique du théâtre ou bien M. Edmond Gondinet a-t-il voulu ce sous-entendu qui, n'aboutissant à rien de saisissable, nuit à la clarté de la pièce? M. Dieudonné est excellent de tenue et de finesse sarcastique dans le rôle du prince Orbeliani. M. Joumard, qui jouait le mari de la Péruvienne dans *Montjoye*, joue le mari de la Moldave dans les *Tapageurs*. C'est un sort.

Les rôles de femme sont très nombreux et très peu développés; M^lles Bartet et Réjane ne peuvent se montrer que très convenables sous les traits de la comtesse de Jordane et de Geneviève Bridier. M^lle Massin a su donner, avec son talent de comédienne très fin et de plus en plus remarqué, beaucoup de relief au rôle épisodique de la jeune veuve condamnée par son défunt mari à se remarier au bout de son année de veuvage, sous peine d'exhérédation, « de peur », dit le mari dans son testament, « qu'elle ne continue à faire du tapage sous mon nom ». Les autres personnages de femmes sont nuls; rien pour M^lle Gabrielle Gautier, qui méritait d'être mieux partagée pour son début au Vaudeville.

DCXLIII

Troisième Théatre-Français. 24 avril 1879.

LA DISPENSE

Comédie en quatre actes en prose, par M. Ernest de Calonne.

Qui le croirait? M. Ernest de Calonne, l'auteur de *l'Amour et l'Argent* et du *Gentilhomme citoyen*, ce rival posthume de Casimir Bonjour, vient de desserrer sa cravate blanche, d'ébouriffer son classique toupet et de jeter son garde-vue vert au nez de la muse Thalie. *La Dispense* est une simple opérette, une opérette en prose ou bien un vaudeville sans couplets, où l'on relèverait facilement plus d'une réminiscence de *Giroflé-Girofla*, de *la Petite Mariée*, du *Petit Duc* et même de *la Petite Muette*.

Voici l'histoire. Le jeune Achille Mercier va épouser sa cousine Suzanne Guillard; le père Guillard s'est chargé d'obtenir la dispense ecclésiastique à raison de la parenté; le jour du mariage arrive, mais non pas la dispense qu'on attendait de Rome. On se rend néanmoins à la mairie et la cérémonie civile s'accomplit; alors seulement on s'aperçoit que M. Guillard, qui est fort distrait, a gardé la demande de dispense dans sa poche et qu'il a envoyé à l'archevêché la copie d'un bail qu'il venait de signer. C'est à recommencer, et par conséquent un délai de six semaines au moins séparera le mariage civil du mariage religieux.

On juge de la contrariété et du chagrin d'Achille Mercier, qui est amoureux fou de sa jeune femme, et qui se résigne difficilement à demeurer, pendant six semaines, un mari purement nominal. Cette lutte de

la jeunesse et de l'amour contre les convenances sociales, protégées par les grands parents qui ne perdent pas leur fille de vue, occupent les trois derniers actes de la pièce. Au dernier, Suzanne Guillard s'est échappée pour visiter en cachette l'appartement préparé pour elle par son jeune mari; elle y est surprise par Achille, qui ne voudrait plus la laisser sortir. Mais l'angélique pureté de Suzanne la défend contre l'audace légitime d'Achille, et lorsque les grands parents arrivent chez celui-ci à la recherche de leur fille, ils la trouvent toujours digne de la dispense, qui est enfin arrivée.

Évidemment, ce sujet, si scabreux qu'il soit, n'en est pas moins ingénieux, et je suis persuadé que, traité par une plume habile, il aurait pu fournir une comédie agréable et légère; mais le style de M. de Calonne gâte tout. En vers, le style donne parfois l'illusion du talent; en prose, c'est un gâchis de banalités saugrenues, tel qu'en débiterait un Labadens en délire après quelque repas de corps au café Corazza. M. de Calonne s'était promis, sans doute, d'être piquant et même un peu vif; sa naïveté le jette malgré lui dans la gravelure la plus accentuée, celle qui s'ignore. La censure, loin de nuire à *la Dispense,* l'a sauvée en supprimant nombre d'énormités inconscientes qui auraient empêché la pièce d'aller jusqu'au bout; elle s'est montrée même si bonne personne que de respecter le nom d'Anastasie porté par une femme ridicule.

La Dispense est bien jouée par M. Bahier, un jeune comique très naturel et très fin, qui ne restera pas au boulevard du Temple, et par Mlle Bernage, dont l'ingénuité un peu étudiée n'en est pas moins fort intelligente.

DCXLIV

Opéra-Comique. 25 avril 1879.

Reprise du CAID

Opéra-comique en trois actes en vers libres, paroles de T. Sauvage, musique de M. Ambroise Thomas.

Le *Caïd* fut joué, pour la première fois, à l'Opéra-Comique, le 3 janvier 1849. Il y avait précisément vingt-quatre jours que la république des républicains venait de disparaître avec le général Cavaignac; on renaissait à la gaîté. Le franc éclat de rire du *Caïd* fut accueilli par le public parisien avec une sympathie communicative. Il faut dire que l'interprétation de cette agréable bouffonnerie, que nous appellerions aujourd'hui une opérette, était délicieuse : Mme Ugalde, dans tout l'éclat de sa verve, dans toute la flamme de sa voix; Hermann-Léon, un baryton mordant, dont l'allure fantaisiste rappelait quelquefois Mélingue; Saint-Foix, dont j'entends encore l'inimitable fausset; Henri, dont la basse-taille avait autant de rondeur que son jeu; enfin l'agréable *tenorino* qui répondait au nom de Boulo — c'était un portrait — et Mlle Decroix, toute jeune et toute avenante.

Le *Caïd* obtint un succès fou. Le livret était de la façon de Théodore Sauvage, un spécialiste qui avait étudié les procédés de l'ancien opéra-comique dans le répertoire des foires Saint-Germain et Saint-Laurent. Un sujet simple et gai, en style naïf et sans prétention, tel était le caractère de ces productions dont la fortune ne laisse pas d'être enviable, car *l'Eau merveilleuse*, *Bonsoir monsieur Pantalon*, etc., restent au répertoire. C'est même à propos d'un dernier livret de

Sauvage, intitulé *Gille et Gillotin* que surgit ce notable procès, fait par M. Ambroise Thomas pour marquer sans doute une limite entre la situation présente de l'académicien directeur du Conservatoire, et son passé, dont il faisait trop bon marché, car *le Caïd* ne porte aucun tort à l'illustre auteur de *Mignon* et d'*Hamlet*.

C'est une partition charmante et délicate, remplie de verve mélodique, constamment relevée par ce tour particulier qui s'appelle le style et par une orchestration aussi piquante que spirituelle.

On prétend qu'en écrivant *le Caïd*, M. Ambroise Thomas songeait à écrire un pastiche, ou plutôt une parodie de la musique bouffe italienne; je prends ce *racontar* pour ce qu'il vaut. On n'aperçoit clairement une pensée de ce genre, qu'au second acte, dans le badinage ingénieux du trio en *la* majeur : *Ah! je trouve enfin le pékin.* Mais, à part quelques plaisanteries de ce genre, maintenues dans un ton très discret, M. Ambroise Thomas n'a songé à la bouffonnerie italienne, j'entends à la meilleure et à la plus exquise, celle de *l'Italiana in Algeri*, par exemple, que pour s'en assimiler le procédé mélodique et élégant, qui éloigne jusqu'au soupçon de trivialité.

En écoutant, par exemple, le duetto en *fa* majeur par lequel débute le dernier *finale* du *Caïd*, on reconnaît bien vite que ce souvenir, ou plus exactement ce parfum de musique italienne, rattache la partition de M. Ambroise Thomas à l'école française du premier tiers de ce siècle, à l'Auber de *Fiorella* et de *Léocadie*, à l'Herold de *Marie* et du *Muletier*.

C'est d'ailleurs un charme que d'écouter ces inspirations si fraîches, si abondantes et si opportunément surveillées par un goût parfait.

Le public de l'Opéra-Comique a fêté *le Caïd* comme on fête un aimable ami dont l'absence a trop duré.

Le Caïd est très bien chanté par la jeune troupe de l'Opéra-Comique à qui il ne manque que de jouer dans une note plus gaie.

M. Taskin, dont la belle voix de basse avait été remarquée lorsqu'il créa le rôle du Frère Laurent dans *les Amants de Vérone* de M. le marquis d'Ivry, débutait ce soir sous le colback du tambour-major Michel, vainqueur de la belle Fatma. C'est un très beau rôle de basse chantante ou de baryton, qui peut se rendre sous deux aspects : Hermann-Léon, qui l'a créé, faisait de son tambour-major un type militaire très accusé, à la rude et longue barbiche, à l'accent consacré des fusiliers Dumanet et Bocquillon. M. Faure, qui n'a pas dédaigné de manier la canne à pomme d'or, développait le côté sentimental et bellâtre de ce batteur de peaux d'âne. M. Taskin est de l'école de Faure. Il a de l'aisance, de la facilité dans l'émission ; son succès comme chanteur a été complet ; mais, au second acte, Mlle Clerc et M. Taskin ont chanté : *O ma gazelle!* en amoureux pour de bon, et, alors, adieu le duo bouffe.

M. Nicot joue tranquillement et convenablement le personnage du coiffeur Birotteau, auquel il néglige de prêter la faconde exubérante qui devrait caractériser cet ingénieux Lespès algérien. Comme ténor il est très bien placé dans ce rôle, et on l'a beaucoup applaudi.

Le rôle de l'eunuque Ali-Bajou est plaisamment rendu par M. Barnolt.

Mlle Isaac ne mérite que des éloges pour le talent de chanteuse et de vocaliste qu'elle a déployé dans le rôle de Virginie ; sa voix est pleine, souple, merveilleusement homogène, et elle bat le *trille* avec une régularité aussi remarquable que rare. Que lui manque-t-il pour être la plus parfaite des Virginie? C'est ce qu'elle devinera d'elle-même le jour où elle aura l'occasion d'aller voir et entendre Mme Zulma Bouffar.

DCXLV

Chateau-d'Eau. 26 avril 1879.

JEAN BUSCAILLE

Drame en cinq actes, par M. Valnay.

Le théâtre du Château-d'Eau a représenté, ce soir, avec succès, un bon et honnête drame, qui nous ramène au temps heureux de Pixérécourt et de Victor Ducange.

Le point de départ n'en est pas précisément neuf, car il s'agit d'une substitution d'enfant, rajeunie par des circonstances plus singulières que vraisemblables. Un officier de l'armée de la Loire, fugitif et proscrit, a reçu asile, avec sa femme, dans la maison d'un homme d'affaires nommé Claude Bertin. Mme Grandjean accouche en même temps que Mme Bertin ; mais l'enfant de Mme Bertin est mort-né, tandis que Mme Grandjean met au monde deux jumeaux. Or, l'existence d'un enfant est absolument nécessaire à Claude Bertin pour recueillir je ne sais quel héritage ; il s'empare adroitement d'un des fils de Mme Grandjean, sans que personne se doute de rien, pas même l'accouchée, ce qui est un peu fort. Quand je dis personne, je me trompe ; car Claude Bertin a bien été obligé de mettre dans sa confidence Jean Buscaille, le fossoyeur de la commune, qu'il a chargé d'enterrer l'enfant nouveau-né de Mme Bertin.

De ce prologue bizarre et peu appétissant, sortent cependant quatre actes pleins d'intérêt et d'émotion.

Claude Bertin a fait fortune avec l'héritage que lui assurait la naissance de son prétendu fils, nommé Guillaume. Celui-ci, grand et beau garçon de vingt

ans, est devenu amoureux d'une pauvre fille qu'il a séduite et rendue mère, il ne demanderait pas mieux que de l'épouser, mais son père ne consent pas à un pareil mariage, car Geneviève est la fille de Jean Buscaille le fossoyeur. Jean Buscaille possède, il est vrai, le secret de Claude Bertin, mais Claude Bertin tient Jean Buscaille obéissant et muet, car il ne dépend que de lui d'envoyer au bagne Jean Buscaille, qu'il a pris en flagrant délit de vol avec effraction.

Guillaume, désespéré de ne pouvoir épouser Geneviève, part pour l'armée, où sa bonne conduite lui donne promptement les galons de sous-officier. Revenu en congé dans le pays pour assister à la noce d'un camarade, il trouve Geneviève en butte aux galanteries d'un officier qui la fatigue de ses obsessions sans scrupules ; Guillaume revendique ses droits ; l'officier lui répond avec hauteur, une querelle s'engage et Guillaume reçoit un coup de cravache dans la figure. Un général paraît, c'est le père de l'insulteur ; après s'être fait expliquer l'affaire, il ordonne à son fils de faire réparation au maréchal des logis Guillaume en se battant avec lui. Une rencontre est décidée.

Jean Buscaille, témoin de la querelle, s'empresse de se rendre chez Claude Bertin pour qu'il empêche ce duel impie entre deux frères, car le général, c'est ce même commandant Grandjean qui reçut jadis l'hospitalité de Claude Bertin, et Albert Grandjean est le frère jumeau de Guillaume. Claude Bertin refuse d'intervenir, car il faudrait révéler la vérité, et ce serait la ruine de sa fortune. Jean Buscaille se retourne alors vers M^{me} Bertin ; la pauvre femme est anéantie en apprenant que Guillaume n'est pas son fils ; mais elle reste sa mère par le cœur, et c'est elle qui jettera les deux frères dans les bras l'un de l'autre. La pièce finit par la récompense générale de la vertu et par le repentir des méchants. Jean Buscaille, réhabilité par le

travail et l'honnêteté, voit sa fille devenir M^me Guillaume Grandjean, bru d'un général de division.

C'est excessivement « vieux jeu », comme on dit dans l'argot du théâtre, mais on s'intéresse et on pleure. Des sentiments naïfs, tous les sentiments vrais sont naïfs, sont exprimés sans emphase et avec justesse, dans une langue peu littéraire mais suffisamment correcte.

Le drame de M. Valnay aurait été un fort succès pour l'Ambigu ou la Gaîté avant 1830. Il a du reste cette chance rare d'être très bien joué par des artistes de réelle valeur : M. Péricaud, excellent dans le rôle de Jean Buscaille ; M. Bessac, plein de franchise et de vaillance sous les traits du maréchal des logis Guillaume ; M^me Wilson, une très touchante Geneviève ; M^me Laurenty, qui traduit avec cœur la tendresse maternelle de M^me Bertin, enfin M. Fugère très amusant dans un rôle épisodique de petit paysan. Un jeune débutant, M. Devesvres, qui, à défaut d'expérience, a de l'intelligence et de la tenue, mérite d'être encouragé.

DCXLVI

Odéon (Second Théatre-Français). 2 mai 1879.

Reprise du VOYAGE DE M. PERRICHON

Comédie en quatre actes en prose, par MM. Eugène Labiche
et Edouard Martin.

Depuis près de vingt ans que *le Voyage de M. Perrichon* a été représenté pour la première fois au Gymnase, l'opinion s'est établie et chaque jour fortifiée,

parmi les gens de lettres et les connaisseurs, que cette aimable comédie était l'une des meilleures du théâtre contemporain et incontestablement le chef-d'œuvre de son auteur. Ces sortes de jugements, longuement mûris en dehors de tout entraînement et de toute coterie, sont de ceux qu'on ne casse pas.

A défaut de la Comédie-Française, qui laissait attendre Eugène Labiche à sa porte, sans avoir, comme l'Académie, l'excuse qu'on ne lui avait pas fait les visites de rigueur, *le Voyage de M. Perrichon* a accepté l'hospitalité qui lui était offerte sur la rive gauche où l'attendait un succès des plus sympathiques et des plus francs.

Je ne raconterai pas *le Voyage de M. Perrichon*. Tout le monde connaît l'idée d'amère comédie sur laquelle repose la pièce : le carrossier vaniteux prend en grippe l'homme naïf qui l'a sauvé et s'éprend au contraire d'une tendresse folle pour le mauvais plaisant qui s'est fait sauver par lui. Est-ce à dire qu'Eugène Labiche croie que l'humanité soit mauvaise et qu'on ne la calomnie pas en la peignant ingrate et fausse? Non, sa philosophie tolérante et souriante ne va pas jusqu'à ces extrémités. Il pense, au contraire, avec ce pauvre Émile Deschamps, qui m'écrivait un jour cette pensée, utopique peut-être, mais consolante : « Les plus grands « sont toujours les meilleurs », que les qualités du cœur sont en rapport avec celles de l'intelligence : « Avant « d'obliger un homme », dit Daniel Savary à Armand Desroches, « assurez-vous bien d'abord que cet homme « n'est pas un imbécile, car un imbécile est incapable « de supporter longtemps cette charge écrasante qu'on « appelle la reconnaissance. » Telle est la signification du *Voyage de M. Perrichon*, qui pourrait, en ne considérant que Perrichon et son ami Majorin, s'appeler *les Ingrats*.

Si l'on craignait que le cadre de l'Odéon ne parût

un peu vaste pour la pièce, on a été très vite détrompé ; une pièce de théâtre remplit tout les cadres lorsqu'elle est solidement construite, c'est-à-dire lorsqu'elle développe avec méthode et justesse, et même avec une certaine lenteur raisonnée, les ressorts qui font mouvoir non des événements mais des caractères. Le plaisir du public très nombreux, dont la présence donnait à l'Odéon un air de fête, a été des plus vifs depuis le lever jusqu'à la chute du rideau.

Comment remplacer M. Geoffroy qui incarnait dans le souvenir de tous le personnage de M. Perrichon ? Ce problème, qui paraissait insoluble, a été résolu comme tous les problèmes très difficiles, de la manière la plus simple. Le Palais-Royal a bien voulu prêter à l'Odéon un acteur comique appelé Montbars [1], qui n'avait guère montré jusqu'à présent que de la bonne humeur dans des rôles de ganaches. Et voilà que M. Montbars, mis en possession d'un excellent rôle et jeté sans préparation sur l'une des plus grandes scènes de Paris, a conquis du premier coup sa place parmi les bons comédiens du jour. M. Montbars a eu le bon esprit de n'imiter personne, et, modérant son jeu, de ne pas l'empeser ni le refroidir. Il est plein de naturel et de gaîté, qualités précieuses, et il possède une voix pleine et mordante qui porte sans efforts jusqu'au fond de cette immense salle, qu'on pourrait appeler le tombeau des voix.

Mlle Sisos, tout à fait charmante dans son petit rôle d'ingénue, Mme Crosnier, MM. Porel, Amaury, François et Touzé, interprètent les autres rôles du *Voyage de Monsieur Perrichon* avec beaucoup de zèle, d'intelligence, de talent, et aussi de jeunesse, ce qui ne gâte rien.

L'Odéon a donc très bien fait de reprendre *le Voyage*

1. Il mourut peu d'années après, et n'avait rien de commun que le nom avec l'acteur Montbars qui créa le rôle de général dans *les Danicheff* à ce même Odéon.

de Monsieur Perrichon, une pièce si gaie, si fine, d'une si belle humeur et d'un esprit si vif. Répertoire de second ordre, direz-vous ? Sans doute, car tout le monde ne peut pas écrire le *Tartufe* ni *le Misanthrope*, qui, d'ailleurs, existent assez pour n'avoir pas besoin d'être refaits. Mais si vous aimez les comparaisons, eh bien ! relisez les pièces de Wafflard, de Fulgence, de Creuzé de Lesser, d'Alexandre Duval et même de cet excellent Picard, si violemment surfait, *le Voyage à Dieppe*, *le Secret du Ménage*, *Maison à vendre* et même *la Petite Ville*, et vous reconnaîtrez que la supériorité de notre Labiche éclate comme celle d'un maître qui connaît ses distances, mais qui ne souffre pas que personne se mette devant lui lorsqu'il contemple le buste de Molière.

Et en même temps que l'Odéon s'approprie, en les mûrissant pour la Comédie-Française, ces œuvres charmantes où éclate le rire français, aux éclats si argentins, aux dents si blanches, qui l'empêcherait, nonobstant clameur de fruits secs, de reprendre quelque grand et beau drame répondant à d'autres idées et représentant une autre face de l'art ? Le premier volume du théâtre de M. Auguste Vacquerie, récemment publié par la librairie Calmann Lévy, se trouve justement sous mes yeux pour me rappeler que *les Funérailles de l'honneur*, tombées en 1861, sans avoir été comprises ni jugées, sont un des plus beaux et des plus nobles drames qui aient paru sur le théâtre. M. Vacquerie, bien qu'il se soit célébrifié dans sa folle jeunesse par des bizarreries voulues, n'est rien moins qu'un improvisateur, ni qu'un échevelé. Dans ses *Funérailles de l'honneur* comme dans son *Tragaldabas*, d'exhilarante mémoire, il y a une pièce, une pièce solide reposant sur des combinaisons savantes et sur des sentiments profonds. Ces pièces-là, qu'elles soient revêtues de la broderie étincelante du vers ou de la

DCXLVII

Théatre-des-Nations. 7 mai 1879.

ROSEMONDE

Drame en cinq tableaux, d'Alfieri, adapté pour la scène française par M. Gustave Vinot.

LES GROS BONNETS DE KRÆWINKEL

Comédie en quatre actes de Kotzebuë.

Le Théâtre des Nations nous a montré ce soir, à travers deux adaptations déjà connues, la *Rosmunda* d'Alfieri, et *Die deutschen Kleinstaedter*, de Kotzebuë.

L'héroïne d'Alfieri était la fille de Cunimond, roi des Gépides; on la força d'épouser Alboin, roi des Lombards, qui, le soir de ses noces, lui fit boire de l'hypocras dans le crâne de son propre père, l'infortuné Cunimond. Naturellement Rosemonde prit un amant, et se servit de lui pour se défaire d'Alboin. Quand cet amant, nommé Almachilde, eut envoyé Alboin rejoindre Cunimond, Rosemonde pensa qu'il était temps d'en prendre un autre; mais Almachilde, prévenu à temps, débarrassa enfin le plancher terrestre de l'aimable Rosemonde, fille de Cunimond.

Alfieri, séduit, je ne sais pourquoi, par cet amas de barbares horreurs, a compliqué les données de l'histoire en rendant Almachilde amoureux de la jeune

princesse Romilde, qui, de son côté, idolâtre un vertueux guerrier qui posséderait toutes les qualités s'il consentait à s'appeler autrement qu'Ildovald. Après avoir été longtemps ballottée entre Almachilde et Ildovald, Romilde reçoit le coup de la mort des propres mains de Rosemonde.

La tragédie d'Alfieri, jouée à Paris il y a plus de vingt ans, par Mme Adélaïde Ristori, me parut alors fort ennuyeuse. Je ne m'en dédis pas. Du moins, la versification large et sévère d'Alfieri maintenait-elle le spectateur dans les régions de l'art ; tandis que la prose violente et lâchée de M. Gustave Vinot laisse retomber les gros crimes de Rosemonde dans les vulgarités du mélodrame sans intérêt et partant sans excuse.

Mme Marie Laurent, Mme Paul Deshayes, M. Charpentier, font preuve du plus grand dévouement dans les rôles de Rosemonde, de Romilde et d'Almachilde.

L'amusante comédie de Kotzebuë a ramené un peu de gaîté dans une salle glaciale, qui n'était pas éclairée pendant les entr'actes. M. Paul de Margaliers a très suffisamment respecté le texte de Kotzebuë, mais puisqu'il n'a pas traduit le vrai titre, qui serait *les Habitants de la petite Ville allemande* ou, par syncope, *la Petite Ville allemande*, du moins faudrait-il rectifier sur l'affiche le nom de l'illustre ville de Kræwinkel, qui s'écrit par un *æ* et nom par un *œ*. Deux motifs commandent cette restitution : le premier, c'est qu'il faut se conformer à la volonté de Kotzebuë, le fondateur de Kræwinkel ; le second, c'est que Kræwinkel, par un *æ*, signifie quelque chose qui se traduirait en français par Cancanbourg, ou Potinville.

Cette *Petite Ville* de Kotzebuë, je l'ai traduite dans ma jeunesse avec son appendice, qui est l'amusante farce de *l'Ombre de l'Ane* ou *Un procès à Kræwinkel* : je me suis donné le plaisir de comparer la traduction de M. Paul de Margaliers à la mienne ; c'est donc en con-

naissance de cause que je loue mon confrère et ami d'avoir si fidèlement et si habilement transporté sur la scène française la comédie la plus gaie qu'ait écrite Kotzebuë.

Les grotesques notables de Kræwinkel sont interprétés gaîment par MM. Courcelles, Cressonnois, M^{mes} Maria Vloor, Marie Daubrun et Hadamard. On m'excusera de ne plus parler de M^{lle} Marie Dumas, chargée du rôle de M^{me} Staar; la critique devient trop cruelle lorsqu'elle est manifestement inutile.

DCXLVIII

Théatre Cluny. 9 mai 1879.

Reprise des QUATRE SERGENTS DE LA ROCHELLE

Mélodrame en trois actes et six tableaux, par MM. de Laboulaye et Jules.

C'est une histoire lamentable et funeste que celle des quatre sergents du 45^e de ligne, Bories, Pommier, Goubin et Raoulx, qui furent guillotinés en place de Grève le 21 septembre 1822. Jeunes, braves, instruits, bien notés dans l'armée, les quatre sergents avaient été initiés au carbonarisme par le général Lafayette, ce sinistre honnête homme qui perdit Louis XVI, qui perdit Napoléon I^{er}, qui perdit la Restauration et qui mourut désespéré de n'avoir pu renverser Louis-Philippe. Compromis d'abord par leur propre imprudence, puis trahis par les faiblesses de leurs complices, ils furent condamnés à mort par le jury de la Seine. La rigueur de la sentence ne s'explique pas, aux yeux de

l'histoire, par la gravité du délit. Je dis délit, parce que le fait d'association secrète fut seul établi par les débats. Le complot dont on les accusait était resté à l'état de projet et ne s'était manifesté par aucun commencement d'exécution. Mais les temps étaient sombres et agités; chaque jour une nouvelle conspiration militaire venait mettre en question l'existence du gouvernement. Les esprits en étaient arrivés à un état analogue à celui que nous offre aujourd'hui la Russie, minée par les attentats des nihilistes. On crut qu'il fallait frapper fort et faire de terribles exemples pour maintenir la discipline dans l'armée; le jury s'associa aux violentes réquisitions de l'avocat général M. de Marchangy, et les quatre têtes roulèrent sur l'échafaud de la place de Grève. Le czar écrivit une lettre autographe à M. de Marchangy pour le féliciter de ce sanglant succès.

Des pamphlétaires ont très amèrement reproché au roi Louis XVIII d'avoir donné une fête aux Tuileries le soir même de l'exécution. Le fait est vrai, mais il s'explique simplement par une coïncidence qui n'avait rien de prémédité. Le 21 septembre était l'anniversaire de la naissance de Mademoiselle, fille du duc de Berry, devenue depuis Mme la duchesse de Parme. Il ne dépendait pas du roi de déplacer cette date ni de contremander les invitations lancées au corps diplomatique et aux grands personnages étrangers, parmi lesquels se trouvait le duc de Wellington, de passage à Paris. Mais on s'étonne qu'un garde des sceaux et qu'un procureur général près la Cour de Paris aient signé l'ordre d'une quadruple exécution capitale pour l'anniversaire de la naissance d'une fille de France. Ce sont là de fâcheuses méprises ou de criminels excès de zèle, dont la Restauration a porté la peine, alors qu'après tout elle ne faisait que se défendre contre d'irréconciliables ennemis.

Ce sont là des souvenirs cruels pour tout le monde : fallait-il donc les réveiller? Le ministère des beaux-arts, avec les meilleures intentions du monde, je le veux croire, a commis une faute inutile en levant l'interdit qui pesait depuis quarante-cinq ans sur le mauvais mélodrame de MM. de Laboulaye et Jules (lisez feu Gabriel). Il n'y a intérêt pour personne à l'exhibition de pareils spectacles. Le moment est bien mal choisi pour livrer à la risée publique le personnage, plus ou moins historique, plus ou moins déguisé en « intendant civil », qui représente « le parti prêtre », et la République est-elle bien sûre qu'il soit de son intérêt de glorifier la sédition militaire en l'associant à des souvenirs de gloire dans lesquels elle n'a rien à revendiquer?

Le mélodrame de MM. de Laboulaye et Jules fut représenté pour la première fois à l'Ambigu le 2 mai 1831. C'est une piètre composition dont la naïveté confine à l'ineptie. Tout ce qu'on peut dire, à la décharge des deux auteurs, c'est qu'ils ne songeaient qu'à écrire une pièce d'actualité, et qu'il était assez naturel que les vainqueurs de Juillet, qui n'avaient triomphé que par la défection des troupes, décernassent une apothéose à ceux qui avaient préparé cette défection au prix de leur sang.

M. Laclaindière joue avec chaleur et conviction le rôle du sergent Bories, qui était vraiment un homme d'intelligence et de cœur. M. Mangin fils, qui débutait dans le rôle du sergent Pommier, a des qualités de diction.

Les auteurs n'ont tiré aucun parti du personnage touchant que leur fournissait la légende; je veux parler de cette jeune Françoise, la fiancée de Bories, qui mourut en 1864, vieille et misérable, sans avoir jamais quitté le deuil de celui qu'elle aimait, et qui respira jusqu'à son dernier jour le parfum imaginaire du bou-

quet que Bories lui avait jeté du haut de la charrette fatale en signe d'éternel adieu.

Balzac l'avait connue, cette inconsolable fiancée de la mort ; par deux fois il l'a superbement mise en scène : dans *la Peau de chagrin* d'abord, ensuite dans l'étrange chef-d'œuvre qui s'appelle *Melmoth réconcilié*.

Qui pourrait oublier l'apparition de la superbe Aquilina, vêtue de velours rouge, à la suite de l'orgie où les convives du banquier Taillefer viennent de laisser leur raison : « Oh ! oh ! s'écria Émile Blondet. Aquilina !
« Tu viens de *Rome sauvée*? — Oui, répondit-elle, de
« même que les papes se donnent de nouveaux noms
« en montant au-dessus des hommes, j'en ai pris un
« autre en m'élevant au-dessus de toutes les femmes.
« — As-tu donc comme ta patronne un noble et terri-
« ble conspirateur qui t'aime et sache mourir pour
« toi? dit vivement Émile, réveillé par cette apparence
« de poésie. — Je l'ai eu, répondit-elle ; mais la guillo-
« tine a été ma rivale. Aussi metté-je toujours quelques
« chiffons rouges dans ma parure pour que ma joie
« n'aille jamais trop loin. — Oh ! si vous lui laissez ra-
« conter l'histoire des quatre jeunes gens de la Ro-
« chelle, elle n'en finira pas. — Vous ignorez, reprit
« Aquilina, ce que c'est d'être condamnée au plaisir
« avec un mort dans le cœur... »

Qu'on me pardonne cette citation : elle me fait oublier les pauvretés du mélodrame comme une larme de vin de Chypre efface le goût d'une plate et nauséabonde piquette sous ses aromes profonds et doux.

DCXLIX

Châtelet. 10 mai 1879.

Reprise des **FILS AINÉS DE LA RÉPUBLIQUE**

Pièce militaire à grand spectacle, en cinq actes et dix tableaux dont un prologue, par M. Michel Masson.

La pièce que le Châtelet vient de reprendre a été jouée avec quelque succès, paraît-il, sur la scène intermittente du Grand-Théâtre Parisien, si voisine de la gare du chemin de fer de la Méditerranée, qu'on se demande si elle n'est pas plus près de Lyon que de Paris.

La pièce militaire de M. Michel Masson donnerait une idée assez exacte du genre de l'ancien Cirque, s'il n'y avait trop de dialogue sérieux et de combats pour rire. Telle qu'elle est, elle ne dépasse pas le niveau des mélodrames représentés tous les ans dans le parc de Saint-Cloud par le cirque Bouthor.

C'est la mise en scène, assez vulgaire, des souvenirs militaires de la première République, les plus purs qu'elle ait laissés. L'auteur compte évidemment sur le prestige des grands noms de Kléber, de Marceau, de la Tour-d'Auvergne, de Beaurepaire, de Carnot, de Junot, de Desaix; mais quand on les voit portés, ces noms immortels, par de pauvres comparses qui en paraissent plus embarrassés que fiers, on se prend à regretter une sorte d'exploitation qui rabaisse nos gloires nationales, et transforme d'illustres faits d'armes en pitreries foraines. Par exemple le tableau où l'on voit un sergent et une vivandière défendre un moulin contre un détachement autrichien, en simulant un conseil de guerre composé de mannequins revêtus

d'uniformes, appartient évidemment au répertoire des Funambules, où il conviendrait de le laisser. La guerre est chose grave et sainte pour les nations qui ont à défendre leur indépendance ; la représenter comme un jeu d'écoliers ou une arlequinade, c'est donner un mauvais enseignement au peuple, et fausser en lui la notion de la réalité comme celle du devoir.

Je voudrais aussi qu'on se respectât un peu soi-même en respectant son ennemi ; c'est faire bon marché de la gloire de nos généraux qui vainquirent à Mayence, à Lodi, à Millesimo, à Arcole, à Hohenlinden, à Marengo, plus tard à Ulm et à Wagram, que de représenter les officiers autrichiens comme d'ineptes Cassandres qu'une demi-douzaine d'Arlequins armés de battes suffirait à mettre en déroute.

Comme je l'ai déjà dit, les combats ne sont pas assez sérieusement réglés pour entrer en comparaison avec ceux de l'ancien Cirque ; M. Castellano pourrait aisément mieux faire. Cependant, l'attaque du pont, au quatrième tableau, a du mouvement et de l'entrain.

Parmi les acteurs, je ne vois à citer que M. Train, qui joue avec conviction le rôle sympathique du capitaine Richard, M. Rosni et Mlle Jeanne Marie. Le général Marceau, représenté par un amateur dont j'ignore le nom, a eu des moments impayables, surtout dans la scène de haute comédie où ce général de hussards — à pied — se promène à grands pas dans sa tente, pendant que ses soldats se battent à la cantonade, et se demande sérieusement comment l'armée et la Convention nationale jugeront son plan de campagne.

LA
COMÉDIE-FRANÇAISE ET LA CRITIQUE

TROIS LETTRES

A M. Magnard, rédacteur en chef du Figaro.

<div style="text-align:right">Paris, le 11 mai 1879.</div>

« Mon cher Rédacteur en chef,

« Je lis ce matin, dans le Courrier des Théâtres du
« *Figaro*, sous la signature de notre collaborateur Ju-
« les Prével, une nouvelle qui me plonge dans un
« étonnement voisin de la stupéfaction. La Comédie-
« Française aurait décidé d'exclure la presse des re-
« présentations du mardi, uniquement réservées au
« *high life*, et daignerait seulement nous admettre à
« une répétition préalable, comme on montrait aux
« bourgeois, du temps de Louis XIV, les apprêts de la
« salle dans laquelle le grand roi daignait s'asseoir ul-
« térieurement. J'aime à croire que notre ami Prével
« a été induit en erreur ; autrement, vous trouveriez
« bon que je n'acceptasse pas, en ce qui me concerne,
« ces procédés féodaux. Je n'ai que faire des répéti-
« tions générales, qui, privées du concours du public,
« ne rentrent pas dans le cadre de mes articles sur *les*
« *premières représentations*. D'ailleurs, une situation
« analogue s'était produite il y a deux ans, et M. de
« Villemessant, notre à jamais regretté maître et ami,
« m'autorisa à écrire à M. Perrin pour lui faire con-
« naître que nous n'acceptions ni l'un ni l'autre de
« pareils procédés.

« C'est ainsi que j'eus le regret de ne pas parler du
« *Violon de Crémone*, de François Coppée. Je pense
« que vous verrez la chose du même œil, et que vous

« me dispenserez d'une soumission quelconque aux
« fantaisies de M. Perrin. Cependant, comme vous ne
« voudriez pas plus que moi que notre ami Pailleron
« eût à souffrir d'un pareil incident, je serais assez d'avis
« d'acheter pour mon compte un fauteuil qui me per-
« mettrait de prendre ma place au milieu de ce *high
« life* qui, vous le savez, compte bien quelques repré-
« sentants des familles Turcaret et Poirier.

« J'attends vos instructions à cet égard, et je vous
« prie d'agréer, mon cher Rédacteur en chef, l'assu-
« rance de mes meilleurs sentiments.

« Auguste Vitu. »

« Mon cher Vitu,

« Je vous remercie d'avoir soulevé une question qui
« intéresse, à mon sens, la presse tout entière, et
« j'aime à croire que votre abstention sera imitée par
« tous les journaux qui ont souci de la dignité profes-
« sionnelle.

« Prével avait raison, et la presse ne sera convoquée
« qu'à la répétition générale de lundi. Le prétexte du
« *mardi* du *high life* ne suffit pas à pallier l'inconve-
« nance du procédé. Est-ce que l'Opéra, par exemple,
« ne nous fait pas le service des premières, malgré les
« servitudes que lui imposent ses abonnements ?

« Si je n'écoutais que la logique, je vous prierais
« même de ne point rendre compte de *l'Étincelle*;
« mais, comme vous le dites très justement, il ne faut
« pas que notre ami Pailleron souffre d'un débat où il
« n'est pour rien, et je vous prie de vous en tenir à la
« solution que vous indiquez: nous achèterons à la
« porte le droit d'applaudir mardi le spirituel auteur
« des *Faux Ménages* et de *l'Age ingrat*.

« Très cordialement à vous,

« Francis Magnard. »

« Lundi, 12 mai 1879.

« Mon cher monsieur Vitu,

« Si vous m'aviez fait l'honneur de vous informer
« auprès de la Comédie-Française, chez laquelle vous
« comptez beaucoup d'amis, vous auriez su tout de
« suite que la nouvelle donnée par votre collaborateur,
« M. Jules Prével, était absolument inexacte.

« Je n'ai jamais eu l'intention d'exclure la presse de
« la première représentation de la nouvelle comédie
« de M. Édouard Pailleron. Je n'ai jamais eu l'idée de
« remplacer, pour la critique, cette première repré-
« sentation par la répétition générale d'aujourd'hui.
« Si des invitations ont été adressées pour cette répé-
« tition, elles l'ont été personnellement par l'auteur,
« à qui seul des laissez-passer ont été donnés.

« Quant au service des journaux pour la représen-
« tation de demain, il a été fait et distribué, selon
« l'habitude, dans la soirée d'hier et dans la matinée
« d'aujourd'hui. Vous devez avoir reçu le vôtre à
« l'heure où je vous écris.

« Il est vrai que, le mardi étant un jour d'abonne-
« ment, il est impossible d'adresser à chacun des cri-
« tiques les places qu'il occupe habituellement. C'est
« un inconvénient, je le reconnais; on y obvie le
« mieux possible, et, jusqu'à présent, la critique a
« bien voulu ne pas nous en tenir rigueur.

« J'ai une trop longue expérience des choses de
« théâtre pour méconnaître sciemment les égards qui
« sont dus à la presse. Je sais combien il importe de
« rester avec elle dans les meilleures et les plus cour-
« toises relations. Permettez-moi cependant de vous
« faire cette simple observation.

« C'est à propos d'une nouvelle émise par un de vos
« rédacteurs que vous mettez en cause la Comédie-

« Française, son administrateur, ses abonnés. Vous
« publiez à la première page de votre journal deux
« lettres par lesquelles je suis décrété d'accusation,
« sans que j'aie été averti, sans que la moindre dé-
« marche ait été faite auprès du Théâtre-Français
« pour vous y renseigner, d'une façon positive, sur
« le plus ou moins de véracité de la nouvelle donnée
« par votre rédacteur !

« Je m'en rapporte à votre équité, j'en appelle au
« public qui est notre juge à tous deux : si grand que
« l'on reconnaisse le pouvoir de la presse, n'y a-t-il
« pas eu ici, de la part du *Figaro*, abus de pouvoir ?

« Je vous prie, cher monsieur Vitu, d'agréer l'assu-
« rance de mes sentiments les plus dévoués.

« Émile PERRIN. »

DCL

Comédie-Française.　　　　　　　　　　　　　　13 mai 1879

L'ÉTINCELLE

Comédie en un acte en prose, par M. Édouard Pailleron.

Les querelles les plus courtes sont les meilleures ;
c'est pourquoi, toute réflexion faite, je ne prolongerai
pas mon désaccord avec M. Émile Perrin. Le public ne
s'intéresserait pas longtemps à un débat professionnel
entre le journalisme et la comédie. La lettre de
M. Émile Perrin semble indiquer qu'il pourrait y avoir
quelque malentendu dans un incident qui, je l'es-
père, ne se renouvellera pas ; donc, j'en reste là, et je
me hâte de constater le grand succès que vient d'ob-

tenir la comédie de M. Édouard Pailleron, devant un public de *high life* que ne déparait pas la présence de quelques journalistes et de quelques académiciens.

L'Etincelle est une comédie à trois personnages que je vous présenterai dans l'ordre suivant: Mme Léonie de Rénald, la jeune veuve d'un général, vivant fort retirée dans son château de Touraine ; la petite Antoinette ou Toinon, filleule de Mme de Rénald, fille orpheline d'un compagnon d'armes du général et recueillie par lui ; enfin, le capitaine Raoul de Lansay, neveu du défunt général de Rénald.

Raoul a vingt-sept ans ; il est plein de gaîté, d'exubérance et de jeunesse ; amoureux de toutes les femmes, il a présenté de respectueux hommages à sa belle tante, qui les a repoussés ; et maintenant, voilà qu'il s'est épris d'Antoinette, qui n'a rien que ses beaux yeux, ses dix-huit ans et l'humeur la plus rieuse du monde. Naturellement, Raoul informe sa tante de ses projets de mariage. — « Y pensez-vous ? » lui dit Mme de Rénald, « vous, qui n'êtes pas un homme sé-
« rieux et qui nourrissez au moins une passion nou-
« velle par trimestre ; vous, épouser Antoinette, une
« orpheline sans fortune, qui ne sait rien, une vraie
« paysanne ? Mais, mon cher neveu, Antoinette fera
« le bonheur de mon notaire, maître Gilet, qui l'a déjà
« demandée ; c'est sa destinée, sa vocation ; ne vous
« avisez pas de la troubler. » Raoul trouve les objections de sa belle tante insuffisantes. « — Mais
« voyons, on dirait que ce projet vous contrarie ? Avez-
« vous au moins quelque raison particulière pour vous
« y opposer ? — Moi, pas du tout ; et après tout, si
« vous y tenez, épousez Toinon, c'est votre affaire. »

Muni de cette permission assez vague, Raoul essaye de faire parler le cœur de la rieuse Toinon ; ou, pour employer la formule de M. Édouard Pailleron, de faire jaillir l'étincelle. Le capitaine se met à l'œuvre,

et, à un certain moment, il lui semble qu'il ait réussi. Toinon devient rêveuse; l'aurait-il touchée? Puis tout à coup elle éclate de rire; le capitaine s'était trompé. Toinon n'aime pas et ne comprend rien au langage de l'amour.

Raoul, alors, appelle M^me de Rénald à son aide. Il possède un moyen sûr de résoudre Antoinette à devenir la baronne de Lansay; mais il faut que M^me Rénald s'y prête. Le stratagème n'est pas neuf, cependant il exige une certaine abnégation de la part de la belle veuve. « Tenez, ma tante, asseyons-nous là, sur « ce banc, contre la charmille: vous me reprocherez « mon mariage, je me défendrai tant bien que mal, « je vous répondrai que si j'épouse Antoinette, c'est « parce que vous m'avez repoussé. La petite aura né- « cessairement voulu entendre notre conversation; « elle se sentira chagrine, confuse, troublée, et c'est « la jalousie qui allumera l'étincelle. »

M^me de Rénald consent d'assez mauvaise grâce à s'asseoir sur le banc; et ici, commence la scène capitale, la scène ravissante, émouvante et neuve, pour laquelle M. Édouard Pailleron a écrit toute sa pièce. Le capitaine Raoul parle d'abord tout seul, sa tante ne répondant que par des signes de tête assez énigmatiques : « — Car enfin, ma tante, vous ne m'aimez « plus! » Silence de la tante. — « Mais, ma tante », lui souffle tout bas Raoul, « répondez-moi donc quelque « chose! Je recommence. » — (*A haute voix :*) « Dites, « Léonie, m'aimez-vous encore? » « — Parfaitement! » répond Léonie du ton d'une dame à qui l'on demanderait si elle a bien dormi. Raoul, dépité, insiste; il reproche à sa tante d'être insensible, de n'avoir pas de cœur... Et voilà que M^me de Rénald lui répond avec une colère sourde, qui grandit d'instant en instant, et que la conversation, commencée en manière de comédie, prend le caractère d'une explication passionnée

et violente, d'une scène entre deux amants, sincèrement et âprement épris; car la vérité est que Raoul aime encore Léonie, quoiqu'il ne le lui dise plus, tandis que Léonie aime toujours Raoul, quoiqu'elle ne le lui ait jamais dit. Et lorsque, reconnaissant enfin leur trop longue méprise, ils se retrouvent, les yeux baignés de larmes, la main dans la main, ils voient reparaître entre eux la figure maligne et quelque peu attristée de Toinon : — « Eh bien! capitaine, » dit-elle, « je viens vous donner la réponse que vous « m'avez demandée... Allons! n'ayez pas peur! c'est « le notaire que j'épouse. »

Et comme elle se jette au cou de sa marraine, M^{me} de Rénald étonnée lui dit : « Mais tu pleures, Toinon? » — « Oui, ma bonne marraine, c'est de rire! »

C'est sur ce trait à la Sedaine que finit la comédie de M. Édouard Pailleron, l'une des œuvres les plus fines et les plus remarquables, dans ses dimensions restreintes, que la Comédie-Française ait représentées depuis longtemps, la meilleure de l'auteur à coup sûr.

On m'a fait remarquer la ressemblance du rôle de Toinon avec la Rosette d'Alfred de Musset dans *On ne badine pas avec l'amour*. Je la reconnais, quoiqu'elle ne m'eût pas personnellement frappé. Mais la pièce de M. Pailleron n'est pas là : elle est dans la scène du banc, si théâtrale et si neuve. Il n'y aurait de Toinette ni avant ni après, Toinette ne paraîtrait pas du tout — et ce serait dommage — que la scène du banc n'en subsisterait pas moins dans son originalité, dans son énergie et dans sa vérité. Car, et j'insiste sur cette qualité essentielle, *l'Étincelle*, qui pourrait n'être qu'une agréable saynète ou qu'un vaudeville du théâtre de Madame, s'élève au niveau de la bonne comédie par la peinture de deux caractères profondément observés et savamment rendus. Raoul a l'éloquence du cœur lorsqu'il montre à sa belle tante l'image unique e

et rayonnante inscrite dans l'âme de tout homme, mère, sœur, femme ou seulement apparition entrevue, et qui reste à jamais l'étoile, la souveraine, la sainte. Mme de Rénald est prise sur le vif : c'est bien la femme aimante et fière, qui briserait sciemment son bonheur et en écraserait les débris sous ses pieds, plutôt que de livrer son secret à qui ne sait pas le lui arracher par la fascination d'un amour vrai et d'une volonté forte.

L'Étincelle a le bonheur d'avoir rencontré une interprétation excellente. M. Delaunay est simplement exquis dans le rôle de Raoul ; la pièce lui donne vingt-sept ans, il ne les paraît pas. Quel charme ! quel feu ! quelles vibrations dans la tendresse ! Mlle Croizette réussit autrement ; les sécheresses, les impatiences, les duretés qui marquent le caractère de Mme de Rénald jusqu'au moment de l'explosion, mettent à profit quelques-uns des défauts de l'actrice, tout en laissant une part à son intelligence. Elle a dit le « parfaitement ! » de la grande scène avec une justesse qui a été très appréciée.

Quant au rôle de Toinon, Rosette à part, c'est une trouvaille ; et Mlle Jeanne Samary s'en est emparée pour en faire une création des plus aimables et des plus applaudies. Depuis la scène d'entrée où elle raconte à sa marraine la déclaration du notaire Gilet, scandée par les aboiements d'un roquet, jusqu'à l'attendrissement contenu qui laisse deviner le sacrifice intérieur de la pauvre petite fille, Mlle Jeanne Samary a tout compris et traduit avec un bonheur et une mesure qui lui ont valu le succès le plus vif et le plus mérité.

DCLI

18 mai 1879.

LES CONTES D'HOFFMANN

Fragments d'un opéra fantastique en cinq actes, paroles de MM. Jules Barbier et Michel Carré, musique de M. Jacques Offenbach.

C'est dans le salon de M. Jacques Offenbach qu'une portion du « tout Paris » des premières, et non la moins choisie, vient de faire connaissance avec un opéra inédit, dont le public français n'aura malheureusement pas la primeur.

Voici, en quelques lignes, l'histoire de cette œuvre qui marque une phase, plus nouvelle pour nous que pour les Viennois, dans la carrière musicale si bien remplie de M. Jacques Offenbach.

MM. Jules Barbier et Michel Carré étaient très jeunes lorsqu'ils firent représenter à l'Odéon, sous la direction de M. Altaroche, le 21 mars 1851, un drame fantastique en cinq actes dont Hoffmann était le héros; mais il n'y a pas plus de trois ans que M. Jacques Offenbach s'avisa que le drame de MM. Jules Barbier et Michel Carré fournirait un excellent livret d'opéra de genre, à la condition que le survivant des deux collaborateurs voulût bien se prêter à une transformation qui ne devait être qu'un jeu pour cette plume exercée. L'accord se fit bien vite entre le poète et le musicien, et devint parfait par l'adhésion chaleureuse de M. Vizentini, qui dirigeait alors le Théâtre-Lyrique.

Aujourd'hui la partition est achevée, mais le Théâtre-Lyrique n'existe plus; M. Jacques Offenbach n'a

pu résister aux désirs de M. Jauner, le célèbre directeur de l'Opéra impérial de Vienne, qui, séduit par le sujet et par la musique, se promit d'en faire les honneurs au public viennois, en entourant *les Contes d'Hoffmann* du prestige d'une exécution supérieure et d'une mise en scène aussi brillante que le comportait le développement artistique de l'œuvre.

M. Jacques Offenbach, avant que sa partition ne franchisse décidément le Rhin, a voulu la présenter à ses amis de France, « pour prendre congé », selon la formule, coquetterie bien innocente et bien légitime d'un artiste qui se plaît à nous donner un plaisir de quelques heures, au prix d'un regret durable.

Sans porter un jugement définitif sur l'ensemble d'un ouvrage en cinq actes, à l'audition d'un petit nombre de fragments, choisis moins d'après leur importance que selon les facilités de leur exécution en dehors des moyens scéniques, je ne crois pas me tromper en affirmant la haute valeur de la partition des *Contes d'Hoffmann*, où l'on ne retrouve rien, absolument rien, sinon l'esprit et le talent, de la manière ancienne du maître.

Pour comprendre le caractère et la couleur générale de cette musique, il suffit de savoir que le livret enchaîne, en leur prêtant le mouvement et la vie, trois des contes les plus connus d'Hoffmann, *l'Homme au Sable*, *Pierre Schlemyl* et *le Violon de Crémone*. Pour rattacher entre eux ces divers épisodes, pour leur donner l'unité et la cohésion scéniques, les auteurs se sont ingénieusement inspirés d'Hoffmann lui-même. On sait, — qui pourrait oublier ce prodigieux cauchemar ? — que, dans l'imagination troublée du Nathaniel de *l'Homme au Sable*, l'avocat Coppelius et le vendeur de baromètres italiens Coppola ne forment avec l'Homme au Sable qu'un seul et même personnage. MM. Jules Barbier et Michel Carré ont généralisé le

procédé, de telle sorte que Coppelius ou Coppola, le conseiller Lindorf, le docteur Miracle et le capitaine Dapertutto ne sont, aux yeux d'Hoffmann le visionnaire, que les métamorphoses successives d'une seule et même individualité : le Diable.

Pareillement, Stella, Antonia, Giulietta sont en une seule et même créature les maîtresses idéales ou réelles du poète, et toutes trois disparaissent ou sont tour à tour perdues pour lui, le laissant finalement aux bras de la Muse, la seule maîtresse, la seule compagne digne de son génie.

Le poème des *Contes d'Hoffmann* présente plus d'une analogie intellectuelle et scénique avec celui du *Faust* de Gounod et de la *Mignon*, d'Ambroise Thomas ; ressemblance inévitable, non seulement parce que MM. Barbier et Michel Carré n'ont là-dessus à compter qu'avec eux-mêmes, mais aussi et surtout parce que le génie littéraire d'Hoffmann offre dans son essence, et malgré les dissemblances externes, les plus étonnantes affinités avec celui de Gœthe.

M. Jacques Offenbach a dû donner beaucoup à la rêverie, pour entrer dans l'intimité de son sujet, à la fois dramatique et vague, abondant en perspectives fuyantes et en terreurs réelles. C'est à ce côté flottant de la pensée que répond la mélodie d'Antonia : *Elle a fui, la tourterelle*, que Mme Franck-Duvernoy chante avec un accent si profond. Mais la mélancolie se change en volupté dans la délicieuse barcarolle (à six huit en *ré* majeur) que chantent Giulietta et Nicklause (ou la Muse) et que l'auditoire transporté a voulu entendre deux fois. C'est le balancement de deux voix de femme s'entre-croisant dans les notes les plus caressantes du médium et ondulant sur le fond harmonique d'un chœur à *bocca chiusa*, comme des couleuvres aux couleurs irisées se roulant sur un lit d'herbe verte et veloutée.

L'introduction du premier acte, à trois huit, en *fa* majeur, est un *scherzo* dans la manière de Mendelssohn; le chant inspiré de la Muse est originalement et humoristiquement commenté par les *glou! glou!* des esprits invisibles qui résonnent comme le *pizzicato* d'une guitare aérienne.

La scène capitale du premier acte, composée de quatre numéros, le chœur des étudiants, l'entrée d'Hoffmann, la légende du petit Zach et la vision du passé, est de toute beauté. Du chœur des étudiants, allegro en *ut, Drig! drig!* je ne dirai rien, sinon qu'on l'a fait bisser à grands cris. Hoffmann vient rejoindre ses compagnons, il boit, il s'égaye, il commence à leur chanter la légende ironiquement souffreteuse du petit Zach :

> Il était autrefois, à la cour d'Eisenach,
> Un petit avorton qui s'appelait Klein Zach.

Puis il s'interrompt; le souvenir d'Antonia s'empare de son âme blessée et il exhale sa douleur dans une large cantilène d'un style noble et touchant.

Je me hâte de signaler les spirituels couplets à boire du capitaine Dapertutto, pour ne plus parler que du finale du troisième acte, le chant et la mort d'Antonia, le contralto de sa mère, parlant du fond de la tombe et la basse profonde du docteur Miracle, pseudonyme de Satan. L'effet de cette belle et forte pièce sera, je crois, immense au théâtre, surtout lorsqu'elle sera complétée par la partie qui lui manquait hier, celle du violon de Crémone, accentuant par les hurlements désespérés de sa chanterelle le caractère de cette scène profondément pathétique.

M. Jacques Offenbach a trouvé dans la voix fougueuse de Mme Franck-Duvernoy, dans l'excellent style de Mme Lhéritier, dans la voix mordante et douce de M. Taskin et dans la solidité musicale de M. Auguez,

les éléments d'une excellente interprétation qui présentait bien des difficultés.

La partition des *Contes d'Hoffmann* est d'un tour mélodique et élégant, d'une expression large et vraie, et, chose extraordinaire, ne rappelle à aucun moment l'Offenbach d'*Orphée aux Enfers* et de *la Vie parisienne*, même dans les parties gaies ou de demi-caractère. Elle n'en est pas moins d'un style très personnel, M. Jacques Offenbach ayant résolu ce problème assurément nouveau de n'imiter personne, tout en ne se ressemblant pas à lui-même.

Que *les Contes d'Hoffmann* partent décidément pour Vienne, ou qu'une heureuse inspiration les arrête au passage, je crois à un très grand, très légitime et très artistique succès.

DCLII

Gymnase. 4 juin 1879.

Reprise de LA COMTESSE ROMANI

Comédie en trois actes, par M. Gustave de Jalin.

Il y a des qualités sérieuses dans *la Comtesse Romani*; une seule y manque, c'est l'intérêt. L'auteur ou les auteurs ont voulu peindre un monde spécial, celui du théâtre, et prouver, par des thèmes en action, que les grandes actrices ne pouvaient devenir ni des comtesses sérieuses ni des femmes fidèles. Je n'y contredis pas, et je reconnais que M. Gustave de Jalin a mis beaucoup d'observation, d'esprit et de talent dans la démonstration qui lui tenait au cœur.

Mais qu'est-ce que cela me fait, je ne dis pas seule-

ment à moi critique, mais à moi public, que le jeune comte Romani ait été assez naïf pour épouser, sous la forme d'une tragédienne, une rôtisseuse de balais dont les allures ne pouvaient tromper qu'un bébé ou qu'un idiot? Ce gamin de Romani reçoit la leçon qu'il mérite, mais l'application en est trop restreinte pour que le spectateur en prenne sa part et se dise : « Voilà cependant comme je serai dimanche. »

La scène la plus originale est celle du dénouement. Cecilia, abandonnée par son mari, qu'elle a déshonoré et dont elle a failli causer la mort, a résolu de se tuer. Un cabotin philosophe l'en dissuade en lui prouvant qu'elle n'a pas plus envie de mourir que de devenir vertueuse, et qu'elle se joue à elle-même un cinquième acte imité de tous les drames qui encombrent sa mémoire. Cecilia se laisse convaincre, et elle revient toute à l'art, le seul sacrement auquel elle puisse jurer de rester fidèle.

Cette conclusion n'en est pas une. La pièce ne s'achève pas; on attend une suite qui se dérobe; de là, un désappointement très visible chez le gros public, qui tient aux solutions nettes et tangibles, telles qu'une réconciliation, une mort, à tout le moins une punition pour les coupables, une consolation pour les innocents.

Mme Tessandier, qui succède à Mme Pasca dans le rôle de la comtesse Romani, possède un tempérament de drame très accusé; ses défauts, elle en a, sont de ceux qu'on corrige aisément par l'étude et la volonté. Elle a besoin de modérer sa diction, dont la nervosité exagérée se traduisait ce soir par une rapidité qui aboutissait au bredouillement. Mais de beaux élans, des cris de passion qui portaient juste, ont racheté ces erreurs et justifié les applaudissements du public.

M. Saint-Germain dessine d'un trait juste et fin le portrait d'un comique à nez retroussé, dont l'ambition suprême est de jouer *Hamlet*.

Je persiste à croire que M. Guitry a de l'avenir, quoique son présent puisse égarer le jugement des connaisseurs.

Les rôles de femmes sont nombreux et sans importance. Citons M^{mes} Dinelli, Hélène Monnier, Lesage, Melcy et Giesz, qui contribuent à la bonne exécution de *la Comtesse Romani*.

DCLIII

Opéra-Comique. 6 juin 1879.

EMBRASSONS-NOUS, FOLLEVILLE

Opéra-comique en un acte, paroles de MM. Labiche et Lefranc, musique de M. Avelino Valentini.

Elle est dans sa trentième année, cette bonne et grosse plaisanterie de *Embrassons-nous, Folleville!* jouée pour la première fois le 6 mars 1850, sur le théâtre du Palais-Royal. Je dis le théâtre du Palais-Royal pour me faire comprendre; il s'appelait alors théâtre de la Montansier, ayant quitté son appellation monarchiste le lendemain de la révolution du 24 février 1848. Le curieux de ce changement de nom, c'est que la Montansier était connue par la ferveur de son attachement aux Bourbons. Prendre un pseudonyme royaliste en l'honneur de la République, n'était-ce pas jouer de malheur?

La pièce de MM. Labiche et Lefranc eut tout le succès qu'on pouvait espérer dans ces jours d'attente et de trouble profond qui précédèrent le coup d'État du 2 Décembre. Elle était écrite pour Sainville, un comédien qui ne ressemblait à personne qu'à soi-

même : ce qu'on appelle en jargon de théâtre « une nature ». Quand Sainville, sous l'habit brodé du marquis de Manicamp, s'écriait : « Je sens une larme per-« ler sous mes longs cils bruns », on riait d'un rire qui, à distance, paraît inexplicable lorsqu'on entend la même phrase dans la bouche de M. Maris, qui est précisément taillé pour succéder à Sainville comme je le serais moi-même pour remplacer Mme Thierret.

Ce brave Manicamp est un respectable idiot, qui s'est épris du chevalier de Folleville, parce que le chevalier l'a tiré d'un mauvais pas dans une chasse royale ; il l'embrasse à chaque instant, tant sa tendresse est vive, jusqu'au jour où le vicomte de Chatenay remplace Folleville dans le cœur changeant du marquis. C'est ainsi que Mlle de Manicamp, au lieu de devenir Mme de Folleville, devient la comtesse de Chatenay, ce qui arrange tout le monde, attendu que Folleville était passionnément amoureux de sa cousine Aloïse.

La pièce, je le répète, c'était Sainville, et je crois qu'en fait de musique, elle portait tout ce qu'elle en pouvait porter avec un couplet sur l'air de la *Colonne* et un chœur de sortie sur un motif de *Blaise et Babet*.

La seule situation qui prêtât à la musique, se trouvait dans la scène du dîner que Manicamp, contraint et forcé par ordre supérieur, donne à Chatenay qu'il déteste ; il y a un échange d'injures violentes d'un côté, de persiflage de l'autre, qui indiquaient un duo bouffe, M. Avelino Valentini ne l'a pas fait, et la scène se déroule en prose, tout comme au Palais-Royal. Seulement, au lieu de l'antique menuet d'Exaudet sur lequel Mlle de Manicamp donne une leçon de danse au vicomte, M. Avelino Valentini en a écrit un nouveau, sur un motif plein de charme et de finesse. Quand j'aurai cité deux couplets d'une tournure archaïque et plaintive, très bien chantés par Mlle Clerc, je crois que j'aurai signalé les passages saillants de cette agréable

et très légère partition que le public a écoutée avec plaisir.

Chatenay, au théâtre de la Montansier, c'était M. Derval, qui était un comédien de bon ton et d'une sérieuse élégance. M. Barré, qui tient le rôle à l'Opéra-Comique, ne l'a pas laissé déchoir ; à vrai dire, il est, avec M. Barnolt, très drôle en chevalier de Folleville, le seul comédien de la pièce.

DCLIV

Opéra. 7 juin 1879

LA FÊTE DE SZEGEDIN

Le concert qui a rempli jusqu'à minuit les heures paisibles de la soirée était digne de la noble et belle assistance qui avait répondu à l'appel du Comité de secours pour les inondés de Szegedin. L'organisateur de cette partie de la fête était M. Armand Gouzien ; il faut le louer du discernement et du grand goût qui ont présidé au choix de son programme, comme de l'infatigable activité qui en a assuré l'exécution.

Sa tâche avait été, d'ailleurs, allégée par toutes sortes de bons concours, celui de M. Halanzier entre autres, qui avait mis tout son personnel à la disposition des organisateurs de la fête musicale. M^{lle} Krauss, dont l'engagement venait d'expirer, devait partir pour Vienne le jeudi 5 ; elle a retardé son voyage pour apporter au festival l'appui de son magnifique talent. M. Faure s'est prodigué et s'est surpassé. Quant à des maîtres tels que Gounod, Massenet, Delibes, Saint-Saëns, Guiraud, Reyer, lorsqu'ils donnent à une œuvre comme celle des inondés de Szegedin, non seulement

leurs noms glorieux ou célèbres, mais aussi leur personne honorée à l'égal de leur talent, ils se créent des droits à une gratitude que l'estime publique peut seule récompenser dignement.

La fameuse marche de Racocksy, tirée du *Faust* de Berlioz, était l'introduction naturelle d'un festival offert par la France à la Hongrie. Page magistrale, magistralement exécutée par l'orchestre que dirigeait M. Albert Vizentini.

Mlle Krauss et Mlle Rosine Bloch ont fait admirer leurs voix splendides, la première dans le bolero des *Vêpres siciliennes*, la seconde dans le *brindisi* de *Lucrezia Borgia*, deux pages étincelantes et colorées, qui expriment toutes deux le même sentiment, propre à l'école italienne, la douleur sinistre sous la forme exubérante de la joie sensuelle : « La tombe est noire ! » dit la chanson de Maffio Orsini.

Les stances de *Polyeucte*, dites avec largeur par M. Warot, ont surpris par l'ampleur et le charme de leur dessin mélodique quelques auditeurs qui ne connaissaient pas la dernière œuvre de Gounod.

La *Marche de la Marionnette*, conduite par le maître lui-même, est une page symphonique, intéressante et délicate, qu'on a fort goûtée et fort applaudie.

Enfin, *le Vallon*, cette « méditation » musicale où Gounod s'est inspiré, avec son génie propre, de la rêverie lamartinienne, a été pour son illustre auteur l'occasion d'une ovation, dans laquelle M. Faure a eu sa part, car l'interprète était à la hauteur de l'œuvre. M. Faure, dont la voix est toujours cet instrument souple et fort qui brave la fatigue jusqu'à la témérité, reste, à coup sûr, le premier diseur musical qu'on puisse trouver non seulement en France mais en Europe.

M. Faure, se multipliant pour remplacer M. Duprez, retenu par un deuil cruel, a chanté le *Noël* d'Adam

avec une telle onction, avec un art si consommé, qu'il s'est attiré, ce qu'il avait bien mérité, du reste, une acclamation unanime autant qu'indiscrète, qui demandait *bis*. M. Faure ne s'est pas fait prier et avec une bonne grâce pleine de déférence pour le public, il a recommencé ce chant si terrible pour le virtuose, dans son apparente simplicité, et que M. Faure termine par une cadence sur le *sol* d'en haut, qui briserait dix fois la voix d'un autre baryton que lui.

M. Joncières a orchestré le *Noël* d'Adam d'une manière ingénieuse, et il a su employer quelques-unes des ressources nouvelles, sans altérer le caractère du chant principal.

La partie purement instrumentale comprenait, outre la marche de Gounod, que j'ai déjà signalée, l'ouverture de *Sigurd* de Reyer, morceau de haute valeur musicale, qu'ont suivi la *Danse macabre* et une *Rêverie orientale* de M. Saint-Saëns, morceaux pleins de couleur, éclairés par d'étranges effets de sonorité.

Quelle délicieuse musique que celle de *Sylvia* et de *Coppélia!* La valse lente et les *pizzicati* ont produit leur effet irrésistible, et M. Léo Delibes a pu juger par lui-même de l'effet que produiront ses deux ballets lorsqu'on les remettra à la scène.

M. Massenet a conduit l'exécution d'une marche hongroise inédite. Le jeune maître a composé ce morceau étonnant avec des lambeaux mélodiques qu'il a rapportés d'un voyage à Pesth.

C'est une marche à quatre temps, syncopée çà et là par des arrêts et des contretemps bizarres qui se poursuivent sans division et sans interruption, par une suite de *crescendo* qui conduisent aux dernières limites de la sonorité, jusqu'à une sorte d'aboiement furieux que scandent des cloches frappées sur les temps faibles. Il semble qu'on assiste à quelque bataille furieuse, au sac d'une ville prise d'assaut, et

qu'on entende parler cependant, au milieu des horreurs de la guerre, le grand sentiment de la victoire et la voix de la patrie hongroise. Le succès de cette nouvelle production de M. Massenet a été considérable et révèle d'inépuisables ressources chez le jeune compositeur, dont l'imagination puissante a écrit cette fresque sonore qui s'appelle le *Paradis d'Indra*.

Le public, qu'on aurait pu croire rassasié d'émotions musicales, s'est retrouvé attentif, ému, recueilli, pour écouter le quatuor de *Rigoletto*, exécuté avec une perfection rare par M^{mes} Krauss et Rosine Bloch, MM. Faure et Vergnet. Ce dernier avait fait un véritable tour de force en apprenant, exprès pour cette fête, un morceau difficile qu'il n'avait jamais chanté, et que rendent presque effrayant, pour un artiste consciencieux et modeste, des souvenirs tels que ceux de Mario et de Fraschini. M. Vergnet a été bien payé de sa peine ; jamais sa jolie voix n'a paru plus fraîche et mieux timbrée. Quant à M^{lle} Bloch, son contralto si plein et si velouté caresse admirablement l'aimable cantilène de la séduisante Maddalena. La partie de baryton soutient l'édifice vocal du quatuor, sans le dominer jamais ; mais M. Faure s'y donne une satisfaction d'artiste en montrant qu'un chanteur tel que lui fait sentir sa puissance, même dans l'accompagnement syllabique d'un ensemble. M^{lle} Krauss a tenu sa partie avec un éclat, une puissance, une pénétration dramatique qui sont certainement la plus belle manifestation qu'on puisse attendre de ce magnifique talent.

Le Festival s'est terminé par *l'Invitation à la valse*, de Weber, orchestrée par Berlioz.

Tout le monde convenait qu'un concert de cet ordre aurait pu suffire largement au succès d'une fête ; et, sans faire de tort aux merveilles d'un autre genre, qui l'ont suivie, on peut dire que le monde musical n'oubliera jamais la soirée du 7 juin 1879.

DCLV

Théatre des Nations. 7 juin 1879.

Reprise de NOTRE-DAME DE PARIS

Drame en cinq actes et dix-sept tableaux, tiré du roman
de M. Victor Hugo, par M. Paul Foucher.

Le drame de M. Paul Foucher fut joué pour la première fois sur le théâtre de l'Ambigu le 16 mars 1850, dix-neuf ans après la publication du roman de M. Victor Hugo. Mais ce n'était pas la première adaptation dont *Notre-Dame de Paris* eût été l'objet et la victime. Le roman avait paru le 13 février 1831, le jour même du sac de l'archevêché ; et le 1er juin 1832, quatre jours avant la terrible bataille du cloître Saint-Merry, on représenta sur le théâtre du Temple, ci-devant des Acrobates de Mme Saqui, un drame en trois actes et sept tableaux, tiré du roman de M. Victor Hugo par un nommé Dubois, qui se qualifiait « artiste du théâtre de Versailles ».

Le travail de ce Dubois n'est pas si méprisable qu'on l'imaginerait. Que ce fût instinct de théâtre ou modestie, il avait évité de mélanger son humble prose à l'éclatante poésie de Victor Hugo, et il s'était donné la peine d'écrire en entier un drame, plus vulgaire mais plus serré, et peut-être d'un intérêt plus pressant que la composition de M. Paul Foucher.

Et cependant, le beau-frère de l'illustre poète ne prit-il pas le parti le plus sage en se bornant à découper le roman avec des ciseaux ? C'est aux souvenirs du spectateur que le drame fait appel plutôt qu'à son intelligence. La Esmeralda, Phœbus de Châteaupers, Quasimodo, Claude Frollo, la Sachette, Pierre Grin-

goire, défilent l'un après l'autre, comme les verres colorés d'une lanterne magique.

Je ne sais s'il était possible de mieux faire sans dénaturer l'œuvre du maître comme l'avait osé le comédien Dubois. Le vrai sujet de *Notre-Dame de Paris*, le titre du livre en fait foi, c'est la cathédrale gothique, c'est une peinture de Paris au xve siècle, et du xve siècle à propos de Paris.

« Le livre », écrivait M. Victor Hugo dans une lettre à son éditeur M. Gosselin, « n'a aucune prétention his-
« torique, si ce n'est de peindre peut-être avec quel-
« que science et quelque conscience, mais uniquement
« par aperçus et par échappées, l'état des mœurs,
« des croyances, des lois, des arts, de la civilisation
« enfin du xve siècle. Du reste, ce n'est pas là ce qui
« importe dans le livre. S'il a un mérite, c'est d'être
« une œuvre d'imagination, de caprice, de fantaisie. »

M. Victor Hugo, sacrifiant ainsi l'archéologue au profit du poète, me rappelle le mot de Pascal : « Tu t'élèves, je t'abaisse ; tu t'abaisses, je t'élève. » La vérité est que l'érudition de *Notre-Dame de Paris* laisse beaucoup à désirer, et qu'il serait facile d'y signaler quantité d'erreurs et de méprises.

Pour n'en citer qu'une, comment M. Victor Hugo a-t-il pu attribuer à Phœbus de Châteaupers la qualité de capitaine des archers de la garde du roi et le dépeindre en même temps comme une sorte de maraudeur sans sol ni maille, réduit à accepter quelque monnaie des mains d'un inconnu ? Le capitaine des archers de la garde ! Mais c'était un des premiers dignitaires de la hiérarchie militaire, quelque chose comme un lieutenant général, jouissant d'énormes émoluments.

La topographie parisienne de M. Victor Hugo n'est pas moins inexacte. L'emplacement de la cour des Miracles, telle qu'elle existait encore du temps de

Louis XIV, et dont M. Victor Hugo emprunte la description à Sauval, n'était pas compris au xve siècle dans l'enceinte de Paris.

Mais si M. Victor Hugo, guidé par des recherches incomplètes et de seconde main, s'égare dans le détail, on peut dire que son génie l'emporte au-dessus de ces misères. Ses vues sur l'architecture, exposées dans un chapitre dont le titre est resté fameux : *Ceci tuera cela*, sont aussi justes que profondes.

Ses personnages, depuis le roi de France jusqu'au roi des truands, magistrats, ribauds, coureuses des rues, prêtres et peuple, toute cette foule bigarrée et grimaçante est saisie et dessinée de verve. Ce n'est pas un portrait, le peintre n'ayant pas vécu dans l'intimité du modèle : c'est plutôt une caricature mais elle ressemble à la façon de ces croquis japonais où la silhouette des Européens est retracée sous des aspects inattendus avec infiniment de sagacité humoristique ; seulement, cela ne dépasse pas le contour et ne pénètre pas l'épiderme.

Mais l'artiste nous a prévenus : il ne voulait que faire œuvre d'imagination, de caprice, de fantaisie. Il y a splendidement réussi. La Esmeralda et Quasimodo vivent dans la mémoire des hommes d'une vie aussi intense que la Jenny Deans de Walter Scott et que le Caliban de Shakespeare.

C'est pourquoi l'adaptation de M. Paul Foucher, malgré ses imperfections, ses naïvetés, ses maladresses de toute sorte, offre un spectacle d'un incontestable intérêt, dont le point culminant est la scène émouvante où la recluse de la place de Grève retrouve sa fille dans la petite danseuse égyptienne qu'elle maudissait.

Le théâtre des Nations a fait des frais de mise en scène pour cette reprise, qui promet d'être fructueuse. La vue de Paris, prise du sommet des tours Notre-

Dame, ne manque ni de grandeur ni de vérité, et la mort de l'archidiacre, lancé dans l'abîme par le bras vigoureux de Quasimodo, donne une plantureuse satisfaction aux amateurs d'émotions fortes.

C'est M. Lacressonnière qui joue Quasimodo ; il donne au pauvre sonneur de cloches, boiteux, bossu, borgne et sourd, avec toute la laideur de la tératologie, un accent attendri qui révèle l'âme humaine emprisonnée sous le corps de la brute.

Le rôle de la Sachette semble fait tout exprès pour Mme Marie Laurent ; elle excelle à traduire les transports de ces mères qui rugissent en pensant à la fille qu'elles ont perdue. Le succès de l'énergique actrice est très grand et très mérité.

Mlle Alice Lody, heureusement échappée aux pièges décevants de l'opérette, est une Esméralda charmante ; elle a même un cri très dramatique, au moment où elle voit Phœbus de Châteaupers poignardé dans ses bras.

Le rôle odieux de Claude Frollo est au-dessus des forces de M. Monti, et M. René Didier ne donne pas beaucoup de caractère à celui de Phœbus.

Dans la pièce comme dans le roman, l'archidiacre de Notre-Dame a un frère qui s'appelle Jean Frollo. J'ai eu le chagrin de l'entendre nommer pendant trois heures Je-han et même Géant. Cependant Jehan ou Jean c'est tout un ; la prononciation ne tient aucun compte de l'*h* étymologique. On a toujours prononcé Jean d'une seule syllabe ; témoin ce vers de *Pathelin :*

. Serait-ce pas Jehan de Noyon,

ou ce vers de François Villon :

Et Jehanne la bonne Lorraine.

Le théâtre « des Nations » me passera cette leçon de

philologie française. Les littératures étrangères ont leur charme ; ce n'est pas une raison pour négliger notre propre langue, celle qu'un des philosophes de Molière appelle « la familière et la maternelle ». C'est elle qu'il convient d'entourer de tout notre respect et de toute notre vénération.

DCLVI

Palais-Royal. 12 juin 1879.

LES LOCATAIRES DE M. BLONDEAU

Vaudeville en cinq étages, de M. Henri Chivot.

Il pleut à verse, mais voici l'été. Impossible de le méconnaître, puisque la pièce d'été vient de faire son apparition : avertissement aussi certain, aussi régulier, aussi manifeste que le hanneton qui sonne le printemps.

La pièce d'été se reconnaît à divers signes : le premier, c'est qu'elle n'est pas de conserve, et que les directeurs du théâtre se hâtent de la consommer au moment des grandes chaleurs ; le second, c'est qu'elle est généralement imitée de tous les anciens vaudevilles joués depuis quatre-vingt-dix ans, c'est-à-dire dès l'origine du Vaudeville à la rue de Chartres, jusqu'au défunt et à jamais regretté théâtre Taitbout ; le troisième, c'est que les personnages d'une pièce d'été s'agitent, se trémoussent et courent à perdre haleine jusqu'à ce que la sueur caniculaire coule de leur front, et que le spectateur paisible, qui se sentait étouffer dans sa stalle, se croie rafraîchi par le con-

traste de ces exercices accablants avec sa propre immobilité.

Il me semble que la pièce de M. Henri Chivot répond à toutes les conditions du genre. Vous devinez bien qu'un vaudeville « en cinq étages » doit être parcouru depuis l'entresol jusqu'aux combles par une bande d'ahuris ou de furieux qui s'évitent ou se poursuivent et qui ne se rencontreront qu'au dénoûment, sous les toits.

M. Blondeau, ancien garçon coiffeur, après avoir fait sa fortune dans la fabrication des queues de bouton, vient d'acheter une maison de cinq étages, pour s'y reposer sur ses vieux jours, avec sa femme Agathe et sa fille Anna. Vain espoir, qui s'envole à l'instant même où la famille Blondeau s'installe au premier étage de la maison. Au rez-de-chaussée, c'est la boutique du coiffeur Martin, en qui M. Blondeau reconnaît un ancien camarade de peigne et de rasoir, qui pourrait révéler ses humbles origines et raconter à Mme Blondeau diverses frasques peu édifiantes. Blondeau se voit obligé de diminuer le loyer du coiffeur et de faire à sa boutique des embellissements d'un prix fou. Le second étage est habité par une baronne de Sainte-Amaranthe, que Blondeau veut congédier à cause de la légèreté de ses mœurs. L'ancien coiffeur lui donne congé, et reçoit en retour un charivari monstre. Monté chez la fausse baronne pour mettre fin au tapage, il y rencontre une collection de personnages qu'il n'y cherchait pas, au contraire, à savoir : un ténor appelé Riflardini, qu'il a jadis sifflé et dont il craint la vengeance ; un vieux beau, nommé Dutilleul, qu'il destinait à sa fille et qu'il trouve en flagrant délit d'intimité avec la baronne ; enfin, un colonel de cavalerie portugaise, appelé le marquis de Barrameda, qui prend Blondeau pour le ténor et veut le découdre avec un *machete* mexicain. Blondeau se sauve en grimpant à la corde laissée par des maçons.

Il s'arrête au troisième étage, chez l'huissier Bonpérier ; puis il gagne le quatrième qui est l'appartement du ténor, et, d'étage en étage, l'imbroglio se complique de nouveaux épisodes, à travers lesquels le ténor reconnaît dans le premier clerc de l'huissier le fruit de son amour avec une ballerine qui est devenue la femme du marquis de Barrameda, après avoir été la maîtresse de Blondeau. Celui-ci, qui se croit trompé par Mme Blondeau, va chercher des consolations chez les modistes du cinquième, et c'est là que la pièce se termine par des danses échevelées, sur l'air de la fameuse polka de Fahrbach *Tout à la Joie*.

Vous voyez que la pièce d'été supporte presque autant de combinaisons qu'un mélodrame de Bouchardy ; seulement c'est plus gai. Le point de départ n'est pas neuf ; on s'en est servi pour construire beaucoup de pièces, dont une des plus récentes est *la Boîte au lait*, du répertoire des Bouffes. Somme toute, on s'est amusé.

M. Montbars, arraché brusquement à la fine prose de Labiche pour rentrer dans les balançoires et les cascades de la pièce d'été, a montré sa bonne humeur ordinaire en l'agrémentant de petits cris qui rappellent la vocalisation extravagante de Sainville. M. Milher fait du colonel portugais une caricature presque vraie. Quant à M. Lhéritier, il est impayable dans le rôle de l'huissier qui cherche à devenir réellement ce que Sganarelle n'était qu'en imagination, afin de plaider contre sa femme en séparation de corps. Le personnage et l'épisode existaient dans une pièce de M. Émile Zola intitulée *Bouton de rose*, et ils y furent sifflés avec justice. Ils ont été applaudis ce soir. C'est qu'au théâtre il faut savoir s'y prendre ; la sauce fait passer le poisson ; or, le poisson était bien de M. Zola, mais la sauce qu'il y avait mise était tournée.

M. Daubray aurait pu désirer pour sa première création un meilleur rôle que celui du ténor Riflardini.

Mme Georgette Olivier, quoique visiblement intimidée en remontant sur un théâtre qu'elle avait quitté depuis trop longtemps, joue spirituellement le rôle de la baronne de Sainte-Amaranthe. Mlle Raymonde est fort piquante dans le rôle de la Marseillaise, femme de l'huissier Bonpérier.

DCLVII

Vaudeville. 13 juin 1879.

LA FEMME QUI S'EN VA

Comédie en un acte par M. Charles Yriarte.

Reprise des PETITS OISEAUX

Comédie en trois actes de MM. Eugène Labiche et Delacour.

Entre la première représentation des *Petits Oiseaux*, qui date du 1er avril 1862, et la reprise d'aujourd'hui, la pièce reparut au Vaudeville il y a quatre ou cinq ans peut-être. Elle me semblait charmante ; le public n'y prit pas garde ce soir-là, et je me permis de le trouver injuste. Mais comme il s'est rattrapé ce soir ! Et comme le monde lettré, mis en goût par la vogue extraordinaire du *Voyage de M. Perrichon* de l'autre côté de la Seine, a bien reconnu, dans le plan et dans l'exécution des *Petits Oiseaux*, la filiation directe qui rattache l'œuvre de M. Labiche à la grande école de la comédie, à celle de Molière! Regardez-y d'un peu près. Le groupe contrasté de ces deux vieillards qui traitent leurs enfants par des systèmes contraires, l'un obtenant l'amour et le respect à force de con-

fiance et de générosité ; l'autre ne recueillant que duperies et déceptions pour fruit de sa dureté avaricieuse, vous l'avez connu dans *l'École des Maris* et dans *les Fourberies de Scapin*. Tiburce se fait arrêter par les recors pour amener son père à composition, comme le fils de Géronte feint d'être pris par les corsaires turcs, dans le même dessein.

Le revirement qui s'opère dans l'âme de Blandinet, l'excellent homme qui donne à manger à tous les petits oiseaux de la volière parisienne et leur laisse gruger sa fortune, est la traduction littérale et le développement du même mouvement qui se produit chez Orgon après qu'il a découvert la trahison de Tartufe :

C'en est fait ! je renonce à tous les gens de bien.

Et si vous croyez que j'évoque ici ces souvenirs classiques pour déprécier l'ouvrage de MM. Labiche et Delacour, vous vous trompez complètement. Ils me servent uniquement à établir l'unité de méthode et à prouver une filiation qui constitue le plus beau titre d'honneur qu'un auteur dramatique puisse revendiquer.

Les Petits Oiseaux procèdent, en effet, comme l'œuvre de Molière, par grands plans qui se posent et se retournent tout d'une pièce.

Blandinet se laissait innocemment piller, et il trouvait dans sa propre crédulité la source des jouissances les plus pures. Son frère François parvient à lui prouver qu'il allait être dupé par un faux mendiant ; et voilà Blandinet qui se sent tout changé ; il ne voit plus que pièges autour de lui et que misérables calculs ; il doute de ses serviteurs fidèles, de ses vieux amis, de sa femme, de son fils, jusqu'au moment où, frappé lui-même par un revers de fortune, il ne voit surgir autour de lui que dévouements, que tendresses, que mains amies étendues vers lui pour adoucir son malheur. Alors

Blandinet revient définitivement à la bonne foi, à la sérénité confiante, il croit à tout et à tous; en un mot il redevient heureux, tandis que, par un revirement parallèle, son frère, le commerçant méfiant, avare et madré, redevient le plus affectueux et le plus libéral des pères.

Ces ressorts, largement forgés, paraîtraient invraisemblables et criards si le jeu n'en était dérobé par la science théâtrale la plus achevée, et par la verve la plus abondante. Que de traits comiques! que de fines observations! que de naturel! quelle douce et saine philosophie! La leçon qui s'en dégage a la douceur d'une confidence amie plutôt que la formule d'un conseil.

Les Petits Oiseaux ont été, je ne dirai pas seulement applaudis avec transport, mais, ce qui vaut mieux et ce qui est plus flatteur encore, écoutés de scène en scène, de ligne en ligne, avec un plaisir qui allait jusqu'à l'émotion.

Il faut dire que M. Delannoy et M. Parade jouent excellemment les deux frères Blandinet; M. Delannoy porte toute la grosse charpente de la pièce en comédien de grande valeur, et M. Parade détache de son rôle, moins étendu, une scène d'ivresse ou plutôt de griserie rendue en perfection.

M. Dieudonné relève par la sobriété, et je dirai presque le sérieux de son jeu, le rôle assez peu délicat de l'étudiant Tiburce.

L'heureuse reprise des *Petits Oiseaux* avait été précédée par une comédie en un acte, écrite au courant de la plume par M. Charles Yriarte, sur un thème connu, celui du jeune viveur que les plaisirs mondains éloignent du mariage, et qui s'y laisse ramener en cinq minutes par le chaste regard et la douce voix d'une jeune fille. Saynète élégante, un peu maniérée, qui a été accueillie sympathiquement.

DCLVIII

Porte-Saint-Martin. 14 juin 1879

Reprise des MYSTÈRES DE PARIS

Drame en cinq actes, par MM. Dinaux et Eugène Suë.

Eugène Suë, lorsqu'il mit à la scène son roman des *Mystères de Paris,* avec l'aide de son ami M. Dinaux, ne se donna pas la peine de construire un drame vraisemblable et logique, capable d'intéresser un public qui n'aurait pas connu le récit original. Il voulut simplement exploiter au théâtre le plus grand succès de feuilleton dont on ait gardé la mémoire. Le travail de dramaturge fut réduit à sa plus simple expression ; il ne s'agissait pour lui que d'exhiber des types devenus populaires, Jacques Ferrand, le notaire hypocrite et faussaire ; le Maître d'École, type hideux du brigand parisien ; le Chourineur, ou l'assassin qui a bon cœur ; Pipelet et Rigolette, derniers exemplaires de deux types disparus, le portier et la grisette ; Rodolphe, le prince philosophe, le socialiste consommé, qui travaille *incognito*, comme le calife Aaroun-al-Raschid, à l'amélioration de l'humanité dépravée ; Tortillard, le gnome des boues de Paris, plus vrai que le Gavroche de M. Victor Hugo ; enfin, Fleur-de-Marie, la prostituée virginale, création aussi invraisemblable qu'audacieuse, qui séduisit l'imagination des masses en proportion même de son incommensurable et immonde absurdité.

Tout ce monde fictif, aussi chimérique et au fond moins intéressant que le personnel des anciens mélodrames, où l'héroïne, le traître, le chevalier-troubadour, le chef de brigands et le niais jouaient des rôles convenus et invariables comme des masques antiques,

fut naturellement embelli et paré à l'usage des bons bourgeois. Fleur-de-Marie devint simplement une pauvre fille vertueuse et persécutée ; le prince Rodolphe ne songea plus à améliorer la société et ne rencontra des aventures que par hasard ; enfin, quelques types, des plus accentués et des plus curieux, tels que la Ponisse et la Chouette furent supprimés purement et simplement.

Le dramaturge suppose que son public sait le roman par cœur. Au lever du rideau, Tortillard dit à Rigolette : « Je sais bien ce qui vous amène. C'est parce « que depuis trois jours, le Maître d'École et la Chouette « n'ont pas mené Fleur-de-Marie chanter dans la cour « de la maison de la rue du Temple. » Pas un mot d'exposition ; on vous parle de ces gens-là comme si vous ne connaissiez qu'eux, et si, par hasard, vous ne les connaissez pas, vous ferez sagement d'aller vous coucher ; ce drame-là n'est pas fait pour vous, car vous n'y comprendrez pas un traître mot.

Or, depuis trente-cinq ans, le nombre des citoyens français qui n'ont pas lu *les Mystères de Paris* s'est considérablement accru ; les grands romans d'Alexandre Dumas, d'Auguste Maquet, de Paul Féval, et, plus tard, l'œuvre touffue de Ponson du Terrail, se sont interposés entre Eugène Suë et le public. Rocambole a fait un tort considérable aux brigands de 1844. De sorte que le mélodrame de MM. Eugène Suë et Dinaux devenant de moins en moins compréhensible, devient de moins en moins intéressant. Les coupures et les remaniements qu'on y a pratiqués pour la reprise d'hier ne réparent pas ce vice d'origine, au contraire. Ils ont fait disparaître, entre autres figures, celle de Mme d'Harville, de sorte qu'on n'aperçoit plus la personne aimée du prince Rodolphe, la rivale de Sarah Mac-Gregor. La suppression du tableau, où l'on voyait Fleur-de-Marie, menacée d'être jetée à l'eau par les

paysans réunis dans le parc de M^me d'Harville, jette une nouvelle obscurité dans la marche de la pièce, puisqu'on ne sait plus comment Fleur-de-Marie, délivrée au cinquième tableau, se retrouve, par la suite, au pouvoir du Maître d'École.

L'ancien dénouement avait l'avantage de montrer, au dernier tableau, tous les méchants punis et tous les bons récompensés. On y a substitué une scène qui n'a qu'un mérite, c'est d'offrir à M. Taillade l'occasion de déployer une grande puissance de talent, mais qui est absolument odieuse. Le prince Rodolphe, faisant crever les yeux du notaire Jacques Ferrand par quatre médecins, entreprend sur la justice divine comme sur la justice humaine. Pour moi, j'avoue que les cris déchirants du misérable à qui l'on a « piqué les yeux » me causent un insurmontable dégoût qui n'a rien de commun avec l'horreur tragique ou dramatique. Le théâtre de la Porte-Saint-Martin fera très bien, dans son propre intérêt, de rétablir l'ancien dénouement.

Après M. Taillade, digne de succéder à Frédérick Lemaître, je citerai M. Vannoy et M. Laray, excellents dans les rôles du Maître d'École et du Chourineur ; M. Alexandre, très amusant sous les traits du légendaire Pipelet ; M^me Lacressonnière, qui rend très dramatiquement l'agonie expiatoire de Sarah Mac-Grégor ; et M^lle Charlotte Raynard, charmante dans le petit rôle de Tortillard, comme elle l'était au Théâtre Cluny, dans celui de Fleur-de-Marie. M^lle Angèle Moreau est assez touchante, mais quelle singulière prononciation : « Enfin, me voilà sole ! » Cela ne signifie pas que Fleur-de-Marie va tomber dans la friture, mais seulement qu'il n'y a plus personne autour d'elle. M. Montal joue avec autorité, mais sans renoncer à son bêlement ordinaire, le rôle du prince Rodolphe.

Le décor du pont d'Asnières est bien planté et d'un effet très pittoresque.

DCLIX

Théatre Cluny. 4 juillet 1879.

LES VACANCES DE BEAUTENDON

Pièce en cinq actes mêlée de chant,
par MM. Eugène Granger et Émile Abraham.

Le titre des *Vacances de Beautendon*, commenté et développé par les sous-titres des cinq actes, « le départ — le Mont-Blanc — le casino de Saint-Sébastien — à Dieppe — le retour à Paris » suffit à dessiner la silhouette d'un ancien vaudeville, d'un vaudeville « vieux jeu », qui se propose de peindre les mésaventures plus ou moins comiques d'un bourgeois de Paris profitant de ses vacances pour répandre sur les parties les plus pittoresques du globe l'ombre de son abdomen florissant et de sa colossale bêtise.

Telle est, en effet, l'idée générale de la pièce nouvelle, absolument identique à celle du *Voyage de M. Perrichon*. Elle n'est pas mauvaise, cette idée, puisque, après MM. Labiche et Édouard Martin, qui en tirèrent un petit chef-d'œuvre, MM. Eugène Granger et Émile Abraham viennent d'en extraire une pièce ingénieuse, agréable, qui a grandement réussi.

Je ne sais plus quel moraliste ancien a dit : « L'homme qui revient de voyage doit s'attendre à trouver sa femme morte, sa fille subornée, sa maison brûlée, et s'estimer heureux s'il en est quitte pour un seul de ces maux. » C'est à peu près le thème que développent les historiographes de Beautendon.

Tandis que le sage Bidard se contente de passer sa saison d'été sous les ombrages d'une fraîche maison-

nette aux environs de Paris, son ami Beautendon veu courir les montagnes, les villes d'eaux et les bains de mer. Il part avec M^me Beautendon, sa femme, et avec ses trois filles, Angèle, Célestine et Gabrielle, non sans avoir atténué ses frais de voyage en louant son appartement à une famille américaine.

A Chamounix, les désastres commencent : M^lle Angèle Beautendon est enlevée, ou plutôt se fait enlever par un commis de son père, le jeune et timide Jolivet; à Saint-Sébastien, c'est M^lle Célestine qui disparaît avec le beau Léon de Saint-Galmier; enfin, à Dieppe, M^lle Gabrielle prend le large avec le vicomte Oscar de Champrosé.

Lorsque au dernier acte, les époux Beautendon rentrent chez eux, ayant perdu la trace de leurs trois filles, ils trouvent la maison mise au pillage par la famille américaine; mister Jackson a usé le marbre de la cheminée à force d'y frotter ses bottes crottées; mistress Jackson fait la lessive en plein salon, dans un baquet posé sur des chaises capitonnées; les cristaux ont été brisés par le ballon de Bob Jackson, et la petite Jackson a déchiré les rideaux pour habiller ses poupées. Heureusement les trois demoiselles Beautendon reviennent repentantes et on les unit à leurs ravisseurs. Quant aux Jackson, cette famille de pickpockets est arrêtée au moment où elle déménageait sans payer, en emportant la pendule et l'argenterie. La famille Beautendon ne voyagera plus.

On a beaucoup ri de cette peinture un peu superficielle mais amusante et vraie d'un travers contemporain, la manie des « déplacements » onéreux, inutiles ou ridicules, et je crois que le théâtre Cluny tient un succès fort approprié à son cadre et à son public.

La jeune troupe de M. Tallien n'est pas très forte, mais elle fait des progrès. M. Vivier, qui joue Beautendon, et M^me Clarisse Régnier, qui joue M^me Beauten-

don, ont de la rondeur et de la gaieté ; le premier est un Geoffroy et la seconde une Aline Duval, en réduction si l'on veut, mais un peu mieux que très supportables. La jeune première, Mlle Isabelle d'Harc, a de la grâce et de la distinction.

Une seule invraisemblance a choqué dans le vaudeville de MM. Granger et Abraham, parce qu'elle était vraiment trop forte. On y parle constamment de l'été comme d'une saison chaude et superbe. Pendant ce temps-là, d'horribles averses inondaient le pavé de Paris, et démontraient l'incompétence absolue de MM. Granger et Abraham en météorologie.

DCLX

Gymnase. 15 juillet 1879.

LAURIANE

Comédie en trois actes, par M. Louis Leroy.

Si je m'avisais d'affirmer que M. Louis Leroy a écrit *Lauriane* après avoir vu *l'Age ingrat*, mon spirituel confrère du *Charivari* ne serait sans doute pas embarrassé de me démontrer, preuves en mains, qu'il ne connaissait pas la pièce de M. Pailleron à l'heure où il conçut la sienne. J'accepte d'avance la démonstration et je maintiens la ressemblance qui n'est peut-être que le fait du hasard. Il s'agit d'un mari qui poursuit la conquête de sa femme après l'avoir manquée, la première nuit de ses noces, par suite des manœuvres d'une aventurière étrangère qu'il avait eue pour maîtresse. La différence, c'est que, dans

l'*Age ingrat*, l'étrangère s'appelait la comtesse Wachter et qu'elle était amusante; tandis que dans *Lauriane* elle s'appelle la comtesse Gordiagiani et qu'on ne la voit pas.

Dans les deux pièces, le second acte est occupé par une fête mondaine, mais ce second acte, qui a fait le succès de l'*Age ingrat*, est la partie faible de *Lauriane*.

Une scène de duel au second acte a fait rire. Les deux témoins, l'un maigre, l'autre gras, l'un roux et l'autre brun, l'un féroce et l'autre conciliant, sont deux excellentes silhouettes, découpées nettement sur le vif.

Ai-je dit que Raoul de Montals rentre en grâce auprès de sa femme, et que le dernier acte achève la soirée de noces interrompue par le premier? Vous y êtes.

M. Louis Leroy, on le sait, a beaucoup d'esprit; il en veut avoir encore plus qu'il n'en a. Il en emprunte au besoin à Molière, mais, en se fouillant, il finit toujours par trouver quelque monnaie qui lui appartient en propre. Un joli mot, par exemple, excellemment frappé au bon coin, c'est celui du tuteur Bonnardel qui s'écrie : « Je voudrais pouvoir me battre à la place de Raoul, parce que je ferais des excuses. »

La pièce est très bien jouée; M. Guitry, encore trop jeune, a des qualités d'intelligence qu'il ne renfermera pas toujours dans la gangue d'une diction sourde, monotone et sans éclat. Mlle Lesage, qui joue Lauriane, vient de prouver qu'il ne lui avait manqué jusqu'ici qu'un rôle pour mettre au dehors un talent aussi apte au drame qu'à la comédie. Mlle Alice Regnault joue avec une spirituelle gaieté le rôle d'Emmeline, la sœur de Lauriane. Citons encore MM. Landrol, Francès, Blaisot et Mlle Reynold.

CONCOURS DU CONSERVATOIRE

CONCOURS DE CHANT

24 juillet 1879.

La journée a été rude ; quarante concurrents, dont vingt hommes et vingt femmes, ont tour à tour caressé ou inquiété les oreilles du public très bénévole dont les acclamations ou la froideur préparent, dans une trop large mesure, les impressions du jury.

De l'aveu des connaisseurs, le concours des hommes a été remarquablement faible, bien que le jury ait accordé onze récompenses à ces vingt concurrents.

Je retrouverai MM. Séguin et Villaret, premier prix ; MM. Belhomme, Mouliérat et Carroul, second prix ; MM. Piccaluga, Dubulle et Lamarche, premier accessit ; et MM. Fontaine, Passerin et Gruyer, deuxième accessit, lorsque je rendrai compte du concours d'opéra-comique et du concours d'opéra.

Je me borne à une remarque d'ensemble. Sur les vingt concurrents, un seul était âgé de vingt ans ; neuf autres ont de vingt trois à vingt-cinq ans ; deux ont atteint vingt-six ans ; cinq ont vingt-sept ans ; les trois autres ont de vingt-huit à trente ans. Cette petite statistique me paraît fort instructive : il est évident que le Conservatoire admet habituellement des élèves beaucoup trop âgés, dont l'éducation musicale et vocale ne saurait jamais atteindre le degré de fini sans lequel il n'existe pas d'artiste ni de virtuose.

Hier, lorsqu'on a proclamé le nom des jeunes gens à qui le jury accordait un second accessit, l'un d'eux, sans doute mécontent de son sort, s'est retiré sans saluer. On peut conclure de cet incident qu'il manque

au Conservatoire une chaire de civilité puérile et honnête, où l'on apprendrait aux élèves le respect qu'ils doivent au public et à leurs juges. Mais, d'un autre côté, comment morigéner, avec quelque apparence de succès, de grands gaillards qui marchent vers la trentaine et qui ressemblent plutôt à de bons bourgeois bien établis et déjà pères de famille, qu'à des élèves de première année d'une école de chant?

Les classes des femmes étaient beaucoup mieux partagées que celles des hommes. Ici la jeunesse se trouve être la règle générale, l'échelle des concurrentes commençant à seize ans et ne dépassant pas vingt-cinq ans.

Or, comme pour mieux prouver que la fraîcheur et la souplesse des organes sont une des conditions premières de succès dans l'art lyrique, il se trouve que c'est la concurrente de seize ans qui l'emporte sur ses dix-neuf concurrentes. Se souvient-on du petit chœur de femmes écrit pour la reprise de *Ruy Blas*, par M. Léo Delibes? On y remarqua la voix chaude et puissante d'une élève du Conservatoire; c'était la voix de Mlle Coyon-Hervix, qui vient d'obtenir le premier prix de chant au concours d'hier, avec l'air de la *Norma* de Bellini, *Casta diva*, toujours magnifique quoique défiguré par une traduction infidèle et par des changements contraires à la pensée du compositeur.

L'autre premier prix a été donné à Mlle Janvier, qui a chanté avec beaucoup de charme un air du *Pré aux Clercs*.

Je ne comprends pas bien pourquoi le jury a donné le second prix à Mlle Brun, ou plutôt pourquoi il ne l'a pas partagé avec Mlle Griswold, dont l'organe éclatant et souple, se jouant des difficultés accumulées dans l'air du deuxième acte des *Huguenots*, méritait mieux qu'un accessit.

CONCOURS D'OPÉRA-COMIQUE

26 juillet 1879.

Le jury s'est montré plus avare de récompenses pour les concurrents de l'opéra-comique que pour les concurrents de chant; de quoi je le loue. La multiplicité des nominations est le signe de la faiblesse ou de l'abus des influences.

Le concours d'opéra-comique a eu ceci d'heureux qu'une supériorité évidente, pour ne pas dire écrasante, désignait les deux lauréats à la distinction supérieure du premier prix.

M. Mouliérat et M^{lle} Coyon-Hervix ont chanté plusieurs fragments des *Dragons de Villars*, non pas en élèves, mais en artistes consommés, maîtres d'eux-mêmes et de leur public. La carrière de M. Mouliérat est toute tracée; premier ténor d'opéra-comique ou ténor léger de grand opéra. M. Mouliérat s'impose par les qualités particulières de sa voix également sonore et moelleuse dans le *médium* et dans les cordes hautes, par une netteté et une autorité de diction qui s'allient à un charme pénétrant. On trouverait difficilement un meilleur interprète pour *la Dame blanche*, pour *Fra-Diavolo*, pour *Lalla Roukh*, et pour vingt autres chefs-d'œuvre du répertoire. M. Mouliérat n'est pas un joli garçon, mais sa taille est bien prise et sa physionomie expressive. Je n'ai pas de conseil à donner à M. Carvalho; mais je ne suppose pas qu'il laisse échapper l'occasion de s'acquérir la plus jolie voix de ténor qu'on ait entendue, dans le genre mixte, depuis les débuts de Capoul.

La destinée de M^{lle} Coyon-Hervix ne sera pas la même, quoique cette toute jeune fille possède des dons exceptionnels. Elle n'a pas encore dix-sept ans, mais

l'ampleur de sa personne, qui rappelle extérieurement l'Alboni, comme aussi la puissance de sa voix de soprano *sforzato* la désignent évidemment pour l'Opéra, mais surtout pour la carrière italienne. Elle a chanté la cavatine *Espoir charmant*, des *Dragons de Villars*, avec beaucoup de grâce et de charme, mais, de toute évidence, les chants larges et passionnés servent mieux ses qualités naturelles et acquises.

Un premier prix a été accordé à M. Villaret fils, dont la voix juste mais peu étendue, et le jeu d'une gaîté modérée, rappellent M. Charles Ponchard.

Citons encore le second prix de Mlle Janvier, qui chante finement et habilement, et celui de M. Belhomme, une forte voix de basse dans un corps un peu frêle. M. Belhomme a de la chaleur, de l'émotion, et son jeu me paraît supérieur à son chant.

Un premier accessit a rendu justice à l'élégante facilité de M. Piccaluga, qui s'était distingué dans le Frontin du *Nouveau Seigneur*; les barytons légers se font rares; M. Piccaluga a beaucoup plu.

Les deux accessits femmes sont Mlles Molé et Burton.

Mlle Molé a chanté avec une simplicité émue la romance dramatique du *Val d'Andorre*; Mlle Penière-Fougère est plus avancée comme chanteuse; enfin, M. Burton a facilement enlevé l'air de Rosine *Una voce poco fa,* défiguré par la barbare traduction de Castil-Blaze.

Les décisions du jury se sont trouvées généralement d'accord avec les prévisions des connaisseurs comme avec les sympathies du public.

CONCOURS D'OPÉRA

28 juillet 1879.

Onze concurrents figuraient au programme du concours d'opéra ; dix seulement se sont présentés, et neuf viennent de recevoir des récompenses. Si l'on concluait de là que le concours d'opéra s'est présenté d'une manière exceptionnellement brillante, on se tromperait du tout au tout. Mais le Conservatoire se gouverne, avant tout, selon les traditions et les règles de l'école, qui veulent qu'on tienne compte des bonnes volontés autant que des aptitudes, et que le labeur assidu ou la bonne conduite se partagent quelques-unes des palmes qu'on croirait uniquement réservées au talent.

Dans ces conditions d'un couronnement général, qui commence au premier prix légitimement conquis par M. Dubulle, jusqu'au deuxième accessit d'encouragement reçu par M^{lle} Vildieu, l'exclusion qui frappe un seul concurrent sur dix prend l'aspect d'un acte de sévérité peut-être excessive.

Il se trouve précisément que ce dixième n'est autre que M. Séguin, qui, la semaine dernière, obtenait le premier prix de chant. M. Séguin, j'en conviens, n'a pas produit beaucoup d'effet dans la scène et le duo de *Charles VI* ; l'organe est cotonneux, et la note n'est jamais attaquée avec franchise ; mais M. Séguin ne manque, comme acteur d'opéra, ni d'intelligence ni de chaleur. Le jury, à mon avis, s'est donc doublement trompé, d'abord en lui accordant jeudi dernier un premier prix de chant qu'il ne méritait pas, puis en lui refusant aujourd'hui une nomination qui l'aurait laissé sur la même ligne que certains de ses camarades les moins favorisés.

Hâtons-nous de dire que le jury d'opéra n'a fait que

se ranger à l'opinion très accentuée de la critique et du public en décernant le premier prix de chant à l'unanimité à un jeune homme de vingt-trois ans, M. Dubulle, qui a remporté un quadruple triomphe dans les rôles du grand prêtre de *la Vestale*, du spectre de *Hamlet*, de Bertram de *Robert le Diable*, et de Méphisto dans *Faust*.

M. Dubulle possède une belle voix de basse chantante, bien timbrée, vibrante et mordante, dont il se sert avec une aisance peu commune. Mais les qualités de M. Dubulle comme acteur l'ont certainement porté plus haut que ses mérites comme chanteur. Il a joué sa partie dans le quatuor de *Faust* avec un brio, une verve sarcastique et humoristique qu'envieraient des artistes consommés. Il a la physionomie diabolique de l'emploi, avec sa figure creuse et tourmentée, et un grand diable de nez crochu et spirituellement tourné à gauche, un nez à la Michel-Ange, un nez d'artiste pour tout dire.

Après M. Dubulle, dont le succès a été hors de pair, M. Mouliérat a été fort apprécié dans le rôle de Faust, ainsi que M. Carroul qui a fort bien dit une portion du rôle de Hamlet. Le ténor et le baryton ont eu chacun un second prix.

M. Lamarche, classé comme ténor de force, serait plutôt une « taille », comme on disait autrefois ; sa voix, qui rappelle celle de Massol, avec moins d'éclat, monte sans effort, mais elle ne possède pas le charme et la suavité qu'on réclame des voix de premier ténor, surtout pour les rôles italiens comme ceux du *Trovatore*. M. Lamarche a montré, dans un fragment admirable de *la Vestale*, un chef-d'œuvre que nous rendra M. Vaucorbeil, qu'il comprenait le style de la musique sévère. Il a reçu un premier accessit, ainsi que M. Fontaine, qui a chanté fort posément l'air de *Guillaume Tell* : « Sois immobile. »

Le jury, ne se piquant pas de galanterie, ne s'est pas éloigné d'une saine justice distributive, en déclarant qu'il n'y avait lieu de décerner aucun prix de femmes, ni premier, ni second.

M^{lles} Brun, Griswold et Janvier ont montré des qualités diverses, mais le premier accessit qu'elles ont reçu signifie évidemment, dans la pensée du jury, qu'elles ont besoin de compléter leurs études et de s'aguerrir contre les émotions d'une exécution en public. M^{lle} Brun tremblait comme la feuille en chantant l'*arioso* qui précède le *Miserere* du *Trovatore*, morceau mal choisi, d'ailleurs, pour un concours, car il exige, sans préjudice de la science du chant, la profondeur passionnée d'une Frezzolini ou d'une Cruvelli. M^{lle} Janvier, qui avait mérité le premier prix de chant avec un air du *Pré aux Clercs*, s'est montrée inférieure à elle-même dans l'air des bijoux de *Faust*, qu'elle a dit en écolière; s'il y avait eu lieu à second prix, je l'aurais gardé pour M^{lle} Griswold, très remarquable dans certains passages du rôle d'Alice de *Robert le Diable*, qu'elle a joué avec intelligence et vérité.

CONCOURS DE TRAGÉDIE ET DE COMÉDIE

30 juillet 1879.

C'est encore à la statistique que j'ai recours pour donner une idée de la tâche qui incombait ce jour au jury, à la critique et au public.

Quarante-trois concurrents ont débité, de dix heures du matin à six heures du soir, trente-sept morceaux, la plupart très étendus, tirés de tragédies, drames ou comédies des auteurs anciens et modernes.

Établir un classement entre tant de personnalités

diverses, au jugé, et par cinquante degrés de chaleur, c'est un travail beaucoup plus ardu que de cultiver la canne à sucre sous les feux du soleil tropical. S'il a été commis des erreurs, elles ont leur excuse dans les sévices de la température, de l'isolement et de la soif.

La tragédie a produit, pour sa part, quinze concurrents dans douze scènes ou morceaux.

Un premier prix a été décerné à Mlle Lerou, qui a dit une scène du rôle de Cléopâtre, de *Rodogune*, avec une intelligence tragique que je ne veux pas contester ; mais Mlle Lerou, qui a du geste et de l'action, manque de diction et de voix. Elle prépare sans cesse des effets qui ne se produisent pas ; c'est un volcan qui gronde toujours et qui n'éclate jamais. Le premier prix décerné à Mlle Lerou est une de ces décisions étonnantes que des hommes d'esprit ne prennent que lorsqu'ils sont réunis en corps, car aucun d'eux, pris séparément, n'en assumerait la responsabilité.

L'inconvénient de ce premier prix, que je n'aurai pas l'impertinence d'appeler un prix d'insolation, n'est pas dans l'honneur exagéré que reçoit une élève d'ailleurs fort méritante ; je l'aperçois plutôt dans la rupture de tout équilibre dans l'ensemble des récompenses. On estimerait très suffisants le second prix accordé à M. Brémont et le premier accessit de M. Lebargy, tous deux élèves de M. Got, si la part de la tragédienne eût été mieux mesurée.

MM. Gally et Garnier ont remporté deux seconds accessits ; le premier de ces deux jeunes gens méritait quelque chose de plus.

Il n'y a pas eu de second prix pour les demoiselles tragiques ; Mlle Renaud a obtenu un premier accessit pour une scène de *Médée* ; les seconds accessits sont échus à Mlles Waldteufel, Malvau et Gerfaut, que nous allons retrouver dans la comédie, avec MM. Brémont et Le Bargy.

Les vingt-huit concurrents de la comédie ont remporté quinze nominations. C'est beaucoup.

Ici, du moins, les principales récompenses sont assurées de l'adhésion générale.

M. Brémont avait saisi le public dans la scène d'Hamlet avec sa mère et le spectre, empruntée à la magistrale traduction d'Alexandre Dumas père et de Paul Meurice. Il s'est montré touchant et pathétique dans le personnage de Julien, l'honnête mari de la *Gabrielle* d'Augier. La voix de M. Brémont n'est pas bonne et l'articulation manque de netteté; mais l'acteur possède un vrai foyer et les éclats d'une chaleur sincère sont guidés chez lui par une raison perspicace digne des plus grands éloges. Le jury, qui l'a honoré d'un second prix, aurait pu lui décerner, sans marchander, une récompense plus haute, car M. Brémont n'a plus rien à apprendre au Conservatoire.

M. Brémont est élève de M. Régnier.

Ce n'est pas que le premier prix se soit égaré en se posant sur la jeune tête de M. Lebargy, élève de M. Got. M. Lebargy, qui n'a pas encore vingt et un ans, s'était révélé par quelques accents vraiment tragiques dans le Néron de *Britannicus*. Son succès a pris des proportions considérables dans la scène difficile de : *On ne badine pas avec l'amour*, où Perdican entend et réfute les horribles confidences de Camille, et lui dit comme Hamlet à Ophélie : « Allez au couvent ! allez au couvent ! » La diction de M. Lebargy se recommande par la plus délicate justesse, et se trouve servie par une voix à la fois énergique et juvénile, du timbre le plus pénétrant.

Au delà de M. Lebargy et de M. Brémont, M. Larcher, encore un élève de Got, a mérité un second prix par son débit chaleureux et convaincu dans une des tirades de *l'Honneur et l'Argent* que lançait si élo-

quemment le pauvre Laferrière. M. Larcher serait une excellente recrue comme « jeune premier rôle fort » d'un théâtre de drame.

Un premier accessit est justement acquis à M. de Féraudy, un grime qui mêle agréablement les traditions de son professeur, M. Got, aux libertés plus grandes du comique de genre. M. de Féraudy n'a pas vingt ans : c'est, qu'on me passe l'expression, un Saint-Germain... en laid. Le mot n'est pas de moi, mais il rend ma pensée. Pareille distinction est accordée à un enfant de dix-sept ans, M. Thomas, qui a joué Britannicus dans la tragédie, et dans la comédie le candide Lélie de *la Coupe enchantée*. Quant aux accessits de MM. Candé et Jourdan, je ne les comprends pas.

J'en dis autant de l'accessit accordé à Mlle Monget, qui concourait pour la troisième fois et qui ne progresse pas.

Mlles Guyon, Rosamon et Tissé, trois autres accessits, ne donnent que des espérances.

Mlle Malvau mérite mieux que le premier accessit, qui la place sur la même ligne que Mlle Guyon. Mlle Malvau est animée d'un sentiment dont l'expression dramatique et troublée, très mal placée dans la Monime de *Mithridate*, où elle faisait contresens, donne, au contraire, un charme étrange à la Camille d'Alfred de Musset.

Deux seconds prix, celui de Mlle Amel et celui de Mlle Gerfaut, sont la part de la comédie proprement dite. Mlle Amel est une soubrette à la gaité brillante et en dehors, au rire largement ouvert, et Ml Gerfaut est appelée par ses dons extérieurs aux rôles de grande coquette.

Nous arrivons au premier prix qu'a reçu Mlle Waldteufel. Cette jeune fille a montré de l'intelligence, de la force et même de la passion dans *la Princesse*

Georges, d'Alexandre Dumas. Il y a quelque chose là. Mais si les qualités intrinsèques se sont affirmées, l'art de les coordonner et de les mettre en œuvre manque encore à cette belle personne, douée d'une physionomie intéressante et distinguée.

Je crains que ce premier prix ne soit prématuré, puisqu'il fait sortir M^{lle} Waldteufel du Conservatoire avant qu'elle n'ait complété ses études. Il faudra que l'excellent M. Régnier se charge d'achever ce qu'il a si bien commencé.

DCLXI

Comédie-Française. 1^{er} août 1879.

RÉOUVERTURE

La Comédie-Française a rouvert ses portes ce soir devant un public nombreux, choisi, et cuit à point.

La salle, restaurée, remaniée, redorée, a maintenant un air de fête. Le nouveau plafond de M. Mazerolles a réuni tous les suffrages, y compris celui de M. Grévy, qui, recevant M. Mazerolles dans le salon de l'avant-scène gouvernementale, lui a, séance tenante, conféré la croix d'officier de la Légion d'honneur.

Un des avantages spéciaux que présente le plafond de M. Mazerolles, au point de vue décoratif, c'est d'élargir en apparence le diamètre de la salle et, par conséquent, d'en diminuer la hauteur, qui paraissait excessive alors que le plafond peint n'occupait qu'une portion assez circonscrite du plafond réel.

Les nouvelles baignoires, créées en arrière du parterre, sont larges, commodes et claires.

Bref, les changements pratiqués par M. Chabrol, l'architecte du Palais-Royal, réunissent au plus haut degré ces deux qualités essentielles : l'élégance et l'utilité.

C'est, si je ne me trompe, la quatrième transformation qui est apportée à la salle primitive de l'architecte Louis, depuis qu'elle fut inaugurée, le 15 mai 1790, par Dorfeuille et Gaillard, les entrepreneurs privilégiés de l'ancien théâtre des Variétés.

La salle de la Comédie-Française est aujourd'hui la plus ancienne salle de Paris, en ce sens qu'elle n'a subi que des modifications partielles, successives et volontaires, tandis que ses deux aînées, la salle de l'Odéon, au faubourg Saint-Germain, et la salle de l'ancienne Comédie Italienne, ou salle Favart, ont été reconstruites sur leur emplacement primitif, après avoir été détruites de fond en comble par d'effroyables incendies.

Je rends cette justice au public qu'il ne plaçait ce soir qu'au second plan sa curiosité architecturale. Privé du répertoire et de la troupe de la Comédie depuis deux grands mois, il avait hâte de les revoir, et il les a applaudis avec une amicale cordialité qui n'avait rien de factice ni de convenu.

Le spectacle était judicieusement choisi pour cette véritable fête de famille dans la maison de Molière. *Les Femmes Savantes*, somptueusement habillées et mises en scène, et, ce qui vaut assurément mieux encore, jouées par l'élite de la troupe, ont produit un effet énorme. Cette belle comédie, que le public du Théâtre-Français semblait dédaigner, on ne sait pourquoi, a repris ce soir et sa puissance et son éclat. MM. Got et Coquelin aîné jouent la fameuse scène de Vadius et de Trissotin avec la largeur qui convient à ces impérissables caricatures dessinées avec une verve grandiose. M. Barré est excellent dans Chrysale;

Mmes Madeleine Brohan, Favart et Émilie Broisat représentent le trio féminin que Molière écrivit avec tout son génie pour les trois sœurs Béjart, Madeleine, Geneviève et Armande. Voilà comment de pareilles œuvres doivent être rendues, car chacun de ces rôles, pris en soi, est une des belles créations de la Muse française.

Mmes Brohan et Favart jouent Philaminte et Armande comme Molière les a conçues ; ce sont des femmes élégantes et mondaines, qui seront tout à fait charmantes le jour où elles renonceront à la philosophie et au pédantisme ; les traduire en caricature serait trahir la pensée du poète. Dans cet ordre d'idées, signalons l'art exquis avec lequel Mme Favart a détaillé l'aveu d'Armande, si fièrement et si délicatement repoussé par Clitandre. Le personnage d'Henriette est un des jolis rôles de Mme Émilie Broisat, qui l'a dit avec infiniment de grâce et d'esprit. Mme Jouassain dans Belise et Mlle Jeanne Samary, dans Martine, ont fait le plus vif plaisir. Quant à M. Delaunay, que j'ai gardé pour la fin, il joue Clitandre d'une façon supérieure ; c'est la perfection même, et je ne crois pas que La Grange, pour qui Molière écrivit le rôle, ait pu le comprendre ni mieux ni autrement.

Le Malade imaginaire offrait une occasion toute naturelle pour la compagnie de se présenter en corps au public, de le saluer, et, en lui offrant ses respects, d'en obtenir le témoignage d'une précieuse sympathie. M. Thiron a été très goûté dans le rôle d'Argan, qu'il remplissait, je crois, pour la première fois ; Mlle Barretta, qui personnifiait l'aimable et touchante figure d'Angélique, a été, de la part du public, l'objet d'une démonstration flatteuse. Mme Dinah Félix, pleine de verve dans le rôle de Toinette, n'a pas été moins fêtée.

Et puis les applaudissements ont recommencé avec

la cérémonie, et, très largement accordés à tous, se sont particulièrement accentués au passage de MM. Got, Coquelin, Delaunay, Worms, de M$_{me}^s$ Favart, Reichemberg, Samary, Barretta, Broisat, Croizette, Dudlay, et surtout de Mlle Sarah Bernhardt.

On avait annoncé que M. Got, en sa qualité de doyen des sociétaires, devait haranguer le public pour le remercier de ses bontés et restaurer ainsi l'emploi d'orateur, qui, créé par Molière, avait duré sans interruption jusqu'à la Révolution française. Des difficultés intérieures, suscitées à la dernière minute, n'ont pas permis que M. Got prononçât son petit compliment. Nous ne troublerons pas cette excellente soirée en nous faisant l'écho des suppositions plus ou moins plaisantes auxquelles a donné lieu le mutisme subit du doyen de la Comédie-Française.

DCLXII

Opéra. 11 août 1879.

Début de Mlles Leslino et Marie Hamann

Dans LES HUGUENOTS

La critique était conviée ce soir pour la première fois à l'Opéra, depuis que M. Vaucorbeil en est devenu le directeur. Les longues péripéties par lesquelles a passé la question de l'Opéra avant d'arriver à une solution ont abouti à une désorganisation manifeste de la troupe de chant. M. Vaucorbeil rencontre donc, dès son avènement, les difficultés que tout le monde avait prévues et qu'il surmontera, nous n'en doutons pas,

avec l'intelligence personnelle et la compétence musicale que tout le monde lui reconnaît, pourvu qu'on lui fasse crédit de quelques tâtonnements inévitables.

Les débuts de Mlle Leslino et de Mlle Marie Hamann se rangent évidemment parmi les essais qui s'imposent au nouveau directeur de notre grande scène lyrique. On en pourrait faire de plus malheureux, car, somme toute, les deux débutantes ont été fort bien accueillies.

Mlle Marie Hamann n'était pas tout à fait inconnue pour la critique musicale. Nous l'avions entendue et jugée déjà au Conservatoire, au concours de 1877, où elle chanta le trio du cinquième acte de *Robert le Diable*, qui lui valut le second prix d'opéra. Ce soir, Mlle Hamann représentait la reine Marguerite; c'est donc à l'emploi des Dorus qu'elle aspire, et elle possède quelques-unes des qualités nécessaires pour y réussir. C'est une personne grande et blonde, d'aspect souriant, douée d'une voix flexible et bien timbrée, qui porte loin, et qui a du charme particulièrement dans les passages de douceur et de finesse. Elle a fort convenablement enlevé le fameux air: *O beau pays de la Touraine* et le duo: *Ah! si j'étais coquette.* Mlle Hamann vocalise avec correction et facilité; il suffira sans doute de quelques conseils pour la prémunir contre l'abus des notes piquées vulgairement qualifiées de « cocottes » vu leur analogie avec le gloussement antimusical de la poule qui pond; et je ne serais pas surpris que Mlle Hamann, un peu rassurée et plus familiarisée avec la scène comme avec la salle de l'Opéra, ne tînt, au moins en partie, la place laissée vacante par le départ de Mlle Daram.

Je suis moins fixé sur l'avenir de Mlle Leslino, chargée du rôle de Valentine, bien autrement lourd que celui de la reine Marguerite. Mlle Leslino a la taille, les mouvements et le geste tragiques; mais le visage est plus

étrange que séduisant. La débutante a du feu, de l'action, et il est difficile de mieux jouer qu'elle le duo du quatrième acte. Comment chante-t-elle ? Voilà la question. Le personnage de Valentine est un rôle de drame lyrique, plutôt qu'un rôle de chant. Il ne comporte qu'un seul air détaché, la romance en *mi* bémol qui ouvre le quatrième acte : *Parmi les pleurs mon rêve se ranime*, et cette romance, M^{lle} Leslino l'a passée. Tout ce que je sais, c'est que la voix de M^{lle} Leslino, sourde et un peu maigre dans le médium, prend de l'éclat et de la force dans le registre supérieur. Elle phrase avec un sentiment juste, qu'elle exagère parfois jusqu'au cri. Je n'interpréterais pas fidèlement l'opinion du public, si j'omettais de dire que M^{lle} Leslino a paru un peu « province ». Il fallait s'y attendre ; mais il est permis de croire qu'elle se plierait aisément au goût correct et un peu sévère des *dilettanti* parisiens, si le temps lui est laissé de se former et de se modérer, ou, si on l'aime mieux, de se refroidir. Peut-être n'aura-t-elle qu'à laisser agir l'atmosphère ambiante.

Prenez M. Salomon par exemple : voilà un artiste très bien doué, et que, pour ma part, je trouve excellent dans quelques parties du rôle de Raoul. Il a dit avec une sûreté et une crânerie étonnantes le terrible passage : *Et bonne épée*, où le chanteur doit payer comptant avec des *si* et des *ut* aigus de poitrine ; et avec un charme exquis, la phrase délicieuse : *Oui tu l'as dit, oui tu m'aimes*. Que lui manque-t-il pour être un des meilleurs Raoul que l'Opéra puisse souhaiter ? Uniquement un peu de chaleur, de vie et de passion.

Les autres interprètes des *Huguenots* sont extrêmement faibles. Les rôles, si caractérisés, de Saint-Bris et de Nevers s'évanouissent dans le brouillard avec la voix cotonneuse de M. Lorrain et l'inélégance de M. Auguez. Quant à M. Boudouresque, chargé du rôle de Marcel, il remplace les notes graves par une sorte

de *rictus* parlé, qui ferait rire aux larmes s'il était imité par M. Milher du Palais-Royal ou par M. Mauger des Folies-Dramatiques.

On continue à supprimer le tableau du bal par lequel devrait commencer le cinquième acte; la perte musicale n'est pas grande, mais le poème dramatique en est sensiblement défiguré.

Une dernière remarque. La mise en scène du duo d'amour entre Valentine et Raoul est absurde. Valentine s'évanouit au milieu du théâtre, au moment où elle voit Raoul prêt à sauter par la fenêtre; ce qui oblige Raoul à revenir près d'elle, pour lancer : *Dieu, veille sur ses jours! Dieu secourable!* Après quoi, il retourne tranquillement au balcon, dont personne ne lui défend plus l'accès. Il faut absolument en revenir à la mise en scène originaire. Je vois encore Duprez enjambant le balcon pendant que M^{me} Nathan Treillet se cramponnait à son manteau. Le double voyage exécuté ce soir par M. Salomon est aussi échauffant pour lui par cette température d'août que réfrigérant pour une scène si passionnée.

DCLXIII

AMBIGU. 28 août 1879.

Réouverture.

M. Marais dans L'ASSOMMOIR

Je ne supposais pas que je me trouverais jamais forcé de voir une seconde fois la pièce nauséabonde, dénuée d'art et d'intérêt, qui fait la fortune de l'Ambigu et de M. Henri Chabrillat. C'est à une incartade plus ou

moins plaisante de M. Gil-Naza que je dois cette mésaventure. Il a passé par la tête de ce comédien plein de fantaisie, qui possède tous les talents, y compris celui d'arracher les dents avec une dextérité non pareille, d'aller faire un tour au Maroc.

La réouverture de l'Ambigu se trouvait compromise, si le directeur de l'Odéon n'avait obligeamment prêté M. Marais à son confrère dans l'embarras. Or, l'apparition de M. Marais dans le rôle de Coupeau excitait naturellement la curiosité de la critique.

J'ai donc revu *l'Assommoir*. Franchement, on ne dira pas de cette pièce-là qu'elle gagne à être connue. En écoutant cet interminable chapelet de turpitudes et de platitudes, les théories défensives de M. Zola me revenaient à la pensée. Est-il donc vrai, me demandais-je, que la question de savoir si Coupeau boira ou ne boira pas une bouteille d'eau-de-vie soit aussi intéressante pour le spectateur, aussi importante pour l'histoire psychologique du genre humain que de savoir si Hamlet tuera ou ne tuera pas le meurtrier de son père ? Eh bien ! décidément, non. Que plusieurs milliers de Coupeau s'abrutissent et se suicident par l'alcoolisation, c'est un désastre social qui ne saurait laisser indifférents ni le législateur, ni l'administrateur, ni le moraliste. Mais, au théâtre, les rechutes de Coupeau n'inspirent que du dégoût, et, quand il meurt, Lorilleux a bien raison de s'écrier : « Ce n'est « qu'un ivrogne de moins ! » Ce mot de Lorilleux est peut-être la seule parole de bon sens que renferme la pièce.

M. Marais a montré trop de bonne volonté et recueilli trop d'applaudissements pour que je me montre sévère. Il faut bien avouer cependant qu'il ne possède pas la science de composition qui distingue M. Gil-Naza. M. Marais est trop jeune d'ailleurs, et la composition est surtout un travail d'expérience et de

maturité. Dans les premières scènes, M. Marais, exagérant l'accent de l'ouvrier parisien et voulant en même temps parler trop vite, n'arrivait qu'à bredouiller d'une manière inintelligible. Il s'est remis peu à peu ; il a joué, avec un accent de paternité bien senti, la scène où le zingueur fait manger la soupe à sa petite Nana.

Il a rendu avec beaucoup d'énergie et de sentiment dramatique la hideuse agonie de Coupeau. Mais M. Marais est-il sûr de représenter un ouvrier zingueur ? Ne jouerait-il pas mentalement les fureurs d'Oreste, tout en débitant les incorrectes balivernes du mélodrame ?

Et, semblablement, Mme Hélène Petit, si touchante dans sa misère et dans son désespoir ne se donnait-elle pas à elle-même l'illusion de représenter des fragments de quelque sombre tragédie ? Le geste, l'action, l'attendrissement, la terreur, chez ces deux remarquables artistes, sont en désaccord manifeste avec le texte qu'ils sont chargés d'interpréter, et lorsque, cessant de les regarder, on les écoute, on se souvient alors de cette princesse des contes de fées qui croyait dire les plus belles choses du monde, tandis que de sa bouche charmante il ne sortait que des crapauds.

Un autre changement de distribution mérite d'être signalé : Mme Hélène Gauthier a repris le rôle de la grande Virginie, qu'elle joue avec beaucoup de naturel et de vérité.

DCLXIV

Palais-Royal. 29 août 1879.

Reprise du RÉVEILLON

Comédie en trois actes, de MM. Henri Meilhac
et Ludovic Halévy.

et de LA GRAMMAIRE

Comédie en un acte de MM. Eugène Labiche et Jolly.

Le théâtre du Palais-Royal, en attendant sa *Revue*, que M. Edmond Turquet vient de lui rendre cruellement mutilée, M. le sous-secrétaire d'État des beaux-arts ayant, cette fois, exercé lui-même les fonctions de censeur; le Palais-Royal, disons-nous, reprend deux des pièces les plus gaies de son amusant répertoire.

La Grammaire, de MM. Eugène Labiche et Jolly, est un petit acte sans prétention mais rempli de détails comiques. Le chercheur d'antiquités gallo-romaines, qui collectionne les tessons de vaisselle récoltés dans les champs, est un type absolument moderne et un portrait à peine chargé.

Le Réveillon me paraît être, de l'avis des connaisseurs, un des plus fins échantillons de cette peinture parisienne si légère et si pénétrante à la fois dont MM. Henri Meilhac et Ludovic Halévy ont la spécialité.

Vous chercheriez vainement l'ombre d'une pièce dans ces trois actes; elle n'y est pas; on ne voudrait pas qu'elle y fût. MM. Meilhac et Halévy ont voulu transporter sur la scène l'aspect pittoresque, l'accent et jusqu'au bruit particulier d'une de ces fêtes demi-mondaines, qu'offre de temps à autre un petit prince

russe ou valaque à la société la plus mêlée en hommes et la plus amusante en femmes, ou du moins réputée telle. L'acte où le souper du réveillon est mis en scène pourrait se définir : un Gavarni qui parle ; mieux qu'un Gavarni, car je retrouve là toute la finesse de dessin et la précision de détails qui caractérisent les œuvres des petits maîtres de la fin du xviii° siècle, tels que Saint-Aubin, Monnet, Duplessis-Bertaux, etc.

Le troisième acte renferme quelques scènes d'un comique très franc, dont le contraste accuse savamment les mièvreries de celui qui précède. Voici la situation. Le bourgeois Gaillardin, condamné à huit jours de prison pour outrages au garde champêtre de sa commune, s'est donné, au détriment de Mme Gaillardin, douze heures de congé qu'il emploie, avant de se constituer prisonnier, à réveillonner dans la petite maison du jeune prince Yermontoff. Il y a fait la connaissance d'un bon vivant nommé le comte de Villebousin, et il s'est donné lui-même comme le marquis de Vallangoujard, pseudonymes bizarres, que les auteurs ont empruntés à Alfred de Musset.

La nuit s'écoule joyeuse, remplie d'éclats de rire et de baisers. Mais le coq a chanté ; le jour se lève, l'essaim des beautés fascinantes disparaît ; et Gaillardin, absolument étourdi par les fumées du vin de Champagne, se dirige d'un pas chancelant vers la prison de ville pour y purger sa condamnation. Il y est accueilli par le prétendu comte de Villebousin, qui n'est autre que le nouveau directeur de la prison, et qui se nomme Tourillon tout court. Tourillon est aussi ému que Gaillardin et cherche à retrouver son équilibre en s'abreuvant de tasses de thé. L'explication par laquelle ils se révèlent l'un à l'autre sous leurs véritables qualités est inénarrable. Gaillardin tient bon pour le comte de Villebousin et s'imagine que le titre de directeur de prison n'est qu'une fantaisie d'homme gris.

De même, Tourillon éclate de rire lorsque le faux comte de Vallangoujard prétend s'appeler Gaillardin, attendu que lui, Tourillon, croit avoir écroué la veille le véritable Gaillardin. En réalité, cet autre Gaillardin n'était qu'un violoniste tsigane surpris en bras de chemise chez Mme Gaillardin, par suite d'une aventure que je me dispense de vous raconter.

Du reste, *le Réveillon*, c'est M. Geoffroy, absolument étonnant dans la scène du souper ; c'est aussi M. Lhéritier, très fin comédien. Ces deux excellents artistes interprètent ce genre de pièces purement parisiennes avec une virtuosité singulière. Je ne veux pas parler de M. Hyacinthe, dont la caducité fait peine à voir.

Le rôle travesti du petit prince russe est spirituellement joué par Mlle Dezoder ; il faut citer encore Mlles Lemercier et Ellen Andrée, et oublier Mlle Bérenger, absolument insuffisante.

DCLXV

CHATELET. 5 septembre 1879.

LA VÉNUS NOIRE

Pièce en cinq actes et douze tableaux, par M. Adolphe Belot.

M. Adolphe Belot, en publiant lui-même, dans *le Figaro* de dimanche dernier, une notice intéressante et substantielle sur l'Afrique centrale, a décrit de main de maître le cadre pittoresque dans lequel se déroule l'épopée de sa *Vénus Noire*.

Apparemment blasé sur cette géographie élégante qui commence à l'asphalte du boulevard des Italiens pour finir à la plage de Trouville, et sur les mœurs

d'un monde spirituellement dépravé qui n'a plus de mystère pour lui, M. Belot s'est épris d'une belle passion pour les grandes découvertes qui ont illustré notre âge. Baker, Cameron, Livingstone, Stanley, sont devenus ses héros favoris. Mais l'admiration d'un romancier pour des héros, civils, militaires ou voyageurs, ne saurait demeurer platonique. Il faut qu'il les fasse agir et parler.

Et voilà comment l'auteur de *la Femme de Feu* et du *Drame de la rue de la Paix*, s'est trouvé conduit à écrire la suite de romans africains et géographiques qui s'appellent *la Sultane parisienne, la Fièvre de l'Inconnu, la Vénus Noire*.

Telles sont les origines du drame que le théâtre du Châtelet vient de représenter ce soir avec un succès aussi chaud que la température de la place de la Concorde et du pays des Al-Ouadjis.

Entre le triple roman ou plutôt la triple série d'épisodes d'où le drame est sorti et le drame lui-même, il existe cependant de notables différences. Le sujet primitif de *la Vénus Noire*, ce sont les amours d'un voyageur français, M. de Guéran, avec la reine Walinda, souveraine des Amazones noires. Nous voilà bien près de *l'Africaine* et de feu M. Scribe. M. de Guéran, délivré par sa femme, se trouve pris entre Walinda et M^{me} de Guéran, comme Vasco de Gama entre l'ardente Sélika et la tendre Inès. La mort de M. de Guéran dénoue seule cette action passionnée, et permet à M^{me} de Guéran d'oublier un mari indigne d'elle, en épousant un généreux Français, M. de Morin, qui s'est dévoué pour retrouver et sauver le mari de la femme qu'il aimait sans espoir.

L'obligation qui s'imposait à M. Belot de n'exposer sur la scène qu'une action chaste et pure, qui permît à sa *Vénus Noire* de faire concurrence au *Tour du Monde* dans l'estime des familles honnêtes, a changé

tout cela. Les aventures de M. de Guéran n'ont plus rien de scabreux. Le personnage n'est plus « un de ces « maris errants pour lequel les infidélités faites en « voyage ne comptent pas ». Au lieu d'un don Juan, nous n'avons plus qu'un Grandisson, un peu prêcheur, qui s'est volontairement enfermé dans le royaume de la belle Walinda, pour le civiliser et sauver la vie aux victimes des vieilles coutumes barbares.

Voici, du reste, l'analyse succincte des douze tableaux du drame.

Premier tableau. — M^{me} de Guéran veut retrouver et ensevelir les restes de son mari, qu'on a dit mort dans les profondeurs de l'Afrique centrale. A l'exemple de mistress Baker et de M^{lle} Alexina Tinne, M^{me} de Guéran saura braver les dangers d'une pareille entreprise. Elle se fait accompagner d'abord par une Anglaise excentrique, miss Beatrice Poles, qu'il me semble avoir déjà rencontrée dans *les Enfants du capitaine Grant;* puis par trois jeunes Français, qui aspirent à la main de la veuve supposée, à savoir : un médecin, nommé M. Delange; un ancien compagnon de Stanley, nommé M. Périères; et enfin M. de Morin, un joyeux garçon qui se qualifie lui-même de « voyageur en chambre », boulevardier par nature, et qui, se croyant incapable de quitter Paris, déclare qu'il refuserait une ambassade si on la lui offrait avec la résidence d'Asnières. M. de Morin ne consent à partir que pour entraîner ses compagnons; il compte bien les « lâcher » à Marseille. « Et qui sait, dit-il, c'est peut-« être moi que M^{me} de Guéran épousera au retour. »

Deuxième tableau. — Aux bords du Nil. Tous les personnages sont réunis sur un bateau à vapeur qui remonte le fleuve. M. de Morin avait bien songé à descendre en route, mais il a dormi de Paris à Marseille. On lui a fait traverser la Méditerranée par surprise; arrivé en Égypte, il a voulu voir un petit bout du Nil,

et de petits bouts en petits bouts, d'étape en étape, le voici arrivé à trois cents lieues dans le continent africain, en Nubie. Il ne s'enfuira donc qu'à Khartoum, point de réunion des caravanes.

Troisième tableau. — Tout à coup, le vapeur avise une grande barque qui descend le fleuve. Elle est chargée d'esclaves. « — Délivrons-les ! » s'écrient nos voyageurs, saisissant la première occasion de se signaler devant M^{me} de Guéran. Ainsi dit, ainsi fait; mais les esclaves noirs, fous de joie, défoncent les tonneaux, s'enivrent et mettent le feu au navire. Tout le monde se jette à l'eau; Morin sauve un petit nègre qui se noyait, et il l'adopte, en déclarant que ce sera le fétiche de l'expédition.

Quatrième tableau. — Nous voici à Khartoum, au point de réunion du Nil blanc et du Nil bleu. M. de Morin est plus résolu que jamais à retourner en France, et il fait ses adieux à ses compagnons.

— « Partez tous les trois, » leur dit tout à coup M^{me} de Guéran, « je n'ai plus le droit de vous entraîner plus loin. Les consuls s'étaient trompés lorsqu'ils m'avaient annoncé la mort de mon mari. Ils l'avaient confondu avec Linan de Bellefond, mort à la même époque. M. de Guéran vit encore, prisonnier dans une tribu du Sud. J'ai résolu d'aller le délivrer, mais vous ne pouvez plus m'accompagner.

— « Pourquoi ? s'écrie M. de Morin. Il s'agit maintenant d'un voyage périlleux et nous vous abandonnerions ! Vous n'êtes plus veuve, vous ne pouvez plus nous récompenser, et lâchement nous vous quitterions ? Nous n'avons pas à savoir si M. de Guéran est votre mari. C'est un Européen, un compatriote. Il souffre, il se meurt peut-être; nous irons à son secours et nous pénétrerons avec vous dans le continent mystérieux où il a pénétré pour délivrer lui-même des compatriotes en péril. Allons, je renonce pour l'ins-

tant à mes boulevards. En route pour l'inconnu ! »

La scène est émouvante et belle; dite par M. Dumaine avec une chaleur entraînante, elle a produit beaucoup d'effet.

Cinquième et sixième tableaux. — L'expédition commandée par M. de Guéran traverse le pays des Niams-Niams. La caravane se déploie dans un site pittoresque et frais, sur les bords d'une rivière aux ondes argentées. Les dromadaires blancs, à la démarche majestueuse, portent M. de Morin et ses deux compagnons ; des chevaux, des mulets, des ânes et des zèbres sont la monture des autres personnages; des chiens africains, au profil élancé, des vaches nubiennes, des singes noirs au profil grimaçant, circulent dans la foule bigarrée de serviteurs noirs et rouges aux costumes curieusement étranges. Un ballet au clair de lune, rappelant quelques-unes des descriptions de Livingstone, termine ce tableau qui fera courir tout Paris.

Septième tableau. — Les voyageurs arrivent au pays des Monbouttous, où règne le roi Mounza. Le baron de Guéran s'était aussi arrêté chez Mounza, et on espère obtenir de ce monarque africain des renseignements sur celui qui a été son hôte. Il les donne : le voyageur au visage pâle est descendu plus au Sud. Il est maintenant prisonnier d'une peuplade de femmes guerrières, d'Amazones gouvernées par une reine cruelle, la reine Walinda, surnommée *la Vénus Noire*.

Mounza apprend aussi que des réjouissances publiques auront bientôt lieu chez la reine, et que M. de Guéran, devenu son prisonnier, doit être sacrifié aux dieux. — Allons à son secours, s'écrie M. de Morin, et viens avec nous. — Non ! répond le roi, Walinda est trop redoutée de mon armée. Je me garde bien de la combattre, je lui paye tribut.— De quoi se compose ce tribut? — D'esclaves. —Eh bien ! je serai un de ces

esclaves, j'irai jusqu'à M. de Guéran, et je le sauverai.

Les compagnons de M. de Morin veulent le suivre, mais il leur démontre qu'ils ne peuvent abandonner la caravane et qu'ils doivent veiller sur Mme de Guéran. Il leur donne rendez-vous à tous dans huit jours, sur les Montagnes-Bleues.

Jusque-là l'auteur de *la Vénus Noire*, tout en faisant la part de certaines exigences théâtrales, était resté dans la vérité scientifique.

Mais du pays des Monbouttous, découvert par Schweinfurth, aux Montagnes-Bleues, découvertes par Baker, s'étend une soixantaine de lieues inconnues. C'est sur ce point du continent africain que M. Belot a cru pouvoir placer une tribu d'Amazones.

Huitième tableau. — M. de Morin arrive à la cour de la reine, au milieu des fêtes. On va livrer au supplice du soleil le prisonnier européen. M. de Morin, déguisé en esclave, s'approche de lui, et lui propose de fuir. M. de Guéran refuse. « — On nous poursuivrait, dit-il, « et on massacrerait votre caravane : je n'ai pas le droit, « pour sauver ma vie, d'exposer l'existence des autres. « Je mourrai seul ici. — Je mourrai avec toi ! » s'écrie Mme de Guéran qui, déguisée elle-même en esclave, est arrivée chez la Vénus Noire, à l'insu de M. de Morin lui-même. On entraîne le prisonnier, et les fêtes commencent.

Sur un signe de la reine, lorsque le ballet touche à sa fin, les rideaux et les feuillages qui ferment l'horizon s'entr'ouvrent.

Neuvième et dixième tableaux. — Au milieu d'une grande plaine rougeâtre, embrasée de soleil, M. de Guéran est attaché à un poteau, exposé aux rayons d'un soleil qui devrait être ardent.

En l'apercevant, Mme de Guéran veut s'élancer vers lui et se trahit. La reine la fait entourer pour que la malheureuse assiste au supplice de son mari. Mais le

ciel vient en aide aux Européens. Un orage éclate. Comme tous les Africains, les Amazones ont une peur terrible des éclairs et du tonnerre. Elles interrompent leurs danses pour se prosterner ou fuir éperdues. M. de Morin profite de leur terreur, s'élance dans la plaine, rejoint M. de Guéran et le délivre, tandis que l'Etna de l'Afrique Centrale lance par son cratère des torrents de lave embrasée.

Telle est, du moins, la chose telle que M. Adolphe Belot a pris la peine de me l'expliquer lui-même; mais ce soir le soleil n'a pas paru, l'orage n'a pas plus éclaté que le volcan, les Amazones ne se sont pas enfuies terrifiées, d'où il suit que les spectateurs n'ont rien compris à cette fin d'acte.

Onzième tableau. — M. de Morin, M. de Guéran et sa femme sont perdus sur les Montagnes-Bleues. Ils n'ont pas retrouvé la caravane à laquelle ils avaient donné rendez-vous. Épuisés de fatigue, mourant de faim, les Européens vont mourir. Tout à coup on entend comme le frémissement d'une foule. — « C'est la caravane qui vient à notre secours! » s'écrie de Morin. A ce cri de joie succède un cri de désespoir. Ce n'est pas la caravane, c'est l'armée de la Vénus Noire qui a poursuivi ses prisonniers.

Douzième et dernier tableau. — Le combat s'engage, les Européens se défendent jusqu'à la dernière extrémité. Ils vont périr, lorsqu'au dernier sommet de la montagne apparaît la caravane, et l'armée de Mounza, qui s'est décidée à venir au secours de ses amis les Européens.

Le but de cette lointaine expédition est atteint. M. de Guéran est délivré. De l'autre côté des Montagnes-Bleues, on trouvera les grands lacs, puis des pays hospitaliers, enfin la côte. On atteindra bientôt l'Europe, et M. de Morin reverra ses chers boulevards.

Comme on le voit par cette analyse au courant de

la plume, *la Vénus Noire* est moins un drame qu'une succession de tableaux destinés à faire passer sous les yeux du public le panorama des découvertes qui ont illustré les grands explorateurs modernes. Il me paraît inutile de signaler une foule de ressemblances, presque inévitables en un pareil sujet, avec *le Tour du Monde* ou *les Enfants du capitaine Grant*, et aussi avec quelques drames connus, tels que *les Fugitifs* et *les Exilés*, etc.

Il n'y avait qu'un procédé à employer pour assurer à *la Vénus Noire* une physionomie bien distincte : c'était de donner à une action peu mouvementée et nécessairement peu neuve un vêtement absolument original.

Ceci était l'affaire de M. Castellano, directeur du Châtelet, qui l'a merveilleusement comprise, et qui a dépassé en magnificence tout ce que le public et l'auteur pouvaient attendre de lui. A l'exception du volcan, qui est absolument mal peint, les décors et la mise en scène sont des plus remarquables. Il faut citer l'incendie de la barque sur le Nil, le repos de la caravane, le palais du roi Mounza, les jardins de Walinda et surtout le combat dans les Montagnes-Bleues, qui offrent des tableaux de la plus grande beauté. Les costumes méritent des éloges sans réserves ; on ne saurait rien imaginer de plus exact, de plus pittoresque et de plus riche tour à tour. Les moindres détails sont étudiés avec un soin d'autant plus méritoire que les détails disparaissent presque sur une si vaste scène.

Les deux ballets africains ont été fort applaudis. L'apparition soudaine des bayadères blanches, après le long défilé des théories noires et rouges, produit l'effet d'un rayon de soleil coupant subitement un banc de brume. L'effet est très nouveau et très saisissant.

Quant à l'interprétation, elle repose presque tout entière sur M. Dumaine, qui représente le personnage

sympathique de M. de Morin, le gentilhomme français rieur mais héroïque, sceptique mais vaillant, et qui sauve tout le monde avec un désintéressement chevaleresque. M. Dumaine l'a joué bien des fois déjà, mais jamais mieux. Il a été rappelé à plusieurs reprises.

M^{me} Estelle Jaillet, qui remplissait avec succès les premiers rôles de drame au Théâtre Cluny, représente la Vénus Noire. Elle n'a presque rien à dire; mais il fallait une actrice expérimentée pour tenir avec autorité un rôle qui, tout écourté qu'il soit, de toutes les manières, doit être pris au sérieux par le public.

MM. Train, Cooper et M^{me} Paul Deshayes, à qui je conseille de couper la queue de sa robe, fort gênante pour un voyage dans l'Afrique centrale, ont contribué au succès, qui a été très grand et attirera certainement la foule au théâtre du Châtelet.

DCLXVI

Nouveautés. 11 septembre 1879.

Reprise des TRENTE MILLIONS DE GLADIATOR

Comédie-vaudeville en quatre actes,
par MM. Eugène Labiche et Philippe Gille.

Les Trente millions de Gladiator comptent parmi les grands succès du théâtre des Variétés dans ces dernières années. La pièce de MM. Eugène Labiche et Philippe Gille a paru récemment dans la collection complète du théâtre d'Eugène Labiche que publie la librairie Calmann Lévy, et j'avais pris grand plaisir à la lire. Combien de vaudevilles peuvent affronter une pareille épreuce !

J'étais donc convaincu d'avance que la reprise méditée par M. Brasseur serait un excellent commencement de saison pour le théâtre des Nouveautés. Je ne me suis pas trompé. Depuis le premier jusqu'au dernier mot de ces quatre actes, on n'a entendu qu'un éclat de rire sans fin. Sir Richard Gladiator, Pépitt, Eusèbe Potasse, Jean des Arcis, Gredane et Bigouret, nous promènent dans un monde où la caricature s'accentue jusqu'à la fantaisie la plus inattendue; mais cette fantaisie est de celles qui courent comme une arabesque autour d'une observation vraie et qui l'égayent sans la dénaturer.

Que de traits et de mots charmants, qui, depuis quatre ans, sont entrés dans la monnaie circulante de la conversation parisienne! Tout le monde connaît, sans peut-être savoir d'où elle sort, la réclame parlée du dentiste Gredane : « Quel homme! quel génie! il « n'y a que lui! il n'y a que lui! » Et le mot du valet de chambre Jean, lorsqu'on lui fait endosser l'habit chamarré du commandeur des Arcis et que, contemplant la décoration étrangère qui y est attachée, il s'écrie : « Je tâcherai de m'en rendre digne! » N'est-pas aussi une trouvaille que l'exclamation poussée par Gladiator lorsqu'il apprend qu'il n'y avait pas un mot de vrai dans une histoire de jambe de bois, histoire à laquelle il s'était laissé prendre en même temps qu'Eusèbe Potasse : « Est-il bête! » s'écrie-t-il en ne pensant qu'à son rival, et en oubliant sa propre crédulité. Ce sont là de ces rencontres qui nous font entrevoir un fond de bonne comédie sous les caprices du vaudeville bouffon.

Le rôle de Suzanne de la Bondrée et celui de Gladiator sont joués, au boulevard des Italiens, par M^{lle} Céline Montaland et par M. Berthelier, qui les avaient créés au boulevard Montmartre : grâce à eux, la pièce conserve sa physionomie primitive. M^{lle} Céline Monta-

land y met toute son élégance et son spirituel enjouement, M. Berthelier toute sa fougue et sa verve endiablées. Le jeu de ces deux artistes me suggère une observation que je livre aux méditations de quelques-uns de leurs camarades ; dans quelque situation burlesque et invraisemblable que les conduise l'imagination comique de MM. Eugène Labiche et Philippe Gille, ils se prennent toujours au sérieux. M{{lle}} Céline Montaland joue Suzanne de la Bondrée comme si c'était Célimène et M. Berthelier joue Gladiator, l'homme qui jette des pardessus de mille écus sous les pieds de sa maîtresse, comme s'il représentait sir Walter Raleigh, l'amant d'Élisabeth d'Angleterre.

Je ne dis pas cela pour M. Joumard, qui a composé avec beaucoup de soin le rôle de l'apothicaire élégiaque joué d'origine par M. Dupuis. Le reproche que j'adresserais à M. Joumard serait, au contraire, de vouloir trop bien faire. La qualité personnelle de M. Dupuis, c'est le naturel ; et c'est par le naturel que je conseille à M. Joumard de lutter contre les souvenirs laissés par son prédécesseur. M. Joumard a été d'ailleurs très souvent et très justement applaudi.

M. Édouard Georges et M. Scipion, qui arrivent tous deux des Bouffes-Parisiens, ont été accueillis comme de vieilles et bonnes connaissances.

DCLXVII

VAUDEVILLE. 12 septembre 1879.

LA CHANSON DU PRINTEMPS

Comédie en un acte en vers, par M. Armand d'Artois.

LA VILLA BLANCMIGNON

Comédie en trois actes en prose, par MM. Chivot,
Duru et Herny.

Les deux pièces représentées ce soir sur la scène du Vaudeville n'apportent aucun élément nouveau à nos richesses dramatiques. Chacune d'elles, dans des genres très différents, n'est qu'une variation plus ou moins ingénieuse sur un thème connu. L'opposition, d'ailleurs, est complète entre la comédie romanesque de M. Armand d'Artois et la pochade bourgeoise de MM. Chivot, Duru et Herny. Comme il faut des divertissements pour tous les goûts, je ne cherche querelle à personne. Mais si j'avais un souhait modeste à exprimer, je désirerais que la saynète amoureuse et descriptive de M. Armand d'Artois fût moins artificielle et que la verve de MM. Chivot, Duru et Herny fût un peu plus délicate.

La Chanson du Printemps, un acte en vers, avec quatre personnages qui s'appellent Carlo, Bonfadini, Coraline, Olivette, voilà des indications suffisantes pour vous avertir que l'ouvrage de M. Armand d'Artois est écrit sous l'influence d'Alfred de Musset et de François Coppée. Carlo, c'est le poète qui meurt de faim et qui se va pendre à l'arbre le plus proche, lorsqu'il entend une voix fraîche et tendre chanter *la*

Chanson du Printemps, quelques folles rimes qu'il a jadis jetées au vent et qui sont devenues populaires sans le tirer de son obscurité. La voix est celle de Coraline, l'actrice favorite du théâtre de Turin ; Coraline console Carlo, elle le fait dîner avec elle et finalement elle l'épouse au nez et à la barbe de l'impresario Bonfadini, qui prétendait à sa main. Mais ce Bonfadini est bonhomme ; non seulement il pardonne à Coraline, mais encore il reçoit de confiance une comédie en vers écrite par Carlo.

Il est difficile de méconnaître une réminiscence du *Passant* dans la principale situation de cette petite pièce. Mais M. d'Artois a le vers facile, large et expressif. Plusieurs passages, supérieurement dits, j'allais dire chantés, par M. Pierre Berton et Mlle Pierson, ont été applaudis comme une cavatine. Mlle Kalb donne du piquant et de la grâce à une figurine de soubrette, à peine dessinée. On a beaucoup applaudi M. Armand d'Artois et ses interprètes.

Quel contraste entre les effluves printaniers de la chanson de M. d'Artois et les vulgarités malséantes de *la Villa Blancmignon!* Je ne cacherai pas que deux actes, sur trois, les premiers, ont médiocrement réussi. La pièce est mal conçue, parce qu'elle met en œuvre deux sujets différents, et elle est obscure parce qu'elle les combine mal.

Je suppose, d'après le titre, que l'idée principale ou du moins le point de départ, était quelque chose comme la contre-partie du *Voyage de M. Perrichon*. Dans l'aimable chef-d'œuvre d'Eugène Labiche, on voyait un épais bourgeois, épris des voyages lointains, en revenir guéri par une foule de mésaventures. La contrepartie, c'était de peindre un congénère de M. Perrichon, qui se reléguerait par économie dans une espèce d'auberge aux abords de Paris, pendant que les amis qu'il veut éblouir le croient en Italie. L'*incognito*

dont il s'entoure, les précautions qu'il prend pour n'être pas reconnu lorsqu'il s'aventure le soir dans le bois de Vincennes, le font passer pour un malfaiteur, et les incidents désagréables pleuvent sur cette pauvre ganache de Moulinier. Voilà la première pièce, qui pouvait être amusante.

L'autre pièce, que les auteurs y ont juxtaposée, met en œuvre un sujet moins vulgaire, mais beaucoup plus scabreux et dénué de toute ombre de gaîté.

Mme Savourin, jeune et jolie femme mariée à un homme plus âgé qu'elle de vingt ans, se sent touchée des assiduités d'un jeune diplomate appelé Gaston de Carmillac ; pour échapper à sa propre faiblesse, elle entreprend de marier Gaston à la fille de Moulinier. Mais lorsqu'elle s'aperçoit que Gaston se laisse faire avec un certain plaisir et qu'il est en voie d'aimer l'innocente Marie Moulinier, Mme Savourin, vexée, essaye de détruire son œuvre et de rompre le mariage. Une pareille donnée, traitée avec la dextérité d'un Eugène Scribe ou avec l'âpre analyse d'un Alexandre Dumas ou d'un Émile Augier, aurait intéressé peut-être par des développements de passion. Comme simple ressort de vaudeville, c'est antipathique et lugubre.

Ajoutez à ces ingrédients divers l'intrigue subalterne et vile de M. Savourin avec la femme de chambre de sa femme, ce qui amène la rencontre générale de tous les personnages à la villa Blancmignon, et vous aurez une idée suffisante des complications obscures du second acte, qui se termine par l'arrestation de l'honnête et innocent Moulinier.

Le troisième acte a dissipé l'orage qui s'amoncelait visiblement. Il a suffi d'un jeu de scène, d'une seule bouffonnerie, pour dérider le public bénévole. Tous les personnages jouent au whist dans le salon de M. le

comte de Carmillac, père de Gaston, lorsqu'une lampe est apportée par une fille de service qui, précisément, était précédemment femme de chambre à la villa Blancmignon. A sa vue, Moulinier, M^me Moulinier, M^lle Moulinier, M. et M^me Savourin, et Gaston lui-même, en un mot tous les hôtes passagers de la villa Blancmignon disparaissent, laissant la noble comtesse de Carmillac plongée dans un profond étonnement, et cette fuite générale recommence chaque fois que Françoise reparaît au salon. On a ri, on était désarmé. Le nom des auteurs a été proclamé sans opposition.

La pièce est très bien jouée par MM. Delannoy, Parade, Carré, Colombey, M^mes Elise Picard, Lamarre et de Cléry.

On entend quelquefois parmi ses voisins de droite et de gauche des réflexions bien amusantes. En voici deux que je garantis authentiques. Au moment où la Coraline de M. Armand d'Artois offrait au poète Carlo un verre de madère pour arroser une tranche de pâté, un gentleman fort correct a dit à demi-voix :

« Du madère sur du pâté, oh !... » Et sa mimique exprimait une indignation qu'auraient partagée Brillat-Savarin ou le marquis de Cussy. La seconde remarque est d'un autre genre. Lorsque le bourgeois Moulinier propose à sa femme le moyen d'absence factice le plus commode et le plus simple, qui consisterait à s'enfermer chez soi en fermant les persiennes, quelqu'un a dit : « Comme chez Duhamel, alors ! » Et de rire. Voilà un effet qui avait échappé à la prévoyante sagacité de la censure.

DCLXVIII

Palais-Royal. 13 septembre 1879.

LA PERRUQUE

Comédie en un acte,
par MM. Alfred Delacour et Raymond Deslandes.

LA REVUE TROP TOT

En un acte et trois tableaux, par MM. Siraudin et Raoul Toché.

Les deux pièces nouvelles du Palais-Royal sont également dénuées de prétention et d'importance; c'est un spectacle de « demi-saison » qui, après tout, ne manque pas d'agrément.

La pièce de MM. Alfred Delacour et Raymond Deslandes se tient dans les proportions d'une petite comédie de salon, qui se jouerait sans difficulté derrière un paravent pour toute mise en scène. Il s'agit d'une jeune mariée, qui, le soir même de ses noces, est avertie, par une communication perfide, que son mari, que son Georges adoré, en qui elle se plaisait à contempler toutes les perfections physiques et morales, l'a trompée sur un chapitre... capital, car il porte une perruque. Une perruque! quelle horreur! Cette pauvre Adrienne ne peut précisément pas souffrir les hommes chauves. Aidée de sa femme de chambre, la jeune mariée essaie de procéder à une vérification préalable; le hasard déjoue leurs recherches. Enfin, on s'explique; Georges avoue sa calvitie; lorsqu'il était officier de marine, il a été capturé sur la côte de Guinée par des sauvages qui l'ont scalpé.

Peu à peu, Adrienne se résigne, et lorsque Georges la voit arrivée au point où il voulait en venir, il la détrompe : les cheveux sont à lui et la dénonciation n'était qu'une calomnie. Improvisation légère de deux hommes d'esprit, *la Perruque* est jouée gaiement par M^{lles} Legault, Raymonde et M. Guillemot.

Je ne raconterai pas *la Revue trop tôt;* c'est une revue comme toutes les autres, plus courte que les autres, avantage qu'il ne faut pas dédaigner. M. Daubray en est le compère, plein de verve et de naturelle gaieté. Il va sans dire que les imitations d'acteurs et d'actrices ont été, plus que tout le reste, goûtées par le public. C'est en suivant les indications données par l'applaudissement général que je signale M. Plet, qui reproduit assez fidèlement la diction de M. Delaunay moins le charme; M^{lle} Raymonde, qui s'assimile sans effort le rire éclatant de M^{lle} Jeanne Samary, et surtout M^{lle} Legault, qui copie avec un art très fin « le jeu de flûte » de M^{lle} Sarah Bernhardt.

L'avant-dernier épisode est à coup sûr le plus amusant : c'est la conférence humoristique donnée par un de nos confrères, devant un public de cokneys de Londres, qui ne comprennent pas un traître mot de français, et interrompue par un affreux gamin, sorti tout vif de *l'Assommoir*. M^{lle} Lavigne, qui avait été remarquée à l'Athénée, débutait dans ce rôle de voyou, dont on lui fera nécessairement une spécialité.

La revue est traversée par une lettre qui n'arrive jamais à sa destination parce que le nom de la rue est toujours changé. Successivement, rue Vadrouillard, rue Gargamel, rue Tortillon, etc., elle devient tout à coup la rue Daubray. — « Enfin ! » s'écrie triomphalement l'excellent comique du Palais-Royal. M. Lhéritier dit bien finement la scène du conférencier.

N'oublions pas M. Geoffroy, qui est venu poser, dans un couplet de facture, la candidature académique de

M. Eugène Labiche. Le public du Palais-Royal a devancé, par une acclamation flatteuse, le choix de l'Académie française.

DCLXIX

Chateau-d'Eau. 15 septembre 1879.

LE LOUP DE KÉVERGAN

Drame en cinq actes et six tableaux, par MM. Emile Rochard, Louis Maire et Christian de Trogoff.

L'entreprise lyrique de M. Leroy a pris fin, et le drame rentre en possession de la vaste salle du Château-d'Eau. Quel drame, Messeigneurs! par la Pâques-Dieu, oncques n'en ouîmes de si corsé et de tellement horrificque depuis *la Tour de Nesle*, où il suffisait d'un seul gentilhomme pour défaire une demi-douzaine de vilains. Ici la seule variante, c'est qu'il suffit d'une trentaine de truands pour mettre à mal un gentilhomme.

Ce gentilhomme est, d'ailleurs, un vrai malandrin, taillé sur le patron de Robert le Diable, qui

> Semant le deuil dans les familles,
> Enlève les femmes, les filles...

Il a séduit, pas plus tard que ce matin, la jolie Marie, sœur de son frère de lait, Jehan le Tors, et il a tordu le cou à un messager que le légat du pape envoyait à je ne sais qui. Car je veux que ce loup de Kévergan me croque, si j'ai compris ce que le légat du pape venait faire là dedans. Non content d'avoir déshonoré la belle Marie, Robert de Kévergan, surnommé

le Loup, enlève la jeune Déborah, fille de l'usurier Mathæus. Jehan le Tors, exaspéré, soulève les paysans, et prend d'assaut le château de Kévergan, qui est livré aux flammes.

Au moment où les insurgés vainqueurs vont massacrer le Loup de Kévergan, Maguelonne, la mère putative de Jehan le Tors, intervient et révèle au vieux sire de Kévergan qu'elle a changé les deux enfants en nourrice. Le loup féodal, devenu serf, ne veut pas survivre à cette humiliation; il se poignarde. Quant à Jehan le Tors, qui criait tout à l'heure : « Liberté ! « Guerre aux tyrans ! » il accepte avec plaisir sa situations nouvelle, mais il promet d'être bon prince. Ah ! le bon billet qu'ont ses vassaux !

Ce drame, mouvementé jusqu'à l'épilepsie, est rempli de gros effets qui ne sont pas neufs, mais qui portent. On pourrait le définir ainsi : le dénoûment du *Fils de la Nuit* ajouté à la fable d'*Invanhoe*. Il est évident que l'enlèvement de la juive Déborah par Robert de Kévergan et l'incendie de son manoir reproduisent, avec beaucoup d'exactitude, l'enlèvement de Rebecca par le chevalier Brian de Bois-Guilbert et l'incendie du château de Frondebœuf dans l'immortel roman de Walter Scott. En fait de réminiscence, on pouvait plus mal choisir.

Le bon public du boulevard du Temple, que ces questions d'origines touchent peu, a chaudement accueilli le drame de MM. Émile Rochard, Maire et de Trogoff.

L'interprétation est vraiment remarquable. M. Gravier devient un excellent premier rôle de drame; il a de la chaleur, de la conviction, et il dit juste.

Citons encore M. Dalmy, qui fait supporter le rôle odieux du Loup de Kévergan ; M. Péricaud, qui donne une physionomie originale au personnage de l'usurier Mathæus, et deux jeunes premières fort dramatiques, Mmes Malhardié et Legendre.

Le décor de l'incendie a produit une grande sensation; le tableau se termine par une pluie d'étincelles vraiment terrifiante; il faut aller voir cela.

DCLXX

Théâtre Cluny. 17 septembre 1879.

Reprise de CLAUDIE

Drame en trois actes en prose, par George Sand. — Stances à George Sand, par M. Théodore de Banville.

L'histoire littéraire comme l'histoire politique abonde en causes mal jugées. Les impressions du moment, si cruellement passagères dans un pays livré depuis un siècle aux révolutions, forment comme une atmosphère factice qui dénature les couleurs, les intentions et les faits. Le drame intitulé *Claudie* n'a jamais eu de succès. Il passait, il passe encore pour un drame socialiste et révolutionnaire. Pourquoi? Pour deux raisons; d'abord parce qu'il contient une glorification du travail, qui fut mal prise, arrivant à la date du 11 janvier 1851, alors que l'opinion publique protestait avec énergie contre les théories et les sophismes des Proudhon, des Louis Blanc, des Cabet, des Considérant et des Pierre Leroux; disposition fort concevable au lendemain des ateliers nationaux et des journées de Juin. En second lieu, le principal interprète du drame, M. Bocage, qui appartenait au parti avancé et chez qui les prétentions politiques primaient celles de l'acteur, s'était efforcé de donner au paysan Rémy une grandeur lyrique qui en faisait, dans sa pensée, la personnification de Jacques Bonhomme, le travailleur mar-

tyr, qui, exploité et persécuté à travers les âges, ne doit trouver sa rédemption que dans l'avènement du socialisme.

Mais aujourd'hui cette double préoccupation, qui empêcha le succès de *Claudie*, a disparu. La société actuelle, passant d'une extrémité à une autre, manifeste, à l'égard des théories quelles qu'elles soient, une indifférence dédaigneuse voisine de l'imprudence ; et nul parmi les nouveaux interprètes de George Sand ne cherche à sortir de son rôle.

La pièce ne vaut donc plus que par elle-même ; et, ce soir, en l'écoutant avec une attention croissante et une curiosité attendrie, il a bien fallu s'avouer que le public de 1851 avait méconnu l'une des œuvres les plus charmantes, les plus pénétrantes, et — retenez bien ceci — le plus profondément chrétiennes que George Sand ait laissé couler de sa plume d'or.

La fable de *Claudie* est très simple : une paysanne a été trompée et abandonnée par un don de Juan de village. Elle en est à mépriser le séducteur qui l'avait abandonnée ainsi que son enfant. Réduite, après la mort de celui-ci, à travailler comme mercenaire chez de riches fermiers, avec son grand-père dont elle est l'unique soutien, elle est aimée par Sylvain Fauveau, le fils de la maison. Mais Claudie, demeurée profondément honnête, s'est juré de se punir elle-même, en portant seule la peine de sa faute. Elle refuse la réparation tardive que lui offre Denis Ronciat, et elle refuse également la main de Sylvain, dont elle partage secrètement l'amour. Mais enfin elle cède aux instances de ceux qui l'avaient méconnue ; les jours de malheur sont passés pour le vieux Rémy et pour sa courageuse petite-fille.

George Sand a tiré de ce sujet très simple des développements si naturels et si touchants qu'ils arrachent des larmes aux spectateurs qui se croyaient devenus

insensibles parce qu'ils étaient endurcis aux procédés violents du mélodrame.

Je ne sache pas qu'il y ait une scène vraiment neuve dans les trois actes de *Claudie*. D'où vient donc l'émotion profonde qu'en a ressentie ce soir un public de bonne foi et qui se laissait aller à son plaisir ? Uniquement du miracle d'un style qui sait donner aux nuances les plus délicates de sentiment l'expression la plus juste et, par cela même, la plus pénétrante. George Sand, en s'efforçant de faire parler à ses paysans l'idiome approximatif du Berry, a rencontré, en dehors de quelques vocables artificiels qui n'appartiennent ni au berrichon ni au français, un fonds de vieille langue, franc, savoureux et pur, qui porte directement l'impression de la pensée aux cœurs qu'elle veut séduire.

Le drame de George Sand, après avoir eu l'inutile bonne fortune d'être créé par des artistes tels que Bocage, Fechter et Mme Lia Félix, n'a pas à se plaindre, toute distance gardée, de ses interprètes d'aujourd'hui, qui, par cela même qu'ils ne l'emportent pas dans les hautes régions du lyrisme, le laissent peut-être mieux comprendre.

M. Esquier, qui joue Sylvain, a saisi son public par la chaleur et la conviction d'un débit dont la justesse est toujours remarquable.

M. Talien a eu des mouvements superbes et de vraies larmes dans le rôle de l'octogénaire Rémy.

Enfin, il faut louer chez Mme Marie Laure une science et une sûreté de composition qui lui assurent une place distinguée parmi les jeunes premières de drame.

J'ai dit que *Claudie* était une pièce chrétienne ; j'ajoute, pour justifier cette assertion inattendue, que non seulement l'idée religieuse est toujours présente aux agrestes personnages de la métairie des Bossons, mais encore que la pièce finit sur l'effusion religieuse qui les saisit tous en entendant sonner l'*Angelus :*

« — C'est l'heure du repos ! s'écrie Rémy. Qu'il des
« cende dans nos cœurs, le repos du bon Dieu, à la
« fin d'une journée d'épreuves, où chacun de nous a
« réussi à faire son devoir. Demain cette cloche nous
« réveillera pour nous rappeler au travail ; nous serons
« debout avec une face joyeuse et une conscience épa-
« nouie ! »

Le succès de ce beau drame, jusqu'ici méconnu, a été grand, très grand. J'espère qu'il sera fructueux.

Après *Claudie*, M. Talien a récité, devant le buste de George Sand, des stances rapidement improvisées la veille par M. Théodore de Banville, et dans lesquelles il a caractérisé à grands traits le génie de George Sand. En voici quelques vers, choisis presque au hasard, dans cet écrin resplendissant :

> Mais c'est toi qu'on entend parler par notre bouche !
> Ton œuvre, harmonieuse et fière comme un lys,
> Donne un parfum suave à tout ce qui la touche,
> Et tu ne voudras pas abandonner tes fils !
>
> Toi dont la chevelure éblouissait le pâtre
> Enchanté par tes lèvres où la rose fleurit,
> Tu seras avec nous sur ce petit théâtre,
> Si nous avons en nous ton souffle et ton esprit.
>
> La masure est palais si la Muse y respire,
> Les dieux viennent toujours où les nomme la foi :
> Puisqu'un humble tréteau suffisait pour Shakspeare,
> Le nôtre, si tu veux, sera digne de toi !

Les vers de M. Théodore de Banville ont été applaudis avec enthousiasme. La Muse était là, et nous l'avons tous acclamée comme une divinité qui ne nous visite plus, hélas ! qu'à de bien rares intervalles.

DCLXXI

Palais-Royal. 18 septembre 1879.

LA FAMILLE

Comédie en un acte, par M. Georges Boyer.

Cet excellent M. Griffard est un savant qui professe l'anthropologie. Ses longues études sur l'homme, condensées en dix ou douze volumes in-octavo, l'ont conduit à cette conclusion, profonde autant qu'inattaquable, que la base de la société humaine, c'est la famille. Inutile de caractériser plus longuement le personnage. Griffard n'est ici qu'un des mille pseudonymes de l'immortel M. Prudhomme. Donc, Griffard-Prudhomme ne veut accorder la main de sa fille Polymnie qu'à un homme pourvu d'une nombreuse et plantureuse famille. Et malheureusement, le jeune Aristide Boisron, que Polymnie adore, est orphelin et ne se connaît aucun parent, même au douzième degré.

Cependant, cet Aristide, qui n'est pas une bête, s'adresse à un agent d'affaires, lequel fait insérer dans les journaux une annonce captieuse : « Les parents « de M. Aristide Boisron sont priés, dans leur intérêt, « de se faire connaître. »

Il n'en faut pas davantage pour faire accourir toute une portée de Boisron, qui arrivent de la Creuse, persuadés qu'il s'agit de l'héritage dudit Aristide.

Ces quatre fantoches, mâles et femelles, qui se nomment Bouquin, Baudru, Modeste et Toinon, sont assez décontenancés lorsqu'ils apprennent qu'Aristide n'est pas mort, et que, loin de là, il se propose au contraire de perpétuer la race des Boisron en prenant M^{lle} Polymnie Griffard pour légitime épouse. Mais ils

se remettent bien vite, et, en provinciaux rusés, ils font de leur mieux pour brouiller les cartes. Ils irritent les susceptibilités de M. Griffard dans l'espoir de conserver pour eux-mêmes les quatre cent mille francs d'Aristide. Au moment où la rupture va se consommer, M. Griffard découvre que les quatre habitants de la Marche écrivent leur nom par un *d*. Ce sont des Boisrond et non pas des Boisron. On les expulse.

Voilà notre Aristide encore une fois sans famille. Peu facile à décourager, il va recommencer sa chasse aux parents, lorsque M. Griffard l'arrête. Les Boisrond de la Creuse l'ont dégoûté de la parenté, et il se trouve heureux, dussent ses théories en souffrir, de marier Polymnie à un jeune homme sans famille.

On voit que la pièce nouvelle est une pochade plutôt qu'une comédie.

C'était le début au théâtre de notre aimable confrère M. Georges Boyer. Il a très honorablement réussi. Lui révélerai-je que sa *Famille* est très proche parente de *la Famille improvisée* de feu Duvert, laquelle avait ses origines dans *le Légataire universel* de Regnard? Voilà une généalogie plus authentique que celle des Boisrond ; on pourrait descendre de moins bonne souche, et M. Georges Boyer ne s'est point mésallié.

MM. Geoffroy, Calvin, Milher, Mmes Lemercier, Dezoder, Marot et Alice Lavigne ont largement contribué au succès de *la Famille*.

DCLXXII

Porte-Saint-Martin. 20 septembre 1879.

Reprise de CENDRILLON
OU LA PANTOUFLE MERVEILLEUSE

Féerie en cinq actes et trente tableaux, par MM. Clairville, Albert Monnier et Ernest Blum.

> Si Peau d'âne m'était conté,
> J'y prendrais un plaisir extrême.

Cette disposition naïve du bon La Fontaine est celle du public presque entier. Il ne demande qu'à se faire rabâcher les contes de son enfance, et les plus vieux sont les meilleurs. Il y a treize ans déjà que MM. Clairville, Albert Monnier et Ernest Blum firent représenter leur *Cendrillon* sur le théâtre impérial du Châtelet, que dirigeait alors le pauvre Hostein, qui vient de mourir. Et ce n'est pas la faute de *Cendrillon* si cet homme d'esprit n'est pas mort millionnaire; car les aventures de Fleurette-Cendrillon et du Prince Charmant se jouèrent pendant deux années de suite ou peu s'en fallut.

Les trois auteurs s'étaient donné la peine de rajeunir la fable ingénue de Perrault, en y introduisant des développements qui n'en altèrent pas le caractère essentiel.

Le théâtre de la Porte-Saint-Martin, pour recommencer le succès de 1866, n'avait qu'un parti à prendre : c'était de lutter de magnificence avec les souvenirs laissés par la féerie du Châtelet, et surtout de réunir un groupe d'interprètes qui ne restassent pas au-dessous de Lesueur, d'Ambroise, de Touzé, de Mmes Desclauzas et Irma Marié.

M. Paul Clèves a résolu ce double problème avec beaucoup de zèle et de bonheur.

Mmes Théo, Vanghell, Aline Duval, MM. Ravel, Alexandre, Gobin et Tissier forment une tête de troupe excellente et qui ne craint aucune comparaison.

Mme Théo joue Cendrillon avec infiniment de charme et de grâce émue, et Mme Vanghell porte très crânement le travesti des princes de féerie.

Je n'oserais dire que *Cendrillon* renferme une partie musicale; je constate seulement qu'on y chante beaucoup. Mmes Théo et Vanghell avaient très peur; peut-être craignaient-elles que leurs ressources vocales ne parussent exiguës dans la vaste salle de la Porte-Saint-Martin. Leur émotion, pour être mal fondée, ne se traduisait pas moins çà et là par un tremblement assez accentué, dont Mme Théo ne se défend pas toujours, mais qui m'a surpris chez Mme Vanghell. Peu à peu Cendrillon et le Prince Charmant se sont rassurés de compagnie. Mme Théo s'est trouvée assez remise pour exécuter avec un sentiment très fin et des qualités de vocaliste très appréciées la jolie valse chantée qui a pour thème l'histoire de Cendrillon, et dont la musique est, je crois, de M. Victor Chéri. C'est également en interprétant une mélodie du même compositeur : « Je connais bien le pied charmant », que Mme Vanghell s'est soustraite un instant aux exigences de la féerie pour nous rappeler ce qu'elle sait faire dans le domaine de l'art; impossible de dire avec un accent plus juste et plus pénétrant.

Ce sont là des éclairs. Le reste appartient à la grosse gaîté. Le roi Hurluberlu XIX, c'est M. Ravel, qui a la finesse mordante des anciens fantoches italiens; Uranie de la Houspignolle, c'est Mme Aline Duval qui, même dans la charge, sait toujours réserver une part pour la comédie, témoin son monologue de colère et de trépignements après qu'elle a été battue par son mari.

Le rôle de Jolicoco reste évidemment très au-dessous des qualités que l'on connaît à M. Alexandre. M. Gobin, très amusant dans Riquiqui ; M. Tissier, plein de rondeur dans le rôle de la Pinchonnière ; Mlle Rose Blanche, une très belle fée Luciole, Mlles Sergent et Clamecy, les très avenantes sœurs de Cendrillon, concourent à un ensemble qu'on rencontre très rarement dans l'exécution de ces grandes machines.

Le plus intéressant, le plus curieux et le plus beau est précisément ce qu'on ne peut pas raconter : je veux parler des décors, des costumes et de la mise en scène, qui sont éblouissants et d'un goût exquis. Je me borne à signaler parmi les tableaux les plus remarquables : la course aux lanternes, lorsque toute la cour du roi Hurluberlu, lancée à la recherche de Cendrillon disparue, descend les rampes d'un escalier monumental et remplit les jardins des lueurs fantastiques de ses fanaux colorés ; puis encore le défilé pittoresque des mille et une princesses venues des diverses parties du monde pour essayer la pantoufle de verre, fabriquée dans les forges redoutables de Fahrulaz, le génie du feu.

Après ce défilé se place un ballet composé par M. Justament, et qui m'a plu par son caractère d'élégance ingénieuse. Ce n'était cependant pas une raison pour que M. Justament se laissât traîner sur le théâtre par des ballerines trop zélées. L'apparition d'un maître de ballet en habit noir au milieu des jupes de gaze et de la pluie de feu tombant en gouttes d'or parmi les pâles effluves de la lumière électrique, forme un contraste à la fois piteux et risible auquel un homme de bon sens ne devrait pas s'exposer.

J'allais oublier de signaler l'admirable transformation des forges de Fahrulaz en lac d'azur habité par des ondines ; comme décor c'est un chef-d'œuvre ; et s'il est de Chéret, comme on l'a dit, c'est le chef-d'œuvre de Chéret.

La reprise de *Cendrillon* me paraît donc avoir toutes les chances de garder longtemps l'affiche de la Porte-Saint-Martin. Et je crains que M. Paul Clèves, en faisant une excursion exceptionnelle dans la féerie, n'ait abandonné le drame plus de temps qu'il ne le prévoyait lui-même. Le drame ne plaît qu'à une élite d'hommes ; la féerie séduit tous les enfants. Et il y a tant d'enfants dans le public d'aujourd'hui !

DCLXXIII

Théatre Bellecour, a Lyon. 27 septembre 1879.

Ouverture.

A l'encoignure de la place Bellecour et de la rue de la Barre, qui aboutit aux quais du Rhône, c'est-à-dire au n° 85 de la rue de la République, ci-devant Impériale, s'élève le Théâtre Bellecour, que nous allons inaugurer tout de suite et que l'on achèvera plus tard.

Le Théâtre Bellecour est une création de l'industrie privée, une création purement locale qui, par cette raison, n'aurait dû éveiller que des sympathies et des encouragements et qui, par cette même raison, au contraire, a rencontré les hostilités les plus bizarres.

Le promoteur du Théâtre Bellecour est un enfant de Lyon, M. Guimet, qui a trouvé dans son berceau la jolie somme de vingt-cinq millions, loyalement gagnée dans l'industrie lyonnaise par son père, M. Guimet, l'inventeur du bleu qui porte son nom. Pour ne pas connaître le bleu Guimet, il ne faudrait être ni Lyonnais, ni fabricant de soie, ni teinturier, c'est-

à-dire que la renommée du bleu Guimet est universelle ici.

Le bleu de M. Guimet fils est d'une autre nature. Homme du monde, artiste et savant, M. Émile Guimet use noblement des loisirs que lui permet son immense fortune. Il a rempli avec succès plusieurs missions scientifiques en Orient et au Japon, d'où il a rapporté les éléments d'un ouvrage estimé sur les origines des religions orientales, la science des langues asiatiques qu'il connaît sans les professer, à l'opposé de M. Renan qu'on accusait de les professer sans les connaître; enfin, les richesses étonnantes d'un musée dont le classement est achevé et dont M. Guimet se propose, dit-on, de faire libéralement profiter sa ville natale. Ajoutons que M. Émile Guimet, compositeur de mérite, a fait exécuter il y a deux ans, aux concerts du Châtelet, son oratorio intulé : *le Feu du Ciel*, qui a été remarqué. Voilà certainement un millionnaire qui a su faire bon emploi de sa fortune et de sa jeunesse.

M. Guimet a voulu doter Lyon d'un théâtre populaire, dans la bonne acception du mot, car il entend que ce théâtre du peuple rivalise de luxe avec les scènes les plus élevées et ne présente aux masses que des œuvres choisies, exécutées par les meilleurs interprètes possibles.

La première partie de ce programme a été réalisée avec infiniment d'intelligence et de goût par un jeune architecte lyonnais, M. Chartron. La façade, qui s'ouvre sur la rue de la République, rappelle, par la grande loggia creusée au milieu, l'aspect de l'ancien Théâtre Historique du boulevard du Temple. Le plan intérieur se développe circulairement comme celui de notre Vaudeville, aux dépens de deux maisons voisines dont elle a rongé la substance intérieure. On y pénètre entre deux cariatides colossales qui rappellent l'agriculture française, en ce qu'elles manquent de bras,

mais elles ne manquent pas d'estomac, au contraire. Dé là une querelle intime entre les sculpteurs et les pudiques édiles de Lyon. Le sculpteur vexé garde les bras de ses cariatides jusqu'à ce qu'on lui rende justice.

En sa qualité de théâtre populaire, le Théâtre Bellecour est orné d'annexes d'un caractère particulier et d'une dimension invraisemblable. Le sous-sol est occupé par un bar colossal où l'on peut déjeuner, dîner et souper. Cuisines aux fourneaux embrasés, caves fraîches et viviers d'eau courante pour le poisson et les écrevisses, rien n'y manque.

A tous les autres étages sont de vastes foyers et d'autres bars. C'est, à quelques égards, la répétition du fameux *Criterium* de Londres, à la fois théâtre, restaurant, bar et café-concert; établissement polyphonique et polyphagique qui aurait un succès fou à Paris.

Revenons au théâtre. Le vestibule circulaire est orné de statues massives, style indien, d'une dimension égale à celles de notre Opéra. La salle ne contient au rez-de-chaussée que des fauteuils d'orchestre entourés de larges baignoires séparées à hauteur d'appui par le promenoir circulaire.

Ces baignoires et les avant-scènes sont les seules loges de la salle, les trois étages de galeries étant disposés en stalles d'amphithéâtre. On peut ainsi caser 2 500 à 3 000 spectateurs.

Le système général de la décoration, or et rouge, est d'une richesse extraordinaire, accrue par les facettes d'une mosaïque italienne qui, sous les feux de la lumière Jablochkoff, produit un véritable ruissellement.

Le plafond, représentant Apollon sur son char, environné de figures allégoriques qui personnifient la Comédie et le Drame, fait honneur à M. Domer, peintre lyonnais.

La direction du théâtre, confiée à M. Boucher-Hallé, ancien directeur du Gymnase de Lyon, comprend comme services réguliers : un orchestre de soixante-dix musiciens, recrutés presque tous en Italie, et dirigés par M. Lévy; un corps de ballet de cinquante danseuses italiennes et anglaises; un choral comprenant soixante voix d'hommes et soixante voix de femmes, et une école de déclamation, de musique, de chant et de danse pour le recrutement du personnel.

Dans cet ordre d'idées, le Théâtre Bellecour n'aura pas de troupe permanente, il s'alimentera par le concours de compagnies venues de Paris pour représenter les pièces en vogue et qui s'encadreront dans les services de musique et de danse du théâtre.

Cette combinaison curieuse et qui semble promettre au public lyonnais des satisfactions inconnues jusqu'ici, réussira-t-elle? Cette question est ici l'objet de très vives controverses. Le reproche fait à cette combinaison est de créer une concurrence périlleuse aux théâtres subventionnés par la municipalité. De là, des tracasseries puériles dignes de *la Petite Ville* de Picard.

On est allé jusqu'à imposer un cahier des charges à cette entreprise privée, qui ne demande rien à personne et qui n'accepterait pas de subvention si on lui en offrait une. Les actionnaires du Théâtre Bellecour sont en effet, outre M. Guimet et quelques gros commerçants de ses amis, de petits bourgeois et même des ouvriers qui jouissent ainsi d'entrées annuelles ou même à vie, dans un théâtre qui leur promet un long avenir de belles soirées.

On a choisi pour début *la Jeunesse de Louis XIV*, parce qu'on y pouvait facilement intercaler de la musique et des divertissements, afin de montrer, dès le premier soir, ses ressources orchestrales, chorales et chorégraphiques.

A sept heures précises, devant une salle comble, dans laquelle on remarquait les autorités préfectorales et municipales, qui ont cessé de bouder; le général Farre, commandant en chef; le général Bréart, commandant la place; M. Oustry, préfet du Rhône, accompagné de ses deux secrétaires généraux; MM. Munier, président du conseil municipal, Arlès-Dufour, Bonnet, le colonel Verly, des journalistes, des gens du monde et des artistes venus tout exprès de Paris, toute la jeunesse lyonnaise, etc.; l'orchestre attaque l'ouverture de *Guillaume Tell.*

Le coup d'œil est très beau.

Je résume les impressions du public et les miennes.

La salle construite par M. Chartron est une merveille. Nous n'avons rien à Paris qui en approche, excepté, bien entendu, l'Opéra. La décoration et l'éclairage sont au-dessus de tout éloge. L'emploi simultané du gaz et de l'électricité, recherché et obtenu dans des combinaisons nouvelles, produit une clarté aussi gaie que le plein jour et aussi douce que celle des bougies ordinaires. L'admiration est unanime sur ces points principaux.

L'aspect du rez-de-chaussée, uniquement composé de fauteuils d'orchestre, comme à la défunte salle Ventadour et comme à Covent-Garden, avec son pourtour de vastes baignoires largement ouvertes et éclairées, est de la plus grande élégance; mais le système des promenoirs circulaires vient de subir une nouvelle et définitive condamnation. La voix des acteurs s'engouffre et se perd dans des espaces indéterminés, pendant que le bruit des allants et venants déroute et fatigue l'attention des spectateurs.

La Jeunesse de Louis XIV a été interprétée d'une façon supérieure, et cependant, malgré de pénibles efforts pour faire porter la voix dans toutes les parties de la salle, les acteurs ont été à peine entendus.

Cependant, la seconde partie de la soirée leur a été plus favorable.

La curiosité excitée par le monument, par l'excellent orchestre italien de M. Lévy, par les sonneries de trompes et par les chiens et le ballet, étant épuisée, le public, devenu et laissé plus tranquille, a montré quelque attention et a donné des marques de plus en plus nombreuses d'intérêt et de satisfaction.

M. Lafontaine, qui reprenait le rôle du cardinal Mazarin, créé par lui en 1873, s'y est montré comédien tout à fait supérieur et en progrès sur lui-même. La magnifique scène du cinquième acte qui relève et couronne le drame un peu vide d'Alexandre Dumas, a été jouée par M. Lafontaine avec une autorité, une dignité, un sentiment d'élévation et de grandeur qui appartiennent aux artistes de premier ordre. Le public lyonnais, qui est assez froid de sa nature, lui a fait une éclatante ovation.

Il m'est impossible de comprendre par quel malentendu le seul grand premier rôle que nous possédions aujourd'hui n'appartient pas à la Comédie-Française.

M. Marais, fort gêné par la nécessité de donner de la voix, même dans les passages tendres du roi Louis XIV, n'en a pas moins été fort remarquable, et il a dit le : « Je le veux! » du jeune roi imposant sa volonté au Parlement, avec un accent convaincu qui a dû faire tressaillir le vieux bronze du Roi-Soleil, endormi à deux pas de là, sous les quinconces de la place Bellecour.

Mme Antonine, qui a quitté le rôle du duc d'Anjou, où elle était charmante, pour prendre celui de Marie de Mancini, en a tiré tout le parti possible : outre l'élégance et la grâce, elle lui a donné de la force et de l'éclat, et elle a dit l'adieu historique de Mlle de Mancini : « Vous êtes roi et je pars, » avec un sentiment de tendresse et de douleur fière, qui a remué la salle.

Les autres rôles ont été bien tenus par M^mes Kolb, Marie Samary, Sizos, Caron et par MM. Albert Lambert, Grandier, Courcelles, Rebel, etc.

Le public lyonnais, peu habitué à une pareille exécution d'ensemble, en a paru tout à fait charmé, quoique ses prédilections se soient manifestées bruyamment lors de l'apparition des chiens et de la pluie étincelante sous le feu des éclairs.

Demain matin, des omnibus jaunes tout battant neufs, composant le service particulier du Théâtre-Bellecour, déposeront sous le vestibule toute une population venue de la banlieue, laquelle déjeunera et dînera au bar, assistera à la représentation du soir, et sera reconduite à minuit dans ses foyers. Des trains de plaisir s'organisent dans le Rhône, l'Isère, la Loire et la Drôme.

Autrefois, la province était desservie par des troupes ambulantes; aujourd'hui c'est le théâtre qui mobilise le spectateur. Je ne sais si le siècle avance, mais, à coup sûr, il se remue.

DCLXXIV

Troisième Théatre-Français. 30 septembre 1879.

LE MOULIN DE ROUPEYRAC

Pièce en quatre actes en vers, par M. Fabier.

Je suis arrivé ce matin par la gare de Lyon, à l'heure bénie où les théâtres sont fermés, et cette course dans les rues désertes m'a fourni la solution d'un problème longtemps cherché. D'abord, en quittant la gare, ma

voiture suit la rue de Lyon, où je rencontre le Grand-Théâtre-Parisien ; premier Théâtre-Français. Elle traverse ensuite la place de la Bastille, et parcourt le boulevard Beaumarchais, où se dresse la façade du théâtre des Fantaisies-Parisiennes ; deuxième Théâtre-Français. Enfin, me voici devant l'ancien jeu de paume du comte d'Artois, où s'ouvrirent vers 1857 les Folies-Nouvelles, devenues plus tard le Théâtre Déjazet ; troisième Théâtre-Français.

Tout est expliqué : l'ancien Théâtre Déjazet est le troisième Théâtre-Français en entrant à Paris par la gare de Lyon.

Le Moulin de Roupeyrac appartient à la littérature de troisième catégorie qui répond à ma définition. L'auteur est un jeune, en ce sens que son nom ne parut jamais, jusqu'ici, sur une affiche de théâtre, et que sa pièce est construite avec l'innocence du premier âge. Mais il écrit comme un vieux, je veux dire comme un vieux qui écrirait très mal et qui aurait puisé ses modèles dans les auteurs subalternes les plus profondément rongés de vétusté.

Quels sont la donnée et le but du *Moulin de Roupeyrac,* c'est un secret que je n'ai pas pénétré.

Il s'agit des amours de deux jeunes gens avec deux paysannes, l'une fille et l'autre filleule du meunier Joseph Le Roussel. Le premier amoureux, François Le Roussel, est étudiant en droit, et trouve très plaisant de se faire jeter de la farine à la figure par Cécile, la filleule ; ce goût pour la meunerie se comprend mieux de la part de Pierre Mathurin, qui est maçon de son état. Blanc sur blanc ne tache pas. François et Pierre étaient d'abord amoureux de Cécile, mais François explique à Pierre qu'il fera mieux de reporter son amour sur Lucie, la fille du meunier. La pièce n'irait pas plus loin que cela, si la guerre de 1870 n'éclatait subitement. François et Pierre partent comme

mobiles. Reviendront-ils, ne reviendront-ils pas? Tel est l'intérêt du dernier acte. Ils reviennent et ils se marient, Pierre préférant de beaucoup la culture à la maçonnerie, et François estimant qu'après nos revers le pays a plus besoin de meuniers que d'avocats.

J'avoue que l'apparition de la guerre de 1870 dans cette médiocre idylle m'a singulièrement choqué. Se servir de nos désastres comme d'un moyen de comédie et arracher à M. Le Roussel, frère aîné du meunier, un consentement qui lui coûte, en lui faisant croire que son fils François est enseveli sous les neiges du Jura avec l'armée de Bourbaki, voilà ce que je ne saurais passer à M. Fabier, malgré les circonstances atténuantes que plaide l'évidence de sa bonne intention.

Il y aurait de l'injustice à ne pas reconnaître, çà et là, quelques traces d'instinct dramatique. On a remarqué une scène d'explication, bien imaginée et bien conduite, entre les deux jeunes gens qui aiment la même meunière.

Mais quel style, bon Dieu! et s'il est vrai, comme me l'assurait un de mes confrères que j'aime à croire mal informé, que l'auteur appartienne à l'instruction publique, quelles étranges notions de littérature prêche-t-il d'exemple à ses élèves! Cueillons ce trait, en passant, dans une scène où l'on voit François blessé, et à demi couché sur des sacs :

> ... Conduisez-le dans la chambre voisine;
> Il sera mieux qu'ici : *c'est si dur, la farine!*

Mais le chef-d'œuvre, le comble, comme on dit aujourd'hui, c'est ce dialogue de François l'étudiant avec son oncle le meunier :

> Faisons notre devoir, comme disait Corneille,
> Et laissons faire aux dieux! — Encore une bouteille!

N'insistons pas, M. Fabier ne sait pas écrire en vers,

et ne recule pas devant les coq-à-l'âne les plus étonnants, pourvu qu'il parvienne, en suant d'ahan, à leur donner douze syllabes terminées par une rime pauvre et plate.

La troupe du Troisième Théâtre-Français est très supérieure à son répertoire. M. Ballande choisit beaucoup mieux ses acteurs que ses pièces, et c'est par là qu'il rend réellement des services à l'art dramatique.

Mlle Mary Gillet, qui débutait dans le rôle de Cécile, est une jeune femme dont la diction expressive et juste mérite d'être encouragée. Je signale encore un jeune homme appelé Rameau qui a de la chaleur, de l'émotion ; il est parvenu à se faire applaudir dans le rôle ingrat de ce maçon maçonnant qui débite des vers incorrectement lyriques qui rappellent Ruy Blas comme les images du tir aux macarons rappellent les toiles de Rubens. MM. Barral, Renot, Leloir, Paul Desclée, Mlles Bernage et Eugène Petit sont aussi des artistes de valeur.

DCLXXV

Vaudeville. 4 octobre 1879.

LOLOTTE

Comédie en un acte, par MM. Henri Meilhac et Ludovic Halévy.

Reprise du LION EMPAILLÉ

Comédie en deux actes, par Léon Gozlan.

et du CHOIX D'UN GENDRE

Comédie en un acte, par MM. Eugène Labiche
et Alfred Delacour.

La nouvelle comédie de MM. Henri Meilhac et Lu-

dovic Halévy est la chose la plus légère du monde; elle tiendrait dans le creux de la main. Mais ne chiffonne pas qui veut ces agréables futilités de l'article-Paris. Elles exigent plus d'invention et d'art que de grosses et massives compositions réputées sérieuses. Ce petit acte de *Lolotte* a bien plus d'esprit qu'il n'est gros.

La fable en est, comme vous le pensez, peu compliquée. Une jeune étrangère, fort grande dame et naïvement excentrique, M^{me} la baronne Pouf, voudrait s'essayer dans la comédie de société, au profit d'une œuvre charitable; justement, on a joué, sur le théâtre du cercle dont font partie le baron Pouf et son ami M. de Croisilles, une comédie inédite dont les rôles d'hommes étaient tenus par des *clubmen*, et les rôles de femmes par des actrices de profession. La baronne Pouf se propose de débuter dans le rôle travesti créé par la célèbre M^{lle} Lolotte; et pour n'y point paraître trop empruntée, elle imagine de demander les conseils de M^{lle} Lolotte en personne.

Notez que M^{lle} Lolotte a conquis sa célébrité dans une pièce intitulée *la Petite Naturaliste*, quelque chose comme la fille naturelle de Mes-Bottes et de la Grande Nana. La baronne Pouf s'attend donc à recevoir chez elle une demoiselle plus que délurée, dont les manières et la conversation mettront à une rude épreuve ses susceptibilités de femme du monde. Aussi, son étonnement est grand, lorsqu'elle voit entrer dans son salon une jeune femme modestement vêtue, et dont la tenue est aussi simple que correcte.

Néanmoins, M^{lle} Lolotte n'a pu réprimer un mouvement en apercevant M. de Croisilles, qui est le *patito* de la baronne Pouf.

M. de Croisilles prend congé, et la leçon commence. M^{lle} Lolotte apprend à la baronne Pouf comme on imite Bec-Salé dans *l'Assommoir* ou dans *la Petite Na-*

turaliste en levant la jambe et en s'écriant : « Oh! mince, alors! » Après cette démonstration, exécutée avec le sérieux d'une institutrice anglaise traduisant à son élève le premier chapitre de *Sandford and Merton*, Mlle Lolotte fait répéter à la baronne Pouf le rôle d'un petit chevalier du xviiie siècle, genre Létorières, ce qui fournit à Mme Céline Chaumont l'occasion de placer une *imitation* de Déjazet extrêmement réussie. La baronne Pouf est enchantée, et son admiration n'a plus de bornes lorsque Mlle Lolotte, loin d'accepter le cachet qui lui est dû, offre au contraire à la baronne une riche aumône pour les pauvres en faveur desquels elle va montrer ses nobles jambes en public.

Mais au moment où la baronne Pouf va décidément prendre Mlle Lolotte pour une fille de bonne maison égarée sur les planches, le naturel reparaît sous le coup d'une émotion violente. Lolotte découvre que M. de Croisilles était resté caché dans le salon voisin et qu'il est ou sera l'amant de la baronne. Outrée de fureur, elle leur fait à tous deux une scène violente, au milieu de laquelle survient le baron Pouf.

Alors, Lolotte, comprenant quelles peuvent être les suites de cet esclandre pour la pauvre baronne, et reprenant son sang-froid, coupe court à ses transports jaloux, et se tournant vers la baronne : « Voilà, Madame, » lui dit-elle, « comment il faut jouer cette scène-là. » Là-dessus, elle se fait donner le bras par M. de Croisilles et se retire avec la grâce décente d'une femme du monde qui vient de faire une visite de cérémonie. La baronne Pouf est guérie de M. de Croisilles, et quant au baron il n'y a vu que du feu. On devine ce que Mme Céline Chaumont a pu faire du rôle de Lolotte, écrit tout exprès pour elle et qui lui permet de montrer l'une après l'autre les diverses facettes de son talent si spirituellement parisien. Elle a été fort applaudie.

Mlle Massin, sous les traits de la baronne Pouf, à

qui elle prête une frivolité naïve et élégante très finement observée, a partagé le succès de M^me Céline Chaumont.

Les deux rôles d'hommes sont insignifiants.

Avant *Lolotte* ou l'esprit d'aujourd'hui, le Vaudeville nous donnait une reprise du *Lion empaillé* ou l'esprit d'hier. Celui-ci est encore très vivant et très frais.

Il faut bien que la jolie pièce de Léon Gozlan renferme des qualités solides, puisqu'elle en est arrivée à sa troisième reprise et à son troisième théâtre. Créée d'origine aux Variétés, le 3 octobre 1848, par Lafont, Cachardy, Kopp, M^lles Page et Marquet, elle reparut au Gymnase en 1865.

La durée trentenaire de ces deux actes s'explique en ce qu'ils sont soutenus par une idée de comédie, d'autant plus durable qu'elle avait déjà beaucoup servi.

Léon Gozlan ne s'aperçut pas, lorsqu'il fit représenter *le Lion empaillé*, qu'il donnait seulement une nouvelle édition de *la Servante maîtresse*, accommodée à la mode du jour. Mais, en théâtre comme en cuisine, la moindre variante dans l'assaisonnement suffit à créer un plat nouveau. Léon Gozlan transforma le bonhomme Pandolphe en commandant de dragons, le vieux bourgeois napolitain en don Juan retraité, et voilà le thème des « amours ancillaires », comme disait Sainte-Beuve, renouvelé pour un demi-siècle. Quant à M^lle Annette, le cordon bleu séducteur, elle demeure immuable, comme « l'éternel féminin »; Léon Gozlan n'a rien changé aux procédés irrésistibles de la Serpina, la couleuvre fascinatrice; la scène des larmes feintes et du départ simulé se retrouve dans la pièce de 1840 telle que l'avait créée, il y a cent quarante-huit ans, le libretto du vieux Nelli, immortalisé par la musique de Pergolèse.

Je m'assure, d'ailleurs, que Léon Gozlan ne se sa-

vait pas plagiaire. En écrivant *le Lion empaillé*, il ne pensait qu'à adapter au théâtre une de ses plus jolies nouvelles, intitulée franchement et crûment : *Suzon la cuisinière*, qu'il réimprima en 1852 dans sa collection des *Petits Machiavels*. Mais la nouvelle est une étude d'une réalité puissante et attristée qui rappelle l'école et la manière de Balzac. La Suzon est une véritable cuisinière, aux chairs rebondies, au teint rouge, et comme « maroquiné » par la chaleur ardente des fourneaux, et elle a dépassé la trentaine. Par quelle pente insensible le beau commandant Mauduit laisse-t-il tomber sa couronne comtale sur le front de cette Maritorne, voilà ce que Léon Gozlan avait voulu rechercher et peindre, au risque de soulever un sentiment de répulsion et de dégoût ; car, dans *Suzon la cuisinière*, le commandant pousse la condescendance et l'avilissement non seulement à laver lui-même la vaisselle, mais encore à cirer les bottes et les bottines des hôtes de son château, pendant que Suzon fait la grasse matinée.

Au théâtre, il a fallu voiler les côtés répugnants, éteindre les couleurs violentes, et métamorphoser la Suzon enluminée et populacière en une fillette au teint délicat, aux mains fines, qu'on peut prendre, si l'on veut, pour quelque princesse cachée sous le déguisement de Peau-d'Ane.

C'est ainsi que M^{lle} Pierson, après M^{lle} Page, interprète le rôle qui gagne en charme tout ce qu'il perd en vraisemblance. En même temps, la leçon que prétendait donner Léon Gozlan perd presque toute valeur, car, après tout, cette Annette, si fine et si distinguée, vaut bien les autres femmes qui enchantèrent la vie du galant Mauduit. M^{lle} Pierson joue avec infiniment de tact et de grâce discrète l'unique scène dont se compose le rôle d'Annette.

C'est M. Dupuis qui succède à Lafont dans le rôle

du commandant; il y est excellent de tout point; on n'a pas plus d'aisance et de naturel. Les fameux couplets : *Drin! drin!* que toute la France chanta pendant la période qui précéda le vote du 10 décembre 1848, ont fait un effet énorme, chantés par M. Dupuis avec un goût parfait.

Le rôle de la tapageuse Sarah, créé par M^{lle} Marquet, est joué avec beaucoup de verve par M^{lle} Massin; M. Boisselot est très amusant sous les traits du domestique Mistral, que son maître nomme si plaisamment « bouche du Rhône »; M. Carré a très bien composé la physionomie de l'ex-millionnaire Prosper, pensionné sur ses vieux jours par les maîtresses qui l'ont ruiné, un type de 1848, qui a réellement existé.

Signalons enfin le début de M. Vois, qui, après avoir contribué, aux Folies-Dramatiques, à l'immense succès des *Cloches de Corneville*, aborde aujourd'hui la comédie avec de bonnes qualités de tenue et de distinction.

Le spectacle coupé du Vaudeville se complète par la reprise d'une excellente farce de MM. Labiche et Delacour, intitulée *le Choix d'un gendre*. M. Delannoy est absolument désopilant, dans le rôle d'un vieux négociant qui entre comme valet de chambre au service de son futur gendre, pour étudier son caractère et ses mœurs; M^{lle} de Cléry interprète avec une gaîté très fine le rôle d'une grue de féerie nommée Mandolina.

DCLXXVI

Vaudeville. 9 octobre 1879.

LE PETIT ABBÉ

Saynète en un acte, paroles de MM. Henri Bocage et Liorat, musique de M. Grisart.

L'aventure du petit abbé Stanislas de Boufflers n'est pas des plus édifiantes. Avouons tout d'abord qu'elle s'accorde assez avec le caractère de l'homme d'esprit que Saint-Lambert nomma plus tard « Voisenon le Grand ». Il est très vrai que l'auteur d'*Aline, reine de Golconde*, porta très jeune le petit collet. « M. de « Boufflers », a dit de lui le prince de Ligne, « a été « successivement abbé, militaire, écrivain, adminis- « trateur, député, philosophe, et de tous ces états, « il ne s'est trouvé déplacé que dans le premier. »

Fort déplacé, en effet, si l'on en juge par la saynète du Vaudeville. Les auteurs supposent que le petit abbé de Boufflers, à la fleur de ses ans, impatientait ses proches par son extrême candeur. L'un d'eux s'avise de le déniaiser par une mystification assez hardie; il lui donne une lettre de recommandation pour une prétendue chanoinesse, qui n'est autre que M^{lle} Guimard, la célèbre danseuse. Lorsque le petit abbé, après avoir attendu dans le boudoir de l'impure, commence à reconnaître le piège où il est tombé, d'abord il résiste, il appelle à son aide toute son innocence, puis, après une courte lutte, la vocation mondaine l'emporte, et il entre délibérément dans la chambre de la Guimard.

M. Grisart a brodé sur ce thème, plus que léger, une musique légère elle-même, mais extrêmement agréa-

ble et orchestrée avec une finesse et une distinction du meilleur goût. Un bout d'ouverture, soigneusement écrite, un rondeau et une chanson villageoise, composent toute cette partitionnette, susurrée à ravir par Mme Céline Chaumont, qui, décidément, ne joue pas de la harpe.

Le talent particulier de Mme Céline Chaumont, qui sait donner une valeur au plus mince détail, s'est rarement montré plus complet que dans la figure de ce petit abbé mignard et mystique, subitement émancipé par la grâce amoureuse. Il y a cependant quelques avis à lui donner sur des jeux de scène qu'une convenance, généralement acceptée, s'accorde à proscrire du théâtre. On peut représenter, sans blesser personne, le type bien connu et heureusement perdu, du petit abbé de cour, tout en évitant certains airs et certains gestes qui risquent d'éveiller l'idée d'une parodie fâcheuse des choses les plus respectées.

Je suis convaincu que cette remarque, sur laquelle je n'insiste pas, deviendra dès demain sans objet, et il ne me reste qu'à constater le succès de la pièce avec celui de son unique interprète.

DCLXXVII

Palais-Royal. 11 octobre 1879.

LES PETITS COUCOUS

Comédie en trois actes, par MM. Eugène Nus et Adolphe Belot.

L'idée de la pièce nouvelle est pénible à expliquer et difficile à comprendre. Il faut s'en référer à cette définition du coucou, donnée par un ornithologiste

inconnu : « Le coucou pond ses œufs dans le nid des
« autres, puis il vole à de nouveaux plaisirs ; il néglige
« tous les devoirs de la famille et ses petits mangent
« la pâtée des autres oiseaux. Enfin, d'après Buffon,
« c'est une bête immonde. »

Le vieux garçon Bassinet est précisément « la bête
« immonde » stigmatisée par Buffon ; ses « petits » ont
grandi dans plusieurs ménages, dont ils dévorent la
substance, et Bassinet ne s'inquiéta jamais de savoir
ce qu'ils étaient devenus.

Cependant, un jour, frappé de l'amour paternel,
poussé jusqu'à la bêtise, qui anime son vieux camarade Cazaban, Bassinet se met à la recherche de ses
petits coucous. Il arrive dans le ménage Patoche,
qu'il avait honoré, vingt ans auparavant, de ses assiduités, juste à temps pour y apprendre que l'aîné de
la couvée, Saturnin Patoche, son fils à lui Bassinet,
va épouser Mlle Cyrille de Champ-d'Alcazar, qui est sa
propre sœur, étant un autre « petit coucou » né des
amours féconds de Bassinet.

Après des péripéties sans intérêt, Bassinet se décide
à épouser Mme veuve de Champ-d'Alcazar pour réparer ses torts ; il dote Cyrille, la marie à Évariste Cazavan et paie les dettes de Saturnin Patoche. C'est le
châtiment du coucou repentant.

J'ai entendu raconter que *les Petits Coucous* ne sont
que la transposition, dans le genre comique, d'un
mélodrame qui n'avait pu se faire jouer sous sa forme
primitive. Malheureusement, le comique n'est pas
venu et l'intérêt du drame est parti. C'est, qu'on me
passe la comparaison, un nègre qu'on aurait essayé
de blanchir avec de l'acide chlorhydrique, et dont la
décoloration se serait arrêtée à moitié chemin, entre
le vert livide et le gris de souris.

La soirée a été glaciale. MM. Geoffroy et Lhéritier,
qui avaient apparemment conscience de ce qui se

passait dans l'esprit du public, étaient mornes, éteints et sans verve; ils semblaient dire aux spectateurs : « Voyez comme nous sommes mauvais! C'est la pièce « qui veut ça! »

Comprenez-vous quelque chose à un pareil phénomène? Les deux auteurs, qui ont eu le courage de se faire nommer, sont deux hommes d'un talent incontestable, éprouvés par de grands succès au théâtre et dans le roman. Comment se trompe-t-on à ce point? Voilà ce qui me passe. Il n'y a vraiment que des amis pour vous jouer de ces tours et vous obliger à leur dire, sur un air de Charles Grisart :

Ah! Belot! qu'avez-vous fait là!

En voilà une pièce que la Comédie-Française ne reprendra jamais, même lorsque Adolphe Belot sera devenu le collègue d'Eugène Labiche à l'Académie!

DCLXXVIII

Théatre Cluny. 16 octobre 1879.

LE SUPPLICE D'UNE MÈRE

Drame en quatre actes dont un prologue, par M. Alphonse de Launay.

Le supplice d'une mère, lorsqu'elle s'appelle Mme Marthe Hautier, c'est de ne pouvoir avouer publiquement pour son fils un jeune homme qui s'appelle Maurice Rémy. Ce supplice expie une faute. Avant de devenir Mme Hautier, Marthe devait épouser un jeune officier, qui s'est fait tuer à l'ennemi et qui, par conséquent, n'a pu légitimer le fruit hâtif de ses amours.

Marthe avait voulu que son honnête homme de mari sût la vérité : elle lui avait écrit une lettre d'aveu ; mais Jérôme Hautier l'a déchirée sans la lire. Noble imprudence !

Qu'arrive-t-il ? C'est que, vingt ans plus tard, Maurice Rémy devient amoureux de Blanche Hautier, c'est-à-dire de sa sœur cadette. Tout le monde consent à ce mariage, excepté Marthe. Son opposition excite une vive surprise, qui ne tarde pas à engendrer des suppositions offensantes. Jérôme Hautier accuse formellement sa femme d'être la maîtresse de Maurice Rémy. Révérence parler, c'est la situation du troisième acte de *Lucrèce Borgia,* entre Lucrèce, le duc d'Este son mari, et Gennaro son fils ou son amant.

Le duc d'Este, comme on sait, fait avaler au capitaine Gennaro le poison des Borgia préparé par Rustighello et versé par Lucrèce elle-même. Jérôme Hautier n'a pas de ces raffinements grandioses ; il s'en tient au coup de fusil des *Intimes.* Seulement, le renard de Victorien Sardou s'appelle un loup dans la pièce de M. de Launay.

Maurice Rémy n'est que légèrement blessé. Heureusement, car tout s'explique. Maurice Rémy est réellement l'enfant du régisseur André Rémy ; il a été substitué par son grand-père, un vieux berger, qui voulait faire la fortune de son petit-fils. Quant à l'enfant de Marthe et du jeune officier, il a été brûlé vif dans l'incendie d'une ferme comme le petit comte de Luna de *il Trovatore.*

M. Alphonse de Launay a tiré son drame d'un roman qu'il avait publié il y a quatre ans dans *Paris-Journal,* de sorte qu'il faut laisser au compte du hasard les analogies nombreuses du *Supplice d'une Mère* avec *le Secret de la Comtesse,* un roman de notre ami Xavier de Montépin, qui parut, il y a peu d'années, dans le feuilleton du *Figaro.*

Quant au mariage impossible des deux enfants, il me semble qu'il a défrayé déjà nombre de mélodrames ; entre autres, sauf erreur, *la Falaise de Penmark*, de M. Crisafulli.

Cependant, malgré le peu de nouveauté du sujet principal et des épisodes qui l'accompagnent, le drame de M. Alphonse de Launay a grandement intéressé. La construction en est simple et claire ; il est écrit avec sincérité, avec bonne foi ; et l'auteur a trouvé le moyen de faire naître des sentiments naturels et vrais à travers des situations qui se promènent sur les crêtes aiguës de l'invraisemblance la plus escarpée.

L'interprétation, moins complète que celle de *Claudie*, est néanmoins fort convenable. M. Paul Esquier, Mmes Laurence Gérard et Lincelle ont été particulièrement applaudis.

C'est un succès pour le théâtre Cluny.

DCLXXIX

Palais-Royal. 18 octobre 1879.

LA FILLE D'ALCIBIADE

Vaudeville en un acte, par MM. Eugène Grangé
et Léon Supersac.

Cet Alcibiade est un ancien « noceur », passez-moi le mot, qui a fini par aller chercher fortune en Amérique, laissant derrière lui, sans s'en inquiéter le moins du monde, une fille née de ses amours avec une femme acrobate, qu'il avait distinguée à la foire de Saint-Cloud.

En apprenant que son ancien ami Alcibiade Dupotet est devenu millionnaire et qu'il va revenir en France, l'excellent M. Bidancourt essaye de retrouver l'enfant, que son père a marqué d'un tatouage particulier, afin de le reconnaître un jour. Le tatouage apparaît aux yeux perçants de Bidancourt sur le bras d'une petite chanteuse des rues. Bidancourt la retire chez lui, la baptise du nom magnifique d'Aspasie, lui fait faire de belles robes, et lui donne une institutrice, afin de réformer chez elle des manières inconciliables avec les exigences du monde, telles que d'élever la pointe du pied à la hauteur de son nez en se tapant sur la hanche. Le langage est à l'avenant. C'est la petite naturaliste, indiquée par MM. Meilhac et Halévy dans *Lolotte*.

Bidancourt se figure que son ami Alcibiade sera très heureux de retrouver sa fille et de partager sa fortune avec elle. Seulement Bidancourt n'avait pas prévu une chose, c'est qu'Alcibiade s'est marié aux États-Unis; Alcibiade, qui tremble devant sa femme, mistress Dupotet, ne sait littéralement où se fourrer lorsqu'on lui jette dans les bras cette petite guitariste à peine débarbouillée.

Un quiproquo sauve tout. Mistress Dupotet s'est laissé charmer par les grâces de Mlle Henriette, l'institutrice d'Aspasie; elle croit qu'Henriette est la fille de son mari et elle consent à l'adopter. Et, lorsqu'on veut expliquer la méprise, on s'aperçoit qu'elle n'existe pas, Henriette étant la véritable héritière.

Quant à Aspasie, elle retourne à sa guitare, en compagnie d'un jeune ramasseur de bouts de cigares, nommé Anatole, qui s'était fait le domestique de Bidancourt pour ne pas quitter son amie.

La confection de ce vaudeville n'a pas dû fatiguer beaucoup l'imagination de ses auteurs, qui se sont souvenus très à propos de plusieurs pièces très con-

nues, dont la plus récente est *la Cigale* de MM. Meilhac et Halévy.

C'est M^lle Alice Lavigne qui joue et chante le rôle créé aux Variétés par Céline Chaumont. Cette jeune personne a énormément d'aplomb et presque autant de gaieté ; la finesse et la mesure viendront avec l'expérience. M. Raimond est bien marqué pour l'emploi des jeunes comiques. L'excellent Montbars rentrait par le rôle de Bidancourt ; il y apporte cette rondeur et cette verve communicative qui n'attendent qu'un bon rôle pour ramener, au théâtre du Palais-Royal, le succès d'un nouveau *Voyage de Monsieur Perrichon*.

La Fille d'Alcibiade a été suivie d'une conférence sur le divorce, écrite, non sans agrément, par M. Édouard Grangé, pour M. Lhéritier, dont la bonne humeur a spirituellement fait valoir cette plaisanterie assez amusante.

DCLXXX

Nouveautés. 20 octobre 1879

LE SAPEUR DE SUZON

Vaudeville en un acte, par MM. Eugène Grangé et Delacour, musique de M. Lindheim.

Le prestidigitateur Herrmann.

Je ne sais pas s'il est bien nécessaire que je raconte en détail les amours de la paysanne Suzon et du sapeur Pidoux ; mais ce qui paraît indiscutable, c'est que MM. Grangé et Delacour auraient pu se dispenser de les imaginer, de les écrire et de les faire jouer.

Le fait est que la présence de Suzon dans l'appartement du capitaine Méricourt aurait fait manquer le

mariage de ce jeune officier avec M^{lle} Tiquetonne sans que je m'en affligeasse particulièrement. Je ne veux cependant pas vous cacher que l'oncle Tiquetonne reconnaît l'innocence de Méricourt, étant donné que M^{lle} Suzon est la propre femme du sapeur.

Si vous n'êtes pas suffisamment édifiés, allez voir le professeur Herrmann.

Si mon ami Albert Wolff n'avait tracé tout récemment le portrait extrêmement ressemblant du célèbre prestidigitateur, j'aurais eu du plaisir à peindre cette physionomie singulière, ce talent hors ligne qui dédaigne les routes tracées et procède par des moyens d'autant plus efficaces qu'ils se présentent sous les dehors de la plus parfaite simplicité. Pas d'accessoires, pas de boîtes, pas même de table. La scène est toute nue, sans un meuble, et un épais tapis qui couvre le parquet intercepte toute communication avec les dessous du théâtre. Du reste, c'est au milieu des spectateurs de l'orchestre, avec lesquels il communique par un pont volant, que M. Herrmann exécute ses tours les plus invraisemblables, tels que la disparation instantanée d'un vase de cristal rempli d'eau et de poissons rouges. Le succès de M. Hermann a été foudroyant.

DCLXXXI

CHATEAU-D'EAU.　　　　　　　　　　　　23 octobre 1879.

LA P'TIOTE

Drame en cinq actes et six tableaux,
par M. Maurice Drake.

Le théâtre du Château-d'Eau a obtenu ce soir un succès mérité avec un drame dont la structure pré-

sente, il est vrai, de grands et gros défauts, mais qui contient une situation touchante et qui, si elle n'est entièrement neuve, ce que je n'oserais affirmer, n'est certainement pas banale.

Une jeune fille, dont le père a été assassiné, s'imagine, trompée par une calomnie calculée, que sa mère a été la complice du crime. La pauvre enfant, honteuse, éperdue, épouvantée, ne pouvant plus supporter la vue de sa mère, se jette à l'eau ; des étrangers la sauvent, mais elle refuse de rien dire de son passé, de livrer le secret d'un acte de désespoir qui accuserait sa mère, et lorsque enfin elle se retrouve, comme une autre Électre, en face de celle qu'elle prend à tort pour une autre Clytemnestre, elle lui crie : « Je ne « vous connais pas ! »

Si M. Maurice Drake, mieux conseillé, soit par ses propres méditations, soit par l'expérience d'autrui, avait su circonscrire ce sujet émouvant dans ses limites naturelles et concentrer ses forces dans le développement des sentiments naturels et profondément pathétiques d'une pareille donnée, j'estime que *la P'tiote* (avec un autre titre, s'entend) aurait pu devenir un succès considérable sur une de nos grandes scènes de drame.

Malheureusement, M. Maurice Drake a encadré et étouffé la pauvre p'tiote dans le plus lourd et le plus connu des mélodrames, en faisant tomber Geneviève de Noirfontaine entre les mains d'une troupe de bohémiens, moitié banquistes et moitié bandits, pour le plaisir de refaire, et l'on refait presque toujours mal, les saltimbanques de *la Mendiante* d'Anicet Bourgeois et l'avorton souffreteux des *Deux Orphelines*. Qu'importe au public que l'assassin du baron de Noirfontaine s'appelle vraiment Otto Stadler ou bien Pietro, recherche dépourvue d'intérêt qui occupe le dernier acte sans le remplir ?

Tel qu'il est, le drame de M. Maurice Drake, avec ses défauts qu'il eût été facile de corriger et ses qualités qui sont frappantes, a passionné le public du Château-d'Eau. On a beaucoup pleuré pendant le quatrième acte, qui n'est, à vrai dire, qu'une seule et longue scène dans laquelle le médecin Jean Debray parvient à vaincre la muette résistance de Geneviève de Noirfontaine, en analysant, avec une sagacité pleine d'effusion et de sympathie, les souffrances, les doutes, les horribles soupçons qui ont bouleversé son cœur de jeune fille, et finit par la jeter dans les bras de sa mère innocente.

La pièce pouvait et devait finir là.

Je ne m'arrête pas aux critiques de pur style ; je me borne à signaler la nécessité de couper beaucoup de choses répugnantes dans le tableau des saltimbanques et d'effacer des boursouflures enfantines qui auraient fait rire si l'on n'eût pas été ému.

Le drame de M. Maurice Drake est joué d'une façon très convenable. M. Ulysse Bessac représente avec beaucoup de mesure et de passion contenue le jeune peintre Kauffman, amoureux de la petite inconnue qu'au péril de sa vie il a arrachée aux mains impures des saltimbanques. La p'tiote, c'est une toute jeune fille, Mlle Lecomte, qui rappelle beaucoup, comme physionomie et comme jeu, Mlle Alice Lody. Un débutant, M. Belny, tient avec une certaine autorité, en dépit d'un grasseyement désagréable, le personnage du médecin Jean Debray. Citons encore MM. Péricaud, Dalmy, Fugère, Mmes Malhardié et Laurenty.

DCLXXXII

Athénée-Comique. 24 octobre 1879.

MONSIEUR

Comédie en trois actes, par MM. Armand Silvestre
et Paul Burani.

Le théâtre de l'Athénée-Comique s'est fait, depuis quelques années, une spécialité de gaillardises qui dépassent de beaucoup ce que se permettaient nos pères au temps des farces de Brunet, de Flore et d'Aldegonde. Avec la permission du public, souverain maître et juge, il a banni les préjugés et marché sur les derniers vestiges du *decorum*. Cependant, je ne sais s'il avait jamais cabriolé aussi audacieusement dans les sentiers mal tenus de la morale indépendante qu'avec la pièce de ce soir, si crûment intitulée *Monsieur*.

« Monsieur », dans le vocabulaire de la galanterie courante, désigne le protecteur en titre, le personnage privilégié devant qui les portes s'ouvrent à toute heure du jour et de nuit, dont la bizarre autorité est reconnue par tous, depuis les domestiques et les fournisseurs jusqu'aux soupirants les mieux faits pour lui disputer sa conquête.

Cette définition étant donnée, et le lecteur voulant bien l'accepter, puisqu'elle m'était imposée de par la volonté de M. Montrouge, il faut convenir que MM. Armand Silvestre et Paul Burani avaient eu une idée assez burlesque en faisant du « Monsieur » de la demoiselle Olympe un jeune homme sérieux, ennuyeux et avare, tandis que l'amant de cœur est un homme sur le retour, gai comme pinson et généreux comme un étudiant qui vient de faire un héritage. Comment

se fait-il que ce point de départ, qui ne manquait pas d'originalité, les ait conduits si loin de leur but, qui devait être, à ce que je suppose, d'amuser un public très bienveillant et prêt à tout entendre? C'est qu'ils ne se sont pas contentés d'une idée; ils en ont eu deux, et la seconde a assassiné la première.

Cette seconde idée, c'est d'avoir fait du jeune Monsieur et du vieil Ernest le gendre et le beau-père; de telle sorte que lorsque Mme Vercantin entreprend de surprendre son incorrigible époux en tête à tête avec une impure, c'est le bonheur de sa fille qu'elle met en jeu, c'est sa fille elle-même qu'elle expose à des méprises d'autant plus choquantes qu'elles placent à nu, sous les yeux de celle-ci, les égarements de son père.

Le lavage public de ce linge de famille exhale des odeurs qui ne sont pas de mon goût; rien de fâcheux comme une idée de comédie qui tourne mal. *Optimi corruptio pessima.* M. Armand Silvestre, qui est un lettré des plus délicats, me permettra cette citation de Tacite à propos d'une pièce de l'Athénée.

La pièce est, d'ailleurs, jouée avec une verve que rien n'arrête ni ne déconcerte par M. et Mme Macé-Montrouge, M. Allart, Mmes Bade et de Gournay.

DCLXXXIII

Théatre des Nations. 31 octobre 1879.

LES MIRABEAU

Drame en cinq actes et huit tableaux, par M. Jules Claretie.

M. Jules Claretie est un esprit distingué, laborieux, persévérant, qui paraît s'être laissé fasciner par les

événements et les personnages de la Révolution de 1789. Je me sers du mot fascination, parce qu'il implique une sorte d'entraînement et d'illusion qui risque de faire dévier la plume entre les doigts de l'écrivain, le pinceau sous la main du peintre. De même que M. Jules Claretie a pris parti pour les révolutionnaires de Prairial et qu'il a essayé de nous attendrir sur le féroce Camille Desmoulins, il nous offre aujourd'hui un Mirabeau qui, sans s'éloigner absolument de la vérité historique, ne saurait être accepté que comme une photographie « avec retouche ».

Rivarol donnait la note exacte de Mirabeau lorsqu'il s'écriait : « Mirabeau est capable de tout pour de l'ar-« gent, même d'une bonne action. » Voilà, en effet, le personnage. Après avoir donné le branle à la Révolution française, après avoir, comme un autre Catilina, conduit l'assaut contre la vieille société, il s'aperçut un jour que la Nation avait besoin de la Monarchie, et ce jour-là il accepta les bienfaits de Louis XVI; car il était capable de tout, même de redevenir royaliste, même de redevenir honnête homme... pour de l'argent.

M. Jules Claretie s'est donc mis, bien gratuitement, en contradiction avec la certitude historique, lorsqu'il nous représente Mirabeau repoussant fièrement l'argent que Beaumarchais lui offre au nom des administrateurs de la banque de Saint-Charles. Le véritable Mirabeau n'aurait refusé les cent mille francs de Beaumarchais que si un autre groupe de spéculateurs lui en eût offert deux cent mille.

C'est cependant sur le désintéressement tardif de Mirabeau que repose la fable dramatique dans laquelle M. Jules Claretie encadre son principal personnage.

Il y avait peut-être un drame à trouver dans les dissensions de la famille Mirabeau, moins sanglantes, mais non moins atroces que celles des Atrides. Le titre

de la pièce semblait promettre cette étude, qui, de fait, demeure à l'arrière-plan. Lorsque l'action commence, en 1784, le jour de la première représentation du *Mariage de Figaro*, il y avait longtemps que Gabriel-Honoré Riquetti, comte de Mirabeau, avait épuisé la coupe des malheurs et lassé la haine exaspérée de son père. Ses emprisonnements au fort de Joux, à Pierre-Encise, à Vincennes, à la Bastille, ses amours et sa fuite avec la présidente Sophie Monnier, ses procès avec son père et avec sa femme, tout cela appartient à l'histoire ancienne, et le drame ne rappelle ce terrible passé que par de longues conversations qui en embarrassent parfois la marche.

L'objet présent de l'action est celui-ci : Mirabeau se trouve placé entre son amour expirant pour une ancienne maîtresse, Julie de Rieux, et son amour naissant pour une jeune fille noble, Henriette de Nehra, pupille de son oncle le bailli de Mirabeau. La Révolution approche : les États Généraux sont convoqués ; Mirabeau brûle de poser sa candidature dans le bailliage d'Aix, mais il est enchaîné par le poids de ses dettes. On lui remet une cassette contenant cent mille francs. Mirabeau croit que cet argent lui est envoyé par son frère le vicomte, et il l'accepte ; il paie ses créanciers.

Mais lorsqu'il se présente devant les électeurs, on lui demande compte de son aisance soudaine ; on l'accuse de s'être laissé corrompre par la banque de Saint-Charles. Mirabeau, assez embarrassé de raconter l'aventure de la cassette, se trouve réduit au silence lorsqu'il apprend la vérité. Les cent mille francs lui ont été envoyés par Mlle de Nehra, qu'il déshonorerait en publiant sa belle action.

Cependant, il affronte l'orage amoncelé sur sa tête, et sa fougueuse éloquence emporte la victoire. Repoussé par la noblesse, il est élu par le Tiers-État.

Mirabeau a rompu avec Julie de Rieux parce qu'il a découvert que cette maîtresse si dévouée était la femme légitime de son ami Valras, son conseiller intime, l'inspirateur de sa politique et l'éditeur de ses écrits. Entre l'ami et la maîtresse, Mirabeau n'a pas hésité.

Julie n'est pas de ces femmes qui cèdent leur amant sans tout risquer pour le reconquérir. Armée d'une lettre de cachet qu'elle a obtenue on ne sait comment, elle fait arrêter Valras, sur qui l'on saisit une déclaration autographe de Mlle de Nehra, constatant qu'elle a payé de ses deniers les dettes de Mirabeau.

Julie de Rieux paraît croire, et tous les personnages de la pièce paraissent croire avec elle, que Mirabeau serait perdu dans l'opinion publique si l'on savait qu'une femme a payé ses dettes. Ou je connais bien mal le XVIIIe siècle, ou j'estime au contraire qu'une pareille révélation aurait singulièrement servi la gloire de Mirabeau aux yeux de ses contemporains; étant donné surtout que la bienfaitrice est une jeune fille honnête et pure et que Mirabeau, quadragénaire, épuisé, défiguré par la petite vérole, n'a pour lui que la séduction de son génie encore discuté.

Quoi qu'il en soit, c'est sur ce papier révélateur que le nœud du drame se resserre, jusqu'à ce qu'il se déchire violemment.

Mlle de Nehra vient chez Julie de Rieux pour se faire rendre la pièce compromettante, en jurant à sa rivale qu'elle renonce à Mirabeau. Julie refuse; Mlle de Nehra lui arrache le papier, une lutte corps à corps s'engage, et Julie précipite Henriette dans la Seine, qui passe justement sous le balcon de sa maison de campagne.

Valras arrache Henriette aux eaux qui l'entraînaient, mais ne recueille qu'un cadavre. Mirabeau, désespéré, veut tuer Julie; mais Valras revendique ses droits; la justice du mari sera plus terrible que celle de l'amant. Au lieu de poignarder la femme adultère, il lui im-

prime au front la fleur de lis brûlante, stigmate flétrissant que le bourreau avait imprimé quelques années auparavant sur l'épaule nue de la comtesse de la Mothe-Valois.

Mirabeau, après avoir dit un éternel adieu à l'amour sur la main glacée d'Henriette de Nehra, appartient tout entier à la patrie, à la nation, à la Révolution française.

Le dernier tableau nous le montre, comme dans une apothéose, dictant la formule du serment de vivre libre ou mourir, dans la salle du Jeu de Paume, qui fut le véritable berceau de la Révolution française.

J'ai indiqué, au courant de l'analyse, quelques défauts assez apparents dans la contexture du drame, dont les premières parties, lentement développées, ne peuvent être comprises que par des spectateurs préalablement familiers avec l'histoire domestique des Riquetti. Il me reste à reconnaître les réelles et nombreuses beautés que renferme l'œuvre de M. Jules Claretie. Le dernier acte tout entier est d'une puissance rare, et couronne virilement cette étude sévère, qui ne pouvait être entreprise que par un lettré courageux et convaincu.

Le drame de M. Jules Claretie a été très chaleureusement applaudi et s'annonce comme un succès fructueux pour le théâtre des Nations.

Encore une critique, pour ne rien oublier.

C'est par une erreur, assez difficile à comprendre, que M. Jules Claretie a placé son prologue au café Procope le soir de la première représentation du *Mariage de Figaro*. Le chef-d'œuvre de Beaumarchais fut joué d'origine dans la salle actuelle de l'Odéon, et non pas à la salle de la rue de l'Ancienne-Comédie, fermée depuis un quart de siècle. Je m'étonne d'une pareille méprise chez M. Claretie, dont l'érudition est d'ordinaire si sûre. C'est donner un peu trop d'exercice aux

spectateurs du *Mariage* que de les promener, dans chaque entr'acte, depuis la place de l'Odéon jusqu'au milieu de la rue de l'Ancienne-Comédie.

La pièce est montée avec beaucoup de soin. Le dernier tableau reproduit assez fidèlement le dernier tableau de David, sauf un détail qui avait bien son prix. On sait qu'un furieux orage éclata pendant la séance du Jeu de Paume. David a voulu que les éléments déchaînés fissent leur partie dans cette grande symphonie révolutionnaire, et il a peint, assistant à la séance du haut des embrasures largement ouvertes, un certain nombre de spectateurs dont les parapluies sont retournés par la tempête; c'est ce groupe de curieux à parapluies que le metteur en scène du théâtre des Nations a supprimé.

L'interprétation des *Mirabeau* est excellente. M. Paul Deshayes s'est courageusement fait la tête énergique, mais rougie et couturée, du « taureau de la Provence ». Il compose le personnage avec beaucoup d'intelligence et je lui reproche seulement, dans quelques passages, un excès de sensiblerie que le type ne comporte pas. Mirabeau a pu et dû pleurer bien souvent dans sa vie; mais pleurnicher, jamais.

M. Gaspari, qui représente le marquis de Mirabeau, assumait une lourde tâche; il a su, à force d'adresse et d'autorité, faire supporter ce type étrange et foncièrement odieux de tyran féodal, de ce faux philanthrope qui écrivait *l'Ami des hommes*, et qui persécutait son fils, sa femme et tous les siens avec une inextinguible furie.

Mlle Rousseil, dans le rôle démesurément odieux de Julie Valras, ou de Rieux, a déployé les ressources de sa science dramatique, et elle a trouvé une sortie saisissante après qu'elle est marquée au front par le fer vengeur de son mari. C'est du vrai drame et du meilleur.

Je cite encore M. Clément Just, qui tient avec talent le rôle de Valras, M^mes A. Kelly, Jenny Rose, Jault; MM. Bouyer, René-Didier et même M. Henri Richard, bien que ce soit une idée singulière que d'avoir choisi l'acteur dont la maigreur personnifiait naguère au naturel le famélique Gringoire, pour l'introduire dans la panse pantagruélique de Mirabeau-Tonneau.

DCLXXXIV

Théâtre des Arts. 3 novembre 1879.

LES PETITES LIONNES

Comédie en trois actes, par MM. Henri Crisafulli
et Paul Sipière.

Ce que j'aime le moins de la comédie nouvelle, c'est son titre, à la fois inexact et démodé. MM. Crisafulli et Sipière désignent sous la qualification de « petites lionnes » de jeunes demoiselles bien nées, bien apparentées, très honnêtes, mais pauvres, qui cherchent à se faire remarquer « pour le bon motif ». Le point de départ est juste, bien observé et bien saisi dans la vie réelle.

Mais pourquoi des « petites lionnes »? A vrai dire, il n'y a qu'une « petite lionne » dans la pièce; c'est M^lle Hélène de Boismorin, fille aînée du général comte de Boismorin, car sa sœur cadette Clotilde est, au contraire, la créature la plus douce, la plus unie, la plus modeste.

Hélène de Boismorin aime le bruit et l'éclat des fêtes; il ne lui déplaît pas de voir son nom cité dans les comptes rendus de la vie mondaine; et comme ses

fantaisies coûteuses s'imposent à la tendresse ou plutôt à la faiblesse paternelle, le modeste budget du général se trouve singulièrement dérangé ; les dettes s'accumulent et il pleut du papier timbré.

Mais au moins le mari rêvé se présentera-t-il? On doit le croire, puisque le comte Lionel de Gordes fait ouvertement la cour à Hélène. Le comte est riche, très riche ; mais, tout en se laissant aller au penchant qui l'entraîne vers la charmante Hélène, il se demande parfois si la préférence qu'elle lui accorde n'est pas l'effet d'un calcul, et s'il n'est pas la dupe d'une fille coquette qui ne cherche dans le mariage que la satisfaction de ses goûts dispendieux.

Cette disposition d'esprit chez le comte de Gordes amène la situation capitale de la pièce. Lionel, résolu à se dégager, annonce son départ subit motivé par des affaires graves : « Vous serait-il arrivé un malheur? » demande innocemment Hélène. Cette question suggère à Lionel une réponse qui n'avait rien de prémédité. Il se dit ruiné, convaincu qu'après un pareil aveu on le laissera tranquillement opérer sa retraite. Mais il était loin de s'attendre aux sentiments dont il provoque l'explosion chez Hélène : « Ah! vous voilà pau-« vre, » s'écrie-t-elle. « Dieu soit loué ! je sens mieux « maintenant combien je vous aime ! » Ce langage touche profondément le comte Lionel, qui n'a plus qu'une chose à faire, et qui la fait, c'est de promettre à Hélène qu'avant un mois elle sera sa femme. Seulement, il commet la faute de lui confesser sur-le-champ qu'il l'a trompée et qu'il n'est pas ruiné du tout. Alors, Hélène, comprenant que le comte de Gordes avait douté d'elle, lui rend sa parole et l'accable de son profond mépris.

Cette scène, qui ne met en jeu que des sentiments délicats et élevés, a produit une vive impression.

Elle a cependant un défaut, c'est de conduire la

pièce dans une impasse, dont les auteurs ne l'ont tirée qu'en faisant avancer l'artillerie de siège du mélodrame pour démolir l'obstacle.

Le général a traité comme il le méritait un petit drôle, nommé Sigismond Morel, fils d'un spéculateur véreux, qui lui avait offert à la fois de devenir son beau-père et d'entrer dans le conseil d'administration d'une affaire suspecte. Le petit Sigismond est un cynique, mais il est très fort à l'épée, et il n'hésite pas à provoquer M. de Boismorin. Pendant que le vieux général se rend sur le pré, ses filles fouillent dans ses tiroirs où elles découvrent successivement les papiers qui attestent la gêne de leur père, suite de leurs folles dépenses, et ses dernières dispositions en cas de mort.

Heureusement le comte de Gordes a souffleté Sigismond et pris la place du général. Hélène pardonne à Lionel, et la cadette Clotilde épouse un modeste architecte, qui fera son bonheur sous les toits.

La comédie de MM. Henri Crisafulli et Paul Sipière, sauf les réserves que je viens d'indiquer, est ingénieusement conçue, intéressante d'un bout à l'autre, et renferme des détails charmants. Elle a été vivement applaudie et méritait de l'être.

Les interprètes ont eu leur large part du succès. Mlle Maria Legault, obligeamment prêtée par le théâtre du Palais-Royal, a conçu et rendu le personnage d'Hélène avec un véritable talent de composition. Rien de plus vrai que ce type de jeune fille excessive en tout, trop voyante et trop vue, qui fait fuir les maris plus qu'elle ne les attire. Elle a des attitudes très observées, très justes, et qui valent une peinture. C'est par ces côtés, où je vois le résultat d'une étude intelligente et patiente, que le jeu de Mlle Legault m'a satisfait ce soir beaucoup plus que par ses élans dramatiques, dont je ne conteste ni l'énergie ni la précision, mais dont la nervosité a, pour moi, quelque chose de

pénible. Mais le public a paru goûter avec le même plaisir les effets de finesse et les gros effets, de sorte que le très grand succès de M^{lle} Legault ne s'est pas arrêté un seul instant.

Après M^{lle} Legault, il faut citer un très jeune homme nommé Verlé, qui a rendu avec un accent très juste le type du petit Sigismond Morel, une jolie caricature bien actuelle et bien vivante.

M. Montbars, qui représente le général comte de Boismorin, a des qualités de bonhomie et de finesse, mais le ton et le geste militaire lui manquent; c'est un général civil.

MM. Montlouis, Sully, Fraizier, M^{mes} Delessart, Druot, Blanche Querette, complètent fort convenablement la petite troupe du théâtre des Arts.

DCLXXXV

PALAIS-ROYAL. 8 novembre 1879.

LE MARI DE LA DÉBUTANTE

Comédie en cinq actes, par MM. Henry Meilhac
et Ludovic Halévy.

Est-ce une première représentation? Est-ce une reprise? Ni l'une ni l'autre. C'est un raccommodage. *Le Mari de la débutante,* représenté pour la première fois le 5 février dernier, n'avait pas complètement réussi, et, cependant, les auteurs, comme les directeurs, demeuraient persuadés qu'il y avait là les éléments d'un succès. MM. Meilhac et Halévy se sont déterminés à une refonte générale. La pièce, qui n'avait que quatre actes, en compte cinq aujourd'hui, dont deux nou-

veaux, savoir : un premier acte, entièrement neuf ; un second acte qui est l'ancien premier ; un troisième acte qui est l'ancien second ; un quatrième entièrement neuf, l'ancien quatrième étant supprimé, et un cinquième acte qui est l'ancien troisième. Grâce à ce singulier travail, qui n'a guère de précédents, la charmante Nina, dite la Petite Poularde, rappelle un peu la princesse Mélisandre dans l'état où la retrouva l'ingénieux maître Pierre, après qu'elle eut été pourfendue par la valeureuse épée de don Quichotte.

Le canevas primitif nous montrait le mari de Nina qui, après s'être honnêtement opposé aux débuts de sa femme, finissait par s'aguerrir et s'établissait dans le rôle d'homme d'affaires d'une actrice en vogue avec la cynique philosophie d'un Marneffe devenu millionnaire. Cette peinture, d'une crudité plus ou moins vraie, fut jugée déplaisante à l'excès ; elle éteignait le rire sur les lèvres du spectateur, et l'on sait que, au Palais-Royal, la consigne est de rire à gorge déployée.

Dans la nouvelle édition offerte ce soir au public, l'épilogue amer et satirique a disparu ; la pièce finit sur le début même de Nina, que son mari retire définitivement du théâtre pour la soustraire au milieu délétère qui flétrirait leur bonheur.

Des personnages nouveaux ont été introduits ; le principal est celui d'Anita, l'étoile d'opérette, dont l'indisposition fait manquer la représentation de *la Petite Poularde* aux Fantaisies-Amoureuses. Autrefois, il n'était question d'elle qu'à la cantonade ; on la voit aujourd'hui partager avec Nina les amours passagères du vicomte de Champ-d'Azur, et reprendre son rôle au dénoûment, après avoir écrasé sa jeune rivale sous l'émeute d'une cabale payée.

Le second rôle ajouté est celui d'une petite femme de chambre « naturaliste », qui correspond par le télé-

phone avec la caserne du Château-d'Eau, laquelle lui répond par une sonnerie de trompette.

Enfin l'amusant personnage de Biscara, l'ami des étoiles, a été largement développé au moyen d'un récit qui peut passer pour une des choses les plus amusantes qu'on puisse entendre.

Les deux comédies, la première et la seconde, ainsi démembrées, jetées dans la casserole avec force assaisonnement, sel, poivre, bouquet garni, un clou de girofle, quelques épluchures de truffes noires, piment, jus de citron, et sautées hardiment sur un feu vif par des mains expertes, ont été très goûtées. C'est un salmis servi chaud qui vaut bien une pièce entière.

Le premier acte, qui se passe ainsi que le quatrième chez Anita, est une peinture prise sur nature d'un intérieur d'actrice qui cumule les triomphes de la scène et ceux de la galanterie.

Deux des trois actes anciens qui subsistent méritaient à coup sûr d'être sauvés, particulièrement celui de la mairie, où le directeur des Fantaisies-Amoureuses, qui, en qualité d'adjoint, doit marier Nina et Lamberthier, interrompt la cérémonie pour faire signer à la mariée un engagement de deux ans. C'est de la folie pure, mais aussi du vrai comique, pétri en pleine joie.

D'ailleurs, ce qui domine cette burlesque épopée, c'est la figure typique du comte Escarbonnier, de ce Prudhomme, d'une vérité plus effective que le personnage d'Henri Monnier, car où ne le rencontre-t-on pas, mal déguisé sous la majesté du « personnage considérable » qu'il croit être et qu'on vénère en lui? Il faut entendre le comte Escarbonnier, s'indignant que l'adjoint-directeur se soit enfermé avec la mariée, lui reprocher de vouloir rétablir le droit du seigneur : « Un « officier municipal ne devrait pas ignorer que ce droit, « dont le charme n'excluait pas la barbarie, a été de-

« puis longtemps abrogé par des règlements ulté-
« rieurs… Vous vous trompez bien si vous croyez que
« vous ferez aimer le régime actuel en ressuscitant à
« votre profit des usages réprouvés depuis longtemps
« par l'opinion publique ! »

C'est tout bonnement exquis.

Il me paraît toutefois que le dernier acte, celui qui se passe dans les coulisses, gagnerait à être notablement abrégé ; il s'y succède un nombre infini d'épisodes minuscules, qui paraissent quelques peu traînants aux spectateurs dont la montre vient de marquer minuit.

Le comte Escarbonnier, c'est M. Geoffroy ; il modèle cette énorme figure d'idiot avec une sérénité et une simplicité qui la mettent en pleine saillie.

Mlle Magnier s'est fait un succès de comédienne dans le rôle de la furibonde Anita ; on l'a rappelée après le premier acte, qu'elle joue avec une verve étonnante et d'un accent tout personnel. MM. Montbars, Daubray, Luguet, Calvin, Guillemot, Plet, sont très amusants dans les autres rôles d'homme.

Mlle Lemercier, qui succède à Mlle Legault dans le rôle de Nina, le joue avec beaucoup de finesse et de naturel. Il faut citer encore Mlles Charvet, Dezoder, Alice Lavigne et les charmantes filles de Castillon, auxquelles Mlles Berthou et Marot donnent une physionomie si piquante.

La pièce est très bien habillée et très bien montée. Le boudoir d'Anita est un des plus jolis intérieurs qu'on nous ait montrés dans les théâtres de genre.

DCLXXXVI

Nouveau-Lyrique. 14 novembre 1879.

HYMNIS

Opéra-comique en un acte en vers, de M. Théodore de Banville, musique de M. Jules Cressonnois.

Le sujet d'*Hymnis* est puisé aux sources pures de la poésie grecque, pétrie de lumière, de jeunesse et d'amour. Anacréon, chantre des vins généreux et des amours faciles, vient d'écrire à son ami Simonide : « Mon esclave Hymnis te plaît, elle t'a semblé belle; « je te l'envoie. » Hymnis surprend le billet, et elle fond en larmes, car elle aime son maître, ce maître aveugle et dédaigneux qui la donne en présent à un ami, comme il ferait d'un couple de chevreaux ou des fruits murs de son jardin.

Anacréon ne comprend rien à la douleur d'Hymnis; il s'en tire par quelques réflexions classiques sur les caprices des femmes. Tout à coup l'on sonne à la porte; c'est l'Amour mouillé, c'est Eros surpris par l'orage et qui demande l'hospitalité. Le fils de Cypris et de Vulcain se dit un chasseur égaré dans la forêt. Bientôt, pour donner à son hôte une idée de son adresse et de son pouvoir sur les hommes, comme sur les bêtes et les dieux, il lui décoche une flèche qui blesse Anacréon au cœur.

Dès lors Hymnis s'offre à sa vue comme elle avait paru aux yeux de Simonide, belle entre toutes les belles, et faite pour fixer à jamais un poète amoureux.

Hymnis s'amuse alors à le tourmenter de sa coquetterie et de son indifférence; elle se costume en bacchante et chante des invocations enflammées à Bacchus;

mais elle se lasse elle-même de cette comédie, et, sous les yeux à la fois moqueurs et satisfaits d'Eros, les deux amants se jurent de ne plus se quitter.

Ce petit poème, ciselé dans le plus pur Paros de la langue française, comptera parmi les choses exquises qu'ait écrites M. Théodore de Banville. Des vers ciselés avec tant de délicatesse et d'art ne pouvaient rencontrer, dans un petit théâtre, des interprètes capables de les faire arriver jusqu'au public dans leur intégrité métrique et dans la plénitude de leur sonorité.

M. Jules Cressonnois, le compositeur, a fait de son mieux pour laisser transparaître le texte sous les plis diaphanes d'une musique peu ambitieuse, mais qui reste bien loin des grâces attiques de son modèle.

A travers une dizaine de morceaux, dont l'énumération serait fastidieuse, je retiens les couplets chantés à la cantonade par Hymnis avec accompagnement de luth, le luth étant d'ailleurs représenté par une harpe; et les couplets du chasseur, chantés par Eros avec accompagnement de cors. Ces couplets ont de la couleur, mais ils finissent avec une brusquerie assez maussade. C'est le défaut de M. Cressonnois de ne pas finir ses périodes. On dirait une étoffe qui se termine par une brusque déchirure, au lieu des ourlets délicatement brodés qui sont comme la marque des maîtres.

Les interprètes d'*Hymnis* sont Mmes Lina Bell et Parent, qui ont de l'expérience, et un jeune baryton, M. Montaubry; mais débutants ou non, l'inexpérience est égale chez Anacréon, chez Hymnis et chez Eros. On les a cordialement applaudis tous trois; mais, à vrai dire, il m'a paru que la pièce n'était pas au point, qu'on ne l'avait pas assez répétée, ou du moins qu'elle n'était pas tout à fait sue. L'orchestre lui-même a bronché plus d'une fois. Ce sont là des défauts à signaler dans l'intérêt même du Nouveau-Lyrique. La musique, au théâtre, est avant tout un art d'exécution;

et à défaut de chanteurs de premier ordre, et même de second, il faut donner au public la sécurité qu'un directeur peut toujours trouver dans des études sérieusement menées et dans un travail très serré.

DCLXXXVII

Fantaisies-Parisiennes. 15 novembre 1879.

LE BILLET DE LOGEMENT

Opéra-comique en trois actes, de MM. Paul Burani
et Maxime Boucheron,
musique de M. Léon Vasseur.

Tout le monde sait que, parmi les vieilles coutumes inspirées par la gaîté française, il n'en est pas de meilleure ni de plus persistante, au village du moins, que de semer du crin haché menu dans les draps des nouveaux mariés et de leur sonner quelque bon charivari en forme de sérénade ou quelque sérénade en manière de charivari, ce qui revient au même. Le but assez transparent de ces agréables farces est de changer la nuit de noces en une nuit de tortures, son triomphe est de retrouver dans la mariée du lendemain la demoiselle de la veille. Il paraît que rien n'est si spirituel ni si plaisant, car nos scènes d'opérette et de genre vivent au jour le jour de cette scie nationale; et lorsqu'elles l'ont finie, elles la recommencent; j'en ai bien vu dix en peu d'années, et je crois que les auteurs du *Droit du Seigneur* eux-mêmes se sont copiés sans s'en apercevoir en faisant représenter le *Billet de logement*.

La scène se passe à Barcelonnette, sous François Ier.

Au-dessus de cette ville, s'élève le château des Montagnac. Le sire de Montagnac, qui est à la veille d'atteindre sa majorité, doit rentrer dans son castel le jour même ; il paraît que la tradition de la famille veut qu'un Montagnac ne se marie effectivement que dans la chambre d'honneur où naquirent ses ancêtres. Sulpice, baron de Montagnac, est une espèce d'innocent ; c'est un serin qui rentre dans ce nid d'aigles. Marié depuis douze jours devant l'Église, il ne sera vraiment l'époux de la charmante Hélène qu'après une nuit passée sous le toit féodal. Mis au courant de cette anacréontique légende, le capitaine Gontran, qui commande une compagnie d'aventuriers de passage à Barcelonnette, se fait assigner pour logement le château de Montagnac. Il a vu Hélène, il l'a même sauvée des insultes de quelques reitres, et il est devenu amoureux d'elle.

On devine quelle nuit va passer le malheureux Sulpice ; des soldats viennent danser dans sa chambre avec des ribaudes ; le capitaine Gontran n'apparaît, sous le prétexte de rétablir l'ordre, que pour continuer avec Hélène un flirtage inquiétant. Soudain arrive un nouveau personnage ; c'est le colonel Guibollard, le supérieur du capitaine Gontran ; le colonel écoute d'une oreille assez favorable les réclamations de Sulpice ; mais la rencontre imprévue de sa femme, la colonnelle Douce Guibollard, venue au-devant de lui, le décide à garder pour soi la fameuse chambre. Vous devinez la scène. La rampe baisse, et, dans l'obscurité, des personnages s'entre-croisent ; c'est Gontran, qui cherche Hélène et qui rencontre Douce ; c'est le colonel qui cherche Douce et qui rencontre le sergent La Colichemarde. Tout ce monde se prend aux cheveux et se gourme dans l'obscurité. Lorsqu'au bruit les lumières reparaissent, il se trouve que le capitaine Gontran vient d'administrer une gifle à son colonel. On arrête ce guerrier téméraire, qui sera passé par les armes.

Au dernier acte, Hélène et Douce s'entendent pour délivrer Gontran, qui doit être fusillé... à coups d'arquebuse ; au moment où l'amoureux capitaine s'enfuit, il est arrêté dans sa course par les échevins de Barcelonnette, qui viennent lire publiquement le testament du baron de Montagnac, conformément à la volonté du défunt. Gontran assiste avec beaucoup d'ennui à cette cérémonie peu intéressante pour un condamné à mort. Mais, ô surprise ! il appert du susdit testament quelque chose que je n'ai pas bien compris ; il m'a semblé, je suis loin d'en répondre, que Sulpice n'était pas l'héritier des Montagnac et Gontran non plus, car celui-ci passe pour le fils naturel de François Ier. Héroïque vainqueur de Marignan, noble vaincu de Pavie, que venez-vous faire au dénoûment de cette farce !

Quoi qu'il en soit, il se trouve que le mariage de Sulpice est nul et que Gontran épouse Hélène.

La pièce de MM. Burani et Boucheron est-elle amusante ? Cela dépend du point de vue, de la disposition d'esprit et de la bonne volonté qu'on y met. Elle est ennuyeuse alors ? Pas le moins du monde ; elle s'écoute sans fatigue et vous y pouvez rire si le cœur vous en dit. Comme opérette elle en vaut bien d'autres ; comme opéra-comique, par exemple, elle aurait besoin de quelques leçons de maintien.

A première audition, la partition de M. Léon Vasseur ne se range pas parmi ses meilleurs ouvrages ; mais je ne dis cela qu'à titre d'impression, non de jugement formel ; la raison de ma réserve est toute simple. Toute musique a besoin pour être comprise d'être entendue et, pour se faire entendre, d'être chantée à tout le moins distinctement. Le malheur est que, à part Mlle Humberta, qui est en progrès, dont la voix sort et qui chante avec goût, les autres acteurs des Fantaisies-Parisiennes ne possèdent aucune espèce d'organe musical.

M. Denizot, chargé du rôle du sergent La Colichemarde, est un gros comique qui a de la rondeur dans le dialogue et dont les effets portent. Mais la voix de ténor de M. Marty est imperceptible, soit en prose, soit en musique ; on pourrait supposer par instants, qu'il se borne à faire les gestes, et que le peu de ce qu'on entend arrive de la cantonade affaibli par quelque procédé. C'est une voix de téléphone.

Cependant, il m'a semblé que les couplets du billet de logement : *Au lieu de défoncer la porte*, contenaient une jolie phrase, spirituellement développée ; on a beaucoup applaudi, un peu trop, les couplets du capitaine Gontran : *Les preux de la chevalerie* ; ici le ténor absent est suppléé à chaque reprise par l'aigre sonorité des cornets qui chantent le motif principal.

Je ne crois pas me tromper en marquant d'un caillou blanc deux petits *terzetti*, l'un au deuxième acte : *Pour vous régaler*, l'autre au troisième acte, *Si vous m'aimez, fermez les yeux*, très joliment agencés pour les voix et relevés par d'aimables finesses de style.

Du reste, le public n'a pas distingué entre ce qui me paraît inférieur et ce qui me paraissait mieux ; il a tout applaudi. Je rentre dans l'exactitude d'un procès-verbal en constatant le succès de la pièce, de la musique et de leurs interprètes. Mlle Humberta a tenu la tête du succès, suivie de près par le sergent Denizot et de loin par Mlle Tassilly, devenue un peu trop forte pour une dugazon et un peu trop faible pour une chanteuse.

La pièce est montée avec luxe et avec goût ; les trois décors peints par M. Cornil et les costumes dessinés par M. Grévin sont de tous points charmants.

DCLXXXVIII

Comédie-Française. 17 novembre 1879.

Reprise du MARIAGE DE FIGARO

Comédie en cinq actes en prose, par Beaumarchais.

La Comédie-Française vient de reprendre *le Mariage de Figaro*, ou, pour parler plus exactement, de remettre à neuf cette comédie célèbre. Elle ne s'est pas contentée de repeindre les décors et de refaire les costumes, c'est l'étude de la pièce elle-même qui a été abordée à fond en suivant d'aussi près que possible les traditions établies par Beaumarchais et ses interprètes d'origine, qui furent Dazincourt, Molé, Desessarts, Vanhove, Préville, Mmes Contat, Saint-Val cadette, Olivier, Bellecourt, etc.

Le Mariage de Figaro vaut bien la peine qu'on s'est donnée pour lui. En dépit de toutes les critiques, de toutes les objections, de tous les blâmes, les amours du malin barbier avec la séduisante camériste sont devenues et restées le poème favori de la bourgeoisie française ; les épigrammes lancées contre les grands seigneurs continuent à la réjouir aujourd'hui qu'il n'y a plus de grands seigneurs ; il ne lui déplaît pas qu'on bafoue le « cléricalisme » dans la personne de Basile, et la magistrature dans celle de Brid'oison ; et elle prend volontiers pour un grand homme ce Figaro, que tout son génie n'a conduit précisément qu'à la domesticité d'un de ces seigneurs dont il flagelle si cruellement les vices et l'incapacité.

La pièce est si entraînante, si mouvementée, si brillantée de diamants, vrais ou faux, qu'on s'y laisse toujours prendre ; les défauts les mieux constatés par

la critique impartiale ont reçu du temps cette espèce
de lustre que donne l'habitude, au point qu'on finirait
par les prendre pour des beautés. Celui qui frappa le
plus les contemporains de Beaumarchais et dont il
essaya de se disculper avec une chaleur peu sincère,
c'était l'« indécence ». Qui s'avise aujourd'hui de s'en
apercevoir? Nous en avons vu bien d'autres. Il n'en
est pas moins vrai (je tiens ce détail des souvenirs in-
times d'une tragédienne morte depuis longtemps, et
qui s'était imbue, dès son jeune âge, des traditions
historiques de la Comédie-Française), que, dans l'esprit
du public, comme de l'aveu des comédiens, la scène
du second acte, qui montre l'adolescent Chérubin tra-
vesti en fillette par deux jeunes femmes aux manières
engageantes, passait pour un tableau licencieux qui
aurait mieux trouvé sa place dans quelque roman li-
bertin que sur le premier théâtre de l'Europe.

Ces honnêtes révoltes de la pudeur publique sont
bien émoussées au bout d'un siècle presque écoulé.
Figaro, d'ailleurs, a rempli toute sa destinée; il a en-
terré le comte Almaviva, il a fait souche, il s'appelle
légion, et il gouverne, sinon les Espagnes, du moins les
Gaules avec un appétit et des appétits dignes d'un
élève du comte d'Aguas Frescas. La pièce conserve
cependant son parfum révolutionnaire; on croirait en-
tendre, lorsque l'action se ralentit, des fragments d'un
pamphlet radical; on y a même découvert ce soir un
plaidoyer en faveur de l'amnistie plénière. Au deuxième
acte, le comte mystifié veut punir Bazile, qui paiera
pour tout la monde; mais, s'écrie la comtesse : « Vous
« demandez pour vous un pardon que vous refusez aux
« autres; voilà bien les hommes! Ah! si jamais je con-
« sentais à pardonner en faveur de l'erreur où vous
« jette ce billet, *j'exigerais que l'amnistie fût générale.* »
Quelques spectateurs, appartenant presque tous au
monde officiel de la République, ont souligné ce pas-

sage de leurs rires approbateurs et de leurs bravos reconnaissants.

Mais il ne s'agit pas de refaire le procès du *Mariage de Figaro*, plaidé et gagné par Beaumarchais devant toutes les juridictions. A peine ai-je la place et le temps nécessaires pour dire mon sentiment sur la reprise de ce soir.

De la mise en scène nouvelle je ne louerai sans restriction qu'une seule partie, les décors, qui sont riches, exacts, et même pittoresques, par exemple le dernier qui représente les grands marronniers du parc d'Aguas Frescas. Les costumes, si élégants et brillants qu'ils soient, ne conviennent pas tous au sujet, ni à l'époque, ni aux indications fournies avec soin par Beaumarchais. Il suffit, pour constater la différence, de jeter un coup d'œil sur les estampes dessinées par Saint-Quentin pour accompagner la première édition du *Mariage* (chez Ruault, 1785). Le comte Almaviva doit nécessairement porter l'ancien costume espagnol, avec pourpoint, haut-de-chausses et manteau, et non pas l'habit Louis XV et la culotte courte, surtout sans épée. Beaumarchais voulait que le costume blanc de Suzanne fût très élégant ; mais il aurait certainement dit à M^{lle} Croizette que l'élégance d'une femme de chambre n'allait pas jusqu'à lui permettre une robe lamée d'argent.

On a rétabli avec une certaine exactitude la marche villageoise qui accompagne la scène du mariage, mais on l'a précisément mutilée dans sa partie essentielle en supprimant le petit chœur que voici :

> Jeune épouse, chantez les bienfaits et la gloire
> D'un maître qui renonce aux droits qu'il eut sur vous ;
> Préférant au plaisir la plus noble victoire,
> Il vous rend chaste et pure aux mains de votre époux.

C'est pendant l'exécution de cet épithalame que le comte pose le chapeau de fleurs d'oranger sur la tête

de Suzanne, et reçoit d'elle le billet qu'elle avait caché dans son sein. Le rire malin des femmes, la joie du comte et le désespoir de Figaro sont reliés et contrastés par la répétition de ce vers ironique :

Il vous rend chaste et pure aux mains de votre époux.

Toute la pensée de cette situation est là, et la scène muette qu'on a substituée au chœur constitue une véritable altération de texte par suppression.

Les rôles principaux sont tenus par des artistes célèbres et qui possèdent presque tous un grand talent. L'impression générale n'a cependant pas répondu à la somme des efforts dépensés. Il ne me paraît pas très difficile de discerner les causes de cette espèce de désappointement. D'abord, les deux grands rôles de femme sont mal distribués : M^{lle} Croizette est une Suzanne trop sombre, et M^{me} Broizat une comtesse trop souriante ; d'où cette conséquence, qu'en étendant à toute la pièce la substitution passagère du dénoûment, on remettrait chacun à sa place, et que la pièce retrouverait une partie de son équilibre.

De son côté, M. Coquelin, excellent dans certaines parties du rôle, me paraît l'avoir manqué dans sa conception générale, en dépassant le but. Si j'affirme que le fameux monologue du cinquième acte avait été jusqu'à présent mieux dit, par n'importe qui et par M. Coquelin lui-même, qu'il ne l'a été ce soir, je m'assure de n'être pas seul de mon avis.

M. Coquelin a voulu, de propos délibéré, prendre au tragique les aventures du barbier de Séville ; fantaisie d'artiste, je le sais bien, mais erreur fondamentale qui change la perspective théâtrale et transforme Dave en héros, en dépit des recommandations d'Horace :

Intererit multum Davusne loquatur an Heros.

J'insiste sur cette critique parce que M. Coquelin

redeviendra le plus parfait des Figaros le jour où il se rangera à mon avis, non pas parce que c'est mon avis, mais parce que mon avis est conforme à la vérité, telle que la comprenaient, après Dazincourt, qui fut l'interprète direct de Beaumarchais, quelques-uns de ses plus célèbres successeurs, parmi lesquels le grand Monrose. Il y avait place pour le rire amer et même pour une larme dans le récit de Figaro, mais il n'y en avait aucune pour les emportements du drame ou de la tragédie.

M. Delaunay rend bien les velléités amoureuses et sensuellement frémissantes du comte Almaviva; mais il n'en a pas eu toute la noblesse dans la scène du jugement, où doit reparaître, de toute sa hauteur, quoiqu'elle menace ruine, la puissance redoutée du seigneur féodal.

Le rôle de Brid'oison a trouvé un interprète délicieux dans M. Thiron; on n'a pas la bêtise plus naïve que ce juge de village. Quelques amateurs lui reprochaient d'avoir modifié la forme du bégaiement traditionnel sur ces mots si souvent cités : « *La fo-orme, la* « *fo-orme,* » qu'il prononce ainsi : « *La... a fo-orme, la...* « *a forme* », mais le reproche tombe à faux. La version adoptée par M. Thiron est le texte même de Beaumarchais.

M. Barré joue Antonio avec rondeur, et Mlle Jouassain est une excellente Marceline. Mlle Reichenberg est tout à fait charmante sous les traits du petit page; elle a chanté sa romance : *J'avais une marraine,* avec un soupçon de voix et un soupçon de style du plus aimable effet. M. Victor Koning prenait des notes.

DCLXXXIX

Théatre Cluny. 19 novembre 1879.

L'ORFÈVRE DU PONT AU CHANGE

Drame en cinq actes, par MM. Adolphe Favre
et Paul de Faulquemont.

Le drame extraordinaire et vraiment rare en son genre, que le théâtre Cluny vient de reprendre ce soir avec un certain succès de gaîté, fut joué d'origine au théâtre Beaumarchais vers 1862. A le revoir, on le croirait beaucoup plus âgé.

Les auteurs ont supposé, avec cette audace qui n'appartient qu'au génie, ou cette naïveté qu'on remarque chez les enfants qui ne paient encore que demi-place au théâtre et dans les omnibus, que, en l'an 1480, le roi Louys XI avait pu s'établir orfèvre sur le pont au Change, y faire le commerce et même un peu l'usure, devenir l'ami des bourgeois du quartier, le protecteur des manants et le confident des grands seigneurs, sans que nul Parisien le reconnût et sans que nul des princes ou des grands du royaume s'aperçût que le roi de France avait disparu de son château de Montils-les-Tours.

Le roi, sous le nom de l'orfèvre Louisot, protège un jeune armurier nommé Jean, qui a peut-être cent raisons de l'appeler son père. Jean, malgré son humble condition, est épris de la noble comtesse de Saint-Maur, mais elle lui est disputée par le noble Odoard, qui veut à toute force en faire sa femme. A la fin, les fourberies du traître Odoard sont déconcertées, et Louys XI, estimant que les fabricateurs et propaga-

teurs de fausses nouvelles sont aussi dangereux que les faux monnayeurs, le condamne à être frit tout vif dans une chaudière remplie d'huile bouillante. C'est un peu sévère; de nos jours, grâce à l'adoucissement des mœurs, le sire Odoard en serait quitte pour cinquante francs d'amende.

J'avoue que le sire Odoard m'inspirait quelque sympathie; l'acteur chargé de ce rôle atroce s'était plu à lui donner une couleur joviale tout à fait inattendue; jamais je n'avais vu de traître si *rigolo*, comme disent les nouvelles couches. Évidemment cet acteur, nommé Freny, est homme de goût; il avait prévu l'effet que produiraient, débitées sérieusement, des phrases de ce style : « Moi! descendre jusqu'à craindre ce ver-« misseau! » ou des réflexions de cette force : « Il y a « des instruments qui ne sont plus qu'un embarras « lorsqu'ils deviennent inutiles. » Cette dernière remarque, qui s'appliquerait exactement à l'arme redoutée de M. de Pourceaugnac, aurait probablement excité de grands éclats de rire si elle eût été dite sérieusement; elle a cependant passé comme la plus belle sentence du monde, grâce à la belle humeur du sire Odoard. C'est au roi Louys XI qu'est échu le mot le plus spirituel de cette étonnante épopée. Le sire Odoard annonce au roi qu'il va solliciter la main de la comtesse Blanche. Celle-ci paraît. « Comme elle est pâle! » s'écrie le joyeux Odoard. — « C'est sans doute, » réplique le Roi, « le pressentiment de la demande que « vous allez lui faire! » Il y en a eu comme cela toute la soirée; c'était un feu roulant. On a un peu ri, mais pas assez.

La pièce n'est d'ailleurs pas mal montée; Mme Marie Laure fait ce qu'elle peut du rôle monotone de la comtesse Blanche. Le rôle de Jean l'Armurier est tenu par un M. Romain, qui, au dire de l'affiche, appartient à l'Ambigu. M. Romain est un beau garçon, solidement

taillé, qui possède une bonne voix, et qui n'est pas trop maladroit.

Le théâtre Cluny s'est mis en frais de costumes; mais ils pourront servir pour autre chose.

LE CAS DE M. DUQUESNEL

22 novembre 1879.

L'*Officiel* nous apprend que M. Duquesnel quittera la direction de l'Odéon le 31 mai 1880; M. Jules Ferry retire ce que M. Bardoux avait accordé. La communication est solennelle, mais elle ne nous apprend rien. Le journalisme et le théâtre savaient depuis longtemps que M. Duquesnel renonçait de sa propre volonté à la prolongation de trois ans, qu'un ministre intelligent et ami des lettres avait décidée dans l'intérêt du second Théâtre-Français.

La discussion sur des faits accomplis serait inutile ou bien s'égarerait sur des incidents de coulisses, politiques plus que littéraires, qu'il nous convient d'ignorer pour le moment.

Nous voulons seulement apprécier, d'un coup d'œil général, la carrière administrative d'un homme qui se retirera dans six mois, en emportant la certitude philosophique que les deux choses les plus nuisibles à un directeur de l'Odéon sont l'esprit et le succès.

Devenu directeur titulaire de l'Odéon en 1872, après la mort de M. de Chilly dont il était l'associé, M. Félix Duquesnel a déployé, dans cette situation si enviée et si ingrate, une activité sans précédent, et dont les résultats féconds ont déchaîné contre lui les inimitiés les plus farouches en même temps que les plus bur-

lesques. Car, qu'on ne s'y trompe pas, le directeur d'un théâtre subventionné n'a rien ou presque rien à craindre des auteurs dont il a refusé les ouvrages; ceux-là le ménagent encore en vue de l'avenir; — non, les ennemis irréconciliables, ce sont les écrivains dont les pièces ont été jouées et n'ont pas réussi. Car, dans les singulières théories soutenues depuis quelques années et qu'on voudrait appliquer aux théâtres subventionnés, dramatiques ou lyriques, le directeur est responsable du succès des pièces qu'il représente, comme, en politique, le préfet est responsable des élections. Si le candidat officiel échoue ou si la pièce officielle tombe, car il y a aussi des comédies et des drames d'État, ni le préfet ni le directeur ne sont plus bons à jeter aux chiens.

Continuons.

En six années et demie d'exploitation effective, M. Duquesnel a représenté cinquante pièces nouvelles, formant un total de cent quinze actes, dont la plupart étaient l'ouvrage de trente-deux jeunes auteurs ou débutants; savoir :

1872-73. MM. Paul Ferrier, Leconte de Lisle, François Coppée, Valery Vernier, Xavier Aubryet, Georges de Porto-Riche, François Mons, Armand d'Artois, Albert Delpit;

1874. MM. Ernest d'Hervilly, Henry Adenis, Louis Davyl;

1875. MM. Henri Tessier, Adam, Jacques Normand;

1876. MM. de Corvin (Pierre Newsky); Blémont, Valade, Pierre Elzéar, Max Legros, André Gill;

1877. MM. Henri Gréville, Pierre Giffard, de Margalier, Paul Déroulède, Grévin;

1878. MM. Aristide Roger, René Dick, Paul Delair, Félix Lemaire, Lomon, etc.

Or, dans les deux périodes de six années comprises entre 1860 et 1871, l'Odéon n'avait produit à la scène

que trente-cinq jeunes auteurs ou débutants, c'est-à-dire que M. Félix Duquesnel, accusé par quelque mauvais plaisant d'être hostile « aux jeunes », leur a fait une place double de celle qu'ils avaient occupée sous ses prédécesseurs.

Je ne m'arrête pas davantage à ces détails de statistique. Jugeons des ouvrages représentés à l'Odéon par leur qualité, non par leur quantité.

En 1872 et 1873, M. Duquesnel a joué *la Salamandre* d'Édouard Plouvier, *le Petit Marquis* de François Coppée, *les Erinnyes* de Leconte de Lisle, pour lesquelles Massenet écrivit sa première partition;

En 1874, *la Jeunesse de Louis XIV* d'Alexandre Dumas et *la Maîtresse légitime*, de Louis Davyl;

En 1875, *Un drame sous Philippe II*, par G. de Porto-Riche;

En 1876, *les Danicheff*, de Pierre Newsky, et *Déidamia*, de Théodore de Banville;

En 1877, *l'Hetman*, drame de M. Paul Déroulède; *le Bonhomme Misère*, de M. d'Hervilly, et *le Nid des autres*, d'Aurélien Scholl;

En 1878, *Joseph Balsamo*, d'Alexandre Dumas fils; *Samuel Brohl*, de MM. Cherbuliez et Henry Meilhac;

En 1879, *Kenilis*, de M. Charles Lomon.

A cette nomenclature abrégée, il faut ajouter d'importantes et belles reprises, telles que *le Marquis de Villemer*, *la Vie de Bohême*, *Mauprat*, *le Voyage de M. Perrichon*, et des représentations populaires du répertoire, qui ont conquis un immense public aux chefs-d'œuvre de notre littérature classique.

M. Duquesnel avait eu l'ambition de placer l'Odéon au premier rang de nos théâtres, et c'est en artiste convaincu qu'il interprétait la stipulation du cahier des charges, qui lui ordonne « de monter les ouvrages anciens ou nouveaux avec le luxe de décors et de costumes qui doit distinguer les théâtres subventionnés ».

Personne ne contestera que la mise en scène de la *Jeunesse sous Louis XIV*, d'*Un drame sous Philippe II*, des *Danicheff*, des *Erinnyes*, de *Deïdamia*, de *l'Hetman*, de *Balsamo* et de *Samuel Brohl* ne fussent le dernier mot de l'art le plus exquis.

Un trait particulier distingue la gestion de M. Félix Duquesnel de celles qui l'ont précédée et probablement de celles qui la suivront; seul de tous les directeurs de l'Odéon depuis trente années, M. Duquesnel ne recevait que 60 000 francs de subvention; ses prédécesseurs en touchaient 100 000; ses successeurs en obtiendront probablement 150 ou 200 000, de la confiance qu'ils inspireront à « l'administration supérieure ». Nous souhaitons à ses successeurs quels qu'ils soient de marcher sur ses traces et de ne pas trop le faire regretter.

Quant à lui, nous espérons que son expérience et son goût consommés ne sont pas perdus pour l'art dramatique. Nous souhaitons que, rendu à l'indépendance prime-sautière de ses inspirations et délivré d'une tutelle que la force des choses rend souvent plus inepte encore que taquine, il puisse nous démontrer bientôt la supériorité d'une initiative libre et éclairée sur la prétendue protection de « l'administration supérieure », représentant cette abstraction dépourvue de littérature qui s'appelle l'État.

DCXC

Ambigu. 22 novembre 1879.

Reprise de PAILLASSE

Drame en cinq actes, par MM. d'Ennery et Marc Fournier.

Frédérick Lemaître était arrivé à la pleine maturité de son talent, disons de son génie dramatique, lorsqu'il

créa le Paillasse de MM. d'Ennery et Marc Fournier à la date du 9 novembre 1850. Ceux qui n'ont pas vu Frédérick ne savent pas, ne peuvent pas même soupçonner l'originalité, la puissance, l'intelligence de ce grand acteur, ni la fascination qu'il exerçait sur le public, à tous les degrés de l'échelle sociale. Véritable encyclopédiste de son art, Frédérick avait tout fait et savait tout faire : imiter le lion en se traînant à quatre pattes, c'est par là qu'il avait commencé; danser comme Trénitz ou comme Forioso, jouer la pantomime comme Deburau père, la comédie comme Monrose, la tragédie comme Talma, le drame comme Kean. Robert Macaire et Ruy Blas, tel fut ce prodigieux acteur.

Le rôle de Paillasse, écrit pour lui par MM. d'Ennery et Marc Fournier, était conçu de façon à mettre en lumière plusieurs des faces les plus brillantes de son talent incomparablement varié.

Le drame repose sur cette donnée que le paillasse Guillaume, dit Belphégor, exerçant la profession de saltimbanque en plein vent, a épousé, dans la personne d'une petite paysanne appelée Madeleine, la propre fille du feu duc de Montbazon : d'où ce corollaire que, lorsque le marquis de Montbazon retrouve sa sœur, après douze ans de séparation, il est peu flatté de se savoir le beau-frère d'un fort honnête homme à la vérité, mais qui a la fâcheuse habitude de porter des chaises en équilibre sur le bout de son nez.

La séparation de Paillasse et de sa noble épouse, les persécutions dont ils sont victimes de la part des Montbazon et aussi d'un certain chevalier de Rollac qui n'est autre qu'un bandit appelé Lavarennes, forment le sujet d'un grand nombre de scènes ingénieuses et pathétiques, qui n'ont pas perdu leur intérêt en perdant leur magnifique interprète.

A la fin, le duc de Montbazon, touché par le dévoû-

ment conjugal des deux époux, laisse son orgueil se fondre aux sentiments de la nature; les Paillasse reconnaissants tombent aux pieds des Montbazon généreux. D'Hozier, voile ta face! La mésalliance est consommée.

Il y a du conte de fée dans cette histoire attachante et dans son dénouement plein de bonhomie; le succès qu'elle a retrouvé ce soir tient à l'art consommé que possède M. d'Ennery de toucher les fibres du cœur. L'amour paternel et maternel n'a pas de secrets pour cet excellent homme, d'apparence sceptique, qui ne se prend, comme il ne sait prendre les autres, qu'aux bonnes larmes venues du bon endroit.

On a rappelé le grand nom de Frédérick Lemaître à propos de M. Gil Naza. C'était leur infliger à tous deux, au maître et à l'élève, une comparaison qu'ils ne méritent ni l'un ni l'autre.

M. Gil Naza est un acteur consciencieux et adroit, qui indique avec intelligence, en dépit des rébellions d'une voix malade, les diverses nuances de ce rôle multiple. Il ne faut pas s'étonner, différence de talents à part, que le Paillasse d'aujourd'hui ne retrouve qu'une faible partie des « effets » traditionnels de Frédérick Lemaître. Ceci s'expliquera suffisamment par un exemple unique. Le parterre de 1850, il y avait encore un parterre en ce temps-là, prenait un plaisir extrême à voir le saltimbanque Belphégor éplucher les légumes qui doivent contribuer à la saveur de son pot-au-feu. Frédérick ratissait les carottes avec cette adresse de singe qui était l'un des côtés curieux de son savoir-faire d'acteur. Pourquoi? Parce que le public aime les contrastes; et quel contraste plus étrange et plus violent que de voir ratisser des carottes par celui qui fut Edgard de Ravenswood, Gennaro, Kean et Ruy Blas? Et voilà pourquoi le pot-au-feu de M. Gil Naza laisse le public indifférent.

M. Gil Naza retrouve, au contraire, l'oreille du public dans les scènes émouvantes où le cœur du mari et du père est mis à de si rudes épreuves. Il fait pleurer; que cet éloge lui suffise; peu d'acteurs de nos jours savent le mériter.

M^{me} Jane Essler partage le succès d'émotion de M. Gil Naza; elle interprète le rôle de Madeleine avec une profondeur de sensibilité que je ne lui connaissais pas, et une vérité d'attitudes et de physionomie qui donne de la vraisemblance au personnage de la femme du saltimbanque redevenue M^{lle} de Montbazon.

M. Delessart joue le duc de Montbazon avec une dignité qui va parfois jusqu'à la sécheresse, et qui a le tort de ne pas préparer le public aux attendrissements du dénouement.

M. Dailly, qu'il serait injuste de condamner aux *Mes-Bottes* à perpétuité, est fort plaisant dans le rôle du grand bailli de Courgemont.

Le rôle épisodique et sympathique de Flora la danseuse est tenu avec beaucoup de gaîté par M^{me} Gabrielle Gauthier, qui porte à ravir d'étranges et ravissants costumes du temps de la Restauration.

Une toute jeune fille, M^{lle} Céline Bévalet, est à remarquer dans le rôle du petit Henri, dit Jacquinet, le fils du saltimbanque.

La pièce est très bien montée comme décors et comme costumes. Je ne crois pas me tromper en prédisant que les aventures tragi-comiques de Paillasse vogueront jusqu'à leur centième représentation sur un océan de larmes.

J'adresse une requête à M. Chabrillat : qu'il prie son orchestre de vouloir bien modérer ses cantilènes dans les situations dramatiques. Ce soir, il y avait des moments où on ne s'entendait pas pleurer.

Vaudeville. Même soirée.

Reprise des LIONNES PAUVRES

Pièce en cinq actes en prose, par MM. Émile Augier
et Édouard Foussier.

La pièce de MM. Émile Augier et Édouard Foussier, quoique n'ayant pas été jouée depuis longtemps, est trop connue par la lecture pour qu'il soit nécessaire de la raconter en détail.

Les auteurs ont voulu dépeindre et juger ce qu'ils appellent, dans le style nerveux d'une énergique préface, « la prostitution dans l'adultère », et cette plaie, ils en signalent nettement la cause, qui est l'intoxication par le luxe « de régions où le luxe n'était pas encore descendu avant nos jours ».

Je m'arrête à cette dernière assertion pour la contredire, dans l'intérêt même de la remarquable pièce que je suis obligé de juger au courant de la plume. En affirmant que, avant nos jours, le vice n'était pas encore descendu dans les salons de la petite bourgeoisie, MM. Émile Augier et Édouard Foussier rétrécissent involontairement leur œuvre aux proportions d'une étude contingente, locale, accidentelle; en un mot, d'une « actualité ». Heureusement pour eux, ils se trompent, car le vice qu'ils décrivent et qu'ils flétrissent est de tous les temps et de tous les lieux, et, chez nous en particulier, il est aussi ancien que la société française elle-même.

La preuve en est qu'ils auraient pu, s'ils l'avaient voulu, prendre pour épigraphe ces quelques lignes extraites d'un livre du XVe siècle, intitulé : *les Quinze*

Joyes du mariage; je les cite en rajeunissant l'orthographe :

« Or s'est mis en nécessité le pauvre homme pour
« l'état de sa femme, lequel était cause de la faire aller
« aux fêtes où se rendent les galants de toutes parts...
« Or, a-t-il été cause de sa honte. Dont advint, par la
« longue continuation, ou que la dame et son ami ne se
« sont pas bien gouvernés, ou aucun parent ou spécial
« ami du mari lui ont dit aucunes choses ; il trouve la
« vérité ou s'en doute ; pour ce, il tombe en la rage de
« la jalousie, en laquelle ne se doit bouter nul homme
« sage. Car s'il sait une fois le mal de sa femme, jamais
« par nul médecin ne guérira. »

L'auteur inconnu des *Quinze Joyes,* ce peintre amer et si bien informé des mœurs bourgeoises au moyen âge, en ce passage comme en vingt autres s'appesantit sur le désordre auquel l'amour des bijoux et des ajustements livre les femmes de la classe moyenne, et qui fait du mariage l'enfer terrestre des petites gens.

Je restitue donc, de par l'histoire, à MM. Augier et Foussier l'honneur d'avoir discerné et fixé un des vices permanents de la société humaine, d'avoir ainsi créé une œuvre durable au même titre que celles des grands modèles qu'il est plus facile d'admirer que de continuer.

On leur a reproché d'avoir placé l'adultère vénal dans le ménage d'un petit bourgeois tel que M. Pommeau, et d'avoir fait de ce clerc de notaire un vieillard. Les auteurs répondent avec raison, à la première de ces critiques, que Pommeau, homme du grand monde, eût été moins dramatique que Pommeau petit bourgeois, car il n'y aurait plus alors, entre sa femme et lui, cette promiscuité de l'argent, qui le rend complice à son insu des hontes de son ménage, en l'abusant sur la provenance du pain même qu'il mange. Leur réponse à la seconde est moins solide. Ils ne se

proposaient pas, disent-ils, de dévoiler l'adultère, mais seulement l'adultère vénal ; et ils auraient craint d'induire le public en confusion par un conflit entre la jalousie d'un jeune mari et sa probité. « Si la vieil-
« lesse du mari, ajoutent-ils, excuse en quelque sorte
« l'infidélité de la femme, elle n'excuse nullement sa
« vénalité, et notre sujet nous reste ainsi isolé et en-
« tier. »

Il n'en est pas moins vrai que si la vieillesse de Pommeau excuse en quelque sorte l'infidélité de Séraphine, elle explique, en même temps, dans une certaine mesure, le goût du plaisir et du luxe chez cette jeune femme qui ne connaît pas les joies de l'amour, et qu'ainsi la peinture est moins forte que si « la plaie du luxe » avait dévoré chez Séraphine, non seulement l'honneur domestique, mais aussi le bonheur conjugal.

Cela dit, uniquement pour ajouter ma glose personnelle à la discussion toute littéraire engagée par les auteurs eux-mêmes, je n'ai qu'à exprimer ici mon admiration sincère pour une des œuvres les plus solides et les plus vraies du théâtre contemporain.

Qui de nous n'a connu ou n'a deviné, au moins une fois dans sa vie, un ménage Pommeau, c'est-à-dire le mari distrait, inconscient, laborieux, d'apparence famélique, à côté de la femme pimpante, bruyante, aveuglante, autour de laquelle chacun dit : « Qui est-
« ce qui lui paie donc ses robes ? » qui parfois entend le propos et ne s'en fâche pas ? L'avocat Léon Lecarnier personnifie une autre réalité non moins triste de nos mœurs intimes, la trahison domestique, suite d'un entraînement passager et d'un relâchement chronique des liens de la conscience, trahison vile et absurde qui ne plaide pas même les circonstances atténuantes de la passion.

Frédéric Bordognon, du temps de Molière, eût été le raisonneur de la pièce, quelque Cléante avertissant

charitablement et vertueusement son ami des pièges ouverts sous ses pas. Le Bordognon des *Lionnes pauvres* est un homme de nos jours, cruellement pris sur le vif; c'est le raisonneur vicieux, qui connaît les méandres des mauvais sentiers, qui n'en détourne les autres que pour les trouver plus libres pour soi-même, tout prêt d'ailleurs à rebrousser chemin si l'aventure menace de devenir trop périlleuse, c'est-à-dire trop coûteuse ou trop retentissante.

Quant à Mme Charlot, la marchande à la toilette, et à Victorine la femme de chambre, agent et complice de la corruption féminine, Athènes et Rome les ont connues comme nous; ce sont là des types d'une vérité éternelle qu'il suffisait d'indiquer d'un trait juste quoique sommaire.

Maintenant, il faut le reconnaître, de pareils sujets, traités avec cette sincérité de composition et cette franchise de langage, excitent chez les spectateurs, je ne parle que de ceux qui pensent et qui sentent, une émotion beaucoup plus voisine de la mélancolie que de la joie. Le dialogue des *Lionnes pauvres* est une trame à la fois ferme et simple, sur laquelle se détache une profusion de mots étincelants ou terribles. « Tant « que la femme est honnête, le mari paye dix centimes « les petits pains d'un sou; du jour où elle ne l'est plus, « il paie un sou le petit pain de dix centimes. » Bordognon essaye d'ouvrir les yeux de son ami Léon sur la vénalité de sa maîtresse Séraphine. « L'attrait de ce « genre de bonnes fortunes, la supériorité de la lionne « pauvre sur la femme galante, c'est que son bailleur « de fonds peut toujours se prendre pour un Lovelace... « — Il faudrait être bien obtus, répond Léon, pour se « faire illusion sur un marché si flagrant. — Flagrant? « comment crois-tu donc que cela se passe? Sur le « comptoir?... »

Le dénoûment des *Lionnes pauvres* est, à mon avis,

l'un des plus savamment originaux du théâtre moderne. Que fait Séraphine, démasquée, outragée, abandonnée? Avale-t-elle du vitriol ou va-t-elle s'enfermer dans un cloître? Pas si bête; elle s'habille et se fait conduire à la première représentation d'une pièce nouvelle. Ainsi va le monde pour ces femmes-là. Pommeau, lui, ne dit rien, le chagrin aura bientôt raison du pauvre homme, car disent *les Quinze Joyes*, « par nul médecin ne guérira ». Ici la convention s'efface et ne donne pas plus de conclusion à l'action qu'elle n'en aurait eu dans la vie réelle. Je conseille à ceux qui parlent naturalisme de l'étudier dans *les Lionnes pauvres*; ils y reconnaîtront ce qui leur manque pour faire pénétrer leurs systèmes dans le domaine de l'art.

M. Dupuis joue le rôle de Pommeau avec un talent supérieur; je voudrais cependant un peu plus de force et d'entraînement dans quelques passages tout indiqués par la véhémence de la situation.

C'est Mlle Pierson qui représente la figure honnête et charmante de la pièce, Thérèse Lecarnier, la femme trahie, la pupille dévouée de Pommeau. Elle s'y est montrée parfaite de tenue, de décence et de sensibilité.

M. Dieudonné joue avec une verve charmante l'immoral moraliste qui répond au nom de Bordognon. C'est un de ses meilleurs rôles.

M. Vois remplit avec zèle et mesure le rôle sacrifié de l'avocat Léon Lecarnier.

Mme Alexis donne une physionomie très vraie au personnage de Mme Charlot, la marchande à la toilette.

Mlle Kalb et Mlle Cléry tiennent fort agréablement deux petits bout de rôle.

Quant à Mlle Réjane, chargée du rôle odieux de Séraphine, je ne m'explique pas la manière dont elle l'a compris et rendu. Au lieu de laisser au personnage la froideur et la sécheresse qui le caractérisent, elle

lui a donné des nerfs ; elle a joué en petite fille hystérique, presque en petite folle, la grande scène de l'aveu, où elle devrait, au contraire, tenir tête à son mari avec une cynique tranquillité. C'est à mon avis une fausse conception du rôle, et je crois que, dans l'intérêt de la pièce, M^{lle} Réjane ferait bien d'en reprendre l'étude à un point de vue tout à fait opposé.

Ajoutons que *les Lionnes pauvres* et leurs interprètes, même celle que je critique, ont été longuement et très chaleureusement applaudis,

DCXCI

Comédie-Française. 27 novembre 1879.

ANNE DE KERVILER

Comédie en un acte en prose, par M. Ernest Legouvé.

C'est par une étrange distraction que l'affiche de la Comédie-Française qualifie de comédie une pièce où il n'est question que de guillotine, de fusillade et de massacre ; qui se noue par un adultère, se dénoue par la mort d'un homme, et qui, d'ailleurs, ne contient pas, même épisodiquement, le plus petit mot pour rire. *Anne de Kerviler* est un drame, un drame trop noir, ou, pour parler plus exactement, une tragédie en un acte en prose, dont on aurait fait, aux temps classiques, une tragédie en cinq actes en vers.

La scène se passe à Bressuire, pendant la guerre de Vendée, en 1793, sous le proconsulat de Carrier. Un blessé de l'armée royale, Élie Moreac, a été recueilli dans la maison de M^{me} Anne de Kerviler. La ville est bloquée par les Vendéens, qui doivent donner l'assaut la

nuit prochaine. Le comte de Kerviler, à la veille d'une action décisive, a voulu revoir sa femme; mais il a été suivi, dénoncé; un commissaire républicain, le citoyen Lambert, vient faire une perquisition pour découvrir et arrêter le comte de Kerviler ; il s'en présente deux, le véritable comte et aussi Élie Moreac, qui essaie de sauver son frère d'armes. De peur de se tromper, la République les choisit tous deux pour être passés par les armes, l'un parce qu'il est Vendéen rebelle, l'autre parce qu'il a voulu sauver le premier.

Élie Moreac se désole, non parce qu'il va mourir, mais parce que la République lui refuse l'assistance d'un prêtre. « — N'est-ce que cela ? » s'écrie le comte de Kerviler « Faisons comme les premiers martyrs de « la foi ; confessons-nous l'un à l'autre. » Élie Moreac avoue au comte qu'il a commis une faute grave, un crime pour lequel il a besoin de l'absolution; non seulement il a péché, mais il a poussé vers l'abîme une âme pure ; il a séduit une femme mariée, la femme de son ami. A ce moment, Anne de Kerviler survient ; se méprenant sur quelques paroles du comte, elle s'écrie en regardant Moreac : « Il a parlé ! » Sur cette exclamation trop claire, M. de Kerviler devine tout ; il a été trompé ; et les deux coupables sont devant lui. Il va les maudire, mais on lui rappelle fort opportunément qu'il ne saurait abuser d'un secret qui est celui de la confession. M. de Kerviler reconnaît l'exactitude de cette remarque ingénieuse. Se souvenant qu'Anne et Élie s'étaient aimés dès leur jeunesse et qu'il avait été loyalement, d'autres diraient impudemment averti, ce seigneur conciliant s'apitoie sur le sort des deux pauvres enfants qui auraient été heureux sans lui. On ne sait trop comme cela finirait, le mariage à trois n'étant pas encore entré dans le cadre public de la Comédie-Française, lorsque le citoyen Lambert, qui n'est qu'un faux républicain, fait évader les deux

hommes. Une sentinelle vraiment républicaine fait feu sur eux. Le comte de Kerviler tombe mortellement blessé ; mais ce qui le console, c'est qu'il sait que sa mort fera le bonheur de sa femme et de son ami.

Le *Jacques*, de George Sand, nous avait déjà donné une idée de cette variété sublime de maris qui échappent au dilemme tue-le ! ou tue-la ! en se tuant eux-mêmes. C'est ce qu'on appelle avoir l'âme noble et le caractère bien fait.

Le drame de M. Legouvé, est, comme on le voit, rempli de situations fortes ; il en n'est tellement bourré qu'il en éclate comme un mousqueton trop chargé. On l'a écouté avec un intérêt mitigé par quelque embarras de la part d'un honnête public, composé de gens biens élevés, qui ne voulaient pas faire de manifestation politique. La claque, ayant tenté d'applaudir une phrase à l'honneur des prétendus héros républicains, a été vivement ramenée par un chut ! court mais péremptoire. En revanche, on a évité de s'associer aux expansions du zèle vendéen qui anime les trois personnages principaux. On se faisait scrupule d'applaudir, en présence du premier fonctionnaire de l'État, une pièce dont le but principal paraît être de stigmatiser les crimes abominables de la première République.

On s'est dédommagé en rappelant MM. Febvre et Worms, ainsi que Mlle Dudlay, qui prêtent l'appui de leur talent à cette lamentable histoire.

DCXCII

Variétés. 3 décembre 1879.

LA FEMME A PAPA

Vaudeville en trois actes, par MM. Alfred Hennequin
et Albert Millaud, airs nouveaux de M. Hervé.

« A père prodigue fils avare ! » dit un proverbe retourné par cette nouvelle sagesse des nations qui se pique de contredire l'ancienne. M. le baron Florestan de La Boucardière, qui a dépassé la cinquantaine, est un jeune fou, et son fils Aristide, qui n'a que vingt-huit ans, est un vieux sage. Tandis que le grave Aristide étudie l'histoire naturelle et collectionne des libellules, son père le baron court la prétentaine avec des demoiselles non moins légères que ces lépidoptères charmants. Si bien qu'Aristide, résolu à épouser l'une des filles de son professeur de zoologie, l'illustre Bodin-Bridet, se croit obligé de procéder préalablement au remariage de son père, afin de « ranger » l'auteur de ses jours.

Voilà le point de départ de la pièce. Elle contient ou paraît contenir ce qu'on appelle au théâtre une idée de comédie ; et l'on est tenté de se demander pourquoi les auteurs n'ont pas « creusé » leur sujet en vue du Gymnase, du Vaudeville, de l'Odéon ou de la Comédie-Française. Mais en y réfléchissant, on aperçoit l'obstacle. Le père, conduit à la lisière par le fils qui tient les cordons de la bourse, la maturité précoce et un peu chagrine du jeune homme morigénant la frivolité du père de famille, fournissaient des situations originales peut-être, mais plus sûrement encore choquantes pour la grande et pour la grosse majorité des spectateurs.

MM. Alfred Hennequin et Albert Millaud ont senti la difficulté et ils l'ont tournée en la supprimant. Les rôles du père et du fils étant joués par le même acteur, les deux personnages ne se rencontreront jamais face à face, et par conséquent ne laisseront voir au public que ce qui peut l'égayer en lui voilant les côtés pénibles d'une telle donnée. « Cacher ce qu'il faut cacher, montrer ce qu'il faut montrer », comme chante M. Vauthier dans la *Jolie Persane*, tout est là.

Seulement, la combinaison que je viens d'esquisser sort de la comédie pour entrer de plain-pied dans le domaine du vaudeville. Ce n'est donc plus à la joyeuse Thalie mais au joyeux Momus que nous avons affaire ici.

Le jour même où le baron Florestan s'est marié à Poperinghe, en Belgique, avec Mlle Anna de je ne sais plus quoi, les nouveaux époux viennent chez le savant Bodin-Bridet pour assister aux fiançailles d'Aristide, leur fils et beau-fils, avec n'importe laquelle des filles dudit Bodin-Bridet.

Mais une certaine Coralie, que le beau Florestan avait promenée tout l'été à Luchon, « la dernière à papa », comme dit Aristide, vient pourchasser son infidèle jusque dans la grande banlieue. Elle lui fait dire de venir la retrouver à l'auberge du Lion-d'Or où elle est descendue. La lettre tombe d'abord aux mains d'Aristide, puis dans celles de Bodin-Bridet. Le premier, voulant à tout prix éviter un scandale qui compromettrait son mariage, imagine d'envoyer au rendez-vous, à la place de son père, un certain prince de Chypre qui chasse dans les environs. Le prince accepte avec entrain cette mission galante ; mais, fort mal renseigné sur cette Coralie qu'il n'a jamais vue, il prend pour elle la jeune femme du baron Florestan et il l'emmène à l'hôtel du Lion-d'Or, en lui persuadant que le baron Florestan de La Boucardière l'y attend. C'est sur ce quiproquo que se développe la pièce.

Quant à Bodin-Bridet, il a reconnu dans Coralie une ancienne bonne qui lui fit faire naguère la seule faute qui eût jamais déparé la vie de cet homme de bien, qui fondait des prix de vertu pour se les décerner à lui-même. Il court au Lion-d'Or.

Au second acte tous les personnages se trouvent réunis dans cette auberge somptueuse.

La jeune Anna s'étonne d'abord de ne pas voir arriver son mari ; mais toujours crédule, elle consent à souper en compagnie du prince, de Bodin-Bridet et de quelques aimables personnes appartenant à une compagnie d'opérette. A la fin, sa pauvre tête cède aux fumées du vin de Champagne ; heureusement, le prince, qui prenait toujours Anna pour Coralie, reconnaît son erreur et ne s'occupe plus que de reconduire respectueusement chez elle la baronne Florestan ; surpris à l'improviste par le mari, il éteint les bougies pour échapper à une explication embarrassante, et il s'esquive. Pendant que Florestan court après lui, Bodin-Bridet s'échappe de la chambre de Coralie, qui a exigé qu'il l'y vînt retrouver, et c'est lui qu'Aristide surprend en tête à tête avec sa belle-mère endormie. Le vertueux Aristide ne reconnaît qu'Anna ; son compagnon a pu s'échapper, laissant un pan de son habit aux mains d'Aristide.

Au troisième acte, Aristide n'a plus qu'une préoccupation : retrouver le coupable et le forcer à réparer ses torts. Aristide est convaincu, et il doit avoir raison, puisque l'un des deux auteurs est Belge, qu'il y a dans l'affaire un cas de nullité du mariage contracté en Belgique et non encore consommé. Son plan est très simple : dès qu'il aura mis la main sur l'homme qui a compromis sa belle-mère, il l'obligera à épouser sa victime. Il soupçonne d'abord le prince, qui se disculpe victorieusement, puis Bodin-Bridet, qui est obligé de reconnaître le pan accusateur. Anna refuse

l'un après l'autre ces deux nouveaux maris, mais elle en accepte un quatrième, le plus inattendu de tous : c'est Aristide lui-même ; car le beau Florestan, en qualité d'aimable hurluberlu qu'il fut toujours, a fourni au maire de Poperinghe l'acte de naissance d'Aristide au lieu du sien. C'est donc Aristide qui se trouve, de par la loi, le propre mari d'Anna. Ce mari-là plaît beaucoup plus qu'un autre à l'ingénue de Poperinghe ; elle entreprend de l'humaniser ; elle lui fait quitter ses lunettes, elle lui arrange sa cravate, et, en l'adonisant à sa guise, elle excite dans ce cœur de savant des transports inconnus. D'ailleurs, il est bientôt prouvé qu'il ne s'est rien passé qui pût compromettre l'honneur des La Boucardière père ou fils, et Aristide reste avec joie le mari définitif de « la femme à papa ».

Ce très amusant vaudeville n'est pas sans défauts ; il m'a paru que la scène du souper au second acte et les interrogatoires, un peu trop appuyés, qui occupent la première partie du dernier acte, gagneraient à être abrégés. Mais ces défauts, s'ils existent réellement, ce qu'on ne saura qu'aux représentations suivantes lorsque la pièce sera jouée plus vite, se trouvent largement compensés par une interprétation excellente, qui a le droit de revendiquer une grande part dans le très grand succès de *la Femme à papa*.

M^{me} Judic, M. Dupuis et M. Baron donnent une physionomie extrêmement originale aux personnages d'Anna, de La Boucardière père et fils, et du fantoche Bodin-Bridet.

M. Baron, avec sa voix de trompette fêlée, ses ahurissements indescriptibles et ses accoutrements de vieux savant à visière verte, n'en est pas moins un très fin comédien. Il a du reste, dans son rôle, une bien amusante fantaisie : c'est l'histoire du cochon à l'opoponax ; je n'ai pas le temps de la consigner ici. Allez l'entendre.

M. Dupuis compose les deux rôles de La Boucardière père et fils avec un talent d'une sûreté extraordinaire ; le jeune Aristide, avec ses cheveux plats, son habit de pion, ses petites lunettes d'or et sa tête enfoncée dans les épaules, ne ressemble que d'assez loin à ce vieux Lovelace de baron Florestan, qui porte si haut ses favoris en nageoires et ses moustaches en croc, et qui écarquille des yeux si émerillonnés en regardant les olies femmes. Le tour de force est peut-être moins d'avoir conçu une première fois ces deux types si distincts, que de les reproduire avec tant de fidélité à chacune des entrées nouvelles du double personnage.

Quant à M^{me} Judic, elle a montré, dans sa création de la jeune mariée innocente et cependant spirituelle, les progrès évidemment immenses de ses qualités de comédienne. On peut affirmer, sans s'exposer à aucune contradiction, qu'elle a fait une chose absolument charmante, et qui peut plaire aux plus délicats, d'une scène de griserie qui aurait produit, sinon une explosion de révolte, du moins et à coup sûr un sentiment de malaise et d'inquiétude si une autre interprète avait osé l'aborder.

Les airs nouveaux, écrits par M. Hervé, ne sont ni bien distingués ni bien nouveaux ; cependant, M^{me} Judic en a transfiguré quelques-uns, par exemple les couplets des *Inséparables* et *Si ma mère me voyait*, qu'elle détaille avec l'art le plus exquis, comme s'il y avait là quelque chose de musical à faire valoir. L'ancienne verve du compositeur de *l'Œil crevé* s'est retrouvée dans une chanson militaire, aimable et gai rajeunissement de la vieille complainte du comte Ory, joyeusement écrite sur une fanfare de cornet à piston, que M^{me} Judic enlève avec une crânerie, un brio, en même temps qu'avec une grâce qui ont transporté le public. On la lui a fait recommencer trois fois. Il est certain que tout Paris viendra entendre la légende du colone

qui criait toujours : En avant ! chantée par M^me Judic.

M. Didier, qui a remplacé à l'improviste M. Lassouche dans le rôle du prince de Chypre, est un comédien adroit et de belle humeur, qui a de l'aisance, de la tenue dans le comique, et qui a été très apprécié.

MM. Germain, Hamburger, M^mes Leriche, M. Baretti et Marguerite complètent une très agréable interprétation des rôles secondaires et même tertiaires.

DCXCIII

Troisième Théatre-Français. 5 décembre 1879.

LES RICOCHETS DU DIVORCE

Comédie en quatre actes en prose, par M. Bernard Lopez.

M. Bernard Lopez, auteur des *Ricochets du divorce*, n'est pas né d'hier. Vapereau lui donne soixante-quatre ans ; mais il s'en retranche de lui-même cinq ou six. L'ancien collaborateur de Théophile Gautier, de Méry, de Gérard de Nerval, débuta, paraît-il, en 1836, par quelques articles à l'ancien *Figaro*. Ce n'est donc pas un jeune que nous saluons en lui : c'est un ancêtre. Sa comédie ne manque cependant ni de mouvement, ni d'esprit, ni de gaîté. La question du divorce, qui tourmente un petit nombre d'esprits distingués, mais qui ne mord pas sur le gros bon sens de la foule indifférente, appartient de plein droit à la comédie. M. Bernard Lopez l'a prise en plaisanterie, ce qui n'est pas la pire manière d'en faire ressortir les conséquences odieuses ou repoussantes.

La scène se passe en Angleterre ; l'Amérique du Nord eût été mieux choisie, parce que l'abus y est

plus développé. L'auteur nous montre Georgina, née Bury, épouse divorcée de l'Anglais Barnabé Brown, de l'Écossais Jonathan Smith et du Français Prosper Delorme, luttant contre ses trois époux, remariés et redivorcés eux-mêmes, qui, éclairés par la comparaison, veulent reprendre en elle leur première, leur deuxième et leur troisième femme.

Les côtés absurdes et démoralisateurs du divorce sont mis en pleine lumière dans cet imbroglio, qui, malheureusement, manque un peu d'intérêt scénique. Au dénoûment, Georgina obtient le désistement de ses trois premiers maris, et, redevenue maîtresse d'elle-même, elle épouse le Français Prosper Delorme, qui devient son mari définitif... en attendant le vote de la loi Naquet.

La pièce est assez médiocrement jouée. C'est encore à l'expérience de Mlle Daudoird que l'auteur doit les meilleurs remerciements. M. Barral crie à s'égosiller, comme s'il voulait que les Parisiens, qui ne se soucient pas d'entreprendre en ce moment le voyage du Pôle Nord, puissent l'entendre des latitudes du café Riche et du café Anglais.

DCXCIV

Folies-Dramatiques. 13 décembre 1879.

LA FILLE DU TAMBOUR-MAJOR

Opéra-comique en trois actes et quatre tableaux, paroles
de MM. Alfred Duru et Henri Chivot, musique
de M. Jacques Offenbach.

De tous ceux qui, comme moi, ont lu, relu, admiré et savouré cette prodigieuse *Chartreuse de Parme*, l'un

des plus rares monuments de la littérature française au XIXe siècle, qui devina jamais que le lieutenant Robert, le protagoniste du livre, deviendrait quelque jour un héros d'opérette? Et cela pourtant arrive. Voilà nos braves Français qui entrent dans Milan le ventre creux et les pieds nus. Et c'est bien lui, le lieutenant Robert, la coqueluche des belles patriciennes italiennes. On a peur de lui d'abord, puis on se moque cruellement de sa pauvreté, jusqu'au jour où on pleure sur elle. — Quoi! pas de souliers! Quoi! deux onces de viande pour vivre, monsieur le lieutenant!... Ce n'est pas moi qui chercherai querelle à MM. Duru et Chivot pour s'être souvenus de cette adorable scène; je les loue, bien au contraire, car leur réminiscence m'a transporté, comme par un coup de baguette, en ces temps héroïques où la jeunesse et la gloire de notre siècle naissant illuminaient de leur incomparable aurore les deux versants des Alpes.

Donc, la petite troupe française, commandée par le lieutenant Robert, traverse le Saint-Bernard pour rejoindre la fameuse armée lancée par le génie du Premier Consul sur les derrières de Mélas. Il y a là un couvent de femmes, d'où le lieutenant Robert et ses quarante hommes, y compris le tambour-major Bernard, dit Monthabor, et le tapin Griolet, font envoler les chastes habitantes. Une seule, plus osée, plus curieuse, est restée et leur fait les honneurs de la demeure déserte. C'est la jeune Stella, fille du duc et de la duchesse della Volta. Au premier coup d'œil, le lieutenant Robert se sent touché au cœur.

Le hasard lui donne ensuite, ainsi qu'à sa compagnie, un billet de logement dans le palais du duc, à Novare. C'est là que se place le nœud de cette aventure, qui débutait comme un joli roman d'amour et qui s'égare ensuite par le grand chemin des opérettes. Mis, par hasard, en présence l'un de l'autre, la du-

chesse della Volta et le tambour-major poussent un grand cri. Ils se sont reconnus. La duchesse est la femme divorcée de Bernard, qui exerçait la profession de teinturier avant de partir pour la frontière, et Stella est leur fille. La nature parle chez l'enfant, et la voilà qui s'engage comme vivandière sous la protection de son père, le superbe et paterne Monthabor, qui se trouve très flatté de consentir au mariage de sa fille avec le lieutenant Robert.

On poursuit le père, la fille et l'amant; Stella, reprise par les sbires du gouvernement autrichien, va se trouver obligée, pour assurer la liberté du lieutenant Robert, d'épouser un certain marquis Bambini, qu'elle déteste, lorsque la dernière victoire du Premier Consul sauve tout. Les troupes françaises entrent dans la ville de Milan, musique et tambours en tête, aux acclamations d'une population en délire, qui salue ses libérateurs. Quel dénoûment pour une farce ! Quel spectacle que celui de l'armée bouffe, défilant, conduite par Offenbach, sous l'arc de triomphe de l'Étoile !

Eh bien ! n'en riez pas, lecteur, car nul spectateur n'en a ri. Nous avons traversé, nous traverserons encore bien des écœurements, nous avions besoin d'un bain de chauvinisme. Qu'on nous l'offre aux Folies-lies-Dramatiques ou bien ailleurs, qu'importe, pourvu qu'il nous rassérène et nous fortifie !

Et s'il est vrai que plus d'un, et moi tout le premier se soit laissé « emballer », comme on dit, à la vue du noble drapeau de Rivoli, d'Arcole et de Marengo, qui fut plus tard celui de Magenta et de Solferino, que celui qui ne s'est pas senti remué me jette la première pierre.

Cela dit, et pour redescendre aux choses ordinaires, tout le monde a reconnu que la pièce de MM. Chivot et Duru n'était que *la Fille du régiment* retournée; mais ce travail de ravaudage est habilement fait. En

développant les sentiments paternels chez le brave Monthabor, les auteurs ont fourni à leur pièce un élément d'intérêt que ne comportait pas l'arrangement particulier du poème de Saint-Georges.

Je ne puis juger au courant de la plume les vingt morceaux dont se compose la partition de M. Jacques Offenbach. Je suppléerai à cette étude par une impression d'ensemble. La musique de *la Fille du Tambour-Major* possède, à mon avis, une qualité qui, pour moi, la classe dès la première audition. C'est de la musique nette, claire, écrite par une plume qui sait ce qu'elle veut et ce qu'elle peut. Je compare M. Offenbach à un causeur étincelant, dont la conversation variée s'alimente de toutes les connaissances et de tous les styles, et qui vous tient sous le charme, sans souci des censeurs moroses qui ne lui reprochent que de plaire.

Au premier acte, je citerai la fine chanson du tailleur amoureux, agréablement détaillée par M. Max-Simon, et la chanson si pénétrante de Mme Simon Girard : « Gentil Français! »

Au deuxième acte, se trouvent les couplets de la Migraine, chantés par Mme Girard, la mère (nous sommes ici en famille), avec une sûreté de style et une puissance de voix qui dépassent peut-être le niveau moyen de la maison. Un finale éclatant, traité à l'italienne, ce qui est ici de la couleur locale, encadre la chanson de *Mam'zell' Monthabor*, pleine de crânerie et de franchise, enlevée avec beaucoup d'entrain par Mme Simon-Max.

Au troisième acte, le moins corsé de la pièce, il faut noter un duetto bouffe chanté par Mme Girard la mère et M. Luco, et puis le finale militaire dans lequel se trouve intercalé un fragment du *Chant du Départ* de Méhul. Ici, le succès, qui n'avait pas faibli un seul instant, s'est affirmé dans des proportions surprenantes eu égard au petit cadre des Folies-Dramatiques. Une mise en scène adroite et très soignée contribue à l'effet

de ce dernier tableau. Mais comment notre ami Jacques Offenbach s'est-il laissé persuader d'écrire une tarentelle pour des paysans milanais? Autant vaudrait faire exécuter une farandole à Glasgow et une gigue irlandaise à Tarascon. Le *lapsus* serait le même.

L'interprétation est excellente; M^{mes} Girard, Simon Girard, M. Max Simon et M. Lepers ont été très applaudis. Le rôle du tambour-major a mis tout a fait en saillie le talent de M. Luco, qui joue le rôle du vieux soldat facétieux et sentimental avec une sobriété et une sincérité qui le classent parmi les comédiens.

Je serais bien étonné si *la Fille du tambour-major* ne devenait pas un grand succès d'argent pour les Folies-Dramatiques.

DCXCV

Nouveautés. 15 décembre 1879.

PARIS EN ACTIONS

Revue à spectacle, en trois actes et douze tableaux,
par MM. Albert Wolff et Raoul Toché,
musique nouvelle ou arrangée par M. Cœdès.

Le point de départ de *Paris en actions* est tout simplement la fameuse aventure d'un spéculateur belge dont les actionnaires se réunissaient aujourd'hui même à Bruxelles. Le sieur Dardenbeuf, habitant de Pithiviers, vient à Paris pour confier ses économies à ce financier sans pareil. Non seulement il parvient à faire accepter ses capitaux, mais le grand phénomène lui offre une place d'administrateur, à la condition qu'il lui apportera, sous vingt-quatre heures, une

nouvelle affaire à lancer. Dardenbœuf se met en campagne, ou plutôt tout Paris se fait un plaisir de défiler devant lui pour lui épargner la peine de se déplacer.

L'enchaînement et le succès des scènes d'une revue ont quelque analogie avec les combinaisons du kaléidoscope ; le spectateur souligne de ses applaudissements les plus inattendues et les plus jolies. Les médiocres ne comptent pas et servent de repoussoir aux autres. Je citerai parmi les scènes qui ont eu le plus de succès l'entretien surprenant d'une duchesse et d'un marquis en langage d'assommoir, devenu le style courant du grand monde, la fête de Florian encadrée dans un très joli ballet pastoral réglé par Mlle Mariquita ; l'amusant imbroglio des employés de la Banque d'Escompte de Paris chantant aux clients les grands airs et les chœurs du répertoire italien ; l'apparition successive, en tableaux vivants, extrêmement réussis, des types créés par Daumier, par Gavarni, par Cham et par Grévin ; la curieuse qualité de Jonathan-Broudoudour, jouant un même rôle dans deux pièces différentes, à cela près qu'il a l'accent américain dans la pièce du Gymnase, et l'accent méridional dans *la Jolie Persane*. Les critiques de pièces en vogue ou de pièces tombées, ainsi que les imitations d'acteurs, tiennent dans la revue des Nouveautés une place aussi large qu'il le faut pour répondre au goût spécial des Parisiens, avides de ces sortes de feuilletons parlés.

Une bien amusante fantaisie, c'est d'avoir transporté les frères Hanlon-Lee et les Agoust à la Comédie-Française. Les scènes de *Tartufe*, illustrées de sauts de carpe et de coups de pied dans les reins, sont d'une énorme bouffonnerie. Lorsque l'exempt veut saisir Tartufe, celui-ci s'élance dans la fameuse armoire à trucs ; après une course insensée, tout est brisé dans la maison, et l'un des personnages, le cou

passé dans le cadre d'une glace défoncée, conclut avec la plus belle tranquillité du monde que le moment est venu de couronner dans Valère,

La flamme d'un amant généreux et sincère.

La revue des Nouveautés, confiée aux plumes alertes et si parisiennes de MM. Albert Wolff et Raoul Toché, avait toutes les chances pour elle. La direction des Nouveautés y a collaboré en la montant avec autant de luxe que de goût.

L'interprétation est excellente.

M. Berthelier, qui joue Dardenbeuf, est un compère de premier ordre. On lui a fait bisser le couplet de facture où il exprime les sentiments les plus divers au moyens des trois *Ah! ah! ah!* de l'insupportable polka de Fahrbach.

M. Brasseur reproduit, avec son entrain ordinaire, quatre types différents : le financier belge ; le conducteur d'omnibus, désolé par les tracasseries des monnaies étrangères qu'on supprime et qu'on rétablit sans raison, et enfin l'excellent professeur Herrmann, qui, à son tour, s'il était là, a dû se croire escamoté tant la reproduction était fidèle.

Au milieu de la pièce, le café-concert de la Ruche, chassé par le Conseil municipal, vient demander un refuge aux Nouveautés ; c'est Mlle Thérésa qui en est l'étoile. Le public lui a fait grande fête et l'a rappelée avec transport.

Il y a un compère femelle, hâtons-nous de dire une commère, qui tient toute la pièce avec M. Berthelier ; c'est Mlle Céline Montaland, qui anime de sa verve inépuisable les innombrables et incommensurables couplets de facture qui composent son rôle.

M. Joumard était chargé d'en chanter un bien difficile sur un mot auquel se rattachent les noms si divers du général Cambronne, de Victor Hugo, et de

M. Margue. L'ancien pensionnaire de la Comédie-Française a cuisiné ce plat de haut goût avec une science et une dextérité très ingénieuses. C'en était suave.

M^{me} Donvé, dans les deux physionomies de la duchesse et de la naïve fiancée de Jonathan, a fait applaudir un jeu très fin et très mesuré.

Très amusante, M^{lle} Piccolo représentant l'Opéra-Comique et l'ancien Bal Valentino, et aussi M^{me} Lavigne qui imite M^{me} Céline Chaumont dans *le Petit Abbé*, avec une fidélité extraordinaire.

La Revue a fini à une heure du matin, ce qui s'explique par le nombre des décors, des changements, des costumes, etc., et aussi par la fréquence des *bis* et des rappels, qui ont allongé le spectacle. Mais personne ne s'en est plaint. C'est un des plus grands succès de revues qui se soient produits depuis longtemps.

DCXCVI

PALAIS-ROYAL. 16 décembre 1879.

PAPA

Comédie en trois actes par MM. Albert Vanloo et Eug. Leterrier.

Le nommé Moutonnet, riche et vieux garçon, après avoir fait ses farces, comme on disait sous la Restauration, la noce, comme on disait sous Louis-Philippe, ou la fête, comme on dit aujourd'hui, s'avise tout à coup qu'il a de par le monde un enfant qu'il ne vit jamais, et dont il ne connaît pas le nom. Tout ce qu'il en sait, c'est que la mère, qui aimait Lamartine et li-

sait ordinairement *le Lac* dans un volume qui s'ouvrait tout seul au bon endroit, était mariée et habitait Chartres. Moutonnet, sur l'occiput duquel la bosse de la paternité a poussé du jour au lendemain, arrive à Chartres pour demander au maire l'autorisation de consulter les registres de l'état civil. Il espère retrouver ainsi la trace de l'enfant.

Le maire, appelé Bombonnel, est un excellent homme, père d'une fille de vingt ans, juste l'âge qu'aurait le rejeton de Moutonnet. Celui-ci, fouillant en désœuvré dans la bibliothèque du maire, y découvre l'inoubliable volume de Lamartine, s'ouvrant tout seul à la page du *Lac*. Ceci est un trait de lumière; il n'y a pas à douter que l'ancienne maîtresse de Moutonnet n'ait été la défunte M^{me} Bombonnel, et que Lucienne Bombonnel ne soit la fille de Moutonnet.

Voilà Moutonnet qui prend au sérieux son rôle de père putatif; il se mêle du mariage de Lucienne, qui doit épouser Savinien Rifolet, fils d'un émule ridicule des Livingstone et des Stanley, d'un Prudhomme voyageur. Moutonnet se permet de placer des diamants dans la corbeille, et voilà que Bombonnel, si placide qu'il soit, commence à se fâcher des familiarités quasi-paternelles de Moutonnet avec « leur fille ».

Cette situation, plus pénible que comique, fut traitée au sérieux, il y a bientôt huit ans, par M. Edmond Gondinet, sous le titre de *Christiane*; et la pièce, en dépit de qualités très hautes et de l'appui que lui donnait le talent des principaux artistes de la Comédie-Française, n'eut qu'un succès éphémère.

Ce soir, le public a fait grise mine aux sensibleries tardives de Moutonnet tant qu'il a pris sa paternité au sérieux. Mais une péripétie plus ou moins attendue a fini par le dérider.

Moutonnet, comme on le suppose, a fait une enquête sur le futur de sa prétendue fille, et n'a pas eu

de peine à apprendre que Savinien était un fainéant, un bambocheur, qui avait mangé l'argent de ses inscriptions en petits soupers, qu'il n'était pas le moins du monde avocat, mais qu'à la veille même du mariage, il entretenait encore une liaison scandaleuse avec M^me Giffardin, femme d'un armateur du Havre. Muni de ces renseignements, Moutonnet détermine facilement Bombonnel à rompre le mariage.

Il n'y a pas plutôt réussi qu'une révélation nouvelle vient le foudroyer. Le volume de Lamartine n'a jamais appartenu à M^me Bombonnel; il provient de la bibliothèque de Rifolet, le propre père de Savinien Ainsi, ce n'est pas Lucienne qui est la fille de Moutonnet, c'est Savinien qui est son fils.

Grâce à ce revirement, la pièce quitte enfin l'allure demi-sérieuse qui ne lui avait pas réussi, et se relève un peu par une série de bouffonneries qui amènent le mariage des jeunes gens. Le voyageur Rifolet, qui se croit obligé de repartir pour l'Afrique centrale, n'assistera pas au mariage de Savinien, mais il sera remplacé par Moutonnet, le vrai père.

Tout en tenant compte de quelques épisodes assez gais qui ont ranimé, vers le tard, cette soirée languissante, je ne prédis pas une longue carrière à la comédie de MM. Vanloo et Leterrier. Il existe de nombreuses analogies, trop nombreuses, entre la pièce nouvelle et *les Petits Coucous*, de funèbre mémoire. On ne comprend guère que, à deux mois de distance, le Palais-Royal ait recommencé une expérience dont le sort n'était pas plus douteux que celui de la première.

La comédie de MM. Leterrier et Vanloo a, du moins, cet avantage comparatif d'être moins sombre, moins amère, ce qui lui assure une interprétation assez amusante.

M. Daubray est parfait dans le personnage de Bom-

bonnel, l'ancien entrepreneur, borné, orgueilleux, mais brave homme.

M. Montbars couvre la pièce entière des éclats de sa faconde vocale, excellente pour vendre des crayons et de l'élixir odontalgique à une foule idolâtre. Mais l'acteur a des qualités de finesse et de bonne humeur qui font supporter ses tics.

M. Milher est lugubre dans le rôle du savant Rifolet. Un détail de costume : M. Milher déjeune, au cœur de l'été, dans un jardin, sous une tente, et il est vêtu... d'un ulster. Certes, j'aime et je comprends la fantaisie,

... Mais,
Celle-ci passe un peu les bornes que j'y mets.

Les rôles de femmes sont gentiment tenus par M^{mes} Lemercier, Raymonde et Lavigne.

DCXCVII

CHATEAU-D'EAU. 17 décembre 1879.

ISRAEL

Drame en cinq actes et sept tableaux, par MM. Frantz et Léon Beauvallet.

Le titre du drame nouveau devait et devrait être *les Machabées*. Nous ne savons quelles susceptibilités lui en ont imposé un autre. La légende sacerdotale, guerrière et nationale des Machabées présente des lignes grandioses faites pour tenter les poètes dramatiques. La Motte-Houdart, en 1721, Alexandre Guiraud, en 1822,

ouvrirent la voie à MM. Frantz et Léon Beauvallet. La pièce d'aujourd'hui, pour être la dernière venue, n'est ni la moins intéressante ni la moins bien traitée : et il ne lui manque que d'être en vers pour tenir fort congrûment sa place dans le répertoire tragique de deuxième ordre.

L'ouvrage de MM. Beauvallet, qui retrace la lutte des guerriers et des prêtres juifs contre Antiochus Epiphane, roi de Syrie, repose sur une combinaison saisissante.

Antiochus a une fille, nommée Théonice, et Théonice ne sait pas que son père est ce même Antiochus dont elle a appris, par la renommée, les débauches et les crimes. Le point de départ manque un peu de vraisemblance. Comment Antiochus trouve-t-il le temps de se dédoubler, de manière à n'être, pendant quelques mois de l'année, qu'un riche fermier vivant patriarcalement auprès de sa fille? C'est un secret qu'il faut aller étudier dans ses origines, au théâtre Cluny où l'on voit le roi Louis XI exercer tranquillement la double profession d'orfèvre du Pont-au-Change et de roi de France à Montils-les-Tours sans que personne ne s'en doute. Mais enfin, ceci admis, vous vous trouvez en présence d'une situation très dramatique.

Théonice, qui s'est éprise de Siméon, l'aîné des Machabées, se réfugie dans le camp juif, où elle abjure le culte des faux Dieux. Bientôt les Israélites sont vaincus et emmenés en captivité. Théonice conçoit alors le projet de délivrer un peuple en frappant un tyran, et, nouvelle Judith, de tuer le nouvel Holopherne. Parvenue dans les appartements d'Antiochus, qu'elle trouve endormi sur un lit de repos, elle lève le poignard, puis jette un cri de terreur. Elle vient de reconnaître son père. La scène est belle et vraiment puissante. Elle n'amène malheureusement qu'un dénoûment inévitable, celui de l'histoire ; les Machabées sont livrés

aux flammes, et il ne reste à Théonice qu'à se poignarder sous les yeux d'Antiochus désespéré.

Le drame de MM. Beauvallet renferme de grandes qualités de théâtre ; si la forme et le style en étaient un peu plus littéraires, l'ouvrage aurait des chances de durée. Tel qu'il est, il a été très chaleureusement applaudi par le public du Château-d'Eau. Les décors et les costumes, sans rivaliser avec ceux de l'Opéra, sont très convenables et suffisent à une illusion proportionnelle.

MM. Gravier, Péricaud, Dalmy, Mmes Malhardié et V. Cassothy représentent très vaillamment les principaux personnages de cette épopée biblique. Mlle Patry, qui joue Théonice, reste au Château-d'Eau ce qu'elle était à la Porte-Saint-Martin, médiocre.

Les sentiments patriotiques tiennent une place fort légitime dans le drame d'*Israël*; il n'y est question que de patrie et de délivrance.

Au moment où nous sortions, à une heure du matin, par dix degrés au-dessous de zéro, un jeune homme disait à son compagnon, en lui montrant la devanture éclairée de l'unique caboulot qui restât ouvert sur l'avenue des Amandiers : « La délivrance, la voilà ! » N'a-t-on pas raison de dire que c'est par le théâtre qu'on enseigne le peuple ?

DCXCVIII

Odéon (Second Théatre-Français). 20 décembre 1879.

LE TRÉSOR

Comédie en un acte en vers, par M. François Coppée.

UN AMI

Comédie en un acte en prose, par M. Henri Amic.

Des deux petites pièces en un acte, représentées ce soir à l'Odéon, il en est une, je veux parler du *Trésor* de M. François Coppée, qui, par l'intérêt du sujet et le charme des vers, peut compter pour un succès considérable. En fait d'art, la dimension n'est rien, et c'est un joyau curieusement ciselé que ce bouquet de quelque neuf cents vers.

Le sujet en est des plus simples.

Le duc Jean de La Roche-Morgan, le dernier héritier d'une race militaire, est rentré de l'émigration en 1801, ne possédant plus pour tout bien que son manoir natal, invendu mais en ruines. Si pauvre qu'il soit, et réduit à vivre du produit de ses récoltes, le duc Jean, monsieur Jean, comme il veut qu'on l'appelle, a recueilli l'abbé, qui fut son précepteur, et Véronique, la jolie nièce de l'abbé.

Ce petit groupe de naufragés vivrait heureux, dans son agreste indigence, si le duc ne souffrait d'une blessure au cœur : on lui a refusé la main, à lui duc et pair, de M^{lle} Irène des Aubiers, fille d'un petit gentillâtre; et lorsque le duc Jean se plaint, la petite Véronique pâlit... Cependant, la pauvreté s'enfuirait

de la vieille demeure si l'on retrouvait le trésor. Quel trésor ? Les diamants de famille des La Roche-Morgan cachés sous la Terreur.

> Ces diamants, du reste, ont toute une légende
> Dans la famille; ils sont d'une valeur très grande.
> Et leur éclat fameux fit rêver autrefois
> Plus d'une honnête dame à la cour des Valois.
> Sur ces nobles bijoux dont j'ai perdu la trace,
> A sa majorité, chaque aîné de ma race,
> Toujours du duc son père avait, dit-on, reçu
> Un secret important que je n'ai jamais su.
> Bref, ils seraient cachés ici... Toute une histoire.
> J'y crois peu; mais je crois fort à la bande noire,
> Je crois que pour les nids il est des oiseleurs,
> Et pour les diamants qu'on cache, des voleurs.

Le duc Jean avait tort de ne pas croire au trésor, car le trésor existe et c'est Véronique qui le découvre en allumant une espèce d'incendie dans une vieille cheminée vermoulue où elle vient de jeter avec tristesse le petit livre de prières où elle avait enfermé ses joies et ses espérances, symbolisées par des fleurs. Véronique est d'abord joyeuse autant que stupéfaite, puis un triste pressentiment l'agite :

> Voici les bijoux... et mes yeux
> Ont peine à soutenir leur éclat merveilleux!
> — Mais pourquoi tant de trouble et quelle est ma pensée?
> Dieu m'entendait. Voilà ma prière exaucée.
> Grâce à mon sacrifice il m'a fait découvrir
> Ce trésor par qui Jean va cesser de souffrir.
> Mes espoirs consumés lui rendent sa richesse
> Pour qu'il épouse Irène et la fasse duchesse,
> Et, comme par miracle et par enchantements,
> Mes pleurs sont devenus perles et diamants!
> Hélas! mon pauvre amour!

Et la courageuse enfant s'empresse de remettre au duc le trésor qui va les séparer, puisqu'il lui permettra d'obtenir la main d'Irène. Mais le duc Jean n'ac-

cueille pas la fortune avec autant de joie qu'on aurait pu le prédire :

> ... Ainsi, c'est à moi ce trésor !
> Je le vois, je le touche, et n'y puis croire encor...
> Eh bien ! c'est du bonheur ; il faut que j'en profite.
> Mais pourquoi donc mon cœur ne bat-il pas plus vite ?
> Pourquoi donc, en faisant ruisseler dans ma main
> Ces cailloux précieux qu'on me paira demain
> En bel argent comptant, chez le prochain orfèvre,
> Ne suis-je pas joyeux et n'ai-je pas la fièvre ?
> Je suis riche pourtant... Véronique a raison.
> Je puis faire à présent rebâtir ma maison,
> Racheter alentour la forêt et la plaine
> Et, nouveau châtelain, choisir ma châtelaine.
> Je suis riche, très riche, et n'ai qu'à faire un pas
> Vers les parents d'Irène... ils n'hésiteront pas.
> On va congédier ce fat, et tout s'arrange...
> Non ! ce n'est plus mon cœur qui parle. C'est étrange.
> Dans mon âme à l'instant encor pleine d'ardeur,
> Ces diamants ont mis leur subtile froideur.
> Irène me déplaît, s'il faut que je l'achète
> Avec ce sac d'écus que le hasard me jette.
> Je m'offense aujourd'hui de son mépris d'hier ;
> Et, riche, je prétends comme un pauvre être fier !...

Le mouvement n'est pas seulement très beau au point de vue scénique ; il traduit l'observation très fine et très savante d'un des mouvements les plus délicats du cœur humain. Combien de trésors rêvés par le pauvre qui perdent leur prix à ses yeux dès qu'il peut les payer !

Mais Véronique annonce qu'elle va partir ; elle ne restera plus sous ce toit qu'elle animait de sa grâce naïve, et où viendrait quelque jour la remplacer une épouse hautaine, portant la couronne ducale. A cette idée de départ, le duc Jean se trouble à son tour ; il comprend que, chez lui aussi, un amour qui s'ignorait a pris peu à peu la place de l'ancienne vision disparue et il offre sa main à la nièce de son vieux précepteur.

« Pourquoi ne parler qu'aujourd'hui, monsieur
« Jean? » répond Véronique. « Hier, je vous aurais
« dit oui...

> Mais à présent que les grandeurs perdues,
> Par un juste retour, vous sont toutes rendues,
> Et que vous retrouvez fortune, titre et nom,
> Je connais mon devoir et dois vous dire : Non.

Voilà le duc Jean atterré par cette honnête résistance.

> Eh bien! donc, sois maudit par moi, trésor funeste.
> Diamants qui troublez mon sort, je vous déteste,
> Car vous m'êtes fatals; car vous avez jeté
> Sur mes illusions votre froide clarté,
> Et de plus, vous rendez, par un charme invincible,
> Le cœur de cette enfant comme vous insensible!

Heureusement, l'abbé, qui pratiquait des fouilles dans les archives de la maison, dont il comptait s'aider pour un sujet de tragédie, vient d'y découvrir un parchemin qui prouve que le trésor des La Roche-Morgan, est purement chimérique. La veille de la bataille d'Arques, Jean XVII, duc de La Roche-Morgan, maréchal de France, l'un des fidèles serviteurs de Henri IV, vendit ses bijoux héréditaires pour payer des lansquenets en révolte et y substitua des bijoux faux que toutes les femmes de la famille doivent porter tels, en souvenir du dévoûment magnanime de leur aïeul.

L'abbé, désespéré, ne comprend rien à la joie du duc, qui s'écrie :

> ... Je comprends le don que l'ancêtre m'envoie.
> Trésor de dévouement, trésor de loyauté,
> Tu me rends le bonheur avec la pauvreté;
> Et bien plus que tout l'or du monde je t'estime,
> Fortune de vertu, legs d'un aïeul sublime.
> Soyez les bienvenus, car vous comblez mes vœux,
> Perles sans orient et diamants sans feux!
> Car j'ai souffert pendant mon heure de richesse
> Et le sort à présent me fait vraiment largesse,

Qui, tout en m'accablant de ce surcroît d'honneur,
Me permet de rester un pauvre moissonneur.
Partez sans un regret, décevantes chimères!

(*Prenant la main de Véronique.*)

Vous voyez les bijoux qu'ont portés mes grand'mères,
C'est ma dot, Véronique, ils n'ont pas de valeur,
Et l'éclat de vos yeux brille plus que le leur.
Voulez-vous cependant les accepter quand même?

On devine la réponse de Véronique; et comme l'abbé, tout abasourdi, se récrie contre la mésalliance de son ancien élève : « C'est vrai, mille pardons! répond M. Jean :

Nous sommes amoureux et nous nous accordons,
L'abbé; deux pauvres gens échangent leur promesse;
Et vous n'y pouvez rien — que nous dire la messe,
Comme pour marier de simples paysans.

L'ABBÉ

Un tel hymen! suprême honneur de mes vieux ans!
Mais que d'événements!... J'ai mon sujet de pièce...
On trouve ce coffret... vous épousez ma nièce...
Le trésor était faux... Est-ce que j'ai rêvé?

JEAN, *enveloppant Véronique de ses deux bras et la baisant au front.*

Le trésor! Non! voilà celui que j'ai trouvé!

J'ai cité le plus de vers que j'ai pu, c'était le meilleur moyen de louer le trésor littéraire où je puisais à pleines mains.

Mais que d'autres vers charmants, gracieux, spirituels ou tendres, que les murmures charmés du public ont salués au passage!

A dix ans de distance, M. François Coppée aura eu l'heureuse fortune de doter le répertoire de l'Odéon de deux perles exquises : *le Passant* et *le Trésor*.

Les trois uniques rôles de ce petit chef-d'œuvre de sentiment et de diction littéraire sont joués par M. Po-

rel, excellent dans le rôle sympathique du duc Jean ; par M. François, qui dessine d'un trait juste et fin la silhouette du vieil abbé, grand compositeur de tragédies classiques méconnues par la corruption du siècle, et par Mlle Waldteufel, l'un des premiers prix du dernier concours du Conservatoire. Mlle Waldteufel, qui semblait très émue, est une jolie personne, d'aspect distingué, et qui a traduit avec beaucoup de charme l'amour discret de Véronique pour son seigneur et maître.

La jolie comédie de M. François Coppée était précédée par la pièce de M. Henri Amic, intitulée *Un ami*. Cet ami, le chevalier Raymond, quitte Paris et la France parce qu'il aime Léliane, la femme de son ami d'enfance, le marquis ; non sans avoir blessé en duel le chevalier Raoul, qui s'était permis de lever les yeux sur Léliane. Et puis, c'est tout. Le rideau tombe au moment où l'action allait commencer. Ce mélancolique enfantillage a trouvé des interprètes dévoués jusqu'à tenir leur sérieux dans MM. Valbel, Rebel, Brémont, Mmes Antonine, Marie Kolb et Caron. M. Brémont, lauréat du Conservatoire comme Mlle Waldteufel, est un comédien d'avenir, qui rendra de grands services à l'Odéon.

DCXCIX

Opéra-Comique. 22 décembre 1879.

DIANORA

Opéra-comique en un acte, paroles de M. Jules Chantepie, musique de M. Samuel Rousseau.

Cet opéra-comique en un acte en vers libres est certainement, dans sa petite taille, l'un des objets les

plus bizarres qu'un théâtre ait jamais offerts, je ne dirai pas à la curiosité, mais à l'indifférence étonnée du public.

Mlle Dianora est un enfant trouvé : une sorte de thaumaturge l'a recueillie et s'est aperçu avec stupeur, à mesure qu'elle a grandi, qu'elle était l'image fidèle de la Vierge de pierre qui orne le portail de la chapelle voisine, et qu'elle en a aussi le cœur, c'est-à-dire un cœur de pierre (sic).

Vainement le duc d'En-Face, qui a cependant un bien beau pourpoint, quoiqu'un peu fané, et de bien belles bottes, quoiqu'un peu fatiguées, lui a déclaré sa flamme. Dianora, qui résiste aux ducs, n'est pas plus tendre pour les bergers. Un pauvre petit diable, excessivement mélancolique, s'est épris d'amour pour la Madone; le sorcier l'engage à reporter ses vœux inutiles vers Dianora, sa vivante image. On ne saura jamais quel intérêt ce Rothomago pouvait avoir à marier Dianora avec un gardeur de bêtes. Pour rompre enfin le charme qui sépare Dianora du reste des humains, le sorcier confie au petit pâtre un flacon d'un prétendu poison, en lui conseillant de le boire pour en finir, s'il n'éveille pas le cœur de pierre. Excellente précaution. Le pâtre offre vainement sa maisonnette, ses prés et ses bêtes, Dianora refuse tout. Là-dessus, le pâtre avale la mort aux rats, et voilà que Dianora, subitement touchée, demande à la Madone de sauver les jours du petit rustre. Celui-ci ressuscite aussitôt, et le duc d'En-Face arrive à temps pour reconnaître que les beaux pourpoints fanés et les belles bottes défraîchies ne suffisent pas à séduire les femmes. Prenant pour lui la « leçon » (sic), il dote généreusement Dianora et son lamentable fiancé.

Cette petite « drôlerie », comme disait M. Jourdain, est empruntée, par doses égales, au *Devin de Village* et à *l'Eau merveilleuse*. Il n'y manque absolument que

la naïveté de J.-J. Rousseau et la grâce spirituelle de Théodore Sauvage.

La partition écrite par M. Samuel Rousseau sur un sujet qui manque à la fois d'intérêt et de nouveauté, de clarté comme de charme, appartient à l'ordre des nébuleuses. Le jury Cressent l'a jugée digne du prix, et cette décision n'a rien de flatteur pour les concurrents de M. Samuel Rousseau, à moins qu'elle ne mette en suspicion la sagacité des juges. Il faut croire qu'elle est écrite régulièrement et ne contient pas de fautes de grammaire; mais elle est certainement dépourvue de toute idée musicale. Si, par hasard, un commencement de phrase surgit, elle est soudain interrompue et comme sabrée au passage par quelque interjection dans une tonalité hostile à la première, et l'espoir d'une mélodie s'envole vers les frises comme le déjeuner vainement poursuivi par Seringuinos, dans les *Pilules du Diable*.

Plaignons MM. Morlet et Nicot qui ont fait leur devoir, Mlle Mézeray qui n'a pas toujours chanté juste, et Mlle Luigini, qui pousse au noir le rôle excessivement ennuyeux du petit pâtre amoureux de la Madone.

Dianora me paraît être le dernier mot et la fin des concours. Toute réflexion faite, c'est ce qu'on appelle vulgairement « une farce de fumiste ». Mais il ne faudrait pas la recommencer.

DCC

Théâtre Cluny. 23 décembre 1879.

BANCALE ET COMPAGNIE

Drame en cinq actes et sept tableaux, par M. Ernest Morel.

Le drame représenté hier au soir au Théâtre Cluny est un long pastiche de vingt ouvrages connus; *les*

Deux Orphelines ont été mises à contribution, *Richard Darlington* aussi, avec *Il y a seize ans*, le prototype du genre.

Un certain Marchal a abandonné sa maîtresse nommée Marion, avec la petite Henriette, née de leurs amours. Marion devient folle, et la petite Henriette est volée par une affreuse mégère, la Bancale, qui est la femme d'un saltimbanque nommé Narcisse. Marchal a épousé une fille de bonne famille, nièce d'un oncle millionnaire. Cet oncle, nommé Dervilly, s'intéresse, pour des raisons trop longues à rapporter ici, à la petite Henriette, au point de lui vouloir léguer sa fortune et son nom. Il charge un jeune homme nommé Maurisset de retrouver les traces de l'enfant. La poursuite de Maurisset, contrecarrée par Marchal, occupe les deux tiers de la pièce. A la fin, Henriette est retrouvée, Marion recouvre la raison, et l'infâme Marchal est assassiné par les saltimbanques, alors qu'il avait refusé de leur payer le prix du meurtre de Dervilly qu'il leur avait commandé.

Le drame de M. Ernest Morel manque totalement de nouveauté, mais non d'intérêt. Le succès, qui s'était accentué vers la fin du cinquième tableau, a été compromis par un interminable sixième acte, totalement inutile, qui a prolongé le spectacle jusqu'après une heure du matin.

Bancale et Cie est le premier ouvrage de M. Ernest Morel; mais il n'en faudrait pas conclure à une espérance quelconque; on ne rencontre pas, dans ces sept actes, la plus légère trace d'originalité personnelle; et le talent, car il y en a, consiste uniquement à copier avec une certaine adresse les situations et les procédés des anciens.

Mme Honorine et M. Vavasseur représentent le couple Bancale avec une repoussante vérité. Le rôle de Marion est tenu avec beaucoup de force dramatique par

Mme Marie Laure ; MM. Esquier, Romain, Hodin et la petite Magnier ont été fort applaudis dans les autres rôles.

DCCI

Palais-Royal. 24 décembre 1879.

MONSIEUR DE BARBIZON

Comédie en trois actes, par feu Georges Petit et M. Hippolyte Raymond.

Le sujet de la pièce nouvelle manque un peu d'originalité. Le bourgeois Pelussin, qui trompe sa femme et se fait adorer par les cocottes sous le nom sonore de monsieur le comte de Barbizon, est un des types les plus usuels et les plus usés du vaudeville contemporain.

Cependant, beaucoup de belle humeur, une profusion de personnages comiques et nombre de détails très gais ont assuré le succès des deux premiers actes. Le second acte, qui rappelle d'assez près celui du *Procès Veauradieux*, et dans lequel les acteurs se sont approprié avec dextérité le procédé de M. Hennequin, en faisant entrer, ressortir et rentrer encore tous leurs personnages par toutes les fenêtres et toutes les portes de l'appartement, a soulevé un accès de fou rire. Le troisième acte a versé quelques seaux d'eau froide sur cette hilarité. Peut-être était-on fatigué d'avoir tant ri.

M. Geoffroy joue avec sa rondeur et sa bonhomie ordinaire le rôle de Pelussin comte de Barbizon, épris de la fausse baronne de Saint-Pourçain. M. Daubray, qui commence à se faire sa place au Palais-

Royal, est très amusant dans le personnage du notaire Molinchard, qui paye des sommes folles pour se donner le droit d'être traité en homme «aimé pour lui-même». Quand on annonce « Monsieur »; il se laisse enfermer dans une armoire au risque d'y étouffer, ou exposer sur un balcon aux intempéries de décembre, et l'on voit entrer un jeune gars, le second clerc dudit maître Molinchard. Notez qu'une pièce construite sur ce même thème se joue depuis deux mois à l'Athénée, et que c'est M. Montrouge qui joue, dans *Monsieur* de MM. Armand Silvestre et Burani, le personnage tenu au Palais-Royal par Daubray.

M. Lhéritier joue le rôle de l'huissier Vipérac, qui n'a pas paru le plus heureux de tous. La gaîté de *Monsieur de Barbizon* est en général un peu grosse, mais le personnage de Vipérac, se faisant huissier pour se venger sur le monde galant de ses mésaventures conjugales, et fourrant dans ses poches l'or oublié sur la cheminée par les amants de sa femme, est une caricature aussi déplaisante qu'invraisemblable.

Mlle Charlotte Reynard débutait dans le rôle de la jeune femme de Pélussin ; ce n'est pas précisément son emploi, qui est celui des ingénues comiques : elle n'en a pas moins été bien accueillie, comme le méritait son jeu fin, spirituel et gai.

DCCII

Odéon (Second Théatre-Français). 26 décembre 1879.

UN HOMME A PLAINDRE

Comédie en trois actes en vers, par M. Jules Barbier.

En lisant, il y a quelques semaines, dans le second

volume du théâtre en vers de Jules Barbier, publié par la librairie Calmann Lévy, la comédie intitulée *Un homme à plaindre*, je me pris à regretter que cette jolie pièce n'eût jamais été représentée. Il paraît que, de son côté, M. Duquesnel ressentit la même impression de la même lecture, et comme le directeur de l'Odéon n'avait qu'à vouloir pour réaliser son souhait, il a fait un sort à *l'Homme à plaindre* de M. Jules Barbier.

Fortuné, l'homme à plaindre, c'est-à-dire l'homme qui se plaint, est un type vraiment pris sur nature. Tout lui réussit, à cet animal détestable ; il est riche, il est l'époux d'une femme charmante ; des parents indulgents, des amis dévoués, l'entourent d'affection et de dévouement. Rien cependant n'apaise son humeur atrabilaire ; il prend tous ses bonheurs pour des calamités et déclare que ces choses-là n'arrivent qu'à lui.

Il se prétend clairvoyant et désabusé, et il part de là pour accabler ceux qui l'approchent de quolibets désobligeants. Bref, ce serait un monstre à étouffer entre deux matelas rembourrés de chardons, si ses humeurs peccantes ne se rachetaient par un fonds de droiture, de probité et d'honneur qui le préservent du mépris et de la haine.

Il arrive cependant que, sur le rapport d'un valet, Fortuné se prend à soupçonner sa femme Jeanne et son ami Gauthier. C'en est trop cette fois, et l'homme à plaindre mérite une leçon. L'oncle Bonneau, qui ne manque pas de malice, se garde bien de contredire la vision cornue de son neveu. Il se plaît, au contraire, à lui présenter comme certaines des choses que Fortuné acceptait à peine comme probables, si bien que l'homme à plaindre commence à s'étonner lui-même et à prendre la défense de sa femme contre l'oncle Bonneau. La séparation est résolue ; c'est en-

core l'oncle Bonneau qui entreprend de défendre Fortuné, à sa manière, comme M^me Tranchand, la mère de Jeanne :

> Pour être insupportable est-on moins honnête homme ?
> Le maniaque est plus à plaindre qu'à blâmer,
> Et l'on peut le subir si l'on ne peut l'aimer.

Au moment où Fortuné se voit définitivement seul, il comprend l'étendue de ses torts, il regrette sa femme adorée, qu'il a offensée dans un moment de délire, et « l'homme à plaindre » commence à devenir intéressant parce qu'il souffre et qu'il éprouve un repentir sincère. Mais Jeanne est vraiment une bonne épouse et une honnête femme ; la réconciliation vient d'elle.

> Nous séparer ! Comment l'as-tu pu croire, dis ?
> Ce qui, dans une sphère humble comme la nôtre,
> Nous attache d'un nœud plus étroit l'un à l'autre,
> C'est qu'à nous entr'aider nous sommes obligés,
> Qu'ensemble nous portons des fardeaux partagés,
> Et que, si l'un de nous voulait briser sa chaine,
> L'autre succomberait aussitôt à la peine.
> Cette communauté dans l'heur ou le malheur
> Est tout le mariage, et c'en est tout l'honneur.

Cette agréable et honnête comédie, soutenue par les traits d'une observation juste et fine, a été très goûtée et a recueilli d'unanimes applaudissements.

Les six rôles qu'elle comporte sont excellemment tenus. C'est M. Porel qui joue Fortuné : il y met l'exquise mesure sans laquelle le personnage ne tarderait pas à donner sur les nerfs du spectateur. M. Porel laisse pressentir, sous les fantaisies du maniaque, la sensibilité de l'homme de cœur qui ne tardera pas à se réveiller. De même qu'il ne tombe pas dans la charge en accentuant les bizarreries de l'homme à plaindre, de même il évite de tomber dans le drame,

lorsque, l'amour reprenant le dessus, il se charge lui-même de venger la probité de la femme qu'il avait outragée d'un absurde soupçon. Création très savante et qui fait le plus grand honneur à M. Porel.

M^me Antonine, de son côté, a très bien rendu le rôle de Jeanne, auquel elle donne l'accent juste de la femme charmante et bonne si bien dessinée par M. Jules Barbier.

M. Valbel a dit avec une grande chaleur l'émouvante tirade dans laquelle l'ami Gauthier, mis en cause par Fortuné, lui avoue qu'il aime Jeanne, mais qu'il a sacrifié toute sa vie à cette affection sans espoir. Il y a été très justement applaudi.

L'oncle Bonneau est interprété avec beaucoup de bonhomie par M. Clerh.

Enfin, M. Touzé et M^me Crosnier complètent le parfait ensemble que j'ai tout à l'heure signalé.

31 décembre 1879.

REVUE DE L'ANNÉE 1879

LE THÉATRE

Aucune œuvre de grande envergure n'a paru sur la scène française depuis le 1^er janvier dernier; mais l'Opéra nous promet *le Tribut de Zamora* pour l'année prochaine, la Comédie-Française est grosse d'une comédie de M. Sardou, et l'Odéon monte *Attila* de M. de Bornier.

A quoi tient-il qu'aucun de ces trois ouvrages n'ait vu le jour en 1879? Ce n'est certainement pas la faute de M. de Bornier si la Comédie-Française, quelque peu ingrate envers l'auteur de *la Fille de Roland,* a refusé

sa nouvelle tragédie; ni la faute de M. Vaucorbeil si M. Gounod s'est aperçu, au dernier moment, que la partition du *Tribut de Zamora* exigeait de plus amples méditations et un surcroît de labeur.

Le compte de l'Opéra est vite fait. Le dernier ouvrage monté par M. Halanzier fut le charmant ballet de *Yedda*, de MM. Philippe Gille et Arnold Mortier, musique d'Olivier Métra, qui paraît devoir se maintenir longtemps sur l'affiche.

M. Vaucorbeil, qui remplaça M. Halanzier le 17 mai, n'a pu, à son grand regret, monter aucun ouvrage nouveau; il a hérité d'une reprise de *la Muette*, qu'il a reçue toute prête des mains de son prédécesseur. Des débuts plus ou moins couronnés de succès, ceux de M^{mes} Heilbronn, Leslino, Hamman, Marie Vachot, de MM. Mierzinski, Melchissédec, Maurel, etc., ont amusé le tapis, en attendant la reprise d'*Aïda*.

Notre première scène lyrique peut se consoler de sa stérilité relative en se comparant à notre première scène littéraire. La Comédie-Français a repris *Ruy Blas* et elle a voyagé en Angleterre. Voici le plus clair de ses travaux. En fait de nouveautés elle a joué trois pièces en un acte : *le Petit Hôtel*, *l'Étincelle*, *Anne de Kerviler*, un demi-succès, un succès, une chute. Ceci n'a pas d'importance. La Comédie-Française, habilement dirigée sous le vent de la faveur publique, n'a plus besoin de choisir ce qu'elle joue, puisque le public ne lui demande que d'ouvrir ses portes. *Ruy Blas*, fait salle comble comme *Hernani*, mais *Anne de Kerviler* encaisse ses petits 6 000 francs comme un simple chef-d'œuvre. La nouvelle interprétation du *Mariage de Figaro* n'a pas paru très heureuse; le jugement de la critique s'accorde là-dessus avec l'impression des gens du monde. Bagatelle! Beaumarchais n'en tient pas moins la corde *dead heat* avec M. Legouvé.

La saison de l'hiver dernier ne fut pas très heureuse pour l'Odéon; le *Samuel Brohl* de M. Cherbuliez ne trouva pas l'oreille du public, et bientôt *le Marquis de Kénilis*, de M. Charles Lomon, vint prouver, une fois de plus, qu'en fait de littérature, la République, comme le roi Charles X, n'a que sa place au parterre. La victorieuse reprise du *Voyage de M. Perrichon*, ce chef-d'œuvre d'Eugène Labiche, vint réparer les pertes causées par les études du monde slave et par les effusions de l'enthousiasme révolutionnaire.

La saison d'automne s'annonce mieux. *Le Trésor*, de M. François Coppée, est un joyau littéraire de haute valeur, et *l'Homme à plaindre*, de M. Jules Barbier, nous rend la comédie bourgeoise, avec une étude pleine de finesse et d'agrément.

L'Opéra-Comique a beaucoup travaillé; mais les reprises dominent. La *Suzanne* de M. Paladilhe a été bien accueillie, mais ne s'est pas maintenue sur l'affiche. Mme Carvalho, Mlles Bilbaut-Vauchelet et Isaac, M. Talazac, ont relevé le niveau de l'exécution musicale avec les belles reprises de *la Flûte enchantée*, de *Roméo et Juliette*, du *Pré aux Clercs*, du *Caïd*, etc.

L'année aurait bien fini, sans cette étonnante *Dianora*, qui, décidément, n'a pas été couronnée par le jury Cressent, mais par l'administration des beaux-arts, dont nous reconnaissons le goût et le discernement habituels.

A ce propos, qu'on me permette de consigner ici une réflexion que je soumets à l'intelligence très artistique de M. Carvalho.

Tandis que l'institution des claqueurs est en décadence générale et qu'elle est déjà bannie de l'Opéra comme de la Comédie-Française, la « Claque » de l'Opéra-Comique continue à se distinguer par son exubérance, qui se traduit trop souvent par des voci-

férations choquantes pour les spectateurs assourdis. On supporte ce vacarme en temps ordinaire, comme on tolère bien d'autres abus et bien d'autres fléaux; mais l'intervention de la Claque devient véritablement excessive et inacceptable, lorsqu'il s'agit de décider du sort d'un ouvrage nouveau. Je n'en veux pas particulièrement à la malheureuse *Dianorah*; il faut cependant bien que je la nomme encore une fois pour rappeler que rarement on entendit un ouvrage plus puéril et plus nul à tous égards. Au moment où le rideau baisse sur le mariage du crétin Fantino avec Dianorah « au cœur de pierre », je vous donne mon billet que nul spectateur sain de corps et d'esprit ne songeait à demander le nom des divers collaborateurs de cette fâcheuse rapsodie. Mais soudain soixante claqueurs se levèrent comme un seul homme et réclamèrent les auteurs à grands cris. Il fallut déférer à l'exigence de ces salariés, pendant que le vrai public s'écoulait avec indifférence et sans écouter les noms que venait lui jeter M. Nicot. Franchement ceci me révolte, car le public perd ainsi le seul moyen décent de manifester son opinion, le silence. A qui croit-on rendre service? Les claqueurs n'ont jamais fait vivre un mauvais ouvrage. Quant aux auteurs, leur âme sensible et fière ne doit-elle pas souffrir davantage des approbations de la claque que des sévérités mêmes du vrai public?

L'activité incessante de nos quatre théâtres de genre montre que ces scènes, dites de second ordre, quoiqu'elles soient aussi riches que d'autres en pièces intéressantes et en excellents comédiens, représentent exactement la tendance moyenne et comme la vie courante du grand public, ainsi que des auteurs qui aiment à travailler pour lui en étudiant ses goûts plutôt qu'en les contrariant.

Le Vaudeville n'a pas eu à se louer de *Ladislas Bolski*, pas plus que l'Odéon de *Samuel Brohl*. M. Auguste Maquet, avec sa grande autorité, pas plus que MM. Henri Meilhac et Ludovic Halévy, avec leur dextérité parisienne, n'ont pu sauver, devant un public sceptique et raisonneur, la Pologne suisse ou la Suisse polonaise, inventées par M. Victor Cherbuliez. *La Villa Blancmignon* n'a pas trouvé de locataires ; trop de portes et de fenêtres, par conséquent trop de courants d'air. *Les Tapageurs*, de M. Gondinet, valaient mieux que leur destinée : la pièce n'existait pour ainsi dire pas ; mais que de mots spirituels, que de traits de l'observation la plus fine ! D'autres s'en feront des rentes en les ramassant.

Le Vaudeville a pris sa revanche avec *Lolotte* et *le Petit Abbé*, deux jolis articles-Paris lestement chiffonnés par MM. Meilhac et Halévy, pour le fin museau de M^me Céline Chaumont. Le public n'a pas très bien compris *le Lion empaillé*, dans lequel il voulait absolument voir une pièce gaie qui aurait vieilli. Cette méprise ne fait pas honneur à l'intelligence de mes contemporains. Je les en absous en faveur de l'accueil qu'ils ont fait à la réapparition de ce chef-d'œuvre, appelé *les Lionnes pauvres*. Quel dommage que le rôle principal ait été et soit encore interprété à contresens !

Le Gymnase a encadré un demi-succès, *Nounou*, et une chute très rude, *les Ilotes de Pithiviers*, entre deux réussites éclatantes et très méritées, *l'Age ingrat*, de M. Édouard Pailleron, et *Jonathan*, de MM. Gondinet, Oswald et Giffard.

L'année a commencé pour les Variétés très heureusement avec *le Grand Casimir*, a continué supérieurement avec *le Voyage en Suisse*, et s'achève merveilleusement avec *la Femme à papa*. Ces trois adverbes joints

font admirablement ; c'est l'avis du directeur des Variétés, et c'est aussi celui du public. Mais quel trio que celui de Dupuis, Baron et Céline Chaumont du *Grand Casimir*, et que celui de Dupuis, Baron et M^me Judic de la *Femme à papa !*

Le Palais-Royal a vu défiler sur sa petite scène *le Mari de la débutante*, première et seconde édition ; *les Locataires de Monsieur Blondeau*, *les Petits Coucous*, *Papa* et *Monsieur de Barbizon*. La première de ces deux pièces contient deux actes charmants sur quatre. *Les Locataires de Monsieur Blondeau* ont tenu tête aux grandes chaleurs. Les deux suivantes ont plongé sans hésitation. Je souhaite que *Monsieur de Barbizon* survive au dégel.

Un tout petit théâtre, le théâtre des Arts, ci-devant des Menus-Plaisirs, a eu le mérite de jouer deux pièces, *le Petit Ludovic* et *les Petites Lionnes*, qui n'auraient pas été déplacées, la première au Palais-Royal et la seconde au Gymnase.

Enfin la *Revue* des Nouveautés, improvisation spirituellement parisienne de MM. Albert Wolff et Raoul Toché, luxueusement montée par M. Brasseur, allume les feux du succès en plein boulevard des Italiens, à égale distance des Variétés et du Vaudeville.

La Porte-Saint-Martin, dans le cours d'une année, aura sacrifié aux divers genres qui ont fait tour à tour sa fortune ; on y a repris *la Dame de Montsoreau*, l'admirable drame d'Alexandre Dumas et d'Auguste Maquet ; *les Mystères de Paris*, épave d'un autre âge ; *Cendrillon*, le prototype des féeries, et on y a joué *les Enfants du capitaine Grant*, un drame qui appartient à la série des pièces cosmographiques inaugurées par *le Tour du Monde*.

L'année de l'Ambigu a été presque entièrement absorbée par *l'Assommoir*, un de ces ouvrages dont la fortune prouve qu'un grand succès de théâtre peut n'avoir rien de commun avec la littérature. La reprise de *Paillasse* n'a pu conduire l'Ambigu jusqu'à la première représentation de *Turenne*, la censure ayant interdit à MM. Erckmann-Chatrian d'exploiter intempestivement le sentiment patriotique qu'ils avaient si cruellement outragé dans la plupart de leurs œuvres précédentes.

Le Châtelet a repris *les Fils aînés de la République*, qui ont produit l'effet immanquable de ce dernier vocable, synonyme de machine pneumatique; puis *les Pirates de la Savane*. Ce théâtre vit depuis plus de trois mois sur le succès de *la Vénus Noire* dû au savant Adolphe Belot, membre de la Société de géographie.

Le théâtre ci-devant Lyrique, ci-devant Historique, aujourd'hui théâtre des Nations, a joué, du mois d'avril au mois de décembre, quatre drames dont une reprise et une adaptation. Celle-ci, d'après la *Rosmunda* d'Alfieri, n'a pas tenu longtemps; ni *Camille Desmoulins*, ni *les Mirabeau* n'ont pu vaincre l'aversion du public pour les pièces empruntées aux annales de la révolution française. La reprise de *Notre-Dame de Paris* a seule répondu aux espérances du théâtre des Nations.

Le centre le plus actif de la production du drame, c'est incontestablement le théâtre du Château-d'Eau. Les modestes sociétaires de cette scène éloignée ont joué successivement *Hoche*, *Jean Buscaille*, *le Loup de Kevergan*, *la P'tiote* et *Israël*, soit trente actes en huit mois d'exploitation.

Le théâtre Cluny, habilement dirigé par M. Talien,

s'est distingué, outre la représentation d'un grand nombre de pièces inédites, par une belle reprise de la *Claudie* de George Sand.

Le Troisième-Théâtre-Français a successivement représenté : *Une Histoire du vieux Temps, la Petite Jeanne, Une Mariage tambour battant, la Dispense, le Chapitre des femmes, la Veuve Chapuzot, A trois de jeu, le Moulin de Roupeyrac; les Vipères* et *les Ricochets du Divorce.* Total... *Anne de Kerviler.*

L'Athénée-Comique, qui s'est fait un public, a vécu sur trois pièces : *Babel-Revue, Lequel* et *Monsieur.*

La production bouffe se chiffre par neuf partitions. *La Petite Mademoiselle* et *la Jolie Persane*, de Charles Lecocq, ont maintenu, à elles seules, la vogue du théâtre de la Renaissance.

Les Folies-Dramatiques ont dû passer *Pâques fleuries* par profits et pertes, mais *la Fille du Tambour-Major*, de Jacques Offenbach, renouvellera certainement les succès inextinguibles de *la Fille de Madame Angot* et des *Cloches de Corneville*.

La Marquise des rues, Panurge, les Noces d'Olivette ont entretenu les Bouffes-Parisiens dans une honnête médiocrité.

On s'est donné beaucoup de mal pour faire réussir aux Nouveautés la *Fatinitza* de M. Suppé, sans y parvenir tout à fait.

Heureuses Fantaisies-Parisiennes! Une seule opérette, *le Billet de Logement*, succédant au *Droit du Seigneur*, devenu plus que centenaire.

En somme, la production musicale et dramatique, considérée comme l'une des branches d'industrie les plus agréablement cultivées en France, ne s'est pas ralentie dans le cours de l'année 1879. C'est ce qu'on appelle une année moyenne : quelques gerbes de plus, la récolte serait belle ; quelques épis de moins, ce serait la stérilité. N'attachons pas une importance exagérée à ce cycle de douze mois, qui n'est qu'un moment à peine perceptible dans la vie littéraire d'une nation. Nous n'avons eu sans doute « ni Lambert ni Molière » ; mais si nous nous comparons, si nous jetons un regard sur les jachères intellectuelles et artistiques de l'Angleterre, de l'Allemagne et de l'Italie contemporaines, nous serons consolés.

DCCIII

Renaissance. 7 janvier 1880.

LES VOLTIGEURS DE LA 32º

Opéra-comique en trois actes,
paroles de MM. Edmond Gondinet et G. Duval,
musique de M. Robert Planquette.

J'avoue que je n'ai pas bien démêlé les causes du grand conflit qui a mis aux prises la Renaissance et les Folies-Dramatiques, *les Voltigeurs de la 32e* avec *le Régiment qui passe,* c'est-à-dire qui ne passe pas, quant à présent. Je me garderai bien d'avoir un avis sur le fond d'un procès dont je ne connais pas le dossier ; mais si la ressemblance de la pièce de MM. Gondinet et Duval avec celle de feu Clairville reste pour moi purement problématique, il n'en est pas de même de

son évidente parenté avec *la Fille du tambour-major*. Je la signale avec d'autant moins de scrupule que la composition des deux pièces est contemporaine et qu'on les a répétées simultanément à chaque bout de la rue de Bondy. Il y a des sujets qui sont dans l'air, et, à certains moments, toutes les pièces nouvelles semblent sortir du même moule. En dénombrant les personnages des deux pièces que je compare, on s'aperçoit que, si la partie d'échecs est engagée autrement, elle se joue cependant avec les mêmes pions.

Le lieutenant Robert ou Richard, la petite teinturière ou la petite bergère, le père putatif, qu'il s'intitule duc ou marquis, ont entre eux plus qu'un air de famille.

Cependant, l'intrigue n'est pas identiquement la même ; « le ventre » de la pièce, comme on dit au théâtre, est rembourré de matériaux différents. Si le marquis fait passer la bergère Nicolette pour sa fille, c'est afin de jouer un tour à ce M. de Bonaparte, pour la personne duquel l'ancien émigré professe les sentiments que M^{me} de Rémusat retrouva dans son cœur... après la Restauration.

Bonaparte ou le Premier Consul, offensé par le marquis, lui pardonne magnanimement ; il lui rend même ses biens confisqués mais non vendus, à une condition, c'est que le marquis mariera sa fille Béatrix à un officier de l'armée, dont elle aura du reste le choix.

Le marquis conçoit le projet de berner le Premier Consul et l'armée française, en substituant la bergère Nicolette à sa vraie fille Béatrix, et c'est Nicolette qui choisira elle-même la victime. Justement la 32^e compagnie de voltigeurs occupe le village de Salency ; Nicolette désigne le plus beau des officiers : c'est le lieutenant Richard. Ce jeune héros, qui ne recule jamais devant un service commandé, accepte la main de la jeune personne sans s'arrêter au décousu de son lan-

gage et à l'incorrection de ses manières, qui jurent avec la noble naissance qu'on lui attribue.

Mais il ne tarde pas à découvrir la mystification à laquelle on le voulait prendre. Il déguise la véritable Béatrix en bergère et la présente au marquis stupéfait. Finalement, le marquis, saisi de sympathie pour un guerrier si bon enfant, lui donne la main de sa fille pour de vrai. Quant à la bergère, à qui le grand monde fait peur, elle se contentera d'un simple caporal de voltigeurs, avec qui elle gardait autrefois les bêtes.

Les éléments d'intérêt manquent un peu dans le livret de MM. Gondinet et Duval, qui ne se sauve que par la gaîté ; et cette gaîté naît plus souvent du dialogue que de la situation. Le second acte, qui contient le nœud de l'action, demanderait à être resserré par la suppression d'un certain nombre d'allées et de venues dont l'utilité n'est pas saisissable.

M. Robert Planquette, l'heureux auteur des *Cloches de Corneville*, a écrit sur le livret de MM. Gondinet et G. Duval, vingt-quatre morceaux, dont dix sont des couplets. Quand ils sont chantés par Mlle Jeanne Granier, par Mme Desclauzas, par Mlle Mily Meyer ou par M. Ismaël, l'abondance de couplets ne nuit pas ; cette abondance est devenue, d'ailleurs, de la profusion, car presque tous ont été bissés et quelques-uns trissés. Ceux du premier acte : « Ah ! pour plaire à mon mari », dits par la bergère Granier, ont de la grâce musicale ; on me pardonnera de ne pas partager complètement l'enthousiasme excité par la chanson du Vol, du Ti, du Voltigeur ; Mlle Jeanne Granier est faite pour l'opéra demi-comique et demi-bouffe, où elle apporte des qualités de comédienne fine et mordante, et non pour les farces triviales de café-concert.

M. Ismaël a détaillé avec son art habituel le rondeau-valse, d'allure un peu lourde : « Reviendrez-vous, jolis minois. »

Un jeune baryton, M. Marchetti, débutait par le rôle du lieutenant Richard ; le nouveau venu manque d'aisance et de tenue ; il a une jolie voix dont il se servira tout à fait bien lorsqu'il connaîtra l'art des nuances.

Mme Desclauzas donne de la vie à un rôle bien rebattu, celui d'une demoiselle de village, éprise de tous les beaux garçons qui passent.

On a eu la singulière idée de faire jouer un sergent de voltigeurs par Mlle Mily Meyer, et le plus singulier, c'est que l'idée a réussi. Mlle Meyer joue ce burlesque travestissement avec une originalité et une fantaisie très amusantes.

Je serais injuste envers M. Robert Planquette en ne constatant pas le succès d'un chœur d'officiers, au troisième acte, *Monsieur le Marquis*, dont la coupe spirituelle et neuve a beaucoup plu.

Le reste de la partition, sous la réserve de quelques passages heureux, m'a paru plus cherché que trouvé ; les réminiscences abondent ; et comment, par exemple, M. Planquette ne s'est-il pas aperçu qu'une phrase que Mlle Granier a fait applaudir, en la disant avec un charme exquis, n'est autre que le début de la *Valse des Roses*, d'Olivier Métra ?

Les Voltigeurs de la 32e sont montés avec beaucoup de luxe et de goût. L'entrée des voltigeurs, musique en tête, avec sa double fanfare dans l'orchestre et sur la scène, a produit une vive impression. Les trois décors sont charmants ; quant aux costumes de femmes, aussi nombreux qu'élégants, ils constituent la plus curieuse galerie qu'on puisse voir des prodigieux accoutrements qui rendaient nos grand'mères adorables en l'an de grâce 1803.

DCCIV

Chatelet. 12 janvier 1880.

LE BEAU SOLIGNAC

Drame en cinq actes et quatorze tableaux, par MM. Jules Claretie et William Busnach.

M. Jules Claretie s'était plu à faire revivre, dans un roman très intéressant et très mouvementé, intitulé *le Beau Solignac*, la société parisienne pendant les premières années du règne de Napoléon Ier; il se proposait de peindre « ces temps romanesques et pleins de fanfares », tels qu'il les avait entrevus dans les croquis de Carle Vernet et dans les romances sentimentales de M. d'Alvimare. « La France », dit M. Claretie, dans son introduction « aimait à rire à cette heure où elle ne
« redoutait point de mourir. Paris s'amusait et l'ou-
« vrier arrosait de piquette la poudre du soldat. »

Je suis convaincu qu'il eût été possible de tirer du *Beau Solignac* un drame de cape et d'épée à la mode de l'Empire, fertile en spectacles curieux pour les générations nouvelles. Mais les auteurs de la pièce, obéissant à des obligations ou à des scrupules que je constate sans les discuter, ont changé le cadre et la date de l'action, qui ne se passe plus sous l'Empire.

C'est ce qui s'appelle écarter ses atouts, puisque, de l'aveu même de M. Jules Claretie, *le Beau Solignac* est le tableau, à la fois soldatesque et pittoresque, de l'époque impériale.

En nous ramenant au Consulat, au temps des conspirations d'Arena et de Saint-Réjan, *le Beau Solignac* se rapproche beaucoup trop des perspectives déjà

explorées par l'un de ses auteurs dans *les Muscadins*, et perd presque tout son intérêt en changeant d'objectif.

Voici l'analyse des quatorze tableaux que M. Castellano vient de faire défiler devant nos yeux avec une rapidité très louable.

Le commandant Thévenin conspire, avec d'anciens officiers démissionnaires comme lui, contre le pouvoir du Premier Consul, contre le futur Empereur. Parmi les conjurés s'est glissé un Italien, agent secret de la cour de Naples, appelé le comte d'Olonna ; cet Italien, qui a séduit Thérèse, la femme du commandant, imagine de supprimer le mari en lui volant les papiers de la conspiration et en les envoyant à Fouché, ministre de la police.

Thévenin est arrêté ; on fait une perquisition chez lui, et on y trouve les lettres d'amour du comte d'Olonna à Thérèse. Fouché essaye d'arracher à Thévenin le nom de ses complices en lui donnant connaissance de la correspondance amoureuse de sa femme. Ce moyen peu délicat ne réussit pas. Thévenin est envoyé au Temple.

Thérèse, désespérée et repentante, veut se jeter à la Seine ; elle est sauvée par le colonel des hussards d'Augereau, le beau Solignac ; le colonel, enfant trouvé et soldat de fortune, était le camarade et l'ami de Thévenin ; il le fait évader, et lui promet de punir, s'il le rencontre à portée d'épée, le séducteur de sa femme, qui s'est décidée à nommer son complice.

Ce complice, le comte d'Olonna, est le propre frère d'une comtesse Andreïna, que Solignac a aimée en Italie et qui est restée passionnément éprise du beau colonel. Lorsque le colonel, qui l'a enfin rejoint, lui dit son fait et le provoque, Olonna, qui est aussi lâche que corrompu, lui tire un coup de pistolet. Solignac, blessé, est transporté dans l'hôtel voisin, qui est celui

de M. de Farge, oncle d'une jeune fille qui était destinée à Solignac par sa marraine, qui l'a élevé, Mlle de la Rigaudie.

Revenons maintenant au commandant Thévenin. Ce militaire rencontre, dans l'étroit passage de la Reine-de-Hongrie, qu'il habitait avant ses malheurs, les camarades avec lesquels il avait conspiré ; on le force à mettre l'épée à la main, car c'est lui qu'on accuse d'avoir livré les papiers à Fouché. Il ne paraît pas que cette livraison ait eu la moindre utilité pour le ministre de la police, puisque les conspirateurs se promènent librement dans les rues de Paris ; mais ces messieurs ne font pas une réflexion si simple, et ils tuent le commandant Thévenin. Le meurtre n'a d'ailleurs aucune influence sur la suite de la pièce. Le tableau suivant nous montre le jardin de Frascati, sur le boulevard Montmartre, au coin de la rue Richelieu. La comtesse Andreïna, brûlante de jalousie, a préparé un bouquet empoisonné à l'usage de Mlle de Farge qui prend des glaces avec le colonel ; son frère Olonna s'empare du bouquet et le fait porter au colonel ; alors la comtesse s'élance, arrache le bouquet des mains de celui qu'elle aime, et, se faisant enfin justice, elle respire le bouquet et meurt.

Il semble qu'il ne reste plus qu'à marier Solignac. Mais voici bien une autre guitare. M. de Farge ne veut pas marier sa nièce avec un enfant trouvé, fût-il maréchal de France ; alors la bonne marraine, Mlle de la Rigaudie, reconnaît que Solignac est son fils. Est-ce fini ? Non. Olonna essaye encore une fois d'assassiner Solignac, mais il est abattu d'un coup de feu par le maréchal des logis Castoret, le frère de lait de Solignac. Olonna, en mourant, accuse le colonel d'avoir conspiré avec le commandandant Thévenin.

On traduit le colonel devant un conseil de guerre qui le condamne à mort pendant un changement à

vue. Au moment où la sentence va recevoir son exécution sur l'esplanade des Invalides, Mlle de la Rigaudie arrive en agitant un papier : c'est la grâce de Solignac qu'elle a obtenue du Premier Consul. Le beau Solignac épouse Mlle de Farge.

Le grand défaut de cette longue aventure, c'est le décousu ; on trouve là quatre ou cinq histoires différentes qui ne tiennent entre elles que par un lien très lâche, ou même qui ne tiennent pas du tout. Çà et là de belles scènes, par exemple l'interrogatoire du commandant Thévenin par Fouché, au second tableau, et le pardon du mari au huitième.

Quant au suicide de la comtesse Andreïna, par le moyen du bouquet, et à la dénonciation *in extremis* d'Olonna, suivie d'une condamnation inexplicable par le conseil de guerre, ce sont là des inventions puériles, qui ne produisent aucun effet, faute d'être acceptées par le gros bon sens du public.

Les rôles principaux ont trouvé d'excellents interprètes. M. Angelo porte bien le dolman soutaché d'or du colonel Solignac ; mais il garde pendant toute la pièce son bonnet de police ; ne pourrait-il coiffer une fois par hasard son colback à aigrette blanche ? Ce serait plus convenable pour aller dans le monde. M. Cooper, très amusant sous les traits du maréchal des logis Castoret, n'est parvenu, dans l'avant-dernière scène, celle de la dégradation militaire, ni à remettre son sabre dans le fourreau, ni à tirer une larme de son œil. L'attendrissement n'est pas le fait de ce joyeux comique. Mme Marie Grandet joue avec infiniment d'intelligence et de dignité le rôle de la femme coupable, et c'est Mme Gabrielle Gauthier qui s'est chargée de faire supporter, à force de bonne grâce et de sentiment vrai, le rôle équivoque de la comtesse Andreïna. M. Cosset est fort bien dans le rôle sympathique du commandant Thévenin.

La mise en scène du *Beau Solignac*, sans être aussi complète que peuvent le désirer ceux qui ne tiennent pas les cordons de la bourse, a des parties très réussies. Les costumes de femmes sont exacts, jolis et variés, et ceux de Mlle Gabrielle Gauthier, par exemple, sont de toute beauté. Les décors sont suffisants, mais la figuration n'est pas assez nombreuse pour animer le vaste cadre du Châtelet. L'escadron commandé par le colonel Solignac, au troisième tableau, a évidemment perdu à la bataille les dix-neuf vingtièmes de son effectif. J'indique un moyen économique de le grossir, c'est de faire rentrer dans ses rangs un hussard pédestre qui, jusqu'à la fin, s'est obstiné à manœuvrer avec l'infanterie. C'est l'affaire d'un cheval de plus.

Je ne dois pas oublier un ballet composé dans le goût des premières années du siècle, très ingénieusement réglé par M. Espinosa, et très gracieusement dansé par quelques-uns des acteurs du drame.

DCCV

Château-d'Eau. 13 janvier 1880.

Reprise du SONNEUR DE SAINT-PAUL

Drame en cinq actes dont un prologue, par J. Bouchardy.

Le drame de Bouchardy, repris ce soir au théâtre du Château-d'Eau, n'est pas indigne qu'on le recommande à l'étude des jeunes auteurs qui sont aujourd'hui l'espoir du théâtre contemporain.

La donnée du *Sonneur de Saint-Paul* ne brille certainement ni par la nouveauté, ni par la vraisemblance,

et le style en dépasse tout ce qu'on peut imaginer de plus baroque dans l'incorrection, de plus boursouflé dans le vide.

Et, cependant, tout cela marche, tout cela semble vivre, tout cela intéresse, grâce à une science de construction vraiment étonnante, grâce au labeur consciencieux par lequel l'auteur prépare et résout les incidents multiples du problème qu'il s'est posé.

La charpente du *Sonneur de Saint-Paul* est tellement touffue qu'elle suffirait à chauffer tout une société d'auteurs dramatiques pendant un long hiver.

En revanche, l'idiome particulier que Bouchardy s'était forgé alimenterait aisément une usine spéciale de cacographie. C'est avec un plaisir inénarrable, que partagent tous les esprits délicats, amis d'une douce gaité, que j'ai retrouvé cette admirable calembredaine : « Avez-vous un frère, monsieur ? — Non. — Eh bien, « ni moi non plus... » Et cette définition, qui ferait pâlir d'effroi l'innombrable troupeau des lecteurs de journaux illustrés, grands devineurs de rébus : « Dé-« fendre d'approcher d'un cadavre, n'est-ce pas l'ense-« velir ? »

Les acteurs du Château-d'Eau ont ceci d'admirable qu'ils ne reculent devant aucun des gros ouvrages que leur impose l'obligation de renouveler incessamment leurs affiches. Ils mâchent le Bouchardy avec la tranquille résignation de marins au long cours, dévorant du biscuit plus dur que pierre et, à force de prendre leur auteur au sérieux, ils amènent le public à suivre leur exemple.

Sous la réserve, toutefois, du chapitre des accidents. Ce soir, le roi Charles II a perdu son jupon brodé au milieu d'une scène palpitante ; ce monarque plein de modestie s'est hâté de quitter la scène, et il a fallu baisser le rideau quelques instants, afin de permettre aux valets de chambre de Sa Majesté de réparer un

désordre de toilette si contraire aux traditions de la pudeur britannique. Lorsque la toile s'est relevée, le sonneur de Saint-Paul embrassait les genoux du roi ; tout était rentré dans l'ordre, et le sonneur, comme le roi, le roi comme le public, ont repris leur attendrissement au point où ils l'avaient déposé, comme un soldat reprend son fusil au râtelier lorsque revient son tour de faction.

M. Meigneux joue le rôle du sonneur de Saint-Paul avec beaucoup de talent. Il a de l'onction, de l'autorité, de la prestance, et il doublerait fort bien M. Dumaine dans quelques grands rôles de mélodrame.

MM. Dalmy, Ulysse Bessac, Belny et Mme Malardhié méritent également des éloges. La troupe est remarquable par son ensemble et décidément elle s'est conquis un public.

DCCVI

Gymnase. 16 janvier 1880.

LE FILS DE CORALIE

Comédie en quatre actes, par M. Albert Delpit.

La Comédie-Française représenta, le 12 mars 1857, une comédie en quatre actes, en prose, de M. Mario Uchard, intitulée *la Fiammina*. En voici le sujet :

Un jeune homme, un jeune écrivain, déjà célèbre, fils d'un peintre célèbre lui-même, est à la veille d'épouser la jeune fille qu'il aime ; le moment est venu pour le jeune homme de recevoir une confidence douloureuse ; sa mère, qu'on lui avait dit morte, existe encore, c'est une chanteuse illustre, la Fiammina, qui,

séparée de son mari et de son enfant qu'elle a abandonnés, est devenue la maîtresse d'un pair d'Angleterre. En apprenant que Henri Lambert est le fils de la Fiammina, la famille de M^{lle} Laure Duchâteau retire sa parole; heureusement pour les jeunes gens, la Fiammina, instruite du malheur dont elle est la cause, sacrifie son bonheur, sa fortune et sa gloire : elle se retire à jamais du monde, pour que son fils puisse être heureux. En racontant *la Fiammina,* j'ai pour ainsi dire raconté *le Fils de Coralie,* mais si les deux pièces marchent côte à côte avec le parallélisme rigoureux de deux soldats marquant le pas, un abîme moral les sépare.

M. Mario Uchard n'avait montré dans sa Fiammina qu'un des accidents les plus fréquents et les plus naturels de cette vie factice et enivrante où tant d'artistes acclamées ont oublié les modestes vertus de la femme, les austères devoirs de la mère. M. Albert Delpit a voulu aller plus loin, bien plus loin, c'est-à-dire à l'extrémité et même au delà des perspectives permises au théâtre, qui ne doit poser que des problèmes dignes de solliciter les méditations et l'intérêt des honnêtes gens.

Sa Coralie, sa Fiammina n'est ni une chanteuse, ni une comédienne; c'est une « cocotte », une courtisane; tranchons le mot, une prostituée. Comment une pareille femme a-t-elle enfanté l'homme pur, intègre et vaillant qui s'appelle le capitaine Daniel? C'est un phénomène sans explication possible, c'est une énigme sans mot. Quoi qu'il en soit, Daniel, capitaine d'artillerie et décoré à vingt-cinq ans pour sa belle conduite dans la campagne de France, va épouser M^{lle} Édith Godefroy, lorsqu'une révélation terrible éclate sur sa tête. Sa tante, qui l'a élevé, M^{me} veuve Dubois, n'est autre que Coralie, l'impudique et vénale Coralie, dont l'impure renommée est venue jusqu'aux paisibles citadins de la petite ville de Montauban.

Le mariage est rompu, et c'est Coralie elle-même qui apprend l'horrible vérité à son fils en tombant à ses genoux. Le capitaine Daniel relève la pécheresse repentante et l'attire sur son cœur en lui disant : « Tu « es ma mère, et je te respecte ; tu ne m'as pas donné « ton nom, je te donne le mien ; tu ne m'avais pas « reconnu, moi, je te légitime... »

La situation est violente jusqu'à la cruauté, mais très puissante et très belle. Le Fils naturel, de M. Alexandre Dumas, reniant obstinément son père qui veut le reconnaître, est le produit quelque peu artificiel d'une étude curieusement philosophique, mais hostile aux sentiments primordiaux de l'âme humaine. Le Fils de Coralie, reconnaissant sa mère dans la femme perdue, et, nouveau Japhet, étendant sur les hontes de la courtisane le manteau de l'amour filial, fait vibrer, au contraire, des sentiments à la fois simples et grands, où la nature et le devoir, c'est-à-dire l'impulsion du cœur et la volonté du sacrifice s'accordent pour porter à son plus haut degré l'émotion du spectateur.

Tout le succès de la pièce de M. Albert Delpit est là, et c'en est assez pour lui assurer un rang distingué parmi les jeunes écrivains sur qui repose l'avenir du théâtre.

J'aurais désiré qu'il s'en tînt là, car, pour moi et pour beaucoup de bons esprits que *le Fils de Coralie* a intéressés et émus, la pièce devait finir sur cette grande et chrétienne situation du fils accomplissant la rédemption de la mère. Coralie et Daniel devaient disparaître ensemble, ne laissant après eux que des regrets avouables et une immense pitié.

L'auteur a voulu que son héros fût heureux d'une autre façon. Mlle Godefroy, forte de son amour, déclare publiquement devant sa famille et ses amis que Daniel est son amant, et, sur cette déclaration que

personne ne saurait prendre au sérieux, M. Godefroy se croit obligé d'accorder la main de sa fille à M. Daniel, officier démissionnaire, sans fortune et sans parents. Quant à Coralie, elle est allée s'enfermer dans un couvent d'une règle sévère, d'où elle ne sortira jamais et auquel elle donne tous ses biens.

J'ai le regret de condamner ce dénoûment qui a surtout le tort grave de rabaisser singulièrement le capitaine Daniel. Comment! ce jeune héros, qui vivait naguère des bienfaits infamants de sa mère, va vivre désormais de la dot de sa femme? Je suis convaincu que M. Albert Delpit n'a pas envisagé cette conséquence du coup de tête de Mlle Godefroy; il n'y a vu qu'un effet de théâtre, et il se trouve que cet effet n'a pas le mérite de la nouveauté, puisqu'il a déjà servi dans *le Fils de Giboyer*, à la Comédie-Française.

D'un autre côté, il faut bien reconnaître que l'extravagance commise par Mlle Édith demeurerait sans résultat si l'auteur, en homme avisé, ne lui avait donné pour père une véritable ganache. Autrement, M. Godefroy, loin de se laisser forcer la main au point d'accepter pour gendre le fils d'une prostituée notoire et émérite, prierait poliment M. Daniel de sortir de sa maison; après quoi il dirait à sa fille : « Vous avez « donné ce soir une preuve évidente de dérangement « d'esprit; je vais vous confier aux soins éclairés d'un « couvent jusqu'à votre majorité; alors, si vous pen- « sez encore au capitaine Daniel, vous n'aurez plus « à attendre que cinq ans pour arriver à l'âge des « sommations respectueuses. Mais, pour mon consen- « tement, jamais. » Tel serait le langage d'un père sensé, prévoyant et vraiment tendre.

Heureusement pour *le Fils de Coralie*, le public était sous le charme, et après avoir applaudi et pleuré au troisième acte, il a paternellement accepté le quatrième.

Le succès a donc été complet, et les dissidents se sont ralliés à la masse du public pour acclamer le nom de M. Albert Delpit.

J'ajouterai que le troisième acte qui est la *master piece* du drame, contient outre la magnifique reconnaissance de la mère et du fils, une scène de comédie très jolie et très adroite, celle du contrat où le notaire Bonchamps, sans nulle intention préconçue et seulement parce qu'il se conforme aux règles prudentes du notariat, arrive à détruire la fable imaginée par la prétendue Mme Dubois et la conduit aux aveux qui détruisent l'honneur et le bonheur de son fils.

Le Fils de Coralie est extrêmement bien joué. M. Guitry, rencontrant enfin un rôle approprié à son âge et à la nature de son talent, a réalisé ce soir presque tout ce que j'avais auguré de lui lorsque je signalai à l'attention des lecteurs du *Figaro* l'élève de seize ans qui m'avait frappé au concours du Conservatoire de 1876. De la mesure, de la chaleur, des mouvements pleins de naturel et de la passion contenue, telles sont les qualités déployées par M. Guitry dans le beau rôle de Daniel. On lui souhaiterait un peu plus de voix, car on ne l'entendait guère dans une moitié de la salle, mais on l'applaudissait quand même pour la justesse de son accent et l'expression saisissante de sa physionomie.

Mme Tessandier a eu des mouvements superbes dans son personnage de mère indigne et cependant pardonnée. Chez elle cependant la pantomime est presque toujours supérieure à la diction ; elle lance avec un talent des plus remarquables les éclairs d'emportement et de colère ; elle est admirable de résignation et de honte lorsqu'elle tombe agenouillée devant son fils. Mais elle met trop souvent la force à la place de la tendresse, et il ne dépend cependant que d'elle d'arriver à un haut degré de pathétique, car, avec

ses inégalités et ses défauts, elle a su faire pleurer.

M. Landrol a été très remarqué sous les traits de M. de Monjoye; il a finement accusé cette loyale physionomie d'un galant homme, qui ne veut pas nuire au bonheur des autres, fût-ce à son profit personnel.

M. Francès, le notaire Bonchamp, n'a qu'une scène, celle du contrat : il la joue en comédien consommé.

M. Malard exagère la nullité morale du bonhomme Godefroy, qui est un homme faible et non pas un gâteux; cependant il a de la finesse.

Un débutant, M. Demanne, n'a pas paru maladroit dans un rôle d'artiste de province, absolument inutile à l'action.

Il faudra changer la robe que porte Mme Melcy, chargée du rôle d'une élégante de province. Une pareille mascarade, horrible en tout pays, vaudrait à l'habitante de Montauban qui la hasarderait une place assurée aux petites-maisons de Tarn-et-Garonne.

Mlle Reynold se montre fort gaie et fort spirituelle sous les cheveux blancs de la tante Césarine.

Mlle Édith Godefroy est représentée par Mlle Jane May ; cette ingénue, fort intelligente, dit bien et juste avec une petite voix sèche et martelée, qui rappelle le tic tac du télégraphe électrique transmettant une dépêche.

DCCVII

Bouffes-Parisiens. 17 janvier 1880.

Reprise de FLEUR DE THÉ

Opéra-bouffe en trois actes, de MM. Alfred Duru
et Henri Chivot,
musique de M. Charles Lecocq.

Après des pérégrinations diverses, *Fleur de Thé* vient de se réfugier aux Bouffes-Parisiens, sa vraie patrie. C'est le troisième théâtre parisien qu'elle aborde depuis sa naissance, puisque, après avoir vu le jour à l'Athénée en 1868, elle fut reprise en 1871 au *Lyceum Theatre* de Londres, alors dirigé par Raphaël Félix, avec ses deux principaux interprètes, feu Désiré et M. Léonce, qu'on ne saurait remplacer dans les rôles de Tien-Tien et de Kaolin.

Fleur de Thé fut, si je ne me trompe, la première étape marquante de M. Charles Lecocq sur la grande route du succès.

La pièce a paru ce soir, je ne dirai pas précisément vieillie, mais un peu vide. Elle appartient à la première manière de l'opérette. L'intrigue en est des plus légères, et les auteurs n'ont fait nul effort pour compliquer l'aventure du matelot français Pinsonnet, obligé par les lois chinoises d'épouser Fleur-de-Thé, fille du mandarin Tien-Tien, quoique cette jeune personne soit fiancée à Kaolin, le capitaine des Tigres, et que Pinsonnet lui-même appartienne déjà en légitime mariage à la vivandière Césarine.

C'est un simple canevas, qui laissait la plus large place à la collaboration personnelle des excellents farceurs qui en furent les premiers interprètes.

Désiré était « inouï », comme on disait alors, sous les traits du majestueux Tien-Tien ; M. Hittemans, qui le remplace, montre de la finesse et de la bonne humeur, mais n'a pas la moindre trace de cette fantaisie extraordinaire qui animait la voix, le visage et le geste de son prédécesseur.

M. Léonce reste seul de cette génération singulière que fit éclore la muse bouffe d'Offenbach ; et je dirais presque que lui seul c'est assez. Ce qu'il fait de ce capitaine des Tigres, doux comme un mouton et poltron comme un lièvre, est un poème de haute folie, fait pour dérider les fronts les plus moroses. Il faut dire que le personnage est le mieux partagé en calembredaines et en lazzis, dont quelques-uns sont vraiment drôles. « Ah ! je puis dire, pour me servir d'une expres-
« sion scientifique que j'ai apprise d'un voyageur fran-
« çais, que je ne suis pas veinard ! » s'écrie le pauvre Kaolin à qui l'on enlève sa fiancée. Il a aussi une sortie bien amusante lorsqu'il est chassé par Tien-Tien : « Je
« sors, mais je vais montrer comment un galant
« homme se retire en se drapant dans sa dignité, » et il s'en va, en emportant la table à thé et la théière.

Mme L. Grivot, qui joue Césarine, a de l'entrain et de la voix. Mlle Burton, qui remporta un second prix au dernier concours du Conservatoire, n'est qu'une écolière douée d'un joli petit filet de voix. M. Marcelin, qui chante Pinsonnet, manie avec adresse et avec goût la voix blanche qui caractérise les *tenorini* d'opérette.

La partition contient de très jolies choses, que M. Charles Lecocq a fort dépassées depuis, sauf peut-être les couplets en *duetto* du troisième acte : *Ah! comme il ment !* dont l'idée musicale est pleine de grâce et d'expression, et la chanson à boire dite par Mme Grivot, dont la strette est demeurée populaire. C'est du Fahrbach français.

DCCVIII

Troisième Théatre-Français. 23 janvier 1880.

LES DETTES DU CŒUR
Pièce en quatre actes en prose, par M. Delahaye.

Palais-Royal. 23 janvier 1880.

Reprise des DEMOISELLES DE MONTFERMEIL

Comédie en trois actes, de Théodore Barrière.

Le Troisième Théâtre-Français vient de manifester son activité particulière en produisant aux feux modérés de sa rampe économique une pièce vraiment extraordinaire, digne sœur cadette du *Tremblement de terre de Lisbonne* et du *Crime de Gondo,* ces deux combles. L'auteur s'est fait proclamer sous le nom de Delahaye, qui n'a rien de commun avec l'ancien très aimable secrétaire général de l'Opéra, ni avec son fils, le compositeur. Ce faux Delahaye est en même temps un faux écrivain. Il a manié jusqu'ici la lancette et non la plume. Son ouvrage dénote l'excessive inexpérience des hommes tourmentés sur le tard par les agaceries fallacieuses de la Muse, et qui peuvent s'écrier, en aggravant la confidence de Francaleu de *la Métromanie :*

Et j'avais cinquante ans quand cela m'arriva.

J'éprouve une véritable difficulté à donner l'idée de cette production insensée, dont les combinaisons seraient jugées naïves par un enfant de dix ans et dont

le style saugrenu scandaliserait les demoiselles laïques que la République se propose d'interner.

Tout ce que je puis dire, c'est qu'un jeune avocat sans causes, nommé Max Dervilie de Salmon, est l'amant de la comtesse Edmée d'Aléna, qui raconte elle-même son histoire en ces termes : « Italienne, née de « parents nobles et riches, je reçus la plus brillante « éducation... » d'où il suit que M. le comte d'Aléna a eu le plus grand tort de laisser sa femme seule à Paris.

Mais le quart d'heure de Rabelais de cette liaison coupable finit par arriver. Max s'aperçoit soudainement qu'il n'aime plus Edmée, et, comme le dit poétiquement M. Delahaye, « les cœurs éteints sont des cada- « vres qui ne produisent plus que des feux follets ». Pensée de physiologiste qui a étudié la décomposition du « gras de cadavre » dans les cimetières.

Max n'osant avouer à Edmée la faillite de son cœur, c'est un ami, M. Gustave Lefort, qu'il charge de régler le compte de la comtesse italienne. Ce Gustave Lefort est le type du fâcheux qui se donne pour mission de rendre ses amis malheureux, dans leur intérêt. On entend d'ici les cris de la comtesse ; Max, très ennuyé de tout ce bruit, prend le parti de s'empoisonner, mais il s'accorde un délai de huit jours.

Il emploie cette semaine de vacances à se promener aux Tuileries, tenu en laisse comme un simple Azor par son ami Gustave. Passe une jeune fille ravissante, mais qui porte un singulier prénom. On la nomme Volsy et elle est la fille du général de Ris. — « Voilà « la femme qu'il te faut ! » dit Gustave. « Va voir ses « parents et épouse-la ; je te donne huit jours. Si, dans « huit jours, tu n'as pas réussi, c'est que tu n'es qu'un « nigaud, et je t'accorderai licence de te brûler la cer- « velle. »

Ici nous entrons dans la phase de l'aliénation mentale. Gustave se présente en effet chez la comtesse de

Ris et lui demande sa fille sans autre préparation, comme le pauvre Gil Pérès dans *Un jeune homme pressé*. On la lui refuse ; alors il avertit M^{me} de Ris que, ayant trouvé une broche d'un « prix inappréciable » (*sic*), qu'elle a perdue, et dans laquelle est enchâssé le portrait de M^{lle} Volsy, il ne rendra le bijou qu'à M^{lle} Volsy elle-même. A la place de ces dames, j'enverrais chercher les sergents de ville ; M^{lle} Volsy préfère adresser une déclaration à ce mystificateur qu'elle voit pour la première fois, et elle donne à Max le droit de filer le macaroni d'une phrase où il caresse quelque chose comme « les suaves illusions d'un hymen dont « il ose à peine entrevoir les délices ».

Le général de Ris fait d'abord quelque difficulté d'accorder sa fille à un individu qui s'appelle Max Dervilie, mais il n'hésite plus lorsqu'il apprend que Max Dervilie s'appelle aussi de Salmon. Pourquoi ? parce qu'il est le fils d'un chirurgien-major (vous êtes orfèvre, M. Delahaye) nommé Salmon qui naguère sauva la vie du général devant la tour de Solférino. Ce brave guerrier paie ses dettes de cœur avec la main de sa fille.

Les choses iraient comme sur des roulettes, si le raseur Gaston Lefort, toujours grave et toujours inepte, ne s'arrangeait de manière à provoquer un duel entre Max et un certain comte de Mauléon qui prétendait épouser Volsy.

Ce comte de Mauléon ne manque pas d'esprit (à la Delahaye) ; en apprenant que M. de Salmon le père à sauvé le général et que Max a sauvé la comtesse Edmée, il s'écrie : « Cet homme-là a du sang de terre-neuve « dans les veines... » La querelle s'envenime, et Max s'enflamme au point de lâcher dans la figure de M. de Mauléon cette série de figures mal cohérentes : « La « pureté d'une jeune fille est une cuirasse de diamant « sur laquelle glissent les souillures ; elle défie le ser- « pent qui bave et ne mord pas. »

Le duel a lieu; Max est blessé mortellement, c'est-à-dire qu'il reçoit une piqûre dans la main droite. La comtesse propose alors à sa rivale Edmée un duel à la mort aux rats : voici deux verres d'eau, dont l'un est empoisonné et l'autre non : à qui la chance? Volsy boit courageusement et tombe en pâmoison; rassurez-vous, elle n'a bu que de l'eau pure; mais, selon la remarque pleine de sagacité que j'emprunte au nommé Max, « la crainte de la mort lui en donne les apparen-« ces ».

La comtesse s'empoisonne pour tout de bon; Max épouse Volsy, et le bon public a l'esprit d'applaudir, pour remercier M. Delahaye du genre particulier de plaisir qu'il nous a procuré.

Mme Jeanne Regnard joue le rôle de la comtesse Edmée avec talent, mais aussi avec une énergie qui dépasse quelquefois le but. MM. J. Renot, Rameau, Desclée, Barral et Mlle Bernage sont admirables de sang-froid. Ils débitent ces choses-là avec la tranquille indifférence de victimes résignées et comme accoutumées à de pareils présents.

Pendant que nous écoutions, tantôt dans un morne abattement, tantôt au milieu des éclats convulsifs d'une hilarité folle, le récit de ces aventures tragi-burlesques, le théâtre du Palais-Royal reprenait la dernière pièce de Théodore Barrière, *les Demoiselles de Montfermeil*. Ayant le regret de ne pouvoir assister à cette intéressante reprise, je suis très heureux de pouvoir au moins constater, d'après des récits fidèles, qu'elle a brillamment réussi. La pièce a fait un effet énorme, surtout le troisième acte, et, bien que l'interprétation primitive ait fait une perte sensible dans la personne de Mlle Magnier, l'ensemble en a paru excellent. Voilà, cette fois, un vrai succès d'argent qui s'annonce pour le théâtre du Palais-Royal. *Les Demoiselles de Mont-*

fermeil peuvent presque passer pour une nouveauté, la pièce, où l'on retrouve toute l'habileté scénique et tout l'esprit mordant de Théodore Barrière, ayant été interrompue au milieu de son succès en 1877.

DCCIX

Ambigu. 27 janvier 1880.

TURENNE

Drame historique et militaire à grand spectacle,
en cinq actes et neuf tableaux, par MM. Marc Fournier,
Alfred Delacour et Jules Lermina.

L'Ambigu, en annonçant un drame historique et militaire à grand spectacle, semble s'être proposé de faire une excursion sur le domaine, fatalement abandonné, de l'ancien Cirque du boulevard du Temple, ce tremplin populaire des victoires et conquêtes nationales. Le public et la critique, qui connaissent les écueils contre lesquels risque d'échouer toute tentative de ce genre, devaient se montrer disposés à l'indulgence. Beaucoup de costumes, de casques, de cuirasses, d'épées, de mousquets et de canons, des points de vue, des défilés, et des combats auraient facilement tenu lieu d'intérêt dramatique, de situation et de style.

Les auteurs de *Turenne*, à défaut d'une grande fresque historique, qui nous aurait montré les diverses phases de la vie de Turenne, mais qui aurait demandé les pinceaux d'Alexandre Dumas père et d'Auguste Maquet, se bornent à nous retracer la dernière campagne et le dernier jour de ce grand capitaine, le plus

populaire des héros français avec Duguesclin, le grand Condé et l'empereur Napoléon.

L'intrigue qui relie assez négligemment les cinq premiers tableaux repose sur l'inimitié qu'a inspirée Turenne à la fameuse comtesse de Soissons, Olympe Mancini, dénoncée par la Voisin comme une de ses clientes, c'est-à-dire comme une infâme empoisonneuse. Exilée par Louis XIV, la troisième nièce de Mazarin, la sœur de celle qui faillit devenir reine de France, conspire en Alsace avec les Espagnols, qui lui ont promis de poser sur la tête de son fils le prince Eugène la couronne de la Savoie érigée en royaume.

A la veille de livrer la fameuse bataille de Turckheim, qui sauva l'Alsace, le maréchal de Turenne veut enlever aux Espagnols le pont de Maulssen, dont la possession est nécessaire au succès de ses plans. Le maréchal confie cette mission périlleuse au jeune capitaine Robert de Lancy, qui doit, après avoir surpris le poste espagnol, faire sauter le pont lorsqu'il entendra le signal de trois coups de canon. Malheureusement pour Robert, il rencontre dans une chaumière placée à la tête du pont de Maulssen la comtesse de Soissons accompagnée par le chimiste Exili, de sinistre mémoire. La comtesse, ayant surpris le secret des ordres confiés à Robert, projette sur le brasero qui chauffe l'intérieur de la chaumière quelques gouttes d'une liqueur dont les vapeurs somnifères et anesthésiques paralysent la volonté de Robert de Lancy. Il entend le signal, mais, enchaîné par une force invisible, il ne peut donner l'ordre de faire sauter le pont. Les Espagnols reviennent en force, égorgent les Français après une vive résistance ; seul Robert leur échappe, parce qu'on l'a cru mort.

Le procédé mélodramatique qui amène cette catastrophe m'avait médiocrement plu, je l'avoue, et ne m'avait pas préparé aux émotions de l'acte suivant.

Les Espagnols, franchissant le pont que la prévoyance de Turenne voulait détruire, ont tourné l'armée française dont la perte paraît certaine. Turenne, à force d'énergie et de courage, finit par lancer ses bataillons à une dernière attaque, cette fois couronnée de succès.

A ce moment, il voit revenir le capitaine Robert de Lancy, pâle, décomposé, écrasé sous le poids de la responsabilité qu'il a encourue. Le maréchal indigné le fait arrêter et le traduit devant une cour martiale, dont l'arrêt ne peut être qu'un arrêt de mort. Un seul homme ose demander la grâce de Robert; cet homme c'est Bonnard, le secrétaire, l'intendant, l'ami du maréchal. Trouvant le chef de l'armée française inflexible, il lui révèle un secret foudroyant : Robert de Lancy, que lui, Bonnard, a élevé, n'est pas un enfant abandonné et de naissance inconnue, comme tout le monde le croit, c'est le fils adultérin de la femme de Bonnard, qui est morte en lui donnant le jour. La malheureuse s'était laissé séduire pendant une absence de son mari, et le séducteur, c'est le vicomte Henri de la Tour d'Auvergne, vicomte de Turenne, maréchal de France.

Turenne se sent profondément ému, et, cédant aux instances désespérées de Bonnard, il ordonne à celui-ci de préparer un ordre de grâce.

Bonnard vient de saisir la plume, lorsqu'on entend le roulement des tambours drapés de noir, et l'on voit défiler un convoi funèbre. Sur trois civières, portées par des grenadiers, gisent les corps de trois officiers tombés les armes à la main dans la surprise du pont de Maulssen. Ce sont les nobles et vaillantes victimes de la trahison imputée à Robert de Lancy.

« — Ah! mes compagnons d'armes! » s'écrie en pleurant le maréchal, « je vous dois bonne justice! » Et se retournant vers Bonnard : « Tu vois bien, » ajoute-

t-il, « que je ne peux pas faire grâce ! » Bonnard, accablé, n'ose contredire le grand Turenne, et la plume lui tombe des mains.

La scène est profondément émouvante, mais il ne me paraît pas que le public en ait compris ce soir toute la beauté.

Le dénoûment rentre dans les conditions de la pantomime militaire. Robert, qui attendait la mort sous les voûtes d'une casemate, en est délivré par les remords inattendus de la comtesse de Soissons, d'accord avec le dévouement de Mlle d'Albret, la propre nièce de Turenne, qui aime le chevalier Robert. Le secret de l'évasion est trahi par Exili; les sentinelles tirent sur le fugitif; les deux femmes se jettent au-devant des balles. La comtesse de Soissons seule est blessée, et le public se met à rire, car il ne croit plus au dévouement, sentiment qui paraît aujourd'hui le comble de l'invraisemblance. Robert de Lancy, à peine libre, reconquiert le drapeau pris par les Espagnols dans la surprise du pont de Maulssen, et il le dépose aux pieds de Turenne au moment même où le grand capitaine tombe mortellement frappé.

Turenne est un drame intéressant d'un bout à l'autre, malgré quelques défauts de structure. Il est certain que la révélation de Bonnard au maréchal de Turenne produirait un effet considérable si le public eût été mis dans la confidence dès le commencement. Le public jouit de la surprise qu'on fait aux personnages d'une pièce; il souffre de celles qu'on lui fait à lui-même. Sous cette réserve, on peut prédire au drame de MM. Marc Fournier, Delacour et Lermina une longue carrière.

Le théâtre de l'Ambigu s'est plu d'ailleurs à renfermer dans ce cadre patriotique les attractions variées d'une mise en scène splendide. Je signale surtout le décor de l'évasion, peint par M. Zarra, et le

décor de la mort de Turenne, peint par M. Robecchi ; ce dernier représente une redoute armée de canons sérieux, de canons qui tonnent réellement, tandis qu'au premier plan, à gauche, s'élève la tente de parade du maréchal, en velours bleu fleurdelisé d'or, sommée de l'écu de la maison de La Tour d'Auvergne et au sommet de laquelle flotte le drapeau blanc, le glorieux drapeau de Nordlingue et de Turckheim.

Les costumes sont d'une grande magnificence et d'une exactitude scrupuleuse, qui ne s'étend pas, toutefois, aux harnais des chevaux. Je signale cette petite négligence à M. Chabrillat.

L'interprétation est généralement excellente. M. Lacressonnière reproduit, avec beaucoup de dignité, de conviction et de chaleur, la grande figure de Turenne.

Mlle Lina Munte donne une physionomie étrange au personnage odieux de la comtesse de Soissons ; le dénoûment, qui ne s'accorde guère avec les détestables instincts de cette créature perverse, m'a expliqué pourquoi Mlle Lina Munte lui donne, dès le commencement du drame, moins d'emportement scélérat que de douceur et de grâce félines.

M. Gil Naza joue avec sensibilité le rôle du débonnaire Bonnard, dont le dévouement absolu pour l'homme illustre qui ne lui a pas demandé la permission de le remplacer auprès de défunte Mme Bonnard, a été jugé par les sceptiques quelque peu paradoxal.

M. Delessart joue avec plus de complaisance encore que de dignité le rôle de Louis XIV, qui n'a qu'une scène, mais qui parle en roi, c'est-à-dire en politique et en patriote.

M. Abel est un chevalier de Lancy un peu nerveux, mais en somme très convenable ; il a un très beau mouvement lorsqu'il repousse avec indignation les projets de trahison auxquels Mme de Soissons veut l'associer.

C'est M^{lle} Suzanne Pic qui joue Louise d'Albret; elle s'y montre gracieuse et touchante, sans rien perdre de la dignité qui sied à la nièce de M. de Turenne.

Citons encore MM. Auvray, Vollet, Mousseau et Gatinais, qui tiennent avec talent des rôles secondaires.

DCCX

Vaudeville. 30 janvier 1880.

LE NABAB

Comédie en cinq actes et sept tableaux,
par MM. Alphonse Daudet et Pierre Elzéar.

La comédie nouvelle, dont la représentation s'achève à une heure du matin, n'emprunte qu'une partie de sa donnée à un roman très répandu, que je n'ai ni la mission ni le désir de juger.

La pièce nous présente un personnage appelé Bernard Jansoulet et qu'on surnomme assez improprement le Nabab, puisqu'il s'est fait une fortune immense, non pas dans les Indes Orientales, mais à Tunis. Venu à Paris avec cinquante millions dans ses coffres ou ses portefeuilles, Bernard Jansoulet se voit bientôt entouré d'une nuée de parasites mâles et femelles, filles galantes, banquiers véreux, gentilshommes tarés, directeurs de théâtre en veine de faillite, journalistes experts en l'art du chant, et autres vermines.

Le millionnaire retour de Tunis est un méridional d'une nature franche et loyale, mais inculte; la naïveté avec laquelle il se laisse duper ne lui attire que le mépris des fripons élégants qui l'accusent de man-

quer de tenue. Une sorte de déconsidération inexpliquée flétrit ce parvenu, dans le salon duquel on pénètre sans se faire annoncer et même sans se faire présenter au maître de la maison. Un médecin de mine suspecte et d'actions louches, le docteur Jenkins, l'a fait entrer dans je ne sais quelle œuvre de bienfaisance, en lui montrant comme récompense la croix de la Légion d'honneur ; mais l'unique croix accordée à l'œuvre, c'est le docteur Jenkins qui l'accroche à sa boutonnière.

Le Nabab comprend alors qu'il est l'objet d'une sorte de suspicion ; on ne croit pas à la pureté de sa colossale fortune. La croix d'honneur équivalait pour lui à une réhabilitation ; celle-ci lui échappant, il lui en faut une autre. Un aventurier lui a proposé je ne sais quelle affaire de mines dans l'île de Corse ; Jansoulet l'accepte, et, grâce à l'influence ainsi créée, se fait nommer député.

Que sa situation particulière, que les préjugés que la société parisienne conçoit si facilement et qu'elle n'abjure qu'avec tant de peine, brisassent entre les mains de Jansoulet le mandat de ses électeurs, on le comprendrait, et la pièce s'engagerait définitivement dans les voies de la comédie sociale. Les auteurs ont préféré que leur Nabab se prît dans les pièges tendus sous ses pas par une certaine baronne Hémerlingue, qui n'est qu'une esclave affranchie, sortie d'un harem tunisien. Yamina a aimé Bernard Jansoulet ; une fois libre, elle lui a demandé de l'épouser et le Nabab a repoussé avec mépris son ancienne maîtresse. Celle-ci, devenue la femme et la maîtresse absolue du banquier Hémerlingue, jure la perte du Nabab, et l'on ne peut nier la légitimité de sa vengeance sinon des moyens dont elle se sert pour l'accomplir.

Mais la pièce verse dès lors dans l'anecdote et dans le mélodrame.

Un article abominable, publié dans le journal d'un misérable nommé Goëssard, vil instrument des rancunes d'un directeur de théâtre appelé Canilhac, accuse Jansoulet d'avoir tenu dans sa jeunesse, à la barrière de l'École-Militaire, un bal public doublé d'un lupanar. La Chambre des députés casse l'élection de Jansoulet, qui, cependant, est innocent. Il pourrait se disculper d'un mot, mais ce mot il ne le dit pas, car le Jansoulet infâme était son propre frère; et Bernard Jansoulet ne veut pas faire mourir de chagrin sa mère, la vieille paysanne, qui est venue de son pays pour assister aux débats du Corps législatif. La détermination de Jansoulet paraît magnanime; elle manque cependant de logique, puisque Bernard Jansoulet, n'ayant pas démenti l'accusation, reste à jamais déshonoré.

Bernard Jansoulet, avant de disparaître pour jamais dans l'oubli auprès de sa vieille mère, fait le bonheur d'un jeune homme appelé M. de Géry, en lui donnant la dot nécessaire pour qu'il épouse la fille pauvre d'un petit employé nommé Joyeuse. M. de Géry, en acceptant les bienfaits de Jansoulet, lui donne un témoignage d'estime dont le Nabab se contente.

La pièce est traversée ou plutôt coupée par un épisode très développé, trop développé, puisqu'il demeure à mes yeux une énigme sans mot.

Le Nabab est devenu amoureux d'une artiste célèbre, Félicia Ruys, qui a trouvé dans la sculpture la vogue et même la gloire, mais qui se désespère parce qu'elle aime M. de Géry et n'en est pas aimée. Le Nabab lui offre sa main et ses millions; elle les refuse. Mais le jour où elle apprend que tout espoir est perdu pour elle, puisque M. de Géry aime Aline Joyeuse, que croyez-vous qu'elle va faire? Je vous le donne en mille. Au lieu de rester honnête fille ou bien d'épouser le Nabab, elle se résout, de sang-froid, à se prosti-

tuer au duc de Mora qui lui a donné un rendez-vous. Elle va plus loin dans sa recherche insensée du déshonneur. Lorsqu'elle se présente chez le duc pour se livrer à lui, elle apprend qu'il vient de mourir. La Providence a donc fait un miracle pour la sauver; eh bien, ce miracle, elle le repousse, et elle écrit sur le livre mortuaire où s'inscrivent les visiteurs : « Félicia « Ruys, maîtresse du duc de Mora. » La conduite de Félicia Ruys est, à mes yeux, le comble de l'inexplicable, si l'on écarte l'hypothèse de l'aliénation mentale.

Qu'est-ce que ce duc de Mora, dont on répète dix fois le nom par acte, et dans le palais duquel les auteurs ne nous introduisent que pour nous apprendre qu'il est mort? J'aurais voulu ne pas le savoir et qu'on me dispensât de le deviner. Mais comme on s'est attaché à mettre les points sur les *i*, puisqu'on nous montre un décor assez ressemblant pour qu'on ne puisse méconnaître le vestibule de la somptueuse demeure qu'occupe aujourd'hui le député de Belleville, puisqu'on entend même annoncer l'hôte auguste des Tuileries venant rendre le suprême honneur à l'homme puissant qu'il avait aimé d'une affection fraternelle, on m'oblige à déplorer l'oubli de toutes convenances et de toute justice qui fait peser des insinuations outrageantes non seulement sur la vie du duc de Morny, mais aussi sur sa mort.

Ce sixième tableau a, d'ailleurs, glacé le public, non pas d'effroi, car l'effroi est un sentiment dramatique, mais de malaise et d'ennui.

Le septième et dernier tableau ne dissipe pas cette impression, puisque, à côté de la chute profonde du Nabab, nous avons le suicide du marquis de Monpavon, l'ami fidèle du feu duc de Mora.

Cependant *le Nabab* offre quelques parties intéressantes, spirituelles et bien traitées. Le second acte,

qui nous montre le salon du Nabab, peuplé par la haute bohème parisienne, a obtenu un succès presque égal à celui de ce fameux deuxième acte qui fit le succès de *l'Age ingrat* au Gymnase.

La pièce, montée avec beaucoup de recherche et de luxe, offre un spectacle vraiment piquant. Le salon du Nabab, l'exposition de sculpture au Palais de l'Industrie, l'antichambre du Palais-Bourbon et la salle des Pas-Perdus au Corps législatif, sans compter l'atelier de Félicia Ruys, qui reproduit assez fidèlement, par un anachronisme excusable, l'atelier d'une tragédienne bien connue, exciteront la curiosité.

Mais ce qui, par-dessus tout, protégera *le Nabab* et la fortune du Vaudeville, c'est le talent supérieur de M. Adolphe Dupuis. Cet excellent comédien donne au personnage de Bernard Jansoulet un relief extraordinaire et une vérité surprenante. Nous l'avons tous connu ce méridional haut en couleur, non pas bronzé mais cuivré par le soleil d'Afrique, bon enfant, bon vivant, mal élevé, brutal, emporté, mais plein de verve, d'esprit, de générosité inconsciente et native. L'accent marseillais que M. Adolphe Dupuis conserve jusque dans les effusions les plus pathétiques, loin de les affaiblir ou de les contrarier, ajoute une saveur étrange au plaisir sans pareil qu'excite en nous la vue d'un comédien consommé dans son art. Lorsque M. Adolphe Dupuis est venu annoncer les auteurs, il a été l'objet d'une ovation prolongée, qui marque le point culminant d'une carrière si bien remplie.

M^{me} Blanche Pierson s'est mesurée vaillamment avec le rôle impossible de Félicia Ruys, cette femme phénomène qui aime mieux se déshonorer pour rien, pas même pour le plaisir, que d'épouser un honnête homme qui lui offre l'honneur capitonné de millions. M^{me} Pierson a eu de très beaux moments et des intentions très fines dans l'acte de l'atelier ; mais ni Rachel,

ni M^lle Mars n'auraient fait accepter les froides insanités du dénoûment.

M. Dieudonné mérite de grands éloges pour sa spirituelle création du marquis de Monpavon, le grand seigneur gâteux, qui place la « tenue » au-dessus de toutes les vertus humaines, et qui se fait sauter la cervelle pour ne pas déchoir.

Les autres rôles sont trop nombreux pour que je m'y arrête; citons seulement M. Pierre Berton, M^mes Alexis, Hélène Monnier, Alice Lody, Saint-Marc, Monget; MM. Boisselot, E. Vois et Daniel Bac. Peu de théâtres à Paris pourraient faire concurrence à cette excellente troupe du Vaudeville, qui a donné tout entière avec un ensemble parfait.

DCCXI

Odéon (Second Théatre-Français). 31 janvier 1880.

LES INUTILES

Comédie en quatre actes en prose, par M. Édouard Cadol.

La jolie comédie de M. Édouard Cadol, qui, dès sa première apparition, fit la fortune littéraire du théâtre Cluny, était originairement destinée à l'Odéon.

La légende raconte qu'elle fut refusée par l'un des prédécesseurs du directeur actuel. L'erreur est aujourd'hui corrigée, et voilà *les Inutiles* définitivement acquis au répertoire du Second Théâtre-Français.

La pièce est trop connue pour qu'il soit besoin de la raconter ici. Elle appartient à la catégorie, qui devient très rare de nos jours, des pièces qui ne deman-

dent leur succès qu'à la leçon morale, et qui ne cherchent pas leur morale dans la peinture de l'immoralité.

Le comte Paul, Henri Potet, le marquis de Trévières, sont les types principaux, habilement variés, de ces inutiles, véritables non-valeurs sociales, qui dévorent sans rien produire; mais, loin que l'auteur les ait représentés comme de malhonnêtes gens, il a su faire au moins de deux d'entre eux des types sympathiques sans cesser d'être vrais. Les personnages de femmes ne sont pas moins heureux; George Sand n'aurait pas désavoué Pauline Mesnard, la femme, heureuse et bonne; ni Geneviève, la fille délicate et fière, qui rappelle aussi, sans la copier servilement, la Philiberte d'Émile Augier.

Parmi les scènes charmantes que renferment ces quatre actes, écrits avec une grande simplicité qui laisse transparaître les traits de l'observation la plus fine, je ne rappellerai que celle où le comte Paul met généreusement toute sa fortune à la disposition de sa sœur et de son beau-frère, dont la fortune est menacée. L'offre du comte Paul n'arrête pas les larmes de sa sœur : « — Mais, qu'as-tu donc? » s'écrie le comte. « — Ah! répond Pauline, est-ce que je pleurerais si « tu étais encore riche! » L'inutile comte Paul s'est ruiné sans même s'en apercevoir, et n'apprend sa situation que par l'exclamation involontairement échappée à Pauline.

Le public, qui gardait bon souvenir des *Inutiles,* se demandait, avec une curiosité bienveillante, quelle figure la pièce du théâtre Cluny ferait dans le vaste cadre de l'Odéon. La question se trouve résolue à la satisfaction générale. Si l'intrigue assez peu corsée, mais très suffisante pour le dessin d'une pièce qui vit surtout par la peinture des caractères, paraît un peu plus légère qu'au théâtre Cluny; en revanche, l'exé-

cution s'est élargie; des rôles secondaires sont sortis de l'ombre, et *les Inutiles* vont retrouver à l'Odéon la suite de leur vogue passée.

M. Porel joue le rôle du comte Paul avec son esprit et son talent habituels. Le rôle de Pauline Mesnard compte parmi les meilleures créations de M^{lle} Antonine; elle y met toute la dignité tempérée de grâce de l'honnête femme uniquement vouée au double amour de son mari et de son frère.

On ne saurait mieux représenter la douce et sensible Geneviève que ne le fait M^{lle} Waldteufel; cette jeune fille est en progrès constant et son succès a été très grand, surtout au quatrième acte.

M. Amaury est fort amusant dans le personnage du jeune Henri Potet, le viveur malgré lui, l'une des figures les plus originales de la pièce, et M. François joue sans charger le grotesque marquis de Trévières.

MM. Valbel, Rebel et Boudier ne doivent pas être oubliés.

DCCXII

Opéra. 4 février 1880.

Débuts de M^{lle} Jenny Howe

dans LA JUIVE

M^{lle} Jenny Howe vient de faire son début authentique et officiel dans *la Juive*, devant le public du mercredi. Soit que la direction de l'Opéra n'eût pas une entière confiance dans sa nouvelle pensionnaire, soit que M^{lle} Howe se fût fait un monstre de ces Parisiens, qui aiment à passer pour féroces, et qui sont

au fond si débonnaires, la première apparition de la débutante avait eu lieu dimanche dernier. Cette expérience, je n'ose dire *in animu vili,* quoique cela y ressemble beaucoup, a été jugée assez satisfaisante pour qu'on la recommençât avec solennité.

Et, maintenant que nous avons entendu Mlle Jenny Howe, nous ne nous expliquons ni sa propre modestie, ni la timidité de la direction à son égard.

Mlle Jenny Howe est une grande et belle personne qui rappelle, quoique sous des apparences moins juvéniles, l'ampleur physique de Mlle de Reszké. Elle possède, comme cette dernière, une voix extrêmement puissante, égale, étendue, dont le seul défaut qu'une audition unique permette de discerner, est une sonorité stridente dans les notes élevées lorsque la chanteuse pousse trop le son, ce qui lui est arrivé plusieurs fois dans la soirée, et ce qu'elle évitera facilement lorsqu'elle mesurera mieux la portée de sa voix aux exigences assez modérées quoi qu'on dise, de la salle de l'Opéra.

Une grande facilité d'émission, une sûreté constante, l'habitude de la scène, acquise sur les grands théâtres d'Allemagne et d'Italie, telles sont les qualités qui ont concilié, dès le premier abord, à Mlle Jenny Howe la faveur du public.

Quoique ses dons les plus évidents soient la puissance et la force, c'est, au contraire, dans les passages doux et tendres qu'il faut chercher ce que vaut la chanteuse comme talent et comme style. A ce double point de vue, elle m'a plus particulièrement satisfait dans les deux strophes *cantabile* dites par Rachel dans le trio final du second acte.

Il reste sans doute à Mlle Jenny Howe des conquêtes à faire dans son art; elle n'est pas « dramatique » au sens que le public français attache à ce mot; car, par un contraste singulier, les Italiens, peuple éminem-

ment passionné, ne demandent aux virtuoses d'autre émotion que celle qui naît directement de la voix, du sentiment et du style, tandis que le Français, être spirituel, positif et sceptique qui rit aux mélodrames, exige de ses chanteurs plus de pathétique et de remue-ménage qu'il n'en a jamais demandé à Frédérick Lemaître, à Bocage, à Mélingue ni à Jenneval.

Mais, enfin, sans être précisément, telle que nous l'avons vue ce soir, une tragédienne lyrique, M^{lle} Jenny Howe a tenu d'un bout à l'autre le rôle de Rachel de manière à se concilier les suffrages et à prouver du premier coup qu'elle peut rendre, dès à présent, de grands services à l'Opéra.

M. Villaret est excellent comme chanteur et comme comédien dans le rôle d'Eléazar; il a été rappelé, sérieusement, après le quatrième acte.

M. Boudouresque manque un peu de grandeur et de prestige sous la robe rouge du cardinal Brogni, et il a crié plutôt que chanté l'anathème du troisième acte; néanmoins, il est en progrès à quelques égards et s'est fait applaudir çà et là.

Par exemple, une excellente acquisition pour l'Opéra, c'est M. Laurent, le ténor léger qui faisait ce soir Léopold. Quand je lui aurai conseillé de couper sa petite barbe de garçon boucher, il ne m'en voudra pas de lui dire qu'il possède une voix charmante, forte et délicate tout à la fois, et que depuis nombre d'années jamais le rôle du piteux Léopold, prince du Saint-Empire, n'avait été à pareille fête.

DCCXIII

Chateau-d'Eau. 6 février 1880.

LA CONVENTION NATIONALE

Drame en six actes et huit tableaux,
par M. Léon Jonathan.

Les braves sociétaires du Château-d'Eau ont perdu quelque argent l'an passé en courant les succès « littéraires ». Ils essayent de le rattraper cette année en représentant un drame dédié à la clientèle révolutionnaire du docteur Clémenceau. Je crains bien que leur calcul ne soit déçu. Le « premier ouvrage dramatique de M. Léon Jonathan » a le tort irréparable d'être profondément, longuement, cruellement et indéfiniment ennuyeux. Le cas n'est pas pendable ; mais il soulève un doute auquel je demande la permission de m'arrêter un instant.

Si l'on ne considère que le nombre infini de patrie, de nation, de souveraineté du peuple, de Convention nationale, etc., qui émaillent le dialogue, et que couronne un seul et unique cri de Vive la République ! prudemment réservé pour la chute finale du rideau, on croirait aisément que l'auteur a voulu glorifier certains actes, réhabiliter certains hommes, condamnés par l'opinion de la France comme par la conscience du genre humain. Cependant, il nous montre ses révolutionnaires si platement bêtes et si bêtement scélérats qu'on se demande, avec un républicain de mes amis qui est sorti de là sincèrement affligé, si la pièce n'a pas été écrite pour nuire à la République.

C'est, je l'avoue, le cadet de mes soucis.

Il me paraît superflu de raconter l'intrigue naïve autour de laquelle s'agitent et barbotent quelques criminels de marque, tels que Danton, Robespierre, Marat, Pétion, Saint-Just, etc.

Je remarque seulement que l'auteur en prend à son aise avec l'histoire nationale qu'il prétend nous raconter. Par exemple, que pensez-vous de Danton s'écriant, avec l'accent de la sensibilité et de la vertu, comme on disait au temps des massacres, que la République punit mais n'assassine pas? M. Jonathan ignore-t-il donc ce qu'était Danton? J'ai lu ce matin même dans un journal les extraits excessivement burlesques d'un livre allemand publié à Leipzig et dans lequel l'auteur, voulant montrer qu'il connaît Paris à fond, parle sérieusement des Folies-Marigny, comme d'un de nos plus grands théâtres sur lequel Henry Murger, qu'il appelle Merger, aurait fait jouer ses meilleures tragédies. Cette bourde tudesque ne dépasse certainement pas en épaisseur celle que commet M. Léon Jonathan en mettant le langage d'un philanthrope humanitaire dans la bouche de Danton, le chef des assassins du 2 septembre.

La plus grande partie du drame est consacrée à justifier et à glorifier l'indiscipline dans l'armée. Tâche évidemment opportune et patriotique aux temps où nous vivons!

Le temps me manque pour consigner ici quelques-unes des beautés éparses dans les six actes de M. Léon Jonathan. Je n'y cueille qu'une perle : « Ah! » dit l'héroïne Emélie Barnier à son amant, le capitaine Gérard, « partez, partez vite! » — « Non! » répond-il, « je m'éloigne seulement! »

Les décors ne sont pas mal brossés et pourront être utilisés ailleurs. MM. Gravier, Meigneux Pericaud, Ulysse Bessac, Dalmy; Mmes Marie Laure, Malardhié. Louise Magnier, P. Moreau, tiennent avec talent les

principaux rôles. Signalons M. Livry, qui reproduit avec une étonnante fidélité la figure de Marat, telle que nous l'a laissée David, à la fois ignoble et tragique.

DCCXIV

Palais-Royal. 7 février 1880.

LA CORBEILLE DE NOCES

Folie en trois actes et quatre tableaux,
par MM. Henri Bocage et Alfred Hennequin.

Folie; c'est une folie. En ma qualité d'être raisonnable ou se croyant tel, j'ai la prétention de me sentir embarrassé pour décrire cet *imbroglio* auprès duquel les combinaisons des Hanlon-Lee paraîtraient de sages et correctes compositions, inspirées par la défunte école du Bon Sens. La pièce est difficile à raconter, d'abord parce qu'elle est difficile à comprendre, ensuite parce que le peu qu'on en comprend ne laisse pas que d'être embarrassant à traduire pour les oreilles délicates.

Il me souvient pourtant que le répertoire de Labiche renferme une pièce intitulée *Deux Merles blancs*, qu'il a suffi de dédoubler pour avoir l'idée première de *la Corbeille de Noces*. Mais qu'est-ce qu'un merle blanc, et qu'est-ce que la blancheur des merles peut avoir de commun avec le mariage? Considérez d'une part que le merle blanc est extrêmement rare sous nos climats, et que non moins rare est le jouvenceau qui, le jour du mariage, aurait autant de droit que sa chaste fiancée à la virginale couronne de fleurs d'oranger, et vous aurez le mot de l'énigme.

Le merle blanc, c'est le vicomte Fortuné de Bel-Air, aussi candide et aussi robuste que le Huron de Voltaire. Fortuné aime ardemment la charmante Henriette, sa cousine; cependant son tuteur, M. Fulpicius, voudrait que Fortuné se dégourdît un peu avant son mariage. On le jette volontairement dans les aventures les plus scabreuses; mais le vertueux Fortuné s'en tire immaculé, grâce à un stratagème singulier qui consiste à céder, au bon moment, à un certain prince Alfred de Dalmatie, le manteau que Joseph abandonna, dans l'antiquité, aux mains de Mme Putiphar. C'est ainsi que Fortuné sort intact des étreintes séductrices de Mlles Glycérine et Verandah.

Le prince Alfred, qui a trouvé le jeu de son goût, met galamment dans la corbeille de noces la note acquittée de la petite fête qui a mis à l'épreuve l'innocence impeccable du vicomte Fortuné.

Le côté le moins heureux de cette farce, dénuée de logique et de vergogne mais non de verve ni de gaîté, c'est la recherche d'une paternité équivoque par le gouverneur Fulpicius et son vieil ami le baron de la Glacière. Le public connaît cela pour l'avoir récemment vu dans trois ou quatre pièces qui n'ont pas réussi. Ne serait-il pas temps d'y renoncer?

Les auteurs de *la Corbeille de Noces* se sont fait justice de leurs propres mains en ne réclamant pas pour leur pièce la qualification de comédie. Le mot « folie » est un synonyme courtois des mots farce ou parade qui n'effarouchaient pas nos pères. Il n'est pas un seul des personnages qui se rattache à la vie réelle. Hommes et femmes, vieux galantins, soupirants idiots, princes de carnaval et filles de joie ne sont que des pantins secoués et jetés les uns sur les autres par des mains qu'on dirait atteintes de névrose.

Ce pêle-mêle endiablé ahurit une partie des specta-

teurs et finit par entraîner les autres. En somme, *la Corbeille de Noces*, écoutée jusqu'au bout au milieu des éclats de rire, a obtenu ce qu'on pourrait appeler un joli succès de mésestime.

La pièce est très bien jouée par MM. Montbars, Daubray, Calvin, Milher, et Raymond; le seul rôle honnête de la pièce est gentiment tenu par M^{lle} Berthou.

DCCXV

Opéra Populaire. 11 février 1880.

PÉTRARQUE

Opéra en cinq actes et six tableaux,
paroles de MM. Hippolyte Duprat et F. Dharmenon,
musique de M. Hippolyte Duprat.

L'opéra de M. Hippolyte Duprat fut représenté pour la première fois le 9 avril 1873 au grand théâtre de Marseille, que dirigeait alors M. Husson; il est donc tout naturel que le directeur actuel de l'Opéra-Populaire, fier du succès dont il avait eu l'initiative, ait entrepris de le faire consacrer par le public parisien. Ni l'Opéra, ni l'ancien Théâtre-Lyrique n'avaient voulu courir la chance de cette tentative. Bien que *Pétrarque* eût obtenu une certaine vogue dans plusieurs villes de province, ou même à cause de cela, il régnait une sorte de préjugé contre l'opéra de M. Duprat, regardé comme un produit départemental, qu'il fallait laisser aux ruraux.

L'impression de ce préjugé s'est fait sentir pendant toute la durée de la représentation d'hier au soir et

l'on ne saurait assurer qu'elle fût absolument mal fondée. Nos jeunes compositeurs, accourus en foule pour déguster l'ouvrage de leur confrère marseillais en le déchirant à belles dents, ne se montraient pas remplis d'indulgence pour les naïvetés du livret non plus que pour les gaucheries de la partition, dont M. Hippolyte Duprat supporte la responsabilité entière, en sa double qualité de librettiste et de compositeur. Je comprends, dans une certaine mesure, leur mauvaise disposition. De quoi diable s'avise un ancien chirurgien de la marine militaire, de composer un opéra en cinq actes? Pourquoi lui ferait-on bonne mine? Et voyez-vous d'ici l'accueil que recevraient nos jeunes compositeurs s'ils arrivaient un jour à l'hôpital de Toulon avec la prétention d'amputer la jambe d'un matelot tombé du haut d'une vergue? Seulement, M. Duprat est-il aussi incapable d'écrire une partition que tel de nos confrères en critique musicale d'opérer la résection d'une tête d'humérus? Voilà l'équation à résoudre, et je crois qu'elle peut profiter à M. Duprat.

Un mot d'abord sur le poème.

MM. Duprat et Dharmenon supposent que Pétrarque exilé oublie sa patrie, enchaîné qu'il est sur les bords pittoresques du Rhône par les beaux yeux de Laure de Noves. Au moment où les deux amants s'apprêtent à faire bénir leur union, elle est rompue par l'inflexible volonté de Raymond, le frère de Laure, qui, au nom de la maison de Noves, veut donner à Laure un époux noble et riche. C'est absolument la donnée première de *Lucia di Lammermoor*. Laure, Lucia; Pétrarque, Edgardo; Raymond, Ashton.

Laure se laisse sacrifier comme Lucia, mais Pétrarque, moins désespérable qu'Edgardo, se laisse emmener à Rome, où le triomphe l'attend. Ceci est bien d'un poète, car il y a quelque chose que le poète aime mieux que sa maîtresse, ce sont ses vers.

Au milieu du couronnement, qui a lieu devant le Capitole, au milieu des pompes païennes qui plaisaient tant aux Italiens du moyen âge, une femme vêtue de noir apparaît. Cette femme, que nous avions déjà entrevue sur les bords de la fontaine de Vaucluse, sans deviner ce qu'elle y venait faire, c'est la princesse Albani qui est amoureuse folle de Pétrarque. Comme elle interrompt la cérémonie, Pétrarque lui demande ce qu'elle veut. « — Te parler sans témoins ! » — Remarquez que ce dialogue étonnant a pour auditeurs et pour témoins le Sénat et le peuple romain tout entiers. S. P. Q. R. *Senatus populusque romanus*. Étrange manière de donner un rendez-vous.

Pétrarque l'accepte, on ne sait pourquoi. Ce lauréat, qui vient de recevoir trois couronnes, une de myrte pour l'amour, une de laurier pour la gloire, une de lierre pour la poésie, ne saurait être assez naïf, assez « merle blanc », comme on dit au Palais-Royal, pour ne pas comprendre ce qui l'attend, à minuit, dans les jardins de la villa Albani. Il en paraît fort surpris cependant, et se débat avec la dernière énergie contre les audaces de la princesse, auxquelles il oppose le souvenir radieux de Laure. Si cela devait durer, je ne sais pas comment cela finirait; Pétrarque laisserait-il effeuiller sa couronne de myrte ou bien administrerait-il une volée à la princesse Albani? Heureusement, l'ami Colonna, personnage énigmatique, moitié guerrier, moitié prêtre, dit le livret, arrive pour annoncer à Pétrarque la grande, la bonne, l'heureuse nouvelle; l'époux de Laure est allé de vie à trépas. Laure est veuve; elle attend son poète. Pétrarque et Colonna repartent aussitôt pour Avignon, suivis par la princesse, qui ne lâche pas sa proie.

Nous voilà transportés dans les jardins de la belle veuve, en face du mont Ventoux. Elle tient une cour d'amour. Une femme, déguisée en pèlerin, s'y pré-

sente et dénonce Pétrarque comme s'étant rendu coupable d'infidélité envers sa dame. Laure repousse avec indignation cette accusation calomnieuse; à ce moment même, Pétrarque annonce son retour en se faisant précéder par sa couronne de myrte, à laquelle il ne manque pas une feuille. [Laure, enchantée de cet emblème dont elle comprend la signification anacréontique, monte immédiatement sur sa haquenée pour aller au-devant du bien-aimé. La princesse, hurlant de rage sous sa pèlerine, confie un léger paquet de poison à l'écuyer qui l'accompagne et lui dit : « Venge-moi ! » L'écuyer part; comment s'y prend-il ? Sème-t-il des émanations délétères sous les pas du cheval ou bien offre-t-il en route à la belle Laure un rafraîchissement à la mort aux rats? On ne sait.

Le fait est que lorsque le rideau se relève sur le sixième et dernier tableau, Laure est morte.

Pétrarque, en arrivant devant une chapelle aux portes d'Avignon, entend des chants funèbres: c'est le service solennel qu'on célèbre pour Laure de Noves. Désespéré, le poète veut revoir encore une fois celle qu'il a tant aimée; mais sur les marches du portail, il aperçoit la fatale princesse, qui s'écrie : « Voilà mon « ouvrage ! » Pétrarque veut s'élancer sur elle, mais elle est protégée par le lieu saint, et lorsque la féroce Albani s'est suffisamment repue de sa vengeance, elle se poignarde. Pétrarque serait tenté d'en faire autant, si Laure ne lui apparaissait du haut des cieux et ne lui ordonnait de vivre. Il se fera prêtre pour se rapprocher d'elle.

Lorsque *Pétrarque* fut représenté à Marseille, la mort de Laure de Noves suivait immédiatement le tableau de la villa Albani. L'auteur a intercalé dans la version de Paris le tableau des jardins de Laure et de la Cour, qui alanguissent inutilement la pièce déjà si longue. Voilà une coupure tout indiquée si l'on veut

que le spectateur puisse voir, à une heure raisonnable, le dernier acte qui est le meilleur, le plus émouvant et le plus musical des cinq.

La musique de M. Hippolyte Duprat manque d'originalité dans son inspiration et de style dans sa facture. Les réminiscences y abondent et l'importance en est telle qu'il est presque incroyable que le compositeur ne les ait pas aperçues. D'autant que, chose singulière et curieuse, c'est le poète qui conduit pour ainsi dire le musicien dans le choix de ses souvenirs. Chaque identité de situation amène sa musique connue. Au lever de rideau, par exemple, Pétrarque chante son amour dans la coulisse, tandis que Colonna, sur le devant de la scène, ne songe qu'à sa patrie. C'est le lever du rideau de *Guillaume Tell*; aussi la romance de Pétrarque rappelle-t-elle la barcarolle du pêcheur : « Accours dans ma nacelle. » M. Duprat veut-il écrire une danse populaire italienne? La saltarelle de *la Muette de Portici* arrive aussitôt sous sa plume. Dans le tableau ajouté, la prétendue infidélité de Pétrarque racontée à Laure reproduit la scène connue des *Puritains*; aussitôt se dessinent les formes musicales qui caractérisent le premier finale de l'œuvre de Bellini. Enfin au dernier tableau, nous aurions été très surpris, presque déçus, si le *Requiem* chanté pour l'âme de Laure n'avait pas rappelé le *Miserere* de Verdi. Le fait est que le premier *cantabile* de Leonora en *fa* mineur a passé tout entier dans le choral des pénitents d'Avignon.

L'aspect général de la partition de *Pétrarque* est celui d'un opéra italien de troisième ordre, de Mercadante, par exemple, moins la grâce et moins la science.

Et, cependant, il faut reconnaître chez M. Hippolyte Duprat un sentiment inné de la musique de théâtre, un besoin de construire et de développer des morceaux

scéniques ayant une existence qui leur soit propre, encore que les règles de cette architecture gardent beaucoup de secrets pour lui; enfin le cinquième acte, tout entier, est écrit avec un accent tragique à l'impression duquel je n'ai su ni voulu me soustraire.

La mise en scène de *Pétrarque* comporte quatre beaux décors qui représentent très fidèlement le château des Papes, la fontaine de Vaucluse, le Capitole à Rome et les murs fortifiés d'Avignon.

L'exécution est généralement satisfaisante. M. Warot tient le rôle principal avec beaucoup de talent; il nous a tous émus avec les deux strophes désolées qu'il chante devant le cercueil de Laure. M. Warot a coupé sa moustache pour mieux ressembler à Pétrarque; il n'arrive à ressembler qu'au joyeux Daubray. Ce sacrifice était inutile. Puisque le livret donnait à Pétrarque l'épée que cet illustre chanoine n'a jamais portée, la moustache aurait passé sans plus de protestation.

Deux basses, inconnues du public parisien, M. Doyen et M. Plançon, ont débuté avec succès. M. Doyen possède une voix de baryton énergique et forte qui rappelle celle de Graziani; il devra se corriger d'un léger blèzement. M. Plançon, qui arrive de province, devra, lui, modérer ses mouvements et ses effets plastiques. Sa voix est fort étendue et fort souple.

M^{lle} Perlani est une chanteuse dramatique dont la fougue est conduite et modérée par une grande expérience de la scène. Elle a chanté avec beaucoup d'art un air ou plutôt une romance en deux couplets ajoutée pour elle par M. Duprat.

Il fallait une jolie personne pour représenter Laure de Noves; c'est à quoi suffit M^{me} Jouanni, dont la voix, assez brillante dans le registre aigu, est nulle dans le bas et sourde dans le *médium*. Dans ces conditions, et pour alléger le spectacle, il faudrait couper l'air de

bravoure du second acte. Ce sont des choses qu'un Meyerbeer peut écrire pour une Dorus ou un Gounod pour une Carvalho, mais qui mettent également dans leur tort et M. Duprat et M^{me} Jouanni.

DCCXVI

Athénée-Comique. 13 février 1880.

BRIC-A-BRAC

Revue en trois actes et dix tableaux, par MM. Monréal et Savard.

Il est bien connu, bien entendu, bien acquis que toutes les revues sont coulées dans le même moule, comme les gaufres du parc de Saint-Cloud. Comment se fait-il donc que les unes soient croquantes, légères, affriolantes et spiritueuses au goût, tandis que d'autres ne valent pas leur pesant de pain d'orge? Le moule n'est rien, c'est la façon de préparer la pâte qui fait tout le mérite de ce joli dessert.

La pâte de MM. Monréal et Savard est un peu lourde, et volontiers ils remplacent l'eau de fleurs d'oranger par des condiments plus rudes au palais. La gaudriole change de nom lorsqu'elle n'est relevée ni d'esprit ni de sel. Il faut, même en chansons, de l'esprit et de l'art, a dit Boileau; l'art ne va pas sans la finesse, sans la mesure ni sans quelque respect des pudeurs du public.

Ces réserves faites, on rencontre çà et là des choses amusantes dans le *Bric-à-Brac* de l'Athénée. Je citerai par exemple le ballon captif après sa chute, la soirée au faubourg Saint-Germain dans un salon que les de-

moiselles du « naturalisme » ornent de leur présence, et aussi une scène, qui, traitée avec plus de soin, fût devenue le « clou » de la revue. Je veux parler de la voiture de déménagement, échouée au bout du Champ-de-Mars, pendant la grande tourmente de neige, et que Mme la capitaine Mouillard et son sauveur Bric-à-Brac ont transformée en une sorte de wigwam où ils font l'amour et la cuisine.

La revue finit par l'inévitable défilé des théâtres. M. Donval imite curieusement la basse timbrée de M. Dumaine et le *sopranino* de Mme Céline Chaumont. La palme des imitations appartient à Mme Berthe Legrand, qui reproduit spirituellement les intonations, les gestes et les sourires de Mmes Desclauzas, Mily Meyer et Théo. Quant à Mme Judic, pas d'apparence. C'est en entendant chanter par une autre qu'elle la chanson du colonel de la *Femme à papa*, qu'on apprécie le mieux l'art exquis de Mme Judic.

La parodie du *Fils de Coralie*, par MM. Duhamel et Mme Bade, a été fort goûtée. La situation créée par M. Delpit est si forte qu'elle intéresse même sous les travestissements qu'on lui impose.

On a beaucoup applaudi un rondeau délicatement chanté par Mme Bade en l'honneur de la charité, à propos de l'utile création des asiles de nuit.

Mme Chantelle, qui a pour spécialité à l'Athénée de doubler Mme Macé-Montrouge, n'a ce soir que de petits bouts de rôle où elle montre des qualités de franchise et de gaîté. Mlles Blanche Delaunay, Cécile de Gournay et Rose Mignon peuvent encore être citées.

Mais que dire des pauvres petites créatures dont les voix, plus fausses que des serinettes éclopées, ont développé chez le public des transports d'hilarité qui rappelaient les belles soirées du théâtre Taitbout ! Je n'oublierai jamais le petit charivari à deux voix, pour lequel le public a trouvé tout de suite le nom signifi-

catif de duo des citrons. Les deux coupables s'appellent, sur l'affiche, Mlle d'Albe et Mlle d'Arc. La noblesse française manque donc de maîtres à chanter?

Bric-à-Brac, avec ses changements à vue et ses jolis costumes, ne laisse pas que d'être un spectacle amusant, que M. Montrouge conduit avec sa verve coutumière.

DCCXVII

Comédie-Française. 16 février 1880.

DANIEL ROCHAT

Comédie en cinq actes en prose, par M. Victorien Sardou.

La comédie de M. Victorien Sardou triomphera-t-elle des mécomptes d'une première soirée? L'avenir seul peut répondre à cette interrogation. Mais ce qui est acquis dès le premier jour, c'est que *Daniel Rochat* figurera comme un document de haute importance dans le dossier de la question religieuse et sociale qui s'est ouverte par l'avènement de la République actuelle.

Cette question, complexe dans ses manifestations diverses et dans ses détails, se résume en une formule très simple : suppression de toute croyance et de toute influence religieuse, élimination de Dieu. L'enfant ne recevra plus l'eau lustrale, l'agonisant ne sollicitera plus l'onction des saintes huiles, les prières ne descendront plus jusqu'au fond de la tombe béante du mort. Entre ces deux termes de la vie humaine, l'homme et la femme se rencontreront et s'uniront, au gré de leur intérêt, de leur passion ou de leur caprice du mo-

ment; le mariage, devenu l'analogue d'un bail indéterminé, que chaque partie pourra résilier sans prévenir l'autre six mois d'avance, perdra le caractère indissoluble qu'il tient du Code civil et le caractère sacramentel que lui impose l'Église, pour se réduire à l'état de concubinage civilement reconnu.

Tel est le milieu contemporain dans lequel M. Victorien Sardou a voulu pénétrer, du droit qui appartient au penseur et à l'écrivain de peindre son siècle pour l'intéresser, l'émouvoir et l'éclairer avec sa propre image.

Entre tant d'éléments divers, qui ne convenaient pas tous également à la perspective du théâtre, M. Victorien Sardou a dû faire son choix, et ce choix s'est porté avec une sagacité peu commune sur le cas le plus intéressant non seulement pour le penseur, mais aussi pour la foule, puisqu'il met aux prises la passion et la foi, les entraînements de l'amour et les impérieux commandements de la conscience.

Je n'ai pas la prétention de deviner comment est née, dans l'esprit de M. Sardou, la première idée de sa comédie, et je n'ai pas eu l'occasion de le lui demander. Je ne serais pas étonné, cependant, qu'elle ne s'appuyât, par un phénomène de « cristallisation » plus ou moins inconsciente, sur une solution judiciaire dont je ne garde moi-même qu'un souvenir assez confus, du moins quant aux circonstances particulières et quant à la date, qui cependant est encore assez récente. Après la célébration d'un mariage à la mairie, l'époux avait refusé de se rendre à l'église; la mariée protesta immédiatement qu'elle ne se considérerait pas comme la femme de celui qui venait de lui donner son nom tant que l'Église n'aurait pas béni leur union. Le mari résista; une demande en séparation fut intentée, et la cour appelée à statuer souverainement prononça la séparation au profit de la femme, consi-

dérant que le refus par le mari de faire consacrer son mariage dans les formes prescrites par le culte que professait celle-ci, constituait à son égard une « injure grave ». Changez un seul mot à ce résumé judiciaire, et transportant la scène de France en Suisse, lisez « divorce » au lieu de « séparation », vous connaîtrez la donnée fondamentale de *Daniel Rochat*.

Dans un pareil plan, qui se recommande tout d'abord par l'unité et la simplicité, on voit naître comme d'eux-mêmes les développements qui permettent à l'auteur d'aborder la discussion, ou tout au moins l'exposition de doctrines opposées, dont le choc fait presque tout l'intérêt de notre existence présente. Le difficile, c'était de dramatiser la controverse, d'incarner les théories dans la substance de personnages pleins de vie et de passion, en un mot, pour employer une expression de la science moderne, de transformer la chaleur en mouvement. Telle était la tâche de l'auteur dramatique ; c'est en pleine connaissance des difficultés qu'elle présentait que M. Victorien Sardou a su l'aborder, et il y a dépensé toutes les ressources de son art, à la fois plein d'audace virile et de ruses permises.

L'action s'ouvre à Ferney, c'est-à-dire à deux pas de la frontière suisse, dans le salon du château illustré par Voltaire. On va célébrer le centième anniversaire de la mort du grand homme. On attend un discours du célèbre orateur et député français, M. Daniel Rochat, l'une des plus fortes têtes de la libre pensée. Daniel Rochat est en retard ; on sait seulement par les journaux qu'il parcourt la Suisse depuis trois semaines, sous un nom d'emprunt, en compagnie de deux jeunes sœurs anglo-américaines, miss Léa et miss Esther Henderson. C'est ce que, du reste, Daniel vient raconter lui-même à son secrétaire et confident, le docteur Bidache, un de ces dangereux thuriféraires entre les mains desquels l'homme politique le plus fortement

trempé ne tarde pas à devenir un jouet, en même temps qu'une exploitation productive. Daniel a rencontré les deux Anglaises; il s'est épris de l'aînée, miss Léa; cependant, il ne s'est pas encore déclaré; miss Léa ne connaît pas encore le vrai nom de son compagnon de voyage. Elle paraît exempte de préjugés, et elle professe hautement les principes de la liberté à l'américaine. Cependant, cette riche héritière ne s'effarouchera-t-elle pas de la renommée qui s'attache au nom de Daniel Rochat? Car Daniel Rochat n'est pas seulement un libre penseur, il est l'adversaire de toutes les superstitions et de toutes les religions, pour lui c'est tout un; en un mot, Daniel Rochat est un athée, et son rôle politique est de faire rentrer à jamais le spectre noir dans les légendes du passé. Cependant l'heure est arrivée; Daniel prononce un éloquent discours devant le buste de Voltaire, et c'est ainsi que son *incognito* est déchiré pour miss Léa, qui, subjuguée par l'éloquence de Daniel, entend et accepte, avec la déclaration de son amour, l'offre de son cœur et de sa main.

Tous les personnages se trouvent réunis, à partir du second acte, dans la petite ville de Versoix, sur le lac de Genève, d'abord chez mistress Pauwers, la tante des demoiselles Henderson, puis chez un de leurs voisins de campagne, un savant suisse, nommé M. Fargis.

Le mariage, aussitôt conclu, va se célébrer à l'instant même, car Daniel est rappelé par ses amis politiques pour prendre part à une discussion importante, et sa présence à la Chambre est jugée par eux indispensable. Daniel est radieux; il n'a pas cru nécessaire de discuter avec miss Léa et sa tante la forme du mariage, car ces dames, qui sont protestantes, paraissent si éloignées de toute pratique religieuse et ennemies de toute vaine cérémonie, que Daniel n'a conçu aucune inquiétude sur ce point. Le maire de Versoix

vient remplir les formalités légales au domicile même de mistress Pauwers. Pendant qu'on rédige l'acte, les conversations mondaines remplissent le salon de leur élégant caquetage, et une jeune Américaine fort évaporée, miss Arabella Bloomfield, tapote sur le piano une mélodie hongroise, persane ou havanaise, qu'elle a entendue la veille dans un concert. Bref, ce mariage civil manque absolument de solennité. Miss Léa, elle-même, signe l'acte d'un air indifférent, à ce point qu'il étonne même les personnes présentes. Daniel lui prend les mains et lui exprime sa joie. « Ma bien-aimée Léa !
« voyez si j'avais raison de vous dire que tout pouvait
« se faire rapidement. C'est si vite fait, cette cérémonie !
« — Oh ! cérémonie ! » répond Léa, « comme hier, la
« signature du contrat ! »

Là-dessus entre un homme vêtu d'une lévite noire à col droit, et cravaté de blanc. « — Qui est ce monsieur ? » demande Daniel. « — Ma tante ne vous l'a pas
« dit ? » répond tranquillement Léa, c'est M. Clarke,
« notre pasteur, celui qui nous mariera tantôt. » Daniel reste saisi. Le voilà menacé d'une cérémonie religieuse, car la réponse de Léa est bien claire : elle a eu beau signer sur le registre de la mairie ; elle ne se sait pas mariée !

Après le déjeuner, pendant lequel il s'est montré gravement préoccupé, — ceci est le troisième acte, — Daniel tient conseil avec son ami Fargis et le docteur Bidache. Fargis conseille sagement à Daniel Rochat d'aller au temple, puisque Léa le veut. Mais Bidache s'y oppose : « Tout l'en empêche ! » s'écrie-t-il ; « ses
« opinions, ses écrits, ses discours, son passé, l'ave-
« nir ! Ses électeurs, mes articles. Un pareil démenti
« à tout ce qu'il a dit, dira ou peut dire ! Nous, aux
« pieds des autels, un enfant de chœur, lui, Rochat ?
« Moi, Bidache ! Eh bien ! merci, on m'a assez jeté au
« nez mon gamin, qui est chez les Frères ! » Daniel se

range à l'avis de Bidache. Fargis insiste cependant par ces remarquables paroles : « Ne commets pas dans ta « maison la faute impardonnable que tu as commise « ailleurs; n'y soulève pas la question religieuse ! » Mais Daniel est très décidé : « Pas de concession ! c'est « par là que l'Église tient nos femmes; il est temps « que les gens tels que nous donnent l'exemple de la « rupture brutale et définitive. On nous suivra. » D'ailleurs, il ne sait pas au juste l'importance que miss Léa attache elle-même à cette cérémonie. Il le lui demande dans un entretien particulier. Au premier abord, Léa s'étonne; elle ne comprend pas, mais lorsqu'elle a compris, elle accuse nettement sa résistance et son dissentiment. Fille d'un Anglais et d'une Américaine, elle possède les instincts de sa double origine; elle veut, comme Daniel, l'humanité heureuse et libre, mais chrétienne et non pas athée.

Les deux convictions opposées s'enflamment par la contradiction; plus Daniel s'enfonce dans les affirmations téméraires d'une négation absolue, plus Léa s'élève vers les régions spiritualistes de l'espérance et de la foi. La rupture est imminente; elle s'accomplit : Daniel refuse publiquement d'accompagner Léa au temple et miss Léa refuse de suivre à la maison conjugale celui qu'elle ne saurait considérer comme son époux devant Dieu. Il ne reste plus à Daniel qu'à se retirer en menaçant de faire valoir ses droits légaux.

Mais le soir venu, Daniel, désolé, essaye d'obtenir un entretien immédiat que miss Léa, à raison de l'heure avancée, ne veut lui accorder que pour le lendemain. Daniel s'introduit alors clandestinement dans l'appartement de Léa; l'époux sincèrement épris essaye de conquérir sa femme en lui tenant le langage de l'amant. Léa sent le danger, mais elle aussi voudrait se donner à celui qu'elle aime. Au milieu des transports de la passion qui déborde, la discordance

des sentiments reparaît comme d'elle-même : « — Res-
« tons ici, ma chère âme, avec notre amour, dont je
« ferai le seul culte de toute ma vie. — Ne blasphème
« pas, mon Daniel; il n'y a pas d'amour sans Dieu!
« — Tu vois bien que si, puisque je t'aime! » Léa
résiste encore : — « Ah! tu ne m'aimes pas! » s'écrie
Daniel. — « Je ne t'aime pas! Je ne l'aime pas! La
« terre lui suffit à lui! On s'aime, on meurt, et tout
« est dit! Et pour moi, ce n'est pas assez de toute une
« vie d'amour, j'y veux l'infinie durée, et je ne l'aime
« pas! Je ne t'aime pas, et je te veux ici, là-haut et
« partout à moi, et toujours! Ose donc parler de ton
« amour qui admet une fin, devant le mien qui se veut
« éternel, et compare-la donc, ta passion qui rampe,
« à ma tendresse qui a des ailes! » Daniel à demi vaincu,
ébloui, enivré par la mystérieuse obscurité de la cham-
bre nuptiale qu'il entrevoit à travers la glace sans tain,
consent à aller chez le pasteur Clarke, dans la maison
duquel brille encore de la lumière. Il n'y aura pas de
témoins. Léa s'y résigne; mais Daniel veut plus, il de-
mande le secret, et Léa se révolte : « — Que je me ca-
« che de t'épouser devant Dieu, comme d'un crime?
« Que je m'associe à ce mensonge, à cette lâcheté? Ja-
« mais! Renie ta foi, si tu veux, j'atteste la mienne. Je
« suis chrétienne et je ne m'en cache pas, je m'en
« fais gloire! » Tout est fini. Daniel refuse encore une
fois le bonheur qui lui est offert, et Léa s'évanouit.

Le lendemain matin, tout le monde ayant compris
qu'il faut couper court à une situation intolérable, le
docteur Bidache imagine de recourir à la loi fédérale,
qui permet le divorce pour cause d'atteinte grave au
lien conjugal et de dissentiments sur la religion. Dans
la pensée du docteur, si Léa refuse de signer, c'est
qu'elle renonce à ses exigences; dans le cas contraire,
Daniel Rochat rentrera libre à Paris, après avoir réalisé
tout le programme conjugal du docteur : mariage civil

et divorce. Daniel se reprend à espérer, mais il est trop tard ; le charme est rompu ; Léa comprend qu'elle s'est trompée sur Daniel comme Daniel s'est trompé sur elle, et le divorce s'accomplit. On peut supposer que, dans un avenir peu éloigné, elle retrouvera un époux plus digne d'elle dans la personne de son cousin le très sage, très correct et très dévoué Charley Henderson.

Ce dénoûment, le seul que la logique indiquât et que l'auteur n'aurait pu éviter qu'en tombant dans les banalités d'un replâtrage qui n'aurait satisfait personne, a déconcerté le public. Déjà, quelques symptômes d'hostilité s'étaient manifestés au deuxième acte ; un spectateur avait cru comprendre qu'on se moquait du mariage laïque, et avait crié : « Vive l'état « civil ! » cri bizarre auquel on avait répondu par cette exclamation joyeuse : « A la porte les sous-préfets ! » Peu à peu les signes d'improbation se sont multipliés jusqu'à prendre les proportions d'un orage au milieu duquel M. Delaunay a eu beaucoup de peine à faire entendre le nom de M. Victorien Sardou.

La pièce est donc tombée ; en fait, cela est incontestable. Cette chute est-elle définitive ? Il est permis d'en douter.

La part de la critique raisonnable et désintéressée est facile à faire. Il est évident, laissant de côté les menus détails et les pointilleries, que le conflit qui divise irrémédiablement Léa Henderson et Daniel Rochat n'aboutit au divorce que par une raison majeure : ces gens là ne s'aiment pas ; s'ils s'aimaient, il s'en trouverait l'un des deux qui se sacrifierait à l'autre ; la femme, je ne le souhaiterais pas, car la femme qui renoncerait volontairement à la sanctification de son mariage selon sa foi, inspirerait au public un sentiment qui ne serait pas précisément celui de l'estime, car il s'attache à l'épouse chrétienne une dignité morale qui manque aux autres femmes. M. Victorien Sardou

a si bien pressenti l'objection qu'il a fait naître l'affection mutuelle de Léa et de Daniel d'une rencontre fortuite. Daniel a été saisi par la beauté, par le charme de miss Léa, comme Léa par l'esprit, l'éloquence et le prestige de Daniel. C'est un mariage de grand chemin. Mais une si habile précaution, en rendant plus vraisemblables la désillusion soudaine et la rupture, enlève tout caractère sérieux à leur prétendue passion. Daniel et Léa se sont mutuellement désirés; mais au premier obstacle, ils ont réfléchi chacun de son côté; Léa n'a pas voulu se soumettre à une condition humiliante pour elle, blessante pour ses croyances; Daniel n'a pas voulu rompre avec ses amis politiques et compromettre son avenir.

Ceci est malheureusement observé sur le vif; mais il arrive ceci, c'est que Daniel Rochat, en tant que personnage de théâtre, après avoir été d'abord un sujet d'étonnement pour le public, ne tarde pas à devenir pour lui un objet de mépris et de risée.

Sans chercher à soulever une polémique irritante à propos des incidents de cette soirée mouvementée, il m'est permis de constater un fait indiscutable, c'est que, sauf de petits groupes qui paraissaient animés d'opinions préconçues, la masse du public, qui écoutait avec une entière bonne foi, avec un désir marqué de bienveillance et qui avait applaudi avec entraînement le premier acte de la pièce, animé, vivant, charmant d'un bout à l'autre, n'a pas tardé à prendre Daniel Rochat absolument en grippe. M. Victorien Sardou n'avait pas compté là-dessus. Il avait voulu présenter, dans son républicain athée, un homme absolument droit, sincère, convaincu, pour l'opposer à la conviction non moins ardente et non moins sincère de la protestante Léa.

Mais l'athéisme absolu est en soi quelque chose de si manifestement contraire non seulement aux senti-

ments innés du public, mais au bon sens lui-même et à la raison pure, que Daniel Rochat n'a pas tardé à lui apparaître comme une espèce de maniaque, comme un infirme, au cerveau duquel manque la bosse de la causalité, et, ce qui l'achève de peindre aux yeux de la plus belle moitié du genre humain, comme un amoureux transi, somme toute, tranchons le mot, comme un imbécile. Le portrait, si peu flatté qu'il soit, est d'une ressemblance criante et qui a fait crier ceux qu'il n'ennuyait pas.

Certaines lenteurs, certains développements ingénieux, mais excessifs, d'autant plus sensibles qu'ils se produisent dans une action qui, du troisième au cinquième acte, tourne toujours sur elle-même pour revenir au point de départ, ont produit à la fin une lassitude qui a livré la pièce aux vengeances de ceux qui ne pardonneront jamais à M. Victorien Sardou le succès de *Rabagas*. Chose curieuse ! C'est l'aventurier Rabagas qui a réussi; c'est l'honnête Daniel Rochat que l'on conspue; d'où il semblerait que le sentiment général comprend mieux ce genre d'homme sous la première forme que sous la seconde.

Il n'en reste pas moins profondément regrettable, j'oserai dire douloureux, qu'une pièce de cette envergure, de cette hauteur et de cette audace, ait subi l'affront des sifflets sur notre première scène française.

Il ne se passe pas de jours qu'on n'entende ou ne lise des déclamations plus ou moins ampoulées sur notre décadence dramatique. Relever le niveau de l'art n'est plus seulement le souhait de quelques censeurs moroses, *laudatores temporis acti;* l'autorité publique en a fait sa devise. Mais qu'une œuvre sévère, patiemment conçue et exécutée en dehors des voies frayées et des banalités courantes, vienne à se produire hardiment, ah ! comme on la reçoit ! comme on

la raille! comme on la reconduit à coups de pierres! comme on la fait vite dégringoler à ce niveau, qui se trouve décidément n'être que la plus basse marche de l'art!

Pour moi, aussi loin d'un enthousiasme irréfléchi que d'une lâche soumission à des arrêts trop rigoureux pour être justes, je ne crois pas que le dernier mot ait été dit ce soir sur *Daniel Rochat*.

Parmi les motifs qui autorisent à espérer que le public de la Comédie-Française reviendra sur les impressions peu mesurées de la première représentation, il faut compter certainement l'interprétation hors ligne de la pièce.

M. Delaunay, portant le lourd fardeau d'un personnage supérieurement tracé, mais qui n'est ni aimable, ni spirituel, ni élégant, ni bien élevé, ni par conséquent intéressant, a déployé d'admirables qualités de composition, auxquelles, d'ailleurs, tout le monde a rendu pleine justice. Si Daniel Rochat a soulevé des explosions de colère et de mépris, M. Delaunay n'a recueilli que des témoignages de sympathie personnelle pour son grand et sérieux talent.

M. Thiron dessine avec une réalité étonnante la figure du docteur Bidache, l'ennemi personnel du nommé Dieu.

Un compliment spécial est dû à M. Laroche, qui joue avec un ton parfait et une cordialité attendrie le rôle de l'honnête Charley Henderson. Il n'y a pas de petit rôle pour un artiste intelligent et zélé.

C'est M^me Jouassain qui s'est chargée de faire vivre la plaisante figure de mistress Pauwers, la protestante aux bonnes œuvres, grande distributrice de remèdes aux pauvres et de brochures moralisatrices aux impies.

M^lle Jeanne Samary n'a qu'une scène qu'elle joue au naturel; Arabella Bloomfield qui fredonne des mélodies havanaises ou hongroises pendant le mariage et

qui emprunte l'écharpe du maire pour en essayer l'effet sur sa toilette, n'est-ce pas elle-même, vue par un de ses côtés familiers?

Je n'ai pas parlé d'une petite sœur de miss Léa, Esther Henderson, qui traverse l'action sans s'y mêler, mais qui est le rayon de soleil et de joie de cette pièce un peu triste. Mlle Baretta a fait de ce joli rôle une de ses meilleures créations. On n'est ni plus franchement spirituelle, ni plus naïvement ingénue.

N'oublions pas M. Febvre, qui remplit avec conscience le rôle du raisonneur Fargis.

Mlle Bartet débutait dans le rôle considérable de miss Léa Henderson. Que dis-je, débutait? Mlle Bartet n'avait pas fait dix pas et n'avait pas prononcé dix paroles sur la scène de la Comédie-Française, qu'elle était de la maison, et du plus haut bout de la maison. Ne parlons donc plus de début. Mlle Bartet a conquis ce soir sa place, la première à coup sûr dans la comédie, avec une autorité qui défie toute compétition. Pleine de distinction, de naturel et de finesse, charmante sous de délicieuses toilettes, d'autant plus exquises qu'elles dissimulaient leur élégance sous une apparente et aristocratique simplicité, Mlle Bartet a réalisé de la façon la plus complète le type rêvé par M. Victorien Sardou. C'est surtout dans la belle scène d'amour du quatrième acte que Mlle Bartet a montré sous son jour le plus favorable un talent qui comporte à la fois l'énergie et la grâce, et qui sait exprimer d'irrésistibles séductions en gardant la plus délicate des mesures, la chasteté dans la tendresse.

Tous les interprètes de *Daniel Rochat* ont été rappelés comme ils le méritaient, mais le public a fait dans l'ovation générale une part spéciale à Mlles Bartet et Baretta.

DCCXVIII

Odéon (Second Théatre-Français). 23 février 1880.

VOLTAIRE CHEZ HOUDON

Comédie en un acte en vers, par M. Georges Duval.

La scène se passe dans l'atelier du sculpteur Houdon, au mois d'avril 1778, au lendemain de la représentation d'*Irène*, où la cour et la ville saluèrent Voltaire d'une acclamation triomphale. Houdon achève le buste du grand homme; mais il n'est pas content de son œuvre, n'ayant pu saisir encore la fine ironie du rire voltairien.

L'auteur de la comédie nouvelle me permettra de ne pas accepter sans réserve son jugement esthétique sur le rire de Voltaire; ce n'est pas un sourire finement ironique que Houdon lui-même a placé sur les lèvres de son héros : c'est une sorte de rictus amer, une grimace diabolique incrustée à demeure dans les muscles zygomatiques du plus impitoyable des railleurs.

Mais le Houdon de M. Georges Duval voit les choses autrement, et M. Georges Duval nous dépeint un Voltaire plein de bonhomie, qui n'est pas tout à fait celui de l'histoire.

Depuis quelques jours, Voltaire est triste, et son sculpteur n'a pu trouver l'instant propice pour donner le coup de pouce final. Heureusement Mme Vestris, la tragédienne, et Lise, une jeune protégée de Houdon, se trouvent réunies dans l'atelier lorsque Voltaire y vient donner sa dernière séance. Les deux femmes rappellent au vieux poète les péripéties de cette grande soirée d'*Irène*, où les acclamations des specta-

teurs, réunis dans la salle des Tuileries, furent entendues jusque sur la rive gauche de la Seine par les promeneurs du quai des Théatins.

> Mais après, quelle joie et quelle douce ivresse!
> Vous montez l'escalier et le public s'empresse,
> Se disputant l'honneur de soutenir vos pas;
> ... C'est celui-ci, qui s'écrie en délire :
> Oh! laissez-moi baiser la main qui fit *Zaïre*!
> Puis, bientôt, celui-là qui vous prend l'autre main
> Et vous nomme en pleurant l'ami du genre humain...

Voltaire s'anime à ce souvenir glorieux, les traits contractés du vieillard se détendent, le rire est trouvé et d'un dernier coup d'ébauchoir Houdon achève son œuvre.

Lise, qui a su faire rire l'octogénaire, épouse Duclos, l'élève de Houdon, et le sculpteur dote les deux jeunes gens.

L'idée de cette petite comédie, qui a tout l'air d'un à-propos écrit pour quelque anniversaire de Voltaire, est ingénieuse et a réussi.

Les vers de M. Georges Duval ont plus de facilité que de correction; mais il y circule une chaleur sincère et convaincue, et le récit fait par Voltaire des persécutions qui ont troublé sa vie a du mouvement et de la vérité.

M. Pujol s'est consciencieusement grimé d'après la belle statue qui fait l'un des principaux ornements du musée de la Comédie-Française. Il joue le rôle de Voltaire avec beaucoup de mesure, de justesse et de tact.

M. Rebel, Mmes Samary et Raphaëel Sisos complètent un ensemble fort agréable.

La pièce nouvelle était finie à dix heures et demie, et nous avons pu voir, en repassant les ponts, les illuminations du pavillon de Flore, où M. Herold donnait une fête, se refléter sur les ruines des Tuileries, à tra-

vers lesquelles Voltaire lui-même ne retrouverait pas le vestige des murs qui furent, il y a un peu plus d'un siècle, les muets témoins de son couronnement.

DCCXIX

Opéra Populaire. 28 février 1880.

Représentation de M^me Patti.

IL TROVATORE

Le *fiasco* de la représentation de *il Barbiere*, mardi dernier, appelait une revanche. La troupe de M. Merelli l'a prise ce soir, sinon complète, du moins suffisante pour consoler les abonnés et leur rendre l'espoir.

Il Trovatore a sur *il Barbiere* cette indiscutable supériorité qu'il exige moins de virtuosité que de force chez la plupart de ses interprètes, et la facilité relative de l'exécution n'a pas peu contribué à la popularité de cette musique violente et passionnée. Ajoutons que M. Nicolini et M^me Trebelli, qui apparaissaient ce soir pour la première fois, sont pour M^me Patti des partenaires sérieux, capables de contribuer à son succès en y prenant leur part.

M. Nicolini, que je n'avais pas entendu depuis dix ans, est resté en possession de sa voix, qui, à cette époque déjà lointaine, paraissait menacée. Cette voix n'a pas conquis le vrai timbre de ténor qui lui manqua toujours, mais elle sonne énergiquement dans les cordes hautes, et M. Nicolini a pu, sans donner aucun signe de fatigue, répéter, aux acclamations de la salle, un *si* naturel par lequel il remplace l'*ut* de Tamber-

lick dans la strette *Madre infelice*, qu'il baisse d'un demi-ton. Ce que je préfère de beaucoup aux *si* et même aux *ut* de poitrine, ce sont ces quelques passages en *mezza voce* par lesquels Manrique a nuancé au dernier acte les sombres horreurs du dénoûment. Je les constate avec d'autant plus de plaisir, qu'ils me permettent de compenser le reproche, bien mérité par M. Nicolini, de chanter les strophes du *Miserere* sans aucune trace de sentiment ni d'émotion ; il les lance à pleine voix comme une volée de cloches mises en branle par le bras d'un sonneur trop vigoureux.

Mme Trebelli, que j'avais entendue déjà dans le rôle d'Azucena à Her Majesty's de Londres, le possède à fond et le tient avec une expérience qui remplace beaucoup d'autres mérites sans en dissimuler complètement l'absence. Le contralto de Mme Trebelli, rude par le bas et strident par le haut, manque de rondeur et de moelleux ; mais, je le répète, Mme Trebelli est en possession du rôle et y apporte une autorité qui s'impose au public comme aux autres exécutants.

Je ne parlerai pas du comte de Luna ; l'artiste qui le remplit n'est pas mauvais ; il est pire.

Quant à Mme Adelina Patti, elle déploie dans le rôle de Leonora toute la puissance et le charme de sa voix, toute sa science de chant et toute sa passion de tragédienne.

On l'a rappelée après chaque morceau, et si on ne l'a pas bombardée de fleurs, suivant la charmante coutume du feu théâtre Ventadour, on l'en a dédommagée d'un bloc en lui offrant un bouquet colossal, qui n'a pu être traîné de l'avant-scène du rez-de-chaussée jusqu'aux coulisses qu'en faisant appel au biceps du comte de Luna, lequel paraissait heureux de pouvoir se rendre utile.

Si j'étais absolument forcé de formuler quelques critiques et de signaler des défauts dans la perfection

même, je regretterais que Mme Patti prenne un peu trop vite l'*allegro giusto* en *la* bémol du premier acte; cette accélération excessive amène quelque confusion dans la péroraison du morceau déjà si chargée; ensuite d'introduire des traits d'une virtuosité trop raffinée pour être dramatique dans l'*adagio* en *la* mineur qui ouvre la scène du *Miserere*. Mais à quoi bon? Une remarque plus sérieuse et qui, à ce que je crois, a été déjà faite par quelques-uns des admirateurs de Mme Patti, c'est que le rôle de Leonora n'est pas de ceux auxquels Mme Patti puisse mettre le cachet de sa supériorité personnelle après la Frezzolini, la Penco, la Krauss, ni même après quelques chanteuses de second ordre, qui, ne possédant ni sa voix extraordinaire ni son art exquis, produisaient dans la scène du *Miserere* et dans le duo si pathétique qui vient après une impression plus émouvante et plus profonde.

DCCXX

Concerts populaires. 29 février 1880.

FAUST

Scènes du poème de Gœthe, traduites par M. Bussine jeune, musique de Robert Schumann.

Dimanche dernier, M. Pasdeloup a fait entendre aux habitués des Concerts populaires la partition écrite par Robert Schumann sur quelques scènes du *Faust* de Gœthe.

M. Pasdeloup, non content d'avoir créé en France le grand courant musical dont nous admirons aujour-

d'hui le splendide développement, se fait l'initiateur convaincu des œuvres d'outre-Rhin, sans se demander toujours si elles valent la peine qu'elles lui coûtent.

Certes, la curiosité des amateurs pouvait être alléchée par la comparaison d'un nouveau *Faust* avec les deux œuvres diversement admirables d'Hector Berlioz et de Charles Gounod.

Mais si ce genre d'études comparées pouvait intéresser, abstraction faite du mérite de l'ouvrage, elles pourraient nous mener loin.

Il existe, en effet, une dizaine au moins d'autres *Faust*, notamment les opéras de Strauss, de Lickl, de Seyfried, de Spohr, de Lindpaintner, de Pellaert et de Rietz, sans compter le *Faust* de Béancourt, aux anciennes Nouveautés de la place de la Bourse, et celui de Mlle Bertin aux Italiens de la salle Favart. L'opéra de Spohr, considéré par les Allemands comme un chef-d'œuvre classique, méritait plus que tout autre d'être remis en lumière auprès de ses modernes émules, Berlioz et Gounod.

M. Pasdeloup, en choisissant l'œuvre de Schumann, a cédé sans doute à une sorte de préjugé qui trouble en ce moment quelques esprits, d'ailleurs noblement épris de la beauté dans l'art; ce préjugé, c'est de croire que la musique subisse une évolution qui brise les vieilles formes et que la destruction systématique du rythme et du développement mélodique puisse constituer un progrès.

Quoi qu'il en soit, la partition de Schumann, en dépit d'incontestables beautés qui relèvent de l'ancien système, n'a été écoutée qu'avec une excessive froideur.

En attendant la deuxième audition, qui me permettra peut-être de prononcer un jugement motivé sur ce qui n'apparaît, au premier abord, que sous la forme d'un incommensurable désert de récitatifs coupé par quelques oasis de chœurs, il me paraît juste, dans

l'intérêt même de l'ouvrage, d'avertir le public qui se prépare à une seconde audition.

L'avertissement que je veux lui donner, c'est que les scènes sur lesquelles Robert Schumann a écrit ses interminables rêveries, diffèrent sensiblement du poème mis en musique par Spohr, Berlioz et Gounod.

Ceux-ci n'ont emprunté à Gœthe que les éléments dramatiques que leur fournissait le premier *Faust;* Schumann, au contraire, après une exposition qui ne nous montre Marguerite qu'en deux scènes, le jardin et l'église, aborde délibérément les régions transcendantales, mystiques et obscures où le second *Faust* égare son lecteur.

Les commentateurs diffèrent beaucoup sur l'intention de Gœthe, ce qui ne les empêche pas de l'expliquer comme s'ils étaient sûrs de leur affaire. Les divinités chrétiennes et païennes, les créations difformes de l'imagination ou du rêve, les lémures, les larves, les démons impudiques se heurtent dans ce cauchemar fatigant avec les figures inexpliquées du docteur Marianus, du Pater extaticus, du Pater profundus, succédant aux mélancoliques allégories de la Misère et du Souci. Les plus sagaces prétendent, tout étant dans tout, que ce singulier pandemonium représente la lutte du Sacerdoce et de l'Empire pendant le moyen âge. Pour moi, je n'en crois rien. Il me semble évident que le profond scepticisme de Gœthe a voulu construire littérairement un Panthéon semblable à celui de Rome, qui admettait côte à côte tous les Dieux, avec une respectueuse égalité qui voilait mal la plus méprisante indifférence.

Tels sont les steppes majestueusement inféconds sur lesquels Robert Schumann a promené sa lyre aux cordes peu nombreuses. On hésite à condamner, sans de mûres réflexions, de si laborieux efforts.

Mais quoi! Si Molière avait raison de ne pas vouloir

qu'on se donnât de la peine pour ne pas prendre de plaisir, faudra-t-il renverser la proposition et se prouver à soi-même que la hauteur de l'art est en raison de la profondeur de l'ennui dont il nous accable?

Réservons-nous et attendons.

DCCXXI

Gymnase. 2 mars 1880.

L'INDISCRÈTE

Comédie en un acte, par M. Beauvallon.

L'indiscrétion de Mlle Alice, c'est de vouloir, avant qu'on la marie, s'instruire de ce qui se passera le soir après la bénédiction nuptiale. Mme sa mère tient à la maintenir dans une ignorance totale; la jeune Alice, qui n'entend pas de cette oreille-là, jure qu'elle ne se mariera pas, à moins qu'on ne lui dise tout. Son fiancé, cependant, à force de douces paroles, la fait revenir sur sa détermination; Alice se mariera les yeux fermés et ne saura qu'après. Il y a des détails amusants dans cette berquinade naïve, dont la classique tournure rappelle *l'Épreuve* ou *Rose et Colas*. On disait, avant la représentation, que c'était le premier ouvrage de M. Janvier de la Motte fils; mais on a nommé M. Beauvallon.

Mlle Depoix est une ingénue de seize ans qui se coiffe comme une petite vieille; Mme Prioleau joue avec bonhomie le rôle d'une mère idiote qui fait lire des romans à sa fille en cousant l'un contre l'autre les feuillets qui renferment des passages scabreux.

Ne disons rien des trois acteurs à qui M. Beauvallon a confié sa prose. O La Tour d'Auvergne! ô Pont-à-Mousson! ô Carpentras!...

DCCXXII

Fantaisies-Parisiennes. 3 mars 1880.

LA GIROUETTE

Opérette en trois actes, paroles de MM. Henri Bocage
et Emile Hemery, musique de A. Cœdès.

M. Debruyère a décidément fait un pacte avec le succès. Pour lui, pas de déveine; *la Croix de l'Alcade, le Droit du Seigneur* et *le Billet de Logement* ont tenu l'affiche pendant deux années ou peu s'en faut, et *la Girouette* tournera sans doute jusqu'à la saison prochaine.

Cette girouette, c'est un certain M. de Biskendorff, gouverneur de la ville de Biskendorff en Hongrie, noble et célèbre pays où tout le monde porte des bottes, même les femmes, même les princesses de sang, même les jeunes mariées. Le gouverneur attend le promis de sa fille, un certain Eustache, comte de Tolède, fils du marquis de Tolède, ancien camarade de promotion du sire de Biskendorff.

Règle générale : lorsqu'un père d'opérette attend le fiancé de sa fille, cela signifie qu'au moyen d'un quiproquo plus ou moins vraisemblable, le premier venu passera pour celui qu'on attend. Le premier librettiste qui a découvert cette situation dans *Crispin rival de son maître* a mis la main sur un trésor, tout bonnement.

Donc, c'est le seigneur Hildebert de Brindisi qui passe d'abord pour le comte Eustache de Tolède. Mais le véritable Eustache apparaît tout aussitôt; la preuve que celui-ci est bien authentique, c'est qu'en sa qualité de Tolède, il arrive de Séville. Cela me rappelle ce singulier début d'un chanson célèbre d'Alfred de Musset :

> Avez-vous vu dans Barcelone
> Une Andalouse au sein bruni?

Puisqu'il plaisait à un grand poète tel que Musset de prendre ses Andalouses en Catalogne, tout doit être permis à d'humbles faiseurs d'opérettes, même d'amener de Séville l'héritier millionnaire du marquis de Tolède pour le marier avec la fille d'un magnat hongrois absolument pané. Toutes les invraisemblances y sont : c'est ce qu'il faut pour mettre le bon public en joie et l'avertir qu'il ne doit pas se donner la peine de comprendre ni de discuter.

La pièce reste claire cependant. Le gouverneur, fort embarrassé entre les deux Eustaches, essaie de toutes sortes de moyens pour reconnaître l'imposteur.

Sa première idée est des plus triomphantes : s'il mettait ses deux gendres, comme il les appelle, à la question ordinaire et extraordinaire, il obtiendrait probablement des aveux. Mais les deux Eustaches, loin de se récrier, proposent d'eux-mêmes au gouverneur des supplices si atroces et si raffinés, que le pauvre homme retombe dans la plus horrible perplexité.

Ce premier quiproquo se complique d'un second. Le véritable Eustache a cru reconnaître la princesse Frédérique sous les vêtements d'une simple paysanne, et il s'est épris d'elle à première vue.

Je n'insisterai pas sur les épisodes très variés que produit l'entre-croisement de cette double méprise; elle se termine par deux mariages; le faux Eustache

épouse la véritable Frédérique, pendant que la fausse Frédérique est conduite à l'autel par le véritable Eustache. Mais celui-ci, qui est bon diable, loin de se fâcher lorsqu'il apprend que sa femme n'est autre que la paysanne Suzanne, la sœur de lait de Frédérique, s'écrie : « Ma foi, elle me plaît ainsi et je la garde ! »

Le mérite de ce livret sans prétention, c'est d'être écrit avec beaucoup de bonne humeur et d'amuser d'un bout à l'autre. Il ne cesse jamais d'être gai, sans l'ombre d'une grossièreté : rare éloge ! Les plaisanteries ne sont pas toutes d'une égale fraîcheur, mais il y en a qui sont des trouvailles ; par exemple, la scène des portraits, imitée de *Hernani*, où le gouverneur, voulant refuser avec dignité une offre malséante, montre ses divers aïeux, à commencer par Sigismond, surnommé le Daim... par les femmes ; puis Berthold, dit Rude-Lapin, dont la vaillante épée ne sortit jamais du fourreau. Lorsque la pompeuse énumération est achevée, Biskendorff dit du ton le plus naturel au comte Eustache : « Maintenant que vous connaissez « la légende, voulez-vous me les acheter ? »

Il y a encore un fantoche bien amusant ; c'est Colardo, le vieux capitaine des gardes, qui, repoussé par la sœur du gouverneur, exhale ses plaintes en ces termes : « Avoir porté quarante ans l'uniforme, pas « une campagne, pas une blessure ! Et s'entendre dire « par la femme qu'on adore : Je n'aime pas les mili- « taires ! »

M. Cœdès, qui s'était chargé d'écrire ou plutôt d'improviser une partition sur ce canevas plein de fantaisie, s'est inspiré de ses collaborateurs qui lui ont communiqué leur verve facile et légère. M. Cœdès a l'improvisation heureuse. Rien de plus alerte et de plus spirituel que cette musique sans apparat et sans effort, dont la sobriété voulue cache beaucoup d'expérience et d'art.

Je me borne à noter au passage de jolis couplets d'un sentiment virginal et presque mélancolique, chantés, les uns par la princesse, les autres par Suzanne.

Le grand succès du musicien, c'est le rondeau d'Eustache comte de Tolède :

> J'arrive de Sévil — le
> Charmante et folle vil — le.

qui est d'une invention très ingénieuse et qui demain sera populaire.

Citons encore le finale du premier acte, sur un air de fandango, où j'ai cru reconnaître le sémillant morceau de *Estudiantina*, composé il y a deux ans par M. Cœdès pour la grande revue du Cercle de la presse; le trio de la torture ne doit pas être oublié ; et enfin, spécialement pour les délicats, le joli chœur des gardes féminins de la princesse, et surtout le quartetto « Ne craignez rien! » qui dure quelques minutes à peine, mais qui laisse une impression charmante.

La pièce est très bien montée; de charmants costumes dessinés par le maître Grévin, de frais décors peints par M. Cornil encadrent une interprétation très suffisante. M^{lle} Thève, la princesse, est une toute jeune fille qui conduit une voix un peu frêle avec beaucoup de grâce et de sûreté.

Les deux comiques de la maison, M. Denizot et M. Bellot, ont fait beaucoup rire sous les traits du gouverneur et du capitaine des gardes.

L'amoureux Hildebert est représenté par un débutant nommé Villars, dont la voix de baryton a du charme et de la souplesse.

C'est le tenorino M. Jannin qui a mis en lumière l'étonnant rondeau : « J'arrive de Séville! » on le lui a fait recommencer pour sa peine.

Une débutante, M^{lle} Paule Derame, M^{me} Tassilly, et

une gentille chanteuse, M^{lle} Tauffenberger, qui porte un nom plus grand que toute sa personne, tiennent très agréablement les rôles secondaires.

DCCXXIII

Variétés. 6 mars 1880.

LA PETITE MÈRE

Comédie en trois actes, par MM. Henri Meilhac et Ludovic Halévy.

MM. Henri Meilhac et Ludovic Halévy, ces esprits parisens, scintillants, délicats et rares, ont voulu montrer que leur souple talent était capable de toutes les transformations. Les successeurs de Chamfort, de Carmontelle et de Crébillon fils, ces rajeunisseurs de Laurent Jan et de Gavarni ont imaginé cette fois d'entrer dans la peau d'un vieux vaudevilliste, Mélesville ou Sewrin, Paul Duport, Gabriel ou Brazier, et de le faire collaborer avec quelque vertueux mélodramaturge, Pain, Bouilly ou Dupaty, afin d'obtenir le pastiche d'un de ces produits oubliés qui ravissaient nos grands-pères, au temps de *Fanchon la Vielleuse* et de *la Leçon de botanique*.

La petite mère, rôle évidemment destiné à feu M^{me} Belmont, à feu M^{me} Betzy ou à feu M^{me} Dozainville, n'est autre qu'une jeune servante bretonne, nommée Brigitte, qui continue une tradition d'amour et de dévoûment envers les enfants de ses défunts maîtres. Elle a juré de veiller sur eux et elle remplit sa mission avec l'exactitude d'un premier rôle de Bou-

chardy qui a juré, devant la madone, sur l'épée du connétable Colonna expirant, de défendre les petits Colonna contre les embûches des farouches Malipieri.

Les deux enfants de Brigitte sont un garçon, M. Valentin, et une fille, Mlle Henriette, qui ne laisse pas que de lui donner de la tablature, car Henriette se fait faire la cour par un certain vicomte de Saint-Potent, qui ne se propose pas précisément de l'épouser, tandis que Valentin s'en est laissé conter par une gardeuse de vaches appelée la Miotte.

Valentin a des goûts musicaux ; il veut aller à Paris, muni d'une lettre de recommandation pour M. Pasdeloup ; l'embarras c'est que la Miotte, bien qu'elle n'ait pu entraîner encore Valentin hors du sentier de la vertu, ne veut pas se séparer de lui et se propose de lui faire une scène à la gare du chemin de fer, s'il ne l'emmène avec lui. C'est Brigitte, la petite mère, qui débarrasse de cette pierre d'achoppement la route de Valentin, en faisant appel aux bons sentiments de Miotte et en lui donnant un beau parapluie rouge — le parapluie de sa mère. Valentin, Henriette et Brigitte partent pour Paris, escortés par la fanfare du pays, que dirige Valentin en personne, ce qui fournit à l'universel M. Dupuis l'occasion d'exécuter un solo mirifique sur le cornet à piston.

Au second acte, ils sont tous installés à Paris ; grâce à la protection d'un certain baron Daoulas, oncle du vicomte de Saint-Potent, Valentin et Henriette gagnent beaucoup d'argent en donnant des leçons. Valentin gaspille cet argent avec des demoiselles qui ne valent pas la Miotte ; tandis qu'Henriette se laisse enlever par Saint-Potent.

Heureusement, le baron Daoulas intervient ; il arrête lui-même les fugitifs et oblige son neveu à épouser Henriette. Quant à Valentin, il l'emmène dans son château des Moulineaux, affirmant, avec sa vieille

expérience, que les femmes du monde le guériront des cocottes.

Or, il se trouve que la femme du monde la plus naturellement prédestinée à préserver Valentin des mauvaises connaissances n'est autre que la baronne Daoulas elle-même. Au moment où elle prétend empêcher Valentin de conclure un beau mariage que lui offre Daoulas, Brigitte intervient, et recommence avec la baronne le petit boniment sentimental qu'elle avait précédemment débité, dans une situation toute semblable, à la vachère Miotte. Elle en est même quitte à meilleur marché, la baronne n'ayant aucun goût pour les parapluies rouges.

Cependant, Valentin, qui devrait se trouver heureux d'épouser une riche héritière américaine, ne s'explique pas trop ce qui se passe en lui ; il lui semble qu'il est amoureux, sans être bien fixé sur l'objet de son amour : tout ce qu'il en sait, c'est que cet objet n'est pas l'héritière américaine. Tout à coup, la lumière se fait en lui en même temps qu'en Brigitte. Ils découvrent subitement qu'ils sont épris l'un de l'autre, et il épouse sa « petite mère ». Du haut du ciel, sa demeure dernière, M. Valentin père doit être très content ; c'est du moins l'opinion de Brigitte, mais elle me paraît trop intéressée à la question pour en être bon juge.

La comédie de MM. Meilhac et Halévy renferme des situations amusantes et des traits fort plaisants ; cela va de soi ; mais les uns et les autres ne sont pas assez nombreux pour égayer constamment un fonds de berquinade sentimentale où l'intérêt et la vraisemblance ne poussent pas aussi dru que l'herbe dans les prés.

On a sans doute compté sur le talent de Mme Céline Chaumont, qui en a certainement, et beaucoup, et du plus fin. Elle a su faire pleurer dans la scène de l'enlèvement que personne ne pouvait cependant prendre au sérieux. Mais à quoi bon ? Et ne voilà-t-il pas des

larmes bien employées? Par exemple, on ne saurait rien entendre de plus charmant ni de plus délicatement chanté qu'une sorte de ronde villageoise, détaillée à miracle par Mme Chaumont.

M. Dupuis, beaucoup mieux partagé, est excellent dans le rôle du musicien Valentin, ce grand dadais qui se croit plein de génie, et qui finit, après avoir traversé sans broncher d'invraisemblables bonnes fortunes, par épouser la fille de son ancienne servante. Quel fin comédien, et comme il sait donner de la valeur à des nuances qu'il saisit lorsqu'elles existent, et qu'il crée au besoin !

MM. Léonce, Germain, Didier, et Mlle Leriche sont très bien dans leurs rôles de second plan. On a fait un succès mérité au petit Charles, qui montre un aplomb extraordinaire dans le rôle original du petit groom des cocottes. Il faut l'entendre dire à Valentin, qui le charge de porter trois mille francs à Mlle Pistolet : « Ah ! n'faites pas ça ! » C'est à se tordre. Mais au troisième acte on avait eu le temps de se redresser.

DCCXXIV

Renaissance. 11 mars 1880.

Reprise de LA MARJOLAINE

Opéra-comique en trois actes, paroles de MM. Albert Vanloo et Eugène Leterrier, musique de M. Charles Lecocq.

La Marjolaine, qui fut jouée pour la première fois il y a trois ans, au théâtre de la Renaissance, méritait la confiance que M. Victor Koning vient de lui témoigner. Cette variation sur le vieux conte de Joconde est cer-

tainement l'un des plus agréables canevas que MM. Leterrier et Vanloo aient tracés pour M. Charles Lecocq, et la musique de M. Charles Lecocq forme une des partitions les plus élégantes et les plus spirituelles du maëstro de la Renaissance.

Trois années, c'est un long espace de temps pour un public de premières représentations, composé de gens qui vivent d'une vie intense et précipitée. Au premier abord, on ne savait plus ce que c'était que *la Marjolaine*. Mais on a vite retrouvé le fil qui relie les aventures du baron Palamède Van der Boum, mari de la vertueuse et immaculée Marjolaine, aux exploits galants de la bande de mauvais sujets commandée par le seigneur Annibal de Lestrapade. A peine le bourgmestre de Bruxelles avait-il articulé ces vers inoubliables :

> Voilà la médaille !
> C'est un vrai soleil !
> Elle est de grande taille
> Et de plus en vermeil,

que toute la suite de l'histoire nous est revenue à l'esprit ; et lorsque le petit Frickel, à son entrée, nous a raconté, avec un air carillonné, qu'il venait de passer trois années de sa vie à raccommoder l'horloge de Bruges, nous avons revu par avance, au troisième acte, la Marjolaine poussant une petite voiture chargée de coucous de la Forêt-Noire.

Les meilleurs morceaux de M. Charles Lecocq ont été salués avec tout le plaisir que vous donne la rencontre d'un ami qu'on ne voyait plus depuis quelque temps. L'ensemble syllabique : *La plaisante aventure*, est certainement un des meilleurs morceaux du premier acte, M. Berthelier n'étant plus là pour faire valoir les couplets de Palamède.

Le deuxième acte est charmant d'un bout à l'autre ;

il appartient vraiment au genre de l'opéra-comique, et montre de quelles ressources dispose M. Charles Lecocq lorsqu'il se donne la peine d'écrire pour des talents exercés tels que M^{lle} Jeanne Granier et M. Vauthier.

Au troisième acte, M^{lle} Granier a fait applaudir et redemander le duetto du Coucou et les couplets si ingénieusement tournés de la fausse mendiante.

Quoique M^{lle} Granier se sentît indisposée au point d'avoir fait réclamer l'indulgence du public, elle a été charmante depuis le commencement jusqu'à la fin de cette amusante *Marjolaine*. Son succès a été énorme comme les bouquets qu'on lui a offerts.

M^{lle} Mily Meyer a eu aussi le sien ; on avait agrandi pour elle un rôle demeuré inaperçu dans l'origine, et elle en a tiré parti avec ce mélange de grâce et de malice bizarre dont elle tire des effets très personnels.

M. Vauthier reste, comme toujours, un chanteur plein de talent et un comédien plein de verve.

La reprise de *la Marjolaine* fournira sans doute à la Renaissance une longue suite d'agréables et fructueuses soirées.

DCCXXV

Palais-Royal. 12 mars 1880.

LA VICTIME

Comédie en un acte, par M. Abraham Dreyfus.

LE MÉNAGE POPINCOURT

Vaudeville en un acte, par MM. Hippolyte Raymond
et Maxime Boucheron.

La Victime, de M. Abraham Dreyfus, est sans contredit une des pièces les plus amusantes que le Palais-

Royal ait jouées dans ces dernières années. Le point de départ est une actualité « bien parisienne », comme on dit dans les faits-divers. Le vicomte Gontran sort d'un bal « naturaliste » où il s'était rendu déguisé en Lantier, blouse neuve et casquette à pont. Au milieu de la nuit, le vicomte à force de boire des tournées de punch et de champagne sur le zinc, a complètement perdu la tête ; et, se trouvant, sans savoir comment, sur la place de l'Europe, à une heure du matin, il s'avise de demander l'heure à un bon bourgeois, nommé Malbroussin, qui rentrait tranquillement chez lui. Le bourgeois effrayé lui répond par un coup de canne plombée sur la tête, et voilà le vicomte étendu sans connaissance. Malbroussin n'est pas un homme féroce, bien au contraire ; il appartient à la grande famille des Béotiens, qui veulent à la fois réprimer le crime et faire le bonheur des criminels. Assisté d'un passant, il rapporte dans sa famille le corps inanimé du vicomte, et alors commence l'*imbroglio* le plus ahurissant qu'on puisse imaginer.

Le vicomte, revenu à lui, essaye de se faire connaître ; mais Malbroussin interprète tout d'après un système préconçu, de sorte qu'il arrive à reconstituer comme suit l'état civil de son agresseur, devenu sa victime : « X..., surnommé le Vicomte, affilié à la bande de « Grenelle. »

Malbroussin, fidèle à ses convictions humanitaires, a voulu panser lui-même le vicomte avant de le remettre aux mains de la justice ; il choisit avec une égale sollicitude l'avocat chargé de la défense ; pour lui, Malbroussin, il se propose de faire acquitter le prétendu bandit en déposant en sa faveur.

L'avocat choisi par M. Malbroussin est un certain Laverberie qui doit épouser Mlle Cécile Malbroussin. La scène dans laquelle Malbroussin explique les aventures de sa nuit agitée à Laverberie, qui est absolument

stupide et qui ne comprend rien au récit de son futur beau-père, est un modèle achevé de haute cocasserie. Cet imbécile d'avocat n'a pas deviné que Malbroussin est fier d'avoir, dans un accès de peur, porté un coup à un homme; voilà un point lumineux qu'il voudrait voir briller en cour d'assises. Et comme Laverberie ne devine rien, Malbroussin le jette dehors en lui disant : « Ma fille ne vous aime pas, elle vous trouve « froid, et si, avec cela, vous n'avez pas d'avenir, « qu'est-ce qui lui restera donc, à ma fille? »

Heureusement, le vicomte est là, et ses quatre-vingt mille livres de rentes arrangent tout; il devient l'heureux époux de Cécile Malbroussin.

Je regrette de ne pouvoir donner une idée des détails finement spirituels semés à pleines mains par M. Abraham Dreyfus dans cette joyeuse comédie, qui a obtenu un brillant succès. M. Geoffroy y a largement contribué; la bonhomie, la suffisance, la vanité naïve qui caractérisent le bourgeois Malbroussin, cet excellent acteur les rend avec un naturel exquis. M. Guillemot joue assez adroitement le rôle de vicomte, et M. Numès a reproduit d'une manière amusante la physionomie fantasque de l'avocat Laverberie, l'homme froid.

Avant la pièce de M. Abraham Dreyfus, le public avait été mis en goût par un gai vaudeville de MM. Hippolyte Raymond et Maxime Boucheron, intitulé *la Famille Popincourt*. M. Popincourt est le plus malheureux des hommes; sa femme Angèle, douée d'une jalousie féroce, ne garde jamais ses bonnes plus de quarante-huit heures, sous le prétexte absolument imaginaire que Monsieur leur prend le menton. Il suit de là que la bonne éternellement changeante du ménage Popincourt lui coûte trois mille francs par an, chaque bonne ne servant que deux jours et s'en faisant payer dix. A travers ce défilé de visages nouveaux, les

époux Popincourt se voient réduits à faire leur ménage eux-mêmes ; Madame prépare le chocolat de Monsieur, et Monsieur cire les bottines de Madame. Il y avait là le point de départ d'une petite comédie de mœurs bourgeoises, qu'il semblait facile de développer avec quelque agrément. Faut-il reprocher à MM. Raymond et Boucheron de l'avoir tout de suite déviée vers la charge? c'est un peu la tradition de théâtre du Palais-Royal, je le sais, mais on la modifierait que je ne m'en plaindrais pas.

Bref, il arrive une fille de Saint-Flour, mal fagotée, mal recommandée, atteinte et convaincue de tous les défauts imaginables. Ce sont là ses titres à la confiance d'Angèle Popincourt ; mais il se trouve précisément que ce laideron a eu des bontés pour Popinçourt, lorsqu'il menait la vie d'étudiant en province. La suite n'est pas assez neuve pour que vous ne la deviniez pas ; après avoir suffisamment troublé le ménage Popincourt, Gudule se laisse marier à un Auvergnat pour qui Popincourt achètera un fonds de charbonnier. C'est ainsi que ce Louis XV au petit pied dote ses anciennes maîtresses.

On a beaucoup ri. M. Daubray joue Popincourt avec sa finesse et sa gaîté habituelles ; quant à M^{lle} Lavigne, elle est vraiment fort drôle en petite bonne auvergnate.

Le Ménage Popincourt et *la Victime* forment un spectacle très attrayant ; c'est la monnaie d'une grande pièce, et l'on peut augurer que ni le théâtre ni le public ne perdront au change.

DCCXXVI

Bouffes-Parisiens. 16 mars 1880.

LES MOUSQUETAIRES AU COUVENT

Opéra-comique en trois actes, paroles de MM. Paul Ferrier
et Jules Prével, musique de M. Varney.

Ce n'est un mystère pour personne, dans le monde des théâtres, que l'opéra-comique représenté ce soir aux Bouffes n'est qu'un arrangement pratiqué sur une pièce de MM. Paul Duport et Saint-Hilaire, laquelle, vers 1835, obtint un brillant succès au Vaudeville de la rue de Chartres, avec Lafont dans le principal rôle. Cela s'appelait *l'Habit ne fait pas le Moine*. La responsabilité de ce qui a plu ou déplu dans *les Mousquetaires au couvent* doit donc être, au moins, partagée [1].

La scène se passe sous Louis XIII. Deux mousquetaires du roi, MM. de Solanges et de Brissac, sont amoureux de Mlles Marie et Louise de Pont-Courlay, nièces du gouverneur de la province de Touraine et parentes du cardinal de Richelieu. Ces demoiselles sont pensionnaires dans un couvent, et la volonté du gouverneur est qu'elles prennent le voile dans un très court délai. La première pensée des deux mousquetaires,

1. Cette nuance d'appréciation assez morose d'une opérette qui obtint des centaines de représentations aux Bouffes et aux Folies-Dramatiques s'explique par l'atmosphère ambiante de ces jours néfastes. On était au lendemain du coup de force exécuté par M. Jules Ferry contre les ordres religieux, et, chose singulière! le même numéro du journal qui contenait le compte rendu des *Mousquetaires au Couvent* renfermait la consultation de M. Robinet de Cléry prouvant l'illégalité de la persécution religieuse.

c'est de pénétrer dans le couvent et d'enlever M^{lles} de Pont-Courlay. Mais comment s'y prendre ?

Le hasard vient à leur aide. Deux pèlerins, arrivés de Rome, doivent prêcher dans la chapelle du couvent, où doit les introduire un certain abbé Bridaine, qui a été le précepteur de Gontran de Solanges. Pendant que les pèlerins prennent quelque repos dans une auberge, les mousquetaires s'emparent de leurs robes, et voilà comment, sur la recommandation de l'abbé Bridaine, les loups ravisseurs se trouvent introduits dans la bergerie.

Leur dessein s'accomplirait sans obstacle si M. de Brissac était un gentilhomme aussi accompli que son ami Solanges. Mais, au contraire, ce Brissac est un vrai reître, mal embouché, gourmand et ivrogne, qui ne tarde pas à mettre le couvent à l'envers.

Après un déjeuner plantureux où il s'est grisé comme un lansquenet, il monte en chaire pour prêcher les petites filles et ne trouve rien de mieux que de leur faire un sermon sur l'amour. Les petites filles, qui voient bien que le bon Père est gris, n'en saisissent pas moins l'occasion de rompre, au moins pour quelques heures, avec la règle austère ; elles déchirent leurs cahiers de leçons, et dansent autour de leurs pupitres profanés.

Le scandale est donc à son comble ; mais l'impardonnable équipée qui devait perdre les deux amis tourne à leur avantage ; en quittant leur quartier, ils ont laissé les deux pèlerins sous la garde d'une escouade de mousquetaires, l'arme au poing ; or, il se trouve que ces pèlerins sont des conspirateurs qui devaient assassiner le cardinal de Richelieu. S'ils n'eussent été retardés sur la route par la disparition de leur vêtement monacal, ils auraient pu sans doute accomplir leur méfait. Donc Solanges et Brissac ont, sans le savoir, préservé les jours du cardinal. Non seulement,

on leur pardonne, mais encore on les autorise à épouser M^{lles} de Pont-Courlay.

Le scénario des *Mousquetaires au couvent* est solidement construit par des hommes qui connaissent bien les planches. Mais la physionomie externe, le vêtement de la pièce, ne répondent pas à son mouvement intérieur; de l'avis général, il y a là dedans trop de religieuses et trop de moines vrais ou faux. Ce n'est pas que les choses saintes soient précisément tournées en dérision, car, après tout, les bonnes religieuses qui gardent si mal M^{lles} de Pont-Courlay sont de pieuses et dignes femmes; et le pèlerin fantaisiste qui débite de si étranges sermons n'est pas un moine, c'est un mousquetaire. Mais que dirai-je? le temps n'est pas favorable à ce genre de badineries, mêmes innocentes au fond; *les Mousquetaires au couvent*, arrivant en plein article 7 et en pleine croisade contre les congrégations, manquent d'opportunisme. L'impression, à cet égard, était trop générale pour que je ne sois pas forcé de m'y rendre.

Je crois, d'ailleurs, que certaines choses ont été jugées « raides » qui n'auraient paru qu'amusantes, maniées avec un peu plus de discrétion. Je me persuade que la faute n'en est pas tout entière aux auteurs, et que s'il y a manque de tact, il en faut demander compte au principal interprète, M. Frédéric Achard, qui manque de goût et de mesure.

La musique de M. Varney fils a de l'entrain et de la facilité, parfois même de la grâce; on n'y trouve pas ce je ne sais quoi de spirituel et de fin qui, assaisonnant la plaisanterie, même vulgaire, l'empêche d'appesantir l'esprit comme la galette de plomb étouffe l'estomac.

Comparez, par exemple, la scène d'intérieur au couvent par laquelle s'ouvre le second acte des *Mousquetaires* avec la scène toute pareille qui commence le

second'acte du *Petit Duc,* et vous aurez mesuré la différence qui sépare la bonne musique bouffe de l'autre.

M. Frédéric Achard a eu grand tort de quitter le Gymnase pour l'opérette ; sa voix n'a rien de musical, et il ignore l'art élémentaire de poser un son. Il paraissait d'ailleurs assez inquiet, et je ne doute guère qu'il ne faille attribuer à son émotion les écarts excessifs de ton et de geste auxquels il s'est abandonné dans la scène de l'ivresse et du sermon, qui n'aurait pu se sauver que par des moyens absolument inverses.

Mme Bennati, la seule chanteuse que possèdent actuellement les Bouffes, a fait vibrer sa voix étendue et solide dans deux ou trois airs, dont un seul, je parle d'une villanelle rustique, offre quelque intérêt musical.

M. Hittemans joue sans charme le rôle du bon abbé Bridaine, et Mlle Becker s'est taillé un petit succès, de bon aloi, dans le rôle assez effacé de la naïve sœur Opportune, dont on n'avait pas suffisamment invoqué le précieux patronage.

DCCXXVII

PORTE-SAINT-MARTIN. 18 mars 1880.

LES ÉTRANGLEURS DE PARIS

Drame en cinq actes et douze tableaux, par M. Adolphe Belot.

Le drame qui s'est achevé la nuit dernière, plus près de deux heures que d'une heure après minuit, n'aura pas préparé une nuit paisible aux spectateurs du théâtre de la Porte-Saint-Martin. On ne saurait

rien imaginer de plus effroyablement réel que ce drame sinistre, qui dépasse de beaucoup, en intensité d'émotion, les œuvres du même genre précédemment écrites par M. Adolphe Belot.

Au premier tableau, je dirais volontiers au premier feuilleton, nous assistons à la découverte d'un crime. On aperçoit une petite maison du boulevard Bessières, à Batignolles; c'est la demeure d'un vieil officier retraité, le capitaine Guérin, qui jouit de l'estime et de l'affection de tous. Un groupe de petites filles du quartier vient pour lui souhaiter sa fête; elles s'amusent à jeter de petits cailloux dans les carreaux. Le capitaine, qui est matinal, ouvrira sa fenêtre, et il aura la surprise de tous les bouquets qui l'attendent. Mais rien ne bouge; la fenêtre ne s'ouvre pas; on s'inquiète; on entre, car la clef est restée sur la porte bâtarde, et l'on trouve le cadavre encore chaud du capitaine Guérin. Il a été étranglé par des mains effroyables, les mains d'un géant ou d'un gorille.

La justice avertie se met sur-le-champ en campagne, et, ce qui constitue l'intérêt spécial de ce drame étrange, c'est que le spectateur assiste aux phases secrètes d'une instruction judiciaire; il recueille des indices avec les agents de la sûreté; il les pèse et les coordonne avec le juge d'instruction, enfin il s'associe aux émotions sans pareilles de cette poursuite qu'on a très exactemeet appelée la chasse à l'homme, la plus curieuse et la plus intéressante de toutes.

L'attention de la police se porte d'abord sur la femme de ménage du capitaine Guérin, M^{me} Blanchard; cette femme a été vue la veille du crime, en conversation avec un individu inconnu; il est probable qu'elle lui a donné la clef au moyen de laquelle il a pu pénétrer sans effraction. L'individu, qui peut-il être? La femme Blanchard est mariée; son mari, an-

cien garçon de ferme, a subi cinq années de réclusion pour vol; et, justement, il a quitté sans autorisation la résidence d'Orléans.

L'homme et la femme, arrêtés séparément par deux inspecteurs de la sûreté, deux types pris sur nature, appelés M. Antoine et M. Octave, comparaissent devant M. de Beaudin, juge d'instruction. L'homme proteste de son innocence; il ne sait pas ce qu'on veut lui dire, mais lorsqu'on lui communique l'accusation capitale qui pèse sur lui, il tombe dans un accablement farouche. A quoi bon se défendre! pense-t-il: il a été condamné à tort une première fois, et cette première erreur judiciaire rend la seconde presque inévitable. La femme Blanchard se débat, au contraire, avec une grande énergie. Il est vrai qu'un homme l'a abordée, mais elle ne le connaît pas; il lui a débité quelques galanteries et a essayé de lui prendre la taille. Elle devine maintenant l'objet de cette tentative pseudo-galante. Il s'agissait tout simplement de lui prendre la clef de la maison dans la poche de son tablier.

Le juge devient perplexe, car les déclarations des époux Blanchard paraissent sincères; néanmoins, il maintient l'arrestation.

Un mot maintenant sur le mobile du crime. Le capitaine Guérin venait de toucher cinq cent mille francs, provenant de la succession de feu son frère Jean Guérin. Le malheureux homme, au lieu de porter cette somme à la Banque de France en sortant de l'étude du notaire Delvil où il l'avait touchée, n'a pu résister à la joie enfantine de montrer cette grosse somme à sa fille Jeanne, et cette circonstance, connue sans doute de quelque misérable, a été la cause déterminante du crime.

Le juge d'instruction, ne considérant en tout état de cause les époux Blanchard que comme des compli-

ces subalternes, s'est demandé quel rôle pourrait bien jouer en tout ceci une demoiselle Mathilde Simonnet, que feu Jean Guérin avait faite sa légataire universelle et qui s'est trouvée dépouillée par l'annulation du testament. Ceci, hâtons-nous de le dire, est la vraie piste. Mlle Simonnet, personnellement, n'a pas connu le crime; mais elle en profite, car c'est pour elle que le capitaine Guérin a été assassiné et volé.

L'assassin est un certain Jagon, employé dans l'étude de M. Delvil; il a vu le capitaine emporter les cinq cent mille francs, et il s'est juré de les lui reprendre. Pourquoi? Parce qu'il est le père de Mathilde Simonnet. Celle-ci ignore sa naissance, et elle est à la veille d'épouser M. Lorenz de Ribas, qu'elle adore. Jagon, dont le vrai nom est Simonnet, s'est servi de son futur gendre pour faire enlever la clef de la maison, et il tient ainsi Lorenz de Ribas sous sa domination.

Un hasard met Jagon en présence de Mlle Jeanne Guérin, qui reconnaît en lui l'homme qui était venu visiter la maison en l'absence de son père. Jagon arrêté, subit son sort avec assez de philosophie; sa fille est riche, mariée, et ne devinera pas son père sous le masque de l'assassin Jagon.

Jagon est condamné aux travaux forcés à perpétuité en même temps que le pauvre Blanchard, que Jagon a eu tout intérêt à charger pour ne pas compromettre Lorenz de Ribas. Les forçats sont envoyés à Nouméa. Mais, en rade de Santa-Cruz de Ténériffe, où le navire fait relâche, les passagers reçoivent les journaux, et Jagon entend lire par l'un d'eux une terrible nouvelle.

Mme de Ribas a été étranglée par son mari Lorenz de Ribas. Voici, en effet, ce qui s'est passé. Lorenz, très jaloux de sa nature, a surpris sa femme chez M. Robert de Meillan, le fiancé de Jeanne Guérin, dont elle s'est fait innocemment l'alliée pour démontrer l'erreur judiciaire qui pèse sur Blanchard. Le mari, au cours d'une

explication violente, laisse voir dans le fond de son
âme ; Mathilde comprend que Lorenz a été le complice
de Jagon, et Lorenz se sentant perdu, étrangle sa femme
pour étouffer sa voix. La scène est atroce, et c'est là
que ce sont élevées les protestations que je signalais
hier contre cet excès d'horreur.

Jagon, en apprenant la mort de sa fille adorée pour
laquelle il avait commis un crime inexpiable, n'a plus
qu'une pensée : c'est de se venger du meurtrier. Il
s'évade, arrive en France, et se présente devant la cour
d'assises, au moment où le jury vient d'acquitter Lo-
renz, le meurtre du mari étant excusable lorsque sa
femme est surprise dans la maison de son amant.

La révélation de Jagon, en accablant Lorenz, réha-
bilite Blanchard, et Jagon, vengé, n'a plus qu'à mou-
rir ; il se tue d'un coup de couteau.

Le drame de M. Adolphe Belot est charpenté d'une
main puissante ; les aspects en sont savamment variés,
et des rôles comiques, habilement contrastés, par
exemple ceux des deux inspecteurs de police, M. An-
toine et M. Octave, et aussi celui d'un général de table
d'hôte, qui, après s'être fait héberger par les petites
dames, finit par se laisser plumer à son tour, jettent
à travers ces horizons violents d'aimables lueurs de
gaîté.

Certains tableaux, aidés par une mise en scène très
habile et très consciencieuse, ont la valeur d'une
étude solide et fouillée, pleine de surprises pour le
public qui pénètre rarement dans certaines parties
réservées de l'édifice social. La cour de la Grande-Ro-
quette, reproduite avec une scrupuleuse fidélité, pré-
sente un aspect saisissant ; l'appel des détenus, la dis-
tribution de la soupe, l'opération à laquelle le barbier
de la prison soumet Jagon en coupant sa barbe et ses
cheveux, puis la confrontation de Jagon avec un dé-
tenu, menacé de mort par ses compagnons s'il a le

malheur de reconnaître un « ami », forment des épisodes inoubliables.

Il faut citer encore la cage des forçats à bord du navire, puis le navire lui-même avec sa belle vue panoramique de la rade de Santa-Cruz, et le pic de Ténériffe dans le fond.

M. Taillade est d'une effrayante vérité dans le rôle de Jagon; il fallait un artiste de cette trempe pour faire supporter ce type monstrueux de l'assassin par amour paternel.

M. Vannoy et M. Gobin donnent des physionomies très originales et très distinctes aux rôles des deux inspecteurs de police.

On a justement applaudi M. Alexandre, qui dessine spirituellement la figure épisodique du général ami des petites dames.

Je dois aussi une mention à M. Laray, chargé d'un rôle dont je n'ai pas eu l'occasion de parler dans mon analyse; c'est lui qui a commis, toujours par amour, le vol pour lequel Blanchard a été condamné. Ce dernier personnage est représenté avec talent par M. Perrier, qui rend dans la plus juste mesure le découragement du malheureux qui a cessé de lutter contre la fatalité.

Mme Lacressonnière a obtenu un succès de larmes dans le rôle de Mme Blanchard; cette consciencieuse artiste est la seule femme que je puisse nommer avec éloges. Je ne suis que l'écho de l'opinion universelle en constatant ici l'affligeante nullité de Mmes Angèle Moreau et Patry. Les deux rôles, celui de Mathilde Simonnet et celui de la grande Florine, chargée de la surveiller, sont cependant bien tracés. Ils produiront un grand effet le jour où ils seront rendus avec un peu d'intelligence et de talent.

DCCXXVIII

Théâtre-des Nations. 18 mars 1880.

LES AMANTS DE FERRARE

Drame en cinq actes, par M. Jules de Marthold.

Le drame de M. Jules de Marthold est l'adaptation française d'une pièce de Calderon, intitulée *Châtiment sans vengeance*. Calderon a puisé son sujet dans une vieille chronique italienne qui, rapportée avec détail par Frizzi dans son *Histoire de Ferrare* et par Gibbon dans ses *Antiquités de la maison de Brunswick*, devint, en 1816, sous la plume d'or de lord Byron, un de ces poèmes étincelants et sombres qui s'emparèrent de toutes les imaginations. La *Parisina* de lord Byron fournit ensuite au librettiste Romani un canevas que Donizetti broda de cantilènes jeunes et fraîches, auxquelles Giulia Grisi, Rubini et Tamburini, incomparable trio, prêtèrent le souffle puissant de leurs voix généreuses.

La *Parisina*, réduite à la condition d'un humble drame en prose, semble dépouillée de sa splendeur et de son auréole. C'est d'ailleurs un conte fort noir et fort inquiétant dans sa simplicité. Nicolas III, duc de Ferrare, venait à peine d'épouser la princesse Parisina, de la maison d'Este qu'il découvrit une liaison adultère entre sa femme et son fils, le jeune comte Ugo... Dans l'histoire comme dans le poème de Byron et dans l'opéra de Donizetti, le duc de Ferrare fit trancher la tête des coupables. M. de Marthold a dénoué la situation d'une façon moins atroce. Ugo, dévoré de remords, poignarde sa belle-mère et se tue ensuite auprès de celle qu'il a trop aimée.

Le travail de M. de Marthold avait été exécuté en vue des matinées internationales auxquelles M^{lle} Marie Dumas a attaché son nom. Le traducteur a montré, dans cette tâche délicate et difficile, assez de talent et de connaissance du théâtre pour qu'on souhaite qu'il l'aborde pour son propre compte avec un sujet original. Le défaut du drame de Calderon, au point de vue scénique, c'est le manque de préparation dans les moyens, et de concentration dans les situations, qui se posent successivement sans jamais se dénouer. Le quatrième acte est le meilleur des cinq. C'est là que commennce pour le duc le pressentiment de son déshonneur, lorsque, revenant d'un voyage à Rome, il apprend de sa nièce, la princesse Aurore, fiancée au comte Ugo, l'étrange refus qu'oppose celui-ci à l'accomplissement de sa promesse. Puis c'est Parisina qui se trahit au sujet de ce même mariage. Le monologue où le duc voit se dessiner à ses yeux épouvantés l'odieuse trahison dont il est victime, est bien tracé, et donne enfin une émotion trop longtemps attendue. Les deux amants sont trop coupables pour qu'on s'intéresse au châtiment qu'ils s'infligent à eux-mêmes.

Le drame de M. de Marthold a rencontré dans la troupe de l'infortuné Théâtre des Nations des interprètes convenables pour la plupart, et dont quelques-uns sont excellents.

M^{lle} Marie Colombier prête au personnage de Parisina une physionomie fatale et douloureuse qui lui donne de la grandeur et la préserve du mépris. Elle s'est montrée fort dramatique dans la terrible scène du dénoûment. C'est une création remarquable.

Le duc de Ferrare est représenté par M. Pontis, que j'avais remarqué dans le *Spartacus* de M. de Langsdorff, à l'Ambigu, et que je revis plus tard au Grand Théâtre de Lyon, dans le rôle de Ruy Blas. Le talent

de M. Pontis, qui comporte plus de raisonnement et de calcul que de spontanéité passionnée, n'en est pas moins des plus solides et des plus réels. Voilà un premier rôle qui trouverait naturellement sa place sur un de nos théâtres d'ordre, à l'Odéon comme à la Porte-Saint-Martin ou comme au Gymnase.

J'en dirai tout autant de Mlle Hadamard, dont la diction claire, expressive et souple, me semble égament propre au drame et à la comédie. Le rôle de la princesse Aurore est peu de chose, mais Mlle Hadamard lui donne une physionomie touchante et un accent pénétrant qui sont la marque d'un talent sûr de lui-même et mûr pour de plus importantes créations.

Le comte Ugo est joué par M. Romain, un jeune premier que l'Ambigu n'a pas utilisé et qui possède cependant quelques-unes des qualités essentielles de l'emploi.

Citons encore, dans les rôles secondaires, Mme Rose Thé, M. Fraizier et M. Michel, qui sont des artistes d'avenir.

Comme le drame de M. Jules de Marthold se jouait ce soir au bénéfice de Mme Marie Dumas, on a ingénieusement employé le concours bénévole de l'Opéra pour intercaler au troisième acte un ballet composé du grand pas de *Diavolina*, du divertissement et de la tarentelle de *la Muette*. Le succès de ce délicieux intermède a été immense. La salle entière a fait une ovation redoublée à Mlle Baugrand, l'étoile de la danse française ; et la tarentelle de *la Muette* a valu à son tour d'unanimes applaudissements à Mlle Sanlaville.

Voilà une petite fête que le duc de Ferrare ne pourra pas se payer deux fois.

DCCXXIX

Comédie-Française. 20 mars 1880.

BRITANNICUS

La Comédie-Française nous a montré ce soir l'Agrippine de Racine sous les traits de M^{lle} Favart, qui n'en était pas, du reste, à sa première excursion dans la tragédie. Avant M^{lle} Favart, M^{me} Plessy avait mis en relief, il y a quelques années, un aspect particulier du personnage d'Agrippine, celui de la terrible coquette qui fit mourir Claude dans ses embrassements et dont les séductions intéressées ne s'arrêtèrent devant aucune des limites posées par la nature et par la loi.

M^{lle} Favart a repris le rôle dans la pure tradition tragique ; elle y consacre tout ce qu'elle a de forces et d'énergie, et, renonçant à ses accents de « colombe plaintive », elle a trouvé dans le *medium* de la voix naturelle des ressources inattendues. Peut-être aurait-on raison de critiquer chez M^{lle} Favart un peu de précipitation dans le débit des vers de Racine, défaut malheureusement commun à presque tous les artistes de la Comédie-Française. Je choisis un exemple entre dix. Agrippine, rappelant que la noblesse de ses ancêtres, à elle, n'aurait pas suffi pour conduire Néron au trône si elle ne l'y eût pas conduit par un dessein persévérant, s'exprime ainsi :

> Les droits de mes aïeux que Rome a consacrés,
> Étaient même sans moi d'inutiles degrés,

Si l'actrice articule rapidement ce second vers et qu'elle ne détache pas « sans moi » par une sorte de parenthèse, la phrase devient amphibologique, car on

entend « même sans moi », ce qui exprime un sens très différent et très peu clair.

Laissant de côté les observations de détail, qui me conduiraient trop loin, je constate que Mlle Favart a dit d'une façon très remarquable la grande scène du quatrième acte : « Asseyez-vous, Néron », et d'une façon très supérieure la tirade des imprécations : « Poursuis, Néron, avec de tels ministres... »

C'est l'occasion de remarquer en passant que ce morceau, l'un des plus beaux de toute la tragédie, reproduit fidèlement le mouvement de la grande tirade de Cléopâtre dans *Rodogune* :

> Règne! de crime en crime enfin te voilà roi!

Et je ne puis m'empêcher de constater cette ressemblance comme un hommage involontaire rendu au grand Corneille par celui qui ne craignit pas de le traiter de « vieux poète malintentionné » dans l'injurieuse préface de *Britannicus*.

M. Mounet-Sully montre mieux ses qualités et cache mieux ses défauts qu'à l'époque où il aborda pour la première fois le rôle de Néron. Il arrive à la profondeur et à la poésie dans certains traits de demi-teinte; il lui reste à surveiller quelques-uns de ses emportements coutumiers qui coûtent tant de pieds, tant de têtes et tant d'hémistiches aux vers de Racine, si curieusement pondérés. Je garantis, par exemple, que, ce soir, des douze syllabes de ce vers si connu :

> Mais si vous ne régnez, vous vous plaignez toujours,

les six premières seulement sont parvenues jusqu'au public, lancées avec une violence excessive, tandis que la seconde partie du vers a été avalée dans un gargarisme indistinct. Ce sont là des imperfections matérielles que M. Mounet-Sully fera disparaître dès qu'il

voudra s'en donner la peine. Son talent, très sérieusement affermi depuis quelque temps, gagnerait beaucoup à la disparition de ces taches.

Le rôle de Junie, qui exige moins de force que de grâce, n'est pas dans les cordes de M^{lle} Dudlay.

M. Volny a retrouvé le succès que lui ont déjà valu son intelligence et la fermeté de son accent dans le rôle de Britannicus. Il n'aura, pour être tout à fait bien, qu'à passer chez le barbier du théâtre, pour s'y débarrasser de ses petites moustaches coupées en brosse, qui rappellent le volontaire d'un an.

M. Maubant continue à prononcer *médême* et le *mêl*, pour madame et le mal; mais il a de la chaleur et de l'autorité.

Un acteur en grand progrès, c'est M. Sylvain, qui a détaillé le rôle de Narcisse avec une diction mordante et juste, marquée au coin de la plus savante simplicité.

DCCXXX

Odéon (Second Théatre-Français). 23 mars 1880.

LES NOCES D'ATTILA

Drame en quatre actes en vers, par M. Henri de Bornier.

I

Le nom d'Attila, fils de Merendzoukh, plus exactement Attêlas ou Atêlas, Hetzel pour les Allemands, n'est autre que le nom tartare du fleuve que l'on désigne sous le nom de Volga, depuis que les Bulgares ou Voulgarres se sont établis dans les contrées qu'il

arrose. Cette sorte de personnification d'un fleuve dans un homme donne à penser que le Volga était le fleuve sacré des Huns et qu'Attila était né sur ses bords.

Jornandès nous a laissé d'Attila un portrait peu flatteur : « Court de taille et large de poitrine, la tête
« grosse, les yeux petits et enfoncés, la barbe rare,
« le nez épaté, le teint presque noir ; son cou naturel-
« lement en arrière et les regards qu'il promenait au-
« tour de lui avec inquiétude ou curiosité, donnaient
« à sa démarche quelque chose de fier et d'impérieux...
« C'était bien là un homme marqué du coin de la des-
« tinée, un homme né pour épouvanter les peuples et
« ébranler la terre... » Ce kalmouk était propre sur lui et d'une élégance relative ; intègre et juste envers ses sujets, sobre dans ses repas, mais ivrogne, il recherchait les femmes avec passion. Quoiqu'il possédât des épouses innombrables, il en prenait chaque jour de nouvelles, et ses enfants formaient presque un peuple. Il ne professait ni ne pratiquait aucun culte ; il croyait seulement aux sorciers.

Le rôle historique d'Attila est aussi considérable que le fut celui d'Alexandre dans l'antiquité, et de Napoléon dans les temps modernes.

La fondation sur les rives du bas Danube d'un vaste empire hunnique déplaça de proche en proche de nombreuses populations, Alains, Vandales, Suèves, Burgundes, Visigoths et Franks, qui prirent le chemin des Gaules. Notre malheureux pays, déchiré entre cinq ou six confédérations de barbares, se trouvait, en l'an 451, dévoré par la plus affreuse misère, et la misère, à son tour, avait produit la guerre civile. Des insurrections, connues sous le nom de *bagaudes*, composées de paysans dépossédés, mais aussi de mécontents et de déclassés de toutes conditions, se voyant énergiquement comprimées par Aétius, patrice et généralissime des Romains, invoquèrent l'appui d'Attila.

Le roi des Huns, qui déjà convoitait l'empire romain, saisit avec joie l'occasion qui s'offrait à lui d'intervenir dans les affaires d'Occident. Une avalanche de hordes barbares, qu'on n'évalue pas à moins de cinq cent mille hommes, roula du bas Danube jusqu'au Rhin, écrasant tout sur son passage. Divisée en deux corps, la grande armée d'Attila s'empara successivement des contrées qui s'appellent aujourd'hui l'Alsace et la Picardie ; et par Reims, Laon, Saint-Quentin, elle se proposa de marcher sur Orléans, devenu le centre de la résistance gauloise, en passant par Paris.

La terreur qui devançait Attila détermina les préparatifs d'une émigration générale. Au lieu de fortifier leur île, les Parisiens ne songeaient qu'à fuir ; les meubles s'entassaient sur les places ; les barques étaient à flot, lorsqu'une simple jeune fille entreprit d'arrêter cette désertion, de conjurer cette trahison envers la patrie gauloise. Cette jeune fille, c'était Geneviève, que la piété des chrétiens honore comme la patronne de Paris. Après avoir harangué les femmes au nom du Très-Haut, en invoquant les noms d'Esther et de Judith, elle les réunit dans la basilique de Saint-Étienne, aujourd'hui Notre-Dame. Elles s'y barricadèrent et se mirent à prier. Surpris de l'absence prolongée de leurs femmes, les hommes vinrent à leur tour à l'église, les femmes répondirent de l'intérieur qu'elles ne voulaient plus partir. Un diacre, reconnaissant le doigt de Dieu dans la résistance qu'inspirait Geneviève, s'écria : « Cette fille est sainte, obéissez-lui ! »

Les Parisiens se laissèrent persuader et restèrent. « Geneviève avait bien vu, » dit M. Amédée Thierry ; « les bandes d'Attila, ralliées entre la Somme et la « Marne, n'approchèrent point de Paris, et cette ville « dut sa conservation à l'obstination courageuse d'une « pauvre et simple fille. Si ses habitants se fussent « alors dispersés, bien des causes auraient pu empê-

« cher leur retour, et, selon toute apparence, la petite
« ville de Lutèce, réservée à de si hautes destinées, se-
« rait devenue, comme tant de cités gauloises, plus
« importantes qu'elle, un désert dont l'herbe et les
« eaux recouvriraient aujourd'hui les ruines, et où
« l'antiquaire chercherait peut-être une trace de l'in-
« vasion d'Attila. »

Ce fut donc sur Orléans que le roi des Huns porta directement l'effort de ses tribus sauvages ; mais, au moment où il pénétrait dans la ville, dont il commençait le pillage, il fut rejoint, attaqué et vaincu par Aétius, qui le poursuivit, l'épée dans les reins, jusqu'aux vastes plaines de la Champagne, appelées alors les champs Catalauniques. Là se fit une prodigieuse tuerie, car trois cent mille morts ou blessés restèrent sur les champs de bataille de Méry-sur-Seine et de Châlons. Attila ne dut qu'à la défection des Visigoths, qui quittèrent l'armée d'Aétius, la possibilité de repasser le Rhin.

On voit par ce précis rapide que l'histoire d'Attila, loin de nous être étrangère, se relie étroitement à nos origines nationales. C'est à ce titre qu'elle séduisit un homme d'un esprit vaste et d'un immense talent, Amédée Thierry, qui entreprit de coordonner, de commenter et de compléter les récits curieux, mais incomplets et souvent obscurs de Priscus, de Prosper d'Aquitaine, d'Idace et de Jornandès, en les confrontant aux légendes d'outre-Rhin, dont la plus connue et la plus récente est le fameux poème des *Niebelungen*.

De ce travail aussi pénible que gigantesque, est née la magnifique *Histoire d'Attila et de ses successeurs*, le chef-d'œuvre d'Amédée Thierry. Je ne connais aucune œuvre qui puisse disputer la palme à ce formidable travail de résurrection, qui exigeait à la fois l'intuition politique de l'homme d'État et le merveilleux talent de l'écrivain qui sait faire vivre et palpiter les hommes

25.

et les choses découvertes par lui dans les cendres d'un passé refroidi.

Il s'est trouvé qu'en reconstruisant les annales d'Attila et de ses successeurs, Amédée Thierry se plaçait, pour ainsi dire sans y avoir songé, au premier rang des historiens nationaux de la Hongrie ; car le peuple hongrois, loin de voir dans Attila le fléau de Dieu, comme l'appelaient dans leur résignation chrétienne les populations de l'Occident, le considèrent comme le Charlemagne des Magyars, et comme le fondateur de la monarchie de Saint-Étienne. Les premiers érudits hongrois se firent un devoir d'apporter le concours de leurs informations et de leurs conseils aux éditions successives de l'*Histoire d'Attila*, et le portrait en pied d'Amédée Thierry figure aujourd'hui dans la salle d'honneur de l'Académie impériale de Hongrie.

J'ai dit qu'Amédée Thierry avait recueilli avec un soin égal, tout en leur faisant leur place distincte, les données purement historiques et les légendes qui se rattachent à la vie d'Attila.

C'est surtout à ces dernières que se rattachent le mariage et la mort du roi des Huns.

Deux années s'étaient à peine écoulées depuis la défaite d'Attila aux champs Catalauniques, lorsqu'il épousa une princesse étrangère, fille d'un roi burgonde, franck ou bactrien, nommée Ildico ou Hildegonde. « La rare beauté d'Ildico, dit Jornandès, était
« allée au cœur d'Attila, et pendant les fêtes du ma-
« riage, il se livra à une joie extrême. La coupe de
« bois où versait l'échanson royal se remplit et se vida
« plus que de coutume, et lorsque de la salle du festin
« Attila passa dans la chambre nuptiale, sa tête était
« chargée de vin et de sommeil. Le lendemain matin
« on ne le vit point paraître... Les officiers du palais
« commencèrent à s'inquiéter... Brisant alors les

« portes, ils aperçurent Attila étendu sur sa couche,
« au milieu d'une mare de sang, et sa jeune épouse
« assise près du lit, la tête baissée et baignée de larmes
« sous son long voile... »

Le bruit courut qu'Ildico, poussée par sa haine contre l'homme qui, après avoir massacré et dépouillé sa famille, venait abuser de sa beauté, avait frappé d'un coup de couteau son époux endormi. Singulier rapprochement, qu'il est permis d'indiquer dans une étude littéraire entre la femme du farouche roi des Huns et la poétique héroïne de Walter Scott, Lucy de Lammermoor !

Ceci est la tradition germanique. Les Huns, au contraire, racontèrent que le roi avait été surpris par une hémorrhagie et qu'il était mort étouffé par le sang. Ce fut la version hunnique qu'adopta le grand Corneille pour le récit de la mort d'*Attila* :

> Sa vie à longs ruisseaux se répand sur le sable,
> Chaque instant l'affaiblit et chaque effort l'accable...
> Et sa fureur dernière, épuisant tant d'horreurs,
> Venge enfin l'univers de toutes ses fureurs.

M. de Bornier, au contraire, met en œuvre la légende germanique, celle du meurtre d'Attila par Ildico, et, complétant cette donnée initiale par des épisodes et des personnages que lui ont fournis quelques poèmes allemands et scandinaves, entre autres *Walter d'Aquitaine*, il en a composé le drame dont j'aborde enfin l'analyse.

II

La scène se passe dans les campements et dans le palais d'Attila, que M. de Bornier place aux bords du Danube, quoique les travaux des savants hongrois aient prouvé qu'il fallait chercher la capitale hunnique

dans la plaine située entre le Danube et le Theiss, aux environs de la ville qui s'appelle aujourd'hui Taszberény.

On amène des captifs franks et burgundes, que les Huns se partagent entre eux comme un vil bétail. Les plus illustres de ces captifs sont le roi des Burgundes, Herric et sa fille, la princesse Hildiga, l'Ildico et la Hildegonde de l'histoire.

Les deux fils d'Attila, le farouche Hennock, fils d'une Scythe, et le doux Ellak, fils d'une Germaine, se disputent la princesse Hildiga ; ils en viendraient aux mains si Attila n'arrivait à temps pour les séparer et pour mettre aux fers l'indomptable Hennock. Attila lui-même est frappé de la beauté de sa captive ; mais il ne songe d'abord qu'à la donner pour compagne à la princesse romaine Honoria qui lui est promise et qu'il attend.

Tout à coup, au son des trompettes éclatantes, un général frank se présente : c'est Walter, l'un des vainqueurs d'Attila aux plaines de Châlons ; il apporte de l'or en échange d'Hildiga et de son père ; Attila garde l'or, mais il refuse l'échange. Walter s'offre alors comme esclave ; Attila garde Walter, mais il ne rendra pas Hildiga.

Cependant, l'ambassadeur de Rome, Maximin, qui doit amener la princesse Honoria, la petite-fille de Théodose, est signalé aux portes du camp. Il s'avance, mais il est seul. « Où donc est la princesse? » demande Attila. « Quand viendra-t-elle ? » — « Jamais, » répond Maximin.

Si tu n'as pas menti, malheur à toi, Romain !

s'écrie Attila. « Qu'Honoria m'épouse, sinon la guerre recommence. »

« Attila » reprend Maximin, crois-tu donc

Que notre chute soit si complète et si prompte,
Que Rome à tout péril préfère toute honte?

Oui, tu nous a vaincus, tu peux nous vaincre encor;
Nous pourrons te livrer nos richesses, notre or,
Nos colonnes de bronze et d'airain revêtues,
Une ville de marbre, un peuple de statues,
Nos temples, nos palais, nos vaisseaux, nos soldats,
Nos empereurs, nos dieux — mais nos femmes non pas!
La matrone romaine esclave ou prisonnière,
C'est l'affront éternel et la honte dernière!
Honoria, parmi tes femmes ne serait
Qu'une esclave de plus, et le monde dirait :
La fille des Césars — oui, du grand Théodose! —
Se mêle au vil troupeau dont Attila dispose!
Si nous y consentions, — à défaut de nos dieux,
Lucrèce et Cornélie, orgueil de nos aïeux,
Souvenir qui sur nous en opprobre retombe,
Pour souffleter nos fils sortiraient de leur tombe!

Attila, domptant sa colère, renvoie Maximin à Rome :

Je te suivrai de près. A l'empereur annonce
Que je dois lui porter moi-même ma réponse :
Je conduirai dans Rome une reine à mon tour,
Et tu verras César Auguste, chaque jour,
Esclave que le fouet aux pieds du maître amène,
Nous servir, elle et moi, sous la pourpre romaine!
— Mais ta présence assez longtemps me fatigua;
Sortez tous, à présent, oui, tous!
 Reste, Hildiga.
Je t'épouse...

La malheureuse Hildiga, foudroyée, oppose une inutile résistance. Si la princesse ne cède pas au monstre, tous les prisonniers burgundes et son père seront massacrés; et comme Attila ne veut pas « d'une épouse contrainte », il faudra qu'Hildiga, maîtrisant sa douleur, composant son visage, déclare qu'elle s'unit à Attila de son plein gré. Elle se résigne pour sauver son père et son peuple. Elle se fait sourde aux reproches et aux malédictions qui l'accablent. Seul, Walter devine le sacrifice sublime d'Hildiga :

 Oh! pardonne à l'injure,
A tous ceux dont l'erreur te croit lâche et parjure;

> Ton âme en cet opprobre est plus sublime encor ;
> Je te connais, j'ai vu briller l'étoile d'or !
> Et s'il vient un moment où plus d'ombre la voile,
> Je réponds : Ce n'est pas la faute de l'étoile !
> Insultez le brouillard qui monte en grandissant
> Et les vents orageux : mais l'astre est innocent !

Cependant, Walter, avec la généreuse complicité d'Ellak, le fils cadet d'Attila, prépare tout pour la fuite d'Hildiga et du roi Herric. Mais Attila, qui a des soupçons, amène Walter à se découvrir, et lorsque Walter, dans son imprudente franchise, laisse échapper l'aveu de son amour pour Hildiga, Attila ne lui répond qu'un mot : « Tu vas mourir ! »

La sentence est exécutée sur-le-champ et c'est Hennoch, le fils aîné d'Attila, qui, dans sa lâche férocité, remplit l'office de bourreau.

Walter mort, rien ne saurait donc plus sauver Hildiga, et Attila triomphant s'écrie :

> Guerriers Huns, j'ai vengé votre affront et le mien ;
> N'y songeons plus, le sang d'un homme ce n'est rien !
> Femmes, la nuit avance, il convient qu'à cette heure.
> La reine aille trouver sa nouvelle demeure ;
> Vous, prêtresses d'Odin, vous, esclaves, menez
> La reine jusqu'au lit royal, et revenez.
> Nous guerriers, au festin ! dressez vos hautes tailles,
> Buvons ! Clairons, sonnez comme pour les batailles
> Et que vos rauques sons réveillent en sursaut
> Les Dieux épouvantés, s'il est des Dieux là-haut.

Au quatrième et dernier acte, Hildiga est conduite dans les appartements du roi, dans le palais qu'il s'est fait construire par un architecte grec d'après les monuments de Milan et d'Athènes. Restée seule, en attendant le monstre, Hildiga adresse au ciel une fervente prière. Ce qu'elle demande, c'est une arme, une arme pour venger et son peuple, et son père, et Walter. Sa prière est exaucée ; une prisonnière gauloise, une Parisienne, nommée Gerontia, lui apporte cachée, sous ses

voiles, une hache, la hache d'Attila, la même qui a frappé Walter, et la place derrière les rideaux de la chambre nuptiale.

> Frappe, reine Hildiga, si le ciel nous seconde,
> Deux femmes suffiront à délivrer le monde!

A ce moment, survient le prince Ellak, qui veut enlever Hildiga et la soustraire à son horrible sort. Hildiga refuse. Ellak s'étonne, et, tout à coup il devine... « Tu veux tuer mon père! »

> C'est vrai! Dénonce-moi; fais ton devoir de fils!
> Ou je ferai le mien comme je te le dis.
> Condamne donc ton père ou moi. Qu'il t'en souvienne :
> Si tu parles, ma mort! Si tu te tais, la sienne.

Voilà, à coup sûr, une péripétie neuve et grande. On va voir que le poète l'a dénouée avec un art égal à celui qui l'avait préparée. On annonce Attila, et la reine se retire. Le roi des Huns s'offense de trouver son fils à pareille heure en pareil lieu. Ellak veut s'expliquer, et il cherche à avertir son père sans perdre Hildiga. Mais l'explication tourne mal, car Ellak, comme tantôt Walter, avoue son amour pour la reine. « Misérable! » s'écrie Attila, « et sans doute elle sait... » — « Non, mon père, » répond Ellak.

> — L'horreur d'être le fils d'Attila m'a fait taire...
> — Ce mot coûtera cher à qui l'a prononcé!
> — Qu'il te sauve du moins, puisqu'il t'est adressé!

Mais la colère aveugle Attila, et il annonce à Ellak le supplice de sa mère, depuis longtemps exilée; Ellak n'a plus qu'à se retirer, abandonnant Attila à son sort:

> ... Eh bien donc, Attila,
> Je voulais t'arracher Hildiga... Garde-la.

Attila, resté seul, tourmenté par des pressentiments funestes, se demande dans quel rêve il a vu ou cru voir

les traits de cette Hildiga, qui, maintenant, possède son cœur... Il se souvient : c'était un soir qu'il entra dans la cathédrale de Trèves, remplie des cadavres des prêtres massacrés par son ordre. Il aperçut, peinte sur le mur, une femme qui écrasait un serpent du pied. C'était la Vierge des chrétiens ; elle avait les traits de la reine. Saisi d'effroi, le roi des Huns veut essayer d'une douceur qui ne lui est pas coutumière ; mais Hildiga repousse avec une hauteur dédaigneuse les transports hypocrites du scélérat, massacreur de peuples ; et lorsque Attila, revenu à ses instincts de violence, étend les bras pour la saisir, il tombe frappé d'un coup de hache au milieu du corps, selon la méthode des bûcherons gaulois lorsqu'ils ouvrent le cœur des chênes. Attila tombe, il appelle, on accourt ; on va déchirer Hildiga, qui s'écrie, la hache sanglante à la main :

> Venez tous, venez voir Attila rendre l'âme !
> Il est mort de ma main, de la main d'une femme :
> Jetez son corps aux chiens !...

Mais Attila, conservant assez de force pour renoncer à sa vengeance et sauver ses fils de la dégradation et de la déchéance, commande qu'on respecte la reine ; c'est lui-même qui, dans un accès de délire, s'est frappé du coup mortel. A ce moment, les Franks, vainqueurs de l'armée d'Attila qu'ils ont surprise, font irruption sur le théâtre, et Attila meurt désespéré en contemplant le drapeau de Lutèce triomphante.

Ainsi s'achève par un dénouement aussi neuf que saisissant cette œuvre considérable qui place M. Henri de Bornier au premier rang des poètes dramatiques contemporains. Le petit nombre de vers qui trouvent place dans l'analyse qu'on vient de lire suffiront, je l'espère, à donner une idée de cette facture énergique et forte, qui, sans ignorer ni dédaigner les ressources de l'art moderne, procède plutôt des sources classi-

ques, et se modèle plutôt sur Pierre Corneille que sur Victor Hugo.

L'œuvre de M. Henri de Bornier a été acclamée d'acte en acte et pour ainsi dire de vers en vers, par un public d'élite, heureux de rencontrer et d'applaudir quelque chose de hardi, de fier et de grand. Je n'insiste pas sur des rapprochements douloureux qui naissent, pour ainsi dire involontairement, des confrontations de l'histoire. Le patriotisme à ses frémissements qu'il ne peut toujours comprimer. Il y aurait imprudence à rechercher l'occasion de les faire naître ; il y aurait bassesse à leur imposer silence, lorsqu'ils vibrent sous le double clairon de l'histoire et de la poésie.

III

L'interprétation d'*Attila* est absolument supérieure dans les trois rôles d'Attila, de Walter et d'Hildiga.

M. Dumaine a peut-être tort de ne pas composer son visage de manière à reproduire de plus près le masque mogol que l'histoire a donné à Attila ; ce type, qui est à la fois celui de la férocité et de la ruse, aiderait le public à ne pas se méprendre sur certains traits de feinte bonhomie. Mais M. Dumaine rend avec le talent le plus large et le plus puissant les parties fortes et sombres du rôle. Il est surtout admirable dans la très belle scène qui précède le dénouement, alors qu'Attila s'efforce de rentrer ses ongles et d'apitoyer Hildiga sur ses malheurs de tigre couronné. Je ne connais personne à Paris, sur aucune scène, qui dise le vers tragique avec plus d'art que M. Dumaine. Quel Ruy Gomez ce serait, et quel Mithridate ! Quel vieil Horace pour Corneille, et quel duc Job le jour où l'on reprendrait *les Burgraves!*

La belle chose que d'avoir vingt-cinq ans et une voix vibrante qui le disputerait, s'il le fallait, aux

trompettes de Jéricho! *Tuba mirum spargens sonum...* M. Marais, avec sa longue chevelure et ses longues moustaches pendantes de guerrier frank, n'a fait qu'un long succès du rôle de Walter. Il a mis tant de jeunesse, de croyance et de foi dans ses adieux à la reine alors qu'il va mourir, il a jeté dans les notes hautes de sa voix une plainte si touchante en parlant de celle « dont le dernier regard rencontra le sien » qu'il a été rappelé comme un premier ténor, et qu'on le rappelait encore à la fin de la pièce, alors qu'il n'était plus au théâtre.

Le rôle d'Hildiga comptera parmi les plus belles et les plus étonnantes créations de Mlle Rousseil. Elle a été, sous les merveilleux costumes dessinés pour elle par M. Thomas, vraiment la jeune fille, la chaste princesse des Burgundes, douce comme Geneviève, avec le saint héroïsme de Judith. Ce n'a été qu'un long murmure d'admiration lorsqu'elle a dit avec sa voix tragique :

> Ton esclave te tient, maître ! L'heure a sonné
> Où dans son cœur de fer l'impie a frissonné...

Après ces trois artistes de premier ordre, je puis nommer encore, au second rang, M. Pujol, qui représente avec dignité le vieux roi des Burgundes, et Mlle Méa, qui, dans le rôle de la Parisienne Gerontia, seconde vaillamment Mlle Rousseil ; puis M. François, qui, sans beaucoup de voix, déclame habilement le chant sauvage de la Hache, digne ornement des noces d'Attila ; enfin M. Brémont qui donne la hauteur qui convient à l'ambassadeur Maximin, dont le discours, substantiellement historique, et que M. Amédée Thierry nous a fidèlement transmis, aurait dû tenter le grand Corneille.

L'*Attila* de M. de Bornier est monté avec une magnificence qui, au premier abord, semblait inconciliable

avec l'exactitude historique, lorsqu'il s'agissait de reproduire les mœurs et les costumes de la sauvage Hunnie. Ce problème difficile a tenté le goût artistique de M. Duquesnel, qui a su trouver la variété, la richesse, en même temps que l'harmonie et la variété, sans s'écarter des enseignements de l'histoire. Le costume de pourpre et d'or par lequel Attila s'efforce de copier la splendeur des Césars de Rome, les toilettes de noces de la reine Hildiga, l'habit chevaleresque du proconsul Maximin, l'armure brillante de Frank Walter, contrastent savamment avec les pittoresques haillons des prisonniers burgundes et germains, comme avec les vêtements de peaux de bêtes qui couvrent les soldats du Fléau de Dieu.

Les trois décors peints par M. Chéret sont dignes du pinceau de ce maître.

Avec *Attila* finit la direction de M. Félix Duquesnel, par une éclatante victoire, par une manifestation littéraire de la plus haute valeur. Est-ce un adieu définitif que nous faisons à ce galant homme, à cet homme d'esprit, à cet artiste aux ressources inépuisables, à ce metteur en scène sans rival? Nous ne voulons pas le croire. Nous le retrouverons ailleurs, il faut l'espérer, et si l'art dramatique devait être privé des longs services qu'il peut encore lui rendre, il pourrait dire, sans qu'il se blesse de trouver son nom rapproché de celui de Néron, avec qui son caractère enjoué n'offre aucun point de ressemblance : « *Qualis artifex pereo!* »

DCCXXXI

Ambigu. 24 mars 1880.

Reprise de ROBERT MACAIRE

Pièce en cinq actes et sept tableaux, précédée de

L'AUBERGE DES ADRETS

Prologue en deux tableaux, par MM. Saint-Amant, Benjamin Antier et Frédérick Lemaître.

L'affiche de l'Ambigu ne donne pas la liste complète des auteurs avoués de *l'Auberge des Adrets*, car elle omet l'authentique docteur Polyanthe ou Paulyanthe, qui signa la pièce d'origine ; deux ou trois collaborateurs de *Robert Macaire* ne se firent jamais connaître, entre autres MM. Maurice Alhoy et Auvernay.

Les neuf tableaux représentés ce soir ne sont qu'un arrangement des deux pièces originales, par la main légère de trois hommes d'esprit. Total dix collaborateurs qui se partageront les droits. Je souhaite qu'ils s'y retrouvent.

Le besoin se faisait-il réellement sentir de ressusciter le personnage de Robert Macaire, alors qu'on n'avait pas sous la main l'acteur voulu pour reproduire exactement ou pour refrapper à une nouvelle effigie le type créé par Frédérick Lemaître? Je n'en suis pas encore persuadé, quoique le public ait bien accueilli la tentative de l'Ambigu.

M. Gil Naza, si je suis bien instruit, ne se souciait pas de l'aventure et ne l'a risquée que contraint et forcé. A défaut de l'énorme acteur tragique qui s'ap-

pelait Frédérick Lemaître, peut-être un comique violent aurait-il pu galvaniser ces vieilles saynètes, au sujet desquelles il court un tas de légendes difficiles à contrôler.

On a prétendu que *l'Auberge des Adrets,* représentée pour la première fois le 6 décembre 1823, avait d'abord échoué, mais que Frédérick, transformant subitement son rôle, sauva le mélodrame sentimental en en faisant une sanglante et cynique bouffonnerie. Je ne crois pas beaucoup à cette tradition. Ma première raison, c'est que la pièce originale, publiée par Pollet en 1823, et qui porte le visa de M. Coupart, chef du bureau des théâtres, donné à une date qui précède de six mois celle de la représentation, contient expressément toutes les plaisanteries, charges et cascades qui popularisèrent les sinistres figures de Robert Macaire et de Bertrand. La physionomie burlesque des deux coquins n'avait pas même le mérite de la nouveauté, car, depuis longtemps, le répertoire du boulevard cherchait à tourner vers le comique ses personnages obligés de bandits. Des silhouettes, fort voisines de Robert Macaire et de Bertrand, se dessinent déjà dans un petit opéra-comique de Marsollier intitulé *la Maison isolée,* dont Dalayrac écrivit la musique.

Ma seconde raison de douter n'est pas moins solide; c'est que Frédérick Lemaître, dans ses mémoires, ne laisse rien subsister de la légende. Frédérick raconte qu'il se sentit découragé lorsqu'on lui communiqua le rôle de Macaire, qui devait être sa première création au théâtre de l'Ambigu, que dirigeait encore son fondateur, le vieil Audinot. L'idée lui vint de jouer le personnage en charge, et cette idée, il la fit partager à un acteur nommé Firmin, chargé du rôle de Bertrand. La seule particularité de cette combinaison, c'est qu'on ne la communiqua pas aux auteurs, qui prenaient leur pièce au sérieux. Le soir de la première

représentation venu, Robert et Bertrand firent leur entrée qu'ils n'avaient même pas simulée aux répétitions : « Quand on vit ces deux bandits, » écrit Frédérick Lemaître, « venir se camper sur l'avant-scène
« dans cette position tant de fois reproduite, affublés
« de leurs costumes devenus légendaires : Bertrand
« avec sa houppelande grise, aux poches démesuré-
« ment longues, les deux mains croisées sur le man-
« che de son parapluie, debout, immobile, en face de
« Macaire qui le toisait crânement, son chapeau sans
« fond sur le côté, son habit vert rejeté en arrière,
« son pantalon rouge tout rapiécé, son bandeau noir
« sur l'œil, son jabot de dentelle et ses souliers de bal,
« l'effet fut écrasant. »

Ce soir, *l'Auberge des Adrets*, réduite à deux petits tableaux, servait de prologue à *Robert Macaire*, presque intégralement conservé. Il faut convenir que l'esprit et les mots comiques sont semés à pleines mains dans cette étrange parade, où la société est bafouée dans ce qu'elle a de plus cher et où l'on respire comme une odeur de poudre et de révolution. Le public salue comme d'anciennes connaissances des scènes vraiment épiques, telles que l'assemblée d'actionnaires, d'où l'honnête M. Gogo se fait expulser avec tant d'ignominie, et la fameuse partie d'écarté où le baron de Wormspire et son gendre annoncent tour à tour le roi avant d'avoir retourné la carte. Lorsque Robert Macaire retrouve son père dans le baron, en même temps que Bertrand reconnaît sa fille dans la séraphique Eloa, ils se jettent tous dans les bras l'un de l'autre. On annonce les gendarmes : « Ouvrez ! » dit Macaire, « il est impossible que ce tableau de fa-
« mille ne les attendrisse pas ! » Ceci fait songer involontairement à la triple reconnaissance de Bartholo, de Marceline et du barbier; et, de vrai, c'est encore

du Beaumarchais, mais du Beaumarchais qui s'est endormi sur la borne et s'est réveillé dans le ruisseau.

Si le directeur de l'Ambigu veut m'en croire, il supprimera tout ce qui sépare la scène du mariage de l'enlèvement en ballon, et renoncera, de la sorte, à la scène du gendarme assassiné, qui plaisait beaucoup aux émeutiers triomphants de 1830, comme aux émeutiers battus et non résignés de 1832 et de 1834. Aujourd'hui elle jette un froid.

Le succès complet, indiscutable, éclatant, de cette bizarre et curieuse soirée, c'est le duo d'amour entre Robert Macaire et M^{lle} Eloa de Wormspire, écrit dans le style d'*Antony* et joué par une inconnue, M^{lle} Diane Valatte, avec une ironie sérieuse tout à la fois et enflammée, qui simulait jusqu'à l'illusion les emportements d'une Indiana ou d'une Adèle d'Hervey. M. Gil Naza, atteint d'aphonie presque complète, a retrouvé des forces à ce moment capital, et a partagé le succès de M^{lle} Valatte.

M. Dailly joue avec la fantaisie la plus gaie et la plus amusante le rôle de Bertrand.

Parmi les acteurs chargés des petits rôles fort nombreux des deux pièces, il est juste de citer M^{mes} Suzanne Pic et Darcy, MM. Vollet, Gatinais, Courtès et Mousseau.

DCCXXXII

Chateau-d'Eau. 25 mars 1880.

LA ROCHE AUX MOUETTES

Drame en cinq actes par MM. Maurice Drack
et Georges Sauton.

Il est de la vieille roche, ce mélodrame de *la Roche aux Mouettes*; Victor Ducange et Guilbert de Pixérécourt aimaient, comme MM. Maurice Drack et Sauton. à poursuivre le crime triomphant et impuni jusqu'à ce que le doigt de Dieu le désignât à la gendarmerie. Ce qu'il y a de particulier dans l'assassinat de feu M. Chatenay, précipité dans l'abîme que surplombe la roche aux Mouettes, c'est qu'il a été commis par le meilleur ami du défunt, l'honnête M. Gauthier, aidé par un coquin subalterne nommé Bouchard. L'excuse de ce Gauthier c'est qu'il avait besoin d'argent. Depuis dix ans tout à l'heure, Armand Chatenay cherche inutilement à découvrir les assassins de son père; la prescription va être acquise, lorsque M. Gauthier a la fatale idée de se débarrasser de son complice Bouchard, en lui envoyant en pleine chasse un coup de fusil dans la poitrine. Tout le monde croit à un accident, mais Bouchard sait à quoi s'en tenir; pour se venger, il confie à une jeune femme nommée Lauriane, qui a été séduite par Gauthier, une correspondance qui contient les preuves décisives du crime, Lauriane communique le dossier à Armand Chatenay avec beaucoup d'empressement, car elle aime ce jeune homme, et la culpabilité de Gauthier rend impossible le mariage projeté entre la fille de ce dernier et Armand Chatenay. Finalement le scélérat démasqué se fait justice en se

précipitant dans l'abîme qui contient depuis dix ans déjà le corps de M. Chatenay, et tout s'arrange au profit de l'innocence et de la vertu.

La Roche aux Mouettes renferme des scènes attendrissantes qui ont humecté les yeux des spectateurs sensibles. Le défaut de ce drame est de marcher lentement, par explications successives, qui n'apprennent au spectateur que ce qu'il sait déjà depuis longtemps. Il est du reste fort bien joué par MM. Péricaud, Ulysse Bessac, Dalmy, par Mmes Malardhié, Laurenty et surtout Mme Marie Laure, qui a vivement ému le public au quatrième acte, lorsqu'elle apprend la culpabilité de Jean Gauthier, son père; Mlle Louise Magnier a fait applaudir sa gaieté dans le rôle épisodique d'une petite paysanne normande.

DCCXXXIII

GYMNASE. 27 mars 1880.

LE GRAIN DE BEAUTÉ

Comédie en un acte, par M. Pierre Decourcelle.

Le Gymnase vient de jouer un acte qui signale l'entrée dans la carrière du fils d'un de nos plus chers amis. M. Pierre Decourcelle chasse de race et son début est celui d'un homme d'esprit qui a le sens et le goût du théâtre. Le héros de Pierre Decourcelle est un collectionneur qui a usé successivement plusieurs manies; après avoir adoré puis délaissé les faïences, les médailles et les bassinoires, il fait la chasse aux « grains de beauté ». Un système dont il est, sinon l'inventeur, du moins le propagateur acharné, pose

en principe que tout grain de beauté sur le visage d'une femme à sa correspondance sur une autre partie quelconque du corps, sur l'épaule, sur le bras, sur la main, ou ailleurs. La vérification de ces aperçus *a priori* est quelquefois délicate, et notre héros — je ne me rappelle pas quel nom porte M. Saint-Germain dans cette création falote — s'est attiré, par ses indiscrétions naïves mais équivoques, plus d'une mauvaise affaire. Il rencontre, par hasard, sur une plage normande que M. Decourcelle a baptisée du pseudonyme de Potinville pour ne pas désobliger Étretat, une personne charmante qu'il prend par erreur pour la femme d'un de ses amis. La dame porte à la joue droite le plus engageant des grains de beauté; voilà l'imagination de M. Saint-Germain partie. Où est l'autre? Aucun éclaircissement possible par le libre aveu de la dame; notre maniaque n'hésite pas : il se déclare amoureux. On l'écoute sans colère ; la dame n'est que la belle-sœur et non la femme de l'ami, elle est veuve et libre. M. Saint-Germain est trop lancé pour reculer : il épouse. Mais, ô surprise! le grain de beauté n'en est pas un : c'est une simple mouche; il n'y a pas de correspondance à découvrir. M. Saint-Germain s'est marié pour rien; il s'en console en considérant combien sa femme est charmante, et il ne collectionnera plus que des bébés.

On a applaudi cette amusante fantaisie, qui sait rester dans les limites du bon ton. M. Saint-Germain s'y montre excellent à son ordinaire. Il est agréablement secondé par Mmes Alice Regnault, Dinelli et Giesz.

DCCXXXIV

Troisième Théâtre-Français.　　　　　　　Même soirée.

CHIEN D'AVEUGLE

Pièce en cinq actes, par MM. Malard
et Charles Tournay.

Parmi les critiques, esclaves du devoir, qui, en quittant le Gymnase vers neuf heures et demie du soir, se sont dirigés bon gré mal gré vers le Troisième Théâtre-Français, je ne crois pas qu'un seul eût le pressentiment de la surprise qui l'attendait. Cette surprise, c'est l'apparition sur la scène de M. Ballande d'un drame intéressant, original et hardi, le seul peut-être qui, depuis la fondation de ce théâtre, ait mérité d'être applaudi pour lui-même et auquel on puisse prédire un succès sérieux et des recettes.

Les auteurs, MM. Malard et Charles Tournay, ont pris la célèbre affaire de la rue de Boulogne, non pas pour sujet, mais pour point de départ de leur drame. Loin de considérer comme un dénouement l'arrêt de la justice, ils se sont posé cette question, qui ne pouvait naître que chez des esprits bien doués pour le théâtre. Que serait-il arrivé si le plan de la veuve Gras avait réussi?

Posons d'abord les personnages. Lucien d'Alleray, c'est l'homme du monde qui, depuis dix ans, vit dans l'intimité la plus complète avec la femme aux antécédents équivoques qu'on appelle Jeanne de la Barre. Lucien se fatigue de cette existence irrégulière et n'oppose qu'une faible résistance aux desseins de sa famille qui veut le marier. Son oncle, le capitaine de vaisseau Le Kannec, prêt à partir pour les Indes,

croit agir sagement en tentant, à l'insu de son neveu, une démarche auprès de M^me de la Barre. Celle-ci, en coquine habile, se donne les apparences d'une femme de cœur; mais elle médite un plan horrible qu'elle exécute avec une audace infernale.

Lucien, en combattant dans la marine, sous les ordres de son oncle, a reçu une balle, qui, logée derrière l'oreille, le fait beaucoup souffrir. L'extraction en a été décidée. Qui fera l'opération? Un jeune interne, filleul de Jeanne de la Barre, et qui inspire beaucoup de confiance à Lucien. Au moment où Octave Froment achève d'endormir Lucien avec des compresses d'éther placées sur le front et les yeux, M^me de la Barre approche une bougie, la flamme dévore les linges éthérisés avec la face de Lucien, tandis qu'Octave Froment s'évanouit d'horreur et de douleur.

Un pareil événement attire l'attention de la justice; M^me de la Barre et Octave Froment sont arrêtés. Celui-ci, profondément attaché à la femme qui prit soin de son enfance, et possédé pour elle d'une passion qui n'a rien de filial, ne peut supporter l'idée que Jeanne de la Barre comparaîtra devant la justice des hommes; il se déclare coupable, seul coupable, et se laisse condamner à sept ans de réclusion.

Jusqu'ici le drame de MM. Malard et Charles Tournay suivait, en les modifiant ou les transposant à son gré, les phases de l'affaire criminelle. Maintenant, nous abordons les situations neuves qui ont tenté les jeunes auteurs.

Cinq années se sont écoulées. Jeanne de la Barre, innocente aux yeux de tous, a été solennellement réhabilitée par son mariage avec M. Lucien d'Alleray. Son crime lui a donné la situation qu'elle avait cherchée : celle de « chien d'aveugle », situation excellente lorsque l'aveugle est millionnaire. Elle dominera toujours son ancien amant qui ne la verra pas vieillir.

Mais cet exécrable rêve est troublé par un événement que Mme de la Barre ne croyait pas réalisable à si brève échéance. Octave Froment est gracié. Revenu subitement à Paris, et apprenant que la femme qui lui avait promis son amour comme la récompense future de son dévouement est mariée, mariée à sa propre victime, le réclusionnaire libéré est saisi d'une rage terrible. Il vient chez Jeanne, et après l'avoir accablée des plus cruels reproches il lui dit : « La seule vengeance que je veuille tirer de vous, c'est de me tuer devant vous, à vos pieds! » Un vieux domestique, qui est l'âme de cette maison, se jette sur Octave, le désarme, le coup part en l'air, et Lucien, l'aveugle, apparaît...

Il faut qu'on lui explique cette scène, et on ne le paiera pas de fables concertées, car il a reconnu la voix d'Octave. Peu à peu le soupçon se glisse dans son esprit, la vérité apparaît, et l'aveugle, seul, sans appui, luttant contre Jeanne qui adresse des invocations muettes à Octave, comprend tout, et l'infamie de sa femme, et l'innocence du malheureux jeune homme. Scène émouvante au delà de toute idée, et que les maîtres du genre s'estimeraient heureux d'avoir trouvée.

Cette fois, la justice suivra son cours, car il ne faut pas seulement que le crime reçoive son châtiment, il faut que l'innocent soit réhabilité. Au moment où la police va s'emparer d'elle, Jeanne de la Barre se jette par la fenêtre. Avant de rendre l'âme, elle a le temps de se repentir et de proclamer l'innocence d'Octave.

Je ne crois pas me tromper en disant que ce drame, auquel il n'y aurait peut-être qu'à retrancher, çà et là, une demi-douzaine de phrases superflues ou incorrectes, est le plus remarquable et le plus saisissant qui se soit joué sur la ligne des boulevards, depuis *les Deux Orphelines* et *la Cause célèbre*.

Retenez bien cet axiome : on ne sait ce que vaut un acteur que lorsqu'on l'a vu dans un bon rôle.

C'est pourquoi la troupe du Troisième Théâtre-Français s'est élevée ce soir au-dessus d'elle-même. M. J. Renot joue, avec quelque lourdeur de diction, mais avec dignité, justesse et autorité, le rôle de Lucien d'Alleray. M. Desclée, s'abandonnant cette fois sans contrainte, a eu des tendresses et des pleurs vraiment remuants sous les traits d'Octave Froment, et il rend avec beaucoup de vérité plastique l'extérieur du pauvre garçon hâlé, vieilli, flétri avant l'âge, tel qu'il sort de la maison centrale. Enfin, Mme Daudoird, dans le rôle odieux de Jeanne de la Barre, a déployé une variété de ressources, une énergie profonde, bref un talent considérable auquel il faut rendre hommage.

Je ne serais pas étonné que *Chien d'aveugle* fît courir tout Paris au Troisième Théâtre-Français. Tout Paris fait souvent des courses moins bien justifiées.

FIN

TABLE DES MATIÈRES

	Pages.
L'Abime de Trayas.	18
Un Alibi.	41
Les Amants de Ferrare.	433
Les Amants de Vérone.	59
Un Ami.	321
Anne de Kerviler.	299
L'Assommoir.	24 et 201
L'Auberge des Adrets.	454
L'Aventure de Ladislas Bolski.	32
Babel-Revue.	6
Bancale et Compagnie.	328
Le Beau Solignac.	316
Le Billet de Logement.	276
Bric-à-brac.	389
Britannicus.	436
Le Caïd.	131
Le Cas de M. Duquesnel.	287
Camille Desmoulins.	87
Cendrillon.	231
La Chanson du Printemps.	217
Le Châtiment.	71
Chien d'Aveugle.	459
Le Choix d'un Gendre.	243
Claudie.	225
La Comédie-Française et la Critique	148
Comédie-Française. — Réouverture.	195
La Comtesse Romani.	160

TABLE DES MATIÈRES.

 Pages.

Concerts de l'Hippodrome.................. 1 et 54
Concours du Conservatoire................... 185
Les Contes d'Hoffmann...................... 156
La Convention nationale.................... 379
La Corbeille de noces...................... 381

La Dame de Monsoreau....................... 93
Daniel Rochat.............................. 391
Débuts de M^{lles} Leslino et Hamann......... 198
 — de M^{lle} Howe..................... 376
Les Demoiselles de Montfermeil............. 360
Les Dettes de cœur......................... 360
Dianora.................................... 326
La Dispense................................ 129
Don Juan ou le Festin de Pierre............ 80

Embrassons-nous, Folleville................ 162
L'Étincelle................................ 151
Les Étrangleurs de Paris................... 427

La Famille................................. 229
Les Faux Bonshommes........................ 67
La Femme qui s'en va....................... 175
La Fête de Szegedin........................ 164
La Fille d'Alcibiade....................... 254
Les Fils aînés de la République............ 146
Faust...................................... 407
La Femme à Papa............................ 302
La Fille du Tambour-major.................. 308
Le Fils de Coralie......................... 352
Fleur de Thé............................... 358

La Girouette............................... 411
Le Grain de beauté......................... 457
La Grammaire............................... 204
Le Grand Casimir........................... 7
Les Gros Bonnets de Kræwinkel.............. 140

L'Habitant de la Lune...................... 41
Héloïse et Abélard......................... 61
Hoche...................................... 15
Un Homme à plaindre........................ 331
Hymnis..................................... 274

L'Indiscrète............................... 411

Les Inutiles.	374
Israël.	318
Jean Buscaille.	134
Lauriane.	183
Lequel.	120
Le Lion empaillé.	243
Les Lionnes pauvres.	294
Les Locataires de M. Blondeau.	172
Lolotte.	243
Le Loup de Kevergan.	223
Le Mariage de Figaro.	280
Le Mari de la Débutante.	270
La Marjolaine.	418
La Marocaine.	270
Le Marquis de Kenilis.	178
Le Ménage Popincourt.	420
Les Mirabeau.	261
Mithridate.	50
Monsieur.	260
Monsieur de Barbizon.	338
Le Moulin de Roupeyrac.	240
Les Mousquetaires au Couvent.	424
Les Mystères de Paris.	178
Le Nabab.	360
Les Noces d'Attila.	438
Notre-Dame de Paris.	168
Nounou.	76
L'Orfèvre du Pont-au-Change.	285
Papa.	315
Paris en actions.	312
La Perruque.	221
La Perruque merveilleuse.	4
Le Petit Abbé.	249
Les Petits Coucous.	260
Le Petit Hôtel.	64
Les Petites Lionnes.	267
Le Petit Ludovic.	75
La Petite Mademoiselle.	122
La Petite Mère.	415

	Pages.
Pétrarque	383
La P'tiote	257
Les Quatre Sergents de la Rochelle	142
Le Réveillon	204
Revue des théâtres en 1879	334
La Revue trop tôt	221
Robert Macaire	452
La Roche aux Mouettes	456
Les Ricochets du Divorce	307
Le Roman d'un Méridional	41
Roméo et Juliette	34
Rosemonde	140
Ruy Blas et la reine d'Espagne	97
Ruy Blas	110
Salvator Rosa	84
Samuel Brohl	43
Le Sapeur de Suzon	256
Le Sonneur de Saint-Paul	350
Le Supplice d'une Mère	252
Les Tapageurs	124
Théâtre Bellecour. — Ouverture	234
La Tour de Londres	39
Les Trente millions de Gladiator	214
Le Trésor	321
Il Trovatore	405
Turenne	364
Les Vacances de M. Beautendon	181
La Vénus noire	206
La Victime	420
La Villa Blancmignon	217
Voltaire chez Houdon	403
Les Voltigeurs de la 32e	312
Le Voyage de M. Perrichon	136
Yedda	19